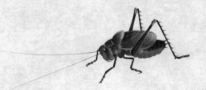

可惜無聲

北京画院 学术丛书

齐白石草虫画
精品集

北京画院 编

广西美术出版社

图书在版编目（CIP）数据

可惜无声　齐白石草虫画精品集 / 北京画院编 . ——
南宁：广西美术出版社，2015.12
ISBN 978-7-5494-1451-2

Ⅰ . ①可… Ⅱ . ①北… Ⅲ . ①草虫画—作品集—中
国—现代 Ⅳ . ① J222.7

中国版本图书馆 CIP 数据核字（2015）第 232251 号

可惜无声

齐白石草虫画精品集
KEXI WUSHENG
QI BAISHI CAOCHONG HUA JINGPIN JI

编　　著：北京画院

出 版 人：彭庆国

终　　审：姚震西

策划编辑：姚震西

责任编辑：林增雄

封面题字：王明明

装帧设计：王学军

责任校对：尚永红　梁冬梅　张瑞瑶

审　　读：陈小英

出版发行：广西美术出版社

地　　址：广西南宁市望园路 9 号（邮编：530023）

网　　址：www.gxfinearts.com

印　　刷：北京雅昌艺术印刷有限公司

开　　本：787mm×1092mm　1/8

印　　张：41.75

出版日期：2015 年 12 月第 1 版第 1 次印刷

书　　号：ISBN 978-7-5494-1451-2/J・2453

定　　价：480.00 元

目 录

序

　　1957 年齐白石以 97 岁的高龄去世后，家属遵照老人的遗愿，将家藏作品捐献给国家。由于齐白石是北京中国画院（今北京画院）的荣誉院长，因此，这批作品后来划归北京画院保管。多年来，北京画院精心守护这批艺术珍品，即使在"文革"期间也未散佚。进入新时期后，我们开始整理、出版、展示这批作品。2005年，北京画院美术馆开馆，在第三、第四层常设"齐白石纪念馆"，依托院藏的两千余件齐白石藏品，分十个专题对之进行展览。第一个展览便是齐白石的草虫，将尘封多年的齐白石草虫画向社会全面展示，获得了巨大的社会反响。此后，我们每年做一个齐白石的专题展。2014 年 1 月，随着"人生若寄——齐白石的手札情思展"的开幕，我们完成了院藏齐白石作品的第一轮完整展示。

　　经过十年对齐白石作品的展示与研究，我们进入到齐白石研究更系统、更深层次的阶段：整合社会资源，对齐白石艺术做深入的专题研究，寻找他从木匠到艺术巨匠的艺术规律，使研究者、观众和收藏家把握齐白石的艺术特征，为鉴定齐白石的作品积累经验，也为艺术家认识齐白石如何去表现他关注的对象创造条件。当第一轮院藏齐白石作品展示完成后，我们开始思考如何利用院藏作品和"齐白石艺术国际研究中心"进行更为广泛的合作交流。我们决定不再重复以往的展览方式，而是寻求与全国重要收藏单位合作，共同策划举办全新的齐白石专题展览，并出版画集。

　　新一轮专题展和专题研究的第一个选题仍然选择齐白石的草虫画，并以 1942 年齐白石创作的一套草虫精品《可惜无声》作为展览和画集的名称。一方面是因为今年是北京画院美术馆开馆十周年，齐白石纪念馆内举办的第一个齐白石专题展是草虫。另一方面，齐白石的草虫画风格独特：他笔下的工笔草虫栩栩如生，形态的逼真无以复加，实不输于真实世界的草虫；他的写意草虫虽寥寥数笔，仍生动传神。最为可贵的是，他将大写意的花卉和工细的草虫完美结合，不仅将中国画工笔与写意两种表现形式发挥到极致，而且符合他对于中国画"妙在似与不似之间"、雅俗共赏的美学追求，不仅普通百姓喜爱，也为精英文人所欣赏。工笔草虫在画中起到画龙点睛的作用，动静结合，看似无声，却仿佛可听见虫鸣。

在这些微小平凡的草虫中饱含了老人深沉的同情与爱怜，每每观之，往往令人动容。齐白石的草虫既来自于儿时的记忆，更来自于细致入微的观察，这是决定他的草虫与众不同的内在因素。北京画院珍藏有大量齐白石的工虫画稿，我们曾请昆虫专家来做昆虫鉴定，发现只有几个品种是南方特有的，其余都是北方的昆虫，包括老北京所熟知的灶马、土鳖、拉拉蛄（蝼蛄）等，可见齐白石到北京后仍然对昆虫的表现有深入的研究。每次展览齐白石的草虫画稿，我们都会在画旁放置放大镜。在放大镜下，你可以发现，他对工虫的表现不是概念化的，比如他画螳螂前臂上的大刺和蝗虫后腿上的尖刺用笔和形态就完全不同。他笔下的草虫不是僵死的标本，而是活生生的生命，他的观察力和表现力令人惊叹。因此，如果要鉴定齐白石草虫画的真伪，我觉得主要是看表现得是否概念化，是在画标本还是画活生生的昆虫。

画册的编辑出版得到中国美术馆、捷克布拉格国立美术馆、辽宁省博物馆、湖南省博物馆、中央美术学院、广州艺术博物院、北京市文物公司、荣宝斋、朵云轩、上海龙美术馆等国内外多家收藏单位的支持，汇集了齐白石各个时期的草虫画精品。在画册的编辑上，为了完整地呈现齐白石草虫画的发展脉络和各阶段的特征，使观者更全面地认识齐白石草虫画的艺术魅力与价值，作品不再按草虫的类别来分类排列，而是按创作年代排序，部分无年款的作品根据风格归入相应的年代。除作品外，还收录了部分北京画院珍藏的齐白石工虫画稿，以便读者从微观上欣赏齐白石草虫画纤毫毕现的细节与生动传神的表现。合作画部分收录了齐白石与弟子的合作画，以便展示弟子对于齐白石草虫画的传承及各自不同的特点，为认识齐白石草虫画的代笔问题提供一定的参考。

<div align="right">

王明明

乙未初秋于潜心斋

</div>

可惜无声

齐白石草虫画研究

吕 晓

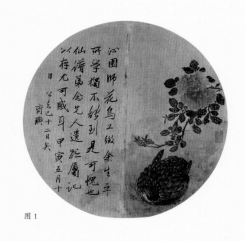

图1

2015 年 9 月，北京画院联合全国多家收藏机构共同主办 "可惜无声——齐白石笔下的草虫世界之二"并出版画集，这是一次规模空前的齐白石专题展，齐白石各个时期、不同形态的草虫精品首次汇聚北京画院美术馆，对于我们研究齐白石草虫画的师承与演变，认识其风格特征甚至传承提供了良好的机会。笔者借编辑画集的机会，对以往的研究进行了重新梳理，纠正了一些误读，丰富了部分认识，特作此文，敬请方家指教。

一、齐白石草虫画的师承与演变

据齐白石本人回忆，他早年随外祖父上私塾时就非常喜欢画画，常在描红纸上画老渔翁、花草虫鱼和鸡鸭牛羊，这些都是与他的童年生活息息相关的题材。1882 年，20 岁的齐白石得到一部乾隆版彩印的《芥子园画传》，第三集中的十几种白描草虫无疑为他提供了最初的画法范本 [1]。1889 年，齐白石拜胡沁园为师，他说："学的是工笔花鸟草虫"。辽宁省博物馆收藏有数件胡沁园的工笔花鸟画，花卉或工笔，或为没骨小写意，禽鸟则完全以传统的勾勒填色法为之，刻画入微，工谨细腻。可惜目前尚未见到胡沁园直接画草虫的作品，因此很难知道其面貌 [2]。1914 年，在胡沁园去世后 12 日，齐白石题尊师的《花鸟》扇面 [图1] 云："沁园师花鸟工致，余生平所学独不能到，是可愧也。"

那么，齐白石早年在湘潭当地可能接触到的草虫画会是什么状态呢？湖南省博物馆藏有尹和伯的《花卉草虫图》 [图2]，从构图到用笔、敷色都非常严谨，描绘了一派菊花在风中摇曳，草虫蝴蝶在周围盘桓的春日景象。画中以工笔绘有菜粉蝶两只，红菊上趴一只螽斯，菊下有三只飞翔的蜜蜂，石间鸭跖草旁还有一只轻盈娇小的豆娘。草虫描绘工细而不乏生动，尤其是画出了蜜蜂双翅的扇动和豆娘欲落又止的动感。尹金阳（1835—1919），字完白，一作和伯，号完白山人，湖南湘潭人。工画花卉、草虫，尤工画梅，学元人，缜密工雅，有冷逸神韵之趣，著称于时，又善临摹古画。齐白石、曾纪泽、陈师曾、杨钧、杨世焯等曾从之习画。

图1 花鸟／胡沁园
　　　 团扇 绢本设色
　　　 尺寸不详
　　　 无年款
　　　 辽宁省博物馆藏

晚年致力于湘绣，湘绣乃因其扬名³。"有文名，曾国藩甚重其人"⁴。以前只注意到齐白石对尹和伯墨梅的学习，从尹和伯这件《花卉草虫图》来看，齐白石早年很可能受到尹氏草虫画的影响。

遗憾的是，齐白石早年的草虫画现在已经很难见到，近十几年来出现了一批私人收藏的所谓齐白石早期工笔草虫很可能都是伪作，包括那套曾经收录在《齐白石全集》第一卷(1996年，湖南美术出版社)中的22开《工笔草虫册》，其后的大段题跋和"八虫歌"迷惑了包括笔者在内的研究者，均将其视为齐白石早期工笔草虫的代表作。但笔者近期的研究已经基本将这类作品全部排除了⁵。还有一些根据齐白石题跋而被推断为早期的作品其实很可能并没有那么早，比如1930年赠给女弟子王妙如的那套《工笔草虫册》(荣宝斋藏)，末开题："余初来京华时画，捡赠妙如女弟一笑。"齐白石"初来京华"是1903年，但细观此画已十分成熟，不像是40岁左右的作品，很可能是齐白石1930年左右所画，因他此时已年近古稀，不愿再为工细劳神的工笔草虫，为了避免索画的麻烦，而故意推说是以前的画作。

只有寻找到可靠的齐白石早年工笔草虫作品，才能正确认识其早期草虫画的特点。现在唯一一件流传有序的作品便只有藏于辽宁省博物馆的《花卉蟋蟀》〔图3〕，从落款的楷书风格来看，很可能作于1902年远游西安之前。该画以恽南田一路没骨法画秋海棠，小写意画两只蟋蟀，虽然蟋蟀部分有些残损，但仍能感受到生动传神的表现，似乎已经超越了尹和伯。这种超越得益于他对自然界昆虫细致的观察与写生。

齐白石的忘年交黎锦熙在《齐白石年谱》1902年"按"语中曾记载。

辛丑(1901年)以前，齐白石的画以工笔为主，草虫早就传神。(因为他家一直养草虫：纺织娘、蚱蜢、蝗虫之类，还有其他生物，他时常注视其特点，做直接写生的练习，历时既久，自然传神。)到壬寅四十岁，作远游，渐变作风，走上大写意的花卉翎毛一派(吴昌硕开创之)。民初学八大山人(书法则仿金冬心)，直到民六、民八(1917年、1919年)两次避乱，定居北京以后才独创红花墨叶的两色花卉与浓淡几笔的蟹和虾。⁶

黎锦熙(1890—1978)，语言学家、教育家，字劭西，湖南湘潭人，黎松庵之子。黎、齐两家为世交，黎锦熙4岁时便与齐白石相识，10岁时成为齐最小的诗友，与齐是近60年的忘年交，曾帮助齐白石进行诗词联语的收集、整理、结集、出版。1948年，曾与胡适、邓广铭编著《齐白石年谱》。其《劭西日记》中有关于与齐交往的记载。黎锦熙熟悉齐白石的早年生活，其说当可信，而且他对齐白石画风转变过程的概括与分析也是相对精确的。此外，龙龚在《齐白石传略》中也提到

图2

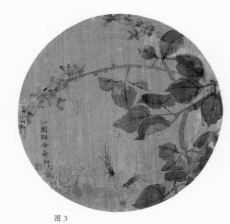

图3

图2 花卉草虫图／尹和伯
　　轴 绢本设色
　　94.2cm×33.5cm
　　无年款
　　湖南省博物馆藏

图3 花卉蟋蟀
　　团扇 纸本设色
　　直径24cm
　　无年款
　　辽宁省博物馆藏

齐白石在幽居时期曾捕养过许多昆虫："蟋蟀、蝴蝶、螳螂、蚱蜢……无不应有尽有。"为达到"为万虫写照，为百鸟传神"，直接写生是第一窍门：

> 从 1909 年到 1919 年的 11 年，速写地或工细地画在毛边纸上的画稿，最少也在一千张以上。每个画稿都不出一张信纸大，有的画几只虫，有的画一只鸟，有的甚至是打乱了的花瓣或折下来的树叶，每一张都附记月日，作些题识。画稿的日积月累表明创作经验的日将月就，只可惜表现在整幅作品中，齐白石还不敢把来自写生的表现方法大胆地用进去，因而冷逸有余，生动不足，倒不如画稿有真功夫，把这个真功夫集中运用于创作，是他定居北京后"衰年变法"时事……[7]

说明齐白石在幽居时期曾对草虫进行过大量的写生。龙龚即胡文效 (1919—1972)，是胡沁园之孙，1949 年后与齐白石三子齐子如同在东北博物馆工作，与齐白石关系甚密。他利用胡、齐两家的世交，致力于收集齐白石的作品，尤其收集了大量齐白石早年的作品。龙龚也是较早对齐白石的生平及艺术进行系统研究的学者，他的著作虽有时代局限，但对齐白石早年生活的叙述却极为丰富生动，保存了不少珍贵资料，因此他的说法不可忽视。

但是，齐白石的门人张次溪在《齐白石的一生》中又给出了另一种说法：

> 至于他的草虫，据别人说，是从长沙一位姓沈的老画师处学来的。这位老画师画草虫是特有的专长，生平绝艺，只传女儿，不传旁人。他结识了老画师的女儿，才得到了老画师画草虫的稿本，他的草虫，后来就出了名。这大概是光绪二十五年 (1899·己亥) 的事。他在 60 岁时 (1922·壬戌)，从家乡回京，带来了早年画的草虫稿本，人家就纷纷请他画草虫了。[8]

但这种说法是张次溪听别人说的，并未得到齐白石本人的证实，而且张次溪接着又说：

> 他的《壬戌杂记》里有一篇短文说："余十八年前为虫写照，得七八只。今年带来京师，请樊樊山先生题记。由此人皆见之，所求者无不求画此数虫。因自嘲云：折扇三千纸一屋，求者苦余虫一只。后人笑我肝肠枯，除却写生一笔无。"他画的草虫，确是有笔有墨的写生，不是一味地专在纤巧工致方面用功夫，像"描花样"似的没有生气。

似乎他也认识到齐白石的草虫画得如此生动，并非只来自于学习别人的画稿，

而主要来自写生。张次溪 (1909—1968)，诗人、民俗学家。民国九年 (1920 年)
随父初次拜访齐白石，民国二十一年 (1932 年) 拜齐为师，并协助齐编订《白石
诗草二集》。次年始，为齐笔录口述笔记，1962 年整理出版《白石老人自述》，
又根据笔录撰成《齐白石的一生》一书，两书从不同角度记述齐白石生平 (所记
均稍有误差)。不过张次溪还是有一点小的错误，就是他说的《壬戌日记》实际
上是《庚申日记》，而且笔者在北京画院收藏的齐白石《庚申日记》(1920 年)
五月十九日记载中找到了完全相同的一段话。《庚申日记》的这段记载说明他的
草虫更多来自于自己写生的画稿。《庚申日记》六月初六还记道："补前六日。
初一日画记记云。螳螂无写照本。信手拟作。未知非是。或曰大有怒其臂以当车
之势。其形似矣。先生何必言非是也。余笑之。"可见齐白石是在 1920 年从家
乡带回早年的画稿，而这些画稿是他自己在 1902 年左右对草虫写生所得，而非
学沈姓画师的草虫稿本。在时间上倒是和黎锦熙的叙述相合，证明齐白石在"五
出五归"之前的确已经开始对草虫写生。因此，他为师母所绘蟋蟀才如此生动传神。

齐白石十年幽居期间的工笔草虫极难见到，这可能是因为 1902 年至 1909 年
间齐白石"五出五归"，不仅开拓了眼界，结识了一批对他的一生产生重要影响
的师友，并开始喜欢画山水。当他见到八大、孟丽堂等人的画作，更加醉心于写
意花鸟画，而对拘于形似的工笔细写视为畏途。因此，这一时期他画写意草虫很
可能多于工笔。如作于 1911 年至 1914 年之间的《秋虫》(辽宁省博物馆藏)，
1915 年的《芙蓉蜻蜓》(湖南省博物馆藏) 等基本上都是写意画，非常简练传神。

在过往研究中，论者多根据《白石老人自述》认为，齐白石初来北京时，因学
的是八大冷逸一路，不为北京人所爱，卖画生涯极为寥落。陈师曾劝其自出新意，变
通画法，于是齐白石开始"衰年变法"，自创红花墨叶一派，1922 年，陈师曾将齐
白石的画作带至日本参加中日联合绘画展览会，而一举成名。近几年来，随着齐白石
日记、遗物及众多作品的整理，我们发现，其实他在北京受到肯定的首先是他的草虫。

陈师曾在一封信中写道："久未相见，闻先生归志浩然，不知行期已定否？
湘中乱犹未已，何必急整行装耶！印昆先生命弟画花卉一幅，须烦大笔添草虫于
其上。我两人笔墨见重于印老，亦奇也。"[9] 1917 年 5 月，为避家乡兵灾，齐白
石应樊樊山之邀第二次来到北京，九月底，听说家乡战事稍定，又出京南下，十
月初十日到家。从信中内容来看，陈师曾此信很可能作于 1917 年 9 月之际。当
时周大烈 (字印昆) 请陈师曾画花卉，齐白石添草虫。说明此时他的草虫在北京
已经闻名。回到家乡的齐白石发现家乡的兵祸更烈，不得已于 1919 年 3 月，再
次回到北京，并决心定居于此。次月，周大烈便在送给他的对联中写道："欢喜
自生金石契，空闲时得虫鸟情。齐萍老来游京师，见所作花草虫鱼，叹为别其天
中，体物入妙，非画家能及。"[10] 说明当时在齐白石的画作受到肯定之前，他是
以篆刻和草虫画而获得认可的。同年八月，周大烈在送给齐白石的《自录七绝诗

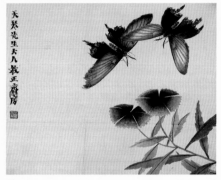

图 4

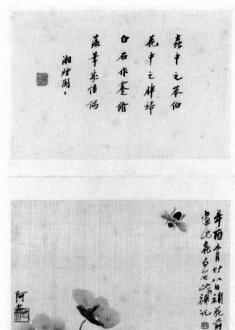

图 5-1

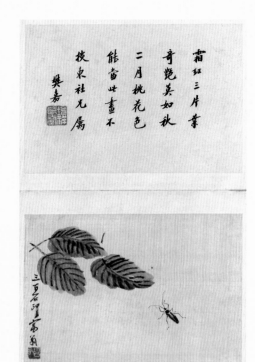

图 5-2

图 4　花卉草虫（十开选二）
　　　　册页　绢本设色
　　　　19cm×23cm
　　　　无年款
　　　　北京市文物公司藏

图 5　草虫图册（五开选二）齐白石
　　　　册页　绢本设色
　　　　18cm×26cm
　　　　1921年
　　　　捷克布拉格国立美术馆藏

四首行书扇面》的落款中也提到："白石翁善花卉草虫。来游京门。"

尽管齐白石学习八大一路的写意画不为京城人所喜，但他那种工致传神的草虫却受到社会各界人士的喜爱与推崇，梅兰芳、尚小云、金城等各界名人甚至大军阀曹锟都纷纷请他画工虫，包括陈师曾、樊樊山、周大烈在内的文艺界的领袖人物的题赞对于确立齐白石在画坛的地位具有举足轻重的作用。

北京市文物公司收藏的一套十开的《花卉草虫》，以工笔绘草虫花卉，与辽博的团扇风格相近，而草虫更为工细传神，虽有个别略显板滞，但具有强烈的木雕感，画上题字为典型的抄经体楷书，与齐白石1917年的《借山吟馆诗草》风格一致，虽无年款，最后一开齐白石自题"天琴先生大人教正"〔图4〕，"天琴先生"即樊樊山，从风格上来看很可能作于1917年左右。1920年齐白石请樊樊山为自己的画稿题跋后，他的草虫画更是闻名京城。虽然这些经樊樊山题跋的画稿今已不存，但捷克布拉格国立美术馆收藏有一套创作于1921年的五开《草虫图册》〔图5〕，是齐白石为好友罗惇曧所作[11]。每开上方均有樊樊山的题诗，樊樊山在当时北京文化界的崇高地位无疑会提升齐白石草虫画的价值。

梅兰芳对齐白石的工笔草虫也极为推崇，1925年还正式拜师跟他学画草虫[12]。齐白石的《庚申日记》记载：

庚申秋九月，梅兰芳倩家如山约余缀玉轩闲话。余知兰芳近事于画，往焉。笑求余画草虫与观，余诺。兰芳欣然磨墨理纸。观余画毕，歌一曲

报之。余虽不知音律，闻其声悲壮凄清，乐极生感。请止之，即别去。明日赠以此诗。

这种工致的草虫也颇受市场的欢迎，从他历年的润格可以看出，凡画工致者画价必加倍。作为一个以卖画为生的职业画家，不能完全忽视市场的规律。因此，应朋友之邀或在买画人的要求下，也画过一些完全工笔的草虫。如 1920 年所作的《草虫四条屏》(荣宝斋藏) 和 1921 年为北洋军阀曹锟绘制的《广豳风图册》(王方宇藏)7 开〔图 6〕，都画于绢上，纯为工笔，以色彩为主，极少用墨。

图 6

齐白石的草虫画在 1920 年后便受到广泛的欢迎，而他自己觉得自己老眼昏花，还要画这种工细的作品，有些苦不堪言，因此不时在画作的题跋中借机发发牢骚、倒倒苦水。1921 年他为梅兰芳画《花卉草虫》十开 (北京市文物公司藏)，他便在第三开题跋道："余素不能作细笔画，至老五入都门，忽一时皆以为老萍能画草虫。求者皆以草虫苦我，所求者十之八九为余友也。后之人见笑，笑其求者何如。白石惭愧。"他在 1924 年至 1926 年间的《白石诗草》中曾云："余平生工致画未足畅机，不愿再为，作诗以告知好：从今不作簪花笑，夸誉秋来过耳风。一点不教心痛快，九泉羞煞老萍翁。"[13] 他也时时感到两种画法的矛盾，以及达到形神俱似的难度。他在 1922 年的日记中写道："大墨笔之画，难得形似；纤细笔墨之画，难得神似。此二者余尝笑昔人，来者有欲笑我者，恐余不得见。"[14] 最终他悟到："善写意者，专言其神；工写生者，只重其形，要写生而后写意，写意而后复写生，自能形神俱见，非偶然可得也。"因此，经过前一段时期的写意草虫创作，他在 20 年代初期的工笔草虫在写实的基础上更为传神。此后，他的工虫画反复经过"写生而后写意，写意而后复写生"的过程，最终达到"形神俱见"的高度，他的工笔草虫虽极写实，却不是死的标本，充满生机与活力，虽细致入微，却又高度概括，精练而不失之琐碎。同时，他还尝试着对中国传统的工笔草虫画进行了变革，将工虫与大写意花卉结合起来，最终创立了"工虫花卉"的独特样式。

图 7

1924 年左右，齐白石不仅完成了自己的"衰年变法"，其草虫画精品也极多，如三月为诗人李释戡作《草虫册页》四开 (荣宝斋藏)，五月有两件落"布衣齐璜呈"款的《佛手昆虫》(中国美术馆藏) 和《花卉草虫四条屏》(荣宝斋藏) 很可能是为大军阀曹锟所绘。中国美术馆收藏的八开、中央美术学院收藏的十二开和北京画院收藏的十开草虫册页都呈现出极高的艺术水准，无论是工笔还是写意都趋于成熟。比如北京画院收藏的《草虫册页》〔图 7〕有两种风格，或工笔或写意，工、写两种画法很和谐。构图虚实相宜，多样、均衡而自然。他在草虫册页十开之十《蝗虫》上题："此册之虫，为虫写工致照者故工，存写意本者故写意也。"此外，中央美术学院和中国美术馆收藏的两套草虫册页皆以工笔画草虫，花草则间用粗

图 6　广豳风图册（七开选二）／齐白石
　　册页 绢本设色
　　25.4cm×32.5cm
　　1921 年
　　王方宇藏

图 7　草虫册页（十开选二）／齐白石
　　册页 纸本设色
　　39cm×32.5cm
　　1924 年
　　北京画院藏

笔大写意与勾点结合的小写意，已是典型的"工虫花卉"的面目。

到了30年代，齐白石的工笔草虫已经出神入化，如绘于"奉天有事之年"（即1931年）的《花草工虫册页》十开（北京荣宝斋藏）和作于1937年的《杂花草虫册》[15]十二开（中国美术馆藏）均为30年代的精品。1944年题跋的《工虫册》[16]二十开（中国美术馆藏）虽未记载具体的作画时间，但所画的草虫在写实的基础上增强了写意性，因此更为生动自然，创作时间当在40年代初期。40年代中后期及50年代，暮年的齐白石仍有不少工虫作品，据推断基本上是在早年的工虫画稿上添写意花卉而成，工致入微而活灵活现的草虫配上潇洒老辣的大写意花卉，将中国画工与写意的特性发挥到极致，具有极强的艺术感染力。

由于生理的原因，受到视力的限制，一般画家到了老年很难再画工细之作，北京画院藏齐白石62岁时画的十开《草虫册页》第八开便宣称："客有求画工致虫者众，余目昏隔雾，从今封笔矣。"齐白石30年代的润格（辽宁省博物馆藏）中也写道："余年七十有余矣，苦思休息而未能，因有恶触，心病大作，画刻目不暇给，病倦交加，故将润格增加，自必叩门人少，人若我弃，得其静养，庶保天年，是为大幸矣。白求及短减润金、赊欠、退还、交换诸君，从此谅之，不必见面，恐触病急。余不求人介绍，勿望酬谢。用绵料之料半生宣纸，他纸板厚不画。山水、人物、工细草虫、写意虫鸟，皆不画。"似乎他到70岁后就不再画工细草虫。但是，我们现在还能看到齐白石很多画于30、40年代的工虫精品，甚至还有50年代的作品。从北京画院藏的这批草虫画稿和娄老的回忆来推测，它们很可能是齐白石在早年的画稿上添景而成。

齐白石到底什么时候仍能画工细草虫，由于老人仙逝已久，与其有直接交往的友人、弟子多已作古，因此众说纷纭，莫衷一是。齐白石的四子齐良迟回忆道：

（抗战期间）父亲对外是"绝画"，实际是闭门作画。他那几年画了不少工笔草虫：蚱蜢、蜜蜂、蝴蝶……生动传神，呼之欲出，让人看了爱不释手。后来，日本人投降后，父亲又开始卖画生涯，便把这些工笔草虫一张张补了景。[17]

龙龚也提到齐白石"抗日战争中，以闭门为远祸之计，又画起工致草虫来。所作如螳螂、蚱蜢、蝴蝶、鸣蝉之类，纤微毕显而又栩栩如生。看到那么多飞舞跳动的小昆虫，真担心它们要飞出纸外，跳到身上来。这种创造的登峰造极，约在他65岁到80岁的15年之间。80岁以后，由于目力的衰退，工细草虫就画得很少了。"[18]如果是这样，那么80岁前后的齐白石还能够画工虫。

二、齐白石草虫画的艺术特色与成就

作为传统花鸟画的重要题材，草虫一直为历代画家所钟爱。从商周青铜器上

图 8　　　　　　　图 9-1　　　　　　　图 9-2

图 10

图 11

装饰性的蝉纹开始，到东吴曹不兴误落墨画苍蝇引孙权弹之的传说；从宋代院体绘画在"格物致知"观念影响下的写实入微的创作，再到明清的大写意花鸟画，都不难寻找到草虫跳跃欢鸣的身影。中国历代都不乏擅画草虫的名家，工笔如五代黄筌的《写生珍禽图》、北宋赵昌的《写生蛱蝶图》，南宋佚名画家的《豆荚蜻蜓》〔图8〕、《葡萄草虫》、《青枫巨蝶》、《晴风蝶戏》，明代戴进的《蜀葵蛱蝶图》，清代蓝涛的《杂画册》以及马荃借鉴西方绘画的《花鸟草虫图册》；写意如明代孙隆的《花鸟草虫图册》〔图9〕，清代八大山人的《瓜果草虫图》，华嵒的《瓜果草虫图》、《荔枝天牛图》等。但是他们或擅工笔，或重写意，很少像齐白石那样将工笔与写意如此天衣无缝地结合在一起，创造出自己独特的艺术语言。而且在历代画家的笔下，草虫仅是花草的点缀而已。在齐白石的画中，草虫虽与真虫大小无异，却成为真正的主角与视觉中心。齐白石的草虫画可以分为三种形式：其一是以工笔画虫，配以大写意的花卉；其二是工虫配上同样工致的贝叶，即他特有的"贝叶工虫"；其三是草虫与花卉全为写意的形式。第一种便是齐白石的独创，工虫极工，背景极写意且极简，两者拉开适当的距离，其效果就像摄影中的微距，主体在虚化的背景中显得非常突出，自然成为视觉的中心。

　　齐白石草虫画绘制的程序有多种情况：第三种花与虫皆为写意的很可能是先画花卉再添虫，但绘制时间间隔不会太长；前两种绘制的顺序则比较复杂，那些花卉与草虫留有一定距离的一般先画虫再画写意花卉，虫与花卉枝叶有重叠关系的作品则有多种处理方法，以中国美术馆收藏的一套1920年创作的十二开《草虫册页》为例，第十二开"落花甲虫"〔图10〕明显就是画好草地和落花之后再添画甲虫；而第一开"蕉叶秋蝉"〔图11〕则是画完秋蝉之后再添画蕉叶的叶茎，中间有多次补笔的痕迹，显得还不够熟练和自然，这一问题到后期基本得到解决；有时他会在花叶上让出虫的位置，再通过补笔使之自然融合，使虫像是真的趴在花叶上一样。到晚年，随着视力的下降，齐白石的草虫不可避免地出现代笔现象，他很可能让弟子帮他先画好与枝叶不发生关系的虫身，自己当着客人的面亲笔添画花卉枝干，最后补上与背景发生关系的虫足，这类作品虫身和虫足的用笔就存在着明显的差距。

图8　豆荚蜻蜓（南宋）／佚名
　　册页　绢本设色
　　27cm×23cm　无年款
　　故宫博物院藏

图9　花鸟草虫图册（选两开）
　　（明）孙隆
　　册页　绢本设色
　　22.9cm×21.5cm　无年款
　　上海博物馆藏

图10　落花甲虫（草虫册页十二开之
　　十二）／齐白石
　　册页　纸本设色
　　25.3cm×18.4cm　1920年
　　中国美术馆藏

图11　蕉叶秋蝉（草虫册页十二开之一）
　　／齐白石
　　册页　纸本设色
　　25.3cm×18.4cm　1920年
　　中国美术馆藏

图 12

图 13

图 14

图 15

图 12 花与凤蛾（《工虫画册精品》八开之
一）（局部）／齐白石
册页 纸本设色
34cm×27cm 1949 年
北京画院藏

图 13 菜粉蝶（局部）／齐白石
托片 绢本设色
17cm×24cm 无年款
北京画院藏

图 14 熊蜂与蝇（局部）／齐白石
托片 绢纸设色
36cm×35.5cm 无年款
北京画院藏

图 15 食蚜蝇（局部）／齐白石
托片 纸本设色
33cm×27cm 无年款
北京画院藏

齐白石一生画过的草虫种类超过了以往的所有画家[19]，他笔下的草虫或精致入微，或写意传神，无论工与写，皆形神兼备，栩栩如生，尤其是他创造的独特艺术语言——工虫花卉，使那些过去作为花卉画点缀的草虫成为作品真正的主角和中心，饱含着画家对这些小生灵真挚的情感。齐白石一生画过的草虫种类极为丰富，包括蜻蜓、蚂蚱、蛾、蝉、螳螂、蝈蝈、蜂、蝇、蝼蛄、灶马、蝴蝶、蟋蟀、草青蛉、蜘蛛、土元、甲虫、荔蝽、蜢、瓢虫、天牛、豉甲等。有些种类的草虫还画出了下属的不同科类，比如蛾类包括灯蛾、凤蛾、尺蛾、天蛾、鹿蛾、螟蛾、蚕蛾、雀天蛾等，蜂类包括蜜蜂、马蜂、胡蜂、熊蜂等，它们之间细微的差别如果不是昆虫专家，几乎很难分辨。当然，齐白石并不是昆虫学家，他画这些草虫也不是画标本，虽然他无法准确地叫出各种昆虫的名字，但是他对每类昆虫的特征却有着非常精准的把握。比如他虽误将凤蛾当作蝴蝶，但蛾和蝶之间主要的区别在他的笔下都非常明显，他笔下的凤蛾长着一对羽毛状的触须，向端部渐细，犹如美女弯弯的眉毛，而不像蝴蝶那样是端部膨大的棍棒状。凤蛾的腹部一般比蝴蝶粗壮，停息时也并不像蝴蝶那样将两翅翘起竖立在背上，它的翅呈屋脊状平覆在身上。〔图 12〕、〔图 13〕他还画过一种非常类似蜜蜂的食蚜蝇，仔细观察可以发现齐白石对两种昆虫之间非常细微的区别都进行了刻画。它们最主要的区别是蜜蜂有两对翅，食蚜蝇只有一对翅，后翅像苍蝇、蚊子等退化成了一对小棒槌形的结构，叫"平衡棒"。另外，蜜蜂的触角是屈膝状的，食蚜蝇的触角却是芒状的；蜜蜂的后足粗大，食蚜蝇的后足细长，和其他足没什么大的不同。齐白石常画写意蜜蜂，虽寥寥数笔，但两条后腿用笔稍重一些，有时还点一点黄色，就像是沾着的花粉团。而且食蚜蝇每足上均有细细的绒毛，又与其他苍蝇形成对比。〔图 14〕、〔图 15〕

在一般人的印象中，齐白石是一位大写意画大师，他自己也常说自己"粗枝大叶"，不拘形似。齐白石的工笔草虫却让我们认识到了齐白石的另一面，他在禀性中具有非常细腻的一面，具有超乎常人的精微观察力，他对物象既进行细致入微地观察，又高度概括，对各种草虫突出的生理特征了然于胸，即使是画大写意也不含糊。

1932 年，徐悲鸿为齐白石出版第二本画集（第一本是 1928 年由胡佩衡出版的《齐白石画册初集》），在序言中说齐白石的艺术"致广大，尽精微……由正而变，妙造自然"。尽管齐白石早年临过《芥子园画传》，还有传说他的草虫来自沈姓画师的画稿，但是如果没有长期对草虫深入细致地观察与写生是很难达到这种"致广大，尽精微"的艺术境界。

有论者从齐白石的个别言论进行断章取义，认为他很少对草虫写生。比如作于 1920 年的《草虫册页》（中国美术馆藏）十二开之五《残叶蚂蚱》上便题跋道："余自少至老不喜画工致，以为匠家作，非大叶粗枝，糊涂乱抹不足快意。学画

五十年，惟四十岁时戏捉活虫写照，共得七虫。年将六十，宝辰先生见之，欲余临，只可供知者一骂。弟璜记。"其实齐白石的目的是表明自己喜欢画写意画，而不喜画工虫。他在该套册页的另外两开便不断强调写生的重要性。如第六开《葡萄蝗虫》云："此虫须对物写生，不仅形似，无论名家画匠不得大骂。"第十开《豆荚天牛》云："历来画家所谓画人莫画手，余谓画虫之脚亦不易为，非捉虫写生不能有如此之工。白石。"又如 1921 年他题《蜘蛛》云："辛酉四月十六日，如儿于象坊桥畔获此蜘蛛，余以丝线系其腰，以针穿线刺于案上，画之。"[20] 同年，他题《蜘蛛》云："翅长三之二，头至翅三之一，膝与翅齐，此虫翅少短一分，画时留意。辛酉九月廿五日画于借山。"[21] 这种写生活动一直持续到他的晚年，《白石老人自述》便提到齐白石曾对张次溪说："1931 年，令弟仲葛、仲麦，还不到二十岁，暑假放假，常常陪伴着我，活泼可爱。我看他们扑蝴蝶，捉蜻蜓，扑捉到了，都给我作了绘画的标本。清晨和傍晚，又同他们观察草丛中虫豸跳跃，池塘里鱼虾游动，种种姿态，也都成我笔下资料。"[22] 说明他常对草虫写生。齐白石常说："作画贵写其生，能得形神俱似即为好矣！"他也常要求学生多写生，曾对胡囊说："你不要只注意学我的皮毛，而要多钻研，自己多写生。你画鸡，毛病在缺少写生的工夫。我对鸡仔细观察和研究的时间比画鸡的时间多得多，所以才能有神。"有一次，他看娄师白画螳螂，问他："你数过螳螂翅上的细筋有多少根？仔细看过螳螂臂上的大刺吗？""螳螂捕食全靠两臂上的刺来钳住小虫，但是你这大刺画的不是地方，它不但不能捕虫，相反还会刺伤自己的小臂。"[23] 可见他非常注重草虫体态和结构的细微观察，所以才能把它们活灵活现地表现出来，尤其在昆虫的须、翅、爪的刻画上更显精微独到。而且他还关注到草虫不同的性格，他在《壬戌杂记》记述自己 58 岁前后画蟋蟀时说：

余尝看儿辈养虫，小者为蟋蟀，各有赋性。有善斗者，而无人使，终不见其能；有未斗先张牙鼓翅，交口不敢再来者；有一味只能鸣者；有缘其雌一怒而斗者；有斗后触雌须即舍命而跳逃者。大者乃蟋蟀之类，非蟋蟀种族，既不善斗，又不能鸣，眼大可憎。有一种生于庖厨之下者，终身饱食，不出庖厨之门，此大略也。若尽述，非丈二之纸不能毕。

他笔下的草虫无一重复，各具情态，因此感人至深。仅仅对草虫写生很可能画成标本，齐白石的草虫是高度概括与提炼后的结晶，来源于生活又高于生活，画家胡佩衡曾在书中回忆齐白石画草虫的过程与方法：

画工笔草虫先要选稿，从写生积累的草虫稿中找出最动人的姿态，然后把无关的部分去舍加工，创造出精练而生动的艺术形象来。把这形象的

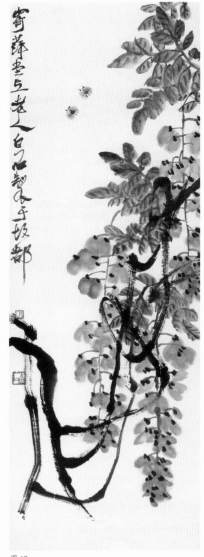

图 17

图 16 灶马／齐白石
　　托片 纸本设色
　　33.5cm×31.5cm
　　北京画院藏

图 17 紫藤蜜蜂／齐白石
　　轴 纸本设色
　　135cm×33.5cm 无年款
　　北京画院藏

轮廓用透明薄纸勾描下来成定稿。画工笔草虫，先把拟好的草虫稿子用细骨针将外形压印在下面纸上，然后，把稿子放在一旁参考着，用极纤细的小笔，用写意笔法中锋画出。虽然是在生宣纸上，但能运笔熟练，笔笔自然。细看草虫"粗中带细，细里有写"，有筋有骨，有皮有肉，非有数十年粗细写生功夫是画不到的。[24]

齐白石画的草虫体现出不同的质感，草青蛉纤细的足和薄如细纱的双翅，天牛坚硬的壳，蝈蝈坚硬的头与滚圆柔软的肚子形成鲜明的对比，蜜蜂、飞蛾带有绒毛的触角都生动地刻画出来。任何细节都不放过，即使画方寸大小的柔弱青蛉，在淡色染出双翅下仍隐隐可见道道纹理。就连丽蝇与熊蜂之间细微的差别，也不放过。他画蟋蟀能画出双翅摩擦出声的感觉，两条触须直立，生动至极。他笔下的蝉透过蝉翼可以看到腹、背部的细节，包括蝉翼下的背在起伏仿佛在轻轻呼吸，令人自然产生一种"咽露吟风"的感觉。蜻蜓款款飞行于花间湖上，薄如蝉翼的翅膀上细致的纹理清晰可见。

中国画在宋代达到了写实的最高峰，自从元代文人画兴起之后，重神似而忽视形似，齐白石笔下的草虫却显示出极高的写实能力，这在一定程度上得益于他早年随湘潭著名画师萧芗陔学画擦炭肖像的经历。他擅以略见明暗的炭条或炭粉画五官（有时还罩以淡墨），以勾勒填色的方法画服饰。如1895年的《黎夫人像》（辽宁省博物馆藏）和无年款的《官服人物像》都是以"西式擦炭法、传统勾勒填色法和强烈民间趣味的结合"[25]。1910年的《谭文勤公像》和1912年的《邓有光像》有非常明显的明暗体积和光影的变化。即使到了晚年，他也偶尔采用擦炭的方法来绘制人像。如1927年为亡父所画《齐以德像》，是根据其父生前的照片绘制的，炭粉加淡墨，外形很准。北京画院还藏有该画的画稿，寥寥数笔，将人物的结构、神态抓得非常准确。可见，虽然齐白石没有学过西方的素描，但仍具有超人的造型能力，可以非常准确地塑造形象，甚至他笔下的草虫很多也符合西方的透视规律，特别是北京画院收藏的一只正面的灶马[图16]。中国传统绘画中很少有表现正透视的形象，仅唐代韩滉《五牛图》中画过一头正面的牛。面对一只仅盈寸的灶马，即使熟知西方绘画的画家也很难正确地表现如此高难度的透视关系，但齐白石却在纸上将一只与观众直视的灶马画活了，浑圆的身体、粗细交搭、前后重叠的六条腿，纤细而劲挺的长须，圆睁的双眼，微张的嘴，似乎稍有动静，它就会一跃而起，跳到你的面前一般。

因目力所限，齐白石晚年常作写意草虫，虽"粗枝大叶"、寥寥数笔，但明显建立在他对各种草虫形神的精准把握基础之上，高度概括与提炼，往往三笔两笔就能画出草虫的神态，极见功力。比如他画蜜蜂，先用焦笔横二三画出蜂的上半身，前面两小点画出眼睛，用石黄一点画出蜂的下腹；黄点未干时用较深淡墨

横画三道，表现蜂的腹节；然后在上半身的两旁点两滴净水，水在宣纸上润出两个淡淡的湿圆，靠身处以淡墨一点，湿圆又扩散为两个淡墨小半圆，这就是蜂的双翅；再加前后腿，蜜蜂便完成了。〔图17〕白石画蜂最传神处在双翅，这种画法是他的创造，不但画出了蜂翅扇动的动感，而且似乎能听到扇动的声音。又比如他的写意蜻蜓，四翅用瘦硬轻挺的线条勾勒，几只足以笔一提一顿，一转一弯，笔断而意连，表现出虫腿的雄健有力。总之，他以粗笔画的蟋蟀、纺织娘、蝗虫、蝴蝶等用笔虽不多，但都做到了形神俱工，这就需要高度的写实基础和概括力，并且要以最少的笔墨表现事物最主要最本质的部分，传达出最高的意境。

三、齐白石草虫画的意趣与生命情怀

早在远古时代，人类就注意到自然界中的虫鸣鸟语，在古代岩画、陶器、青铜器的纹饰中便发现了昆虫的形象，如青铜器中的蝉纹、蝉形的玉器等。后来人们又将鸣虫与节气、人的情绪联系起来，并通过草虫来寄托人类对种族延续的向往。比如螽斯，古人认为螽斯多子，一生八十一子，或曰九十九子，是多育的象征。《诗经·国风·周南·螽斯》中便有"螽斯羽，诜诜兮，宜尔子孙，振振兮"。"诜诜"即"众多"之意。这种以螽斯为原型的生殖崇拜一直延续到明清时期，北京故宫嫔妃居住的西六宫的西二长街南北两端，相对的便是百子门和螽斯门，始建于明代。因此，螽斯也是众多花鸟画家喜欢表现的对象，以之寄托对种族繁衍的渴望。又比如蝉作为清高、愁思、悲愁的象征；色彩绚烂的蝴蝶则成为爱情的象征，常借之来抒发闲适之情；促织则被用来赞美织女的勤劳……一些昆虫还因名称或特征所引申而来的寓意而受到推崇，比如猫蝶图取"猫蝶"与"耄耋"谐音，表达对长寿的追求与向往；瓜蝶图则因"蝶"与"瓞"谐音，常被用来象征"瓜瓞绵绵"子孙不断之意。作为职业画家，齐白石的草虫画的确立本身受一定市场因素的影响。因此，这些具有吉祥含义的草虫题材自然成为他的选择。除此之外，齐白石的草虫画还体现出独特的意趣和生命情怀。

在齐白石的草虫画和其他花鸟画中经常出现一个词语——"草间偷活"〔图18〕，这其实是画家对自己身处乱世的一种深切感悟。齐白石生活的近百年漫长岁月，正是中国社会最动荡、最苦痛的时期，甲午战争、百日维新、戊戌政变、庚子事变、辛亥革命、五四运动、军阀混战、北伐、八年抗战、解放战争……虽然他常置身"大潮之外"，在"五出五归"后本想固守家园，不作远游，但从1915年后，他的家乡湖南便陷入连年兵乱之中，常有军队过境，南北交哄，互相混战，附近土匪乘机蜂起。官逼税捐，匪逼钱谷，稍有违拒，巨祸立至，没有一天不是提心吊胆地苟全性命。1916年，齐白石写下"军声到处便凄凉"的诗句。1917年5月，为避兵祸，55岁的齐白石不得不"窜入京华"。9月底，听说家乡乱事稍定，齐白石回到家乡，发现茹家冲宅内被抢劫一空。为此，他后来刻有一方"丁巳劫灰

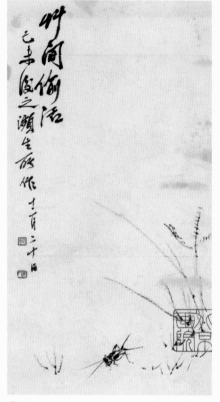

图18

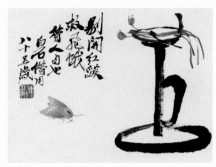

图 19

之余"的印章。次年为了躲避更为严重的兵乱，齐白石不得不隐匿在地势偏僻的紫荆山下的亲戚家，《白石诗草二集·自序》云：

> 越明年戊午，民乱尤燥，四野烟氛，审无出路。有戚人居紫荆山下，地甚僻，茅屋数间，幸与分居，同为偷活。犹恐人知，遂吞声草莽之中，夜宿露草之上，朝餐苍松之阳。时值炎热，赤肤汗流，绿蚁苍蝇共食，野狐穴鼠为邻。如是一年，骨与枯柴同瘦，所有胜于枯柴者，尚多两目，惊怖四顾，目睛莹然而能动也。[26]

他不得不再次返回北京定居："湘潭匪盗如鳞，纯芝有隔宿粮，为匪所不能容，遂别父母北上，偷活京华……"[27] 身在京师的他，还时时牵挂着家乡的亲人，1920 年，他在一方"阿芝"朱文印 (北京画院藏) 的边款上刻曰："庚申四月，白石自制。时故乡再四兵灾，未知父母何处草间偷活，妻子仍旧紫荆下否？"面对如此乱世，齐白石认为人是无法与命运抗争的，比如他对误嫁中山狼的次女阿梅的命运无能为力，除写诗"赤绳勿太坚，休误此华年"[28]，婉劝其另谋出路外，别无他法。因此，齐白石在卑微且偷活于草间的草虫中寻找到共鸣，常以之自喻。他的很多草虫画上的题诗都反映出他对纷乱时世的慨叹，如 1922 年的《牡丹蝴蝶》(湖南省博物馆藏) 题曰："世间乱离事都非，万里家园归复归。愿化此身作蝴蝶，有花开处一只飞。"《虫》："昆虫不识有仇恩，作对成双尚有痕。我共草间苦偷活，风声过去惨消魂。"《草虫》："禾田枫树尚增粮，离乱家家抱痛伤。才过绿林官又到，岂知更有害于蝗。"[29] 有时他通过草虫来表达对悲苦穷人的同情，如题《纺织娘》："通身百结衣如鹑，为绔常更老妇裙。机杼只今焚已尽，空劳唧唧促晨昏。"

正因为对战乱的感伤，齐白石对和平宁静的生活充满着向往。1956 年，他在国际和平奖金授奖典礼上说过一段心里话："正由于我爱我的家乡，爱我祖国美丽富饶的山河大地，爱大地上一切活生生的生命，因而花了我毕生的精力，把一个普通中国人的感情画在画里，写在诗里。直到近几年来，我才体会到，原来我所追逐的就是和平。"他笔下的草虫无疑是对宁静田园生活的一种忆写和歌颂。在他的笔下，所有的草虫都充满生机与活力，不忧郁悲哀，不柔弱颓靡，健康、乐观、自足，它们或跳跃，或爬行，或飞翔，或搏击，或欢鸣……每一只都是新鲜的生命。

齐白石对每一个弱小的生命都充满了爱怜，他经常画"灯蛾图" [图 19]，并常在上面题写唐代诗人张祜《赠内人》中的诗句："剔开红焰救飞蛾"。即使对那些害虫，如蝗虫、苍蝇、蟑螂……他都以怜爱之心画之，让你感觉不到憎恶。他画《苍蝇》便题道："余好杀苍蝇"，却"不害此蝇，感其不搔 (骚) 扰人也"；

图 19 油灯飞蛾（草虫册页八开之八）
册页 纸本设色
23cm×30cm
1945 年
中国美术馆藏

更因此蝇"将欲化矣，老萍不能无情，为存其真"[30]，以蝇之老念人之老。当然，
齐白石也通过草虫表达他的爱憎，比如前文提到他觉得那种眼大而不善斗的蟋蟀
"可憎"，不如勇敢搏击的蟋蟀可爱。

四、齐白石弟子的草虫画及代笔问题

齐白石的孩子和弟子中有不少人学习他的工笔草虫，其中三子齐子如，弟子
中王雪涛、余中英、娄师白、于非闇，甚至包括新中国成立后随其学画的老舍夫
人胡絜青都有工笔草虫作品存世，其风格与齐白石极为相似。他们中的一些人很
可能在齐白石晚年为其代笔，这成为一个公开的秘密。那么如何认识齐白石的弟
子的草虫画与齐白石的关系呢？笔者认为应该具体分析这些弟子的作品。

在齐白石的弟子中，最得其真传的要算三子齐子如。齐子如 (1902—1955)，
名良琨，字子如。生于湖南，自幼随父学画，专攻草虫花卉。1920 年随父至北
京求学，入陈半丁门下。1925 年开始卖画，有"青出于蓝"之誉[31]。1927 年后，
齐子如主要居住在湖南，常捉活虫写生，因此他的草虫画最得齐白石的真传。抗
战结束后移居北平，新中国成立后任职于东北博物馆 (今辽宁省博物馆)。

齐白石本人对子如亦十分偏爱，中国美术馆收藏有一件《双蝶老少年》[图 20]，
款题云："北楼仁兄大人法正，甲子仲冬月弟璜画草，愚儿补蝶。"可见此画是
1924 年冬齐白石为金城所作，但他只画了雁来红，上方两只翩翩而至的黑蝶正是
齐子如所绘，这大概是现存最早的父子合作画。金城当时在北京画坛的地位举足
轻重，齐白石特意让子如补蝶，无疑是为即将自立门户卖画的爱子壮声威之举。
此后，齐白石多次为齐子如题画赋诗。如 1924 年至 1926 年间的《白石诗草》中
便有《题如儿草虫》、《题如儿画蝉》、《如儿画虫余补草》、《题如儿画蚕》、
《题如儿画虫》等。其中一首云："吾儿能不贱家鸡，北地声名父子齐。已胜郑
虔无子弟，诗名莫比乃翁低。如儿同居燕京七年，知画者 无不知儿名，以诗警之。"
足见对爱子提携之意。1933 年，齐白石还在父子合作的《莲蓬蜻蜓》(私人藏)
上题道："如儿画蜻蜓，老萍画莲蓬。子如画虫学于予，其时子年才过四十，画
虫之工，过于乃翁。"充分肯定了子如画虫之工。现在仍有不少父子合作的草虫
画传世，由齐子如画工虫，齐白石添写意的花叶，这种作品上有些钤有"子如画
虫"、"父子合作"或"白石有子"等印章，辽宁省博物馆便收藏了三套这样的
册页。其中有两套册页通过钤盖"子如画虫"或在题跋中加以说明，另一套却未
做任何说明，仅有齐白石自己的题款，如果不是齐子如本人的指认，很容易被人
误解为是齐白石的亲笔作品。这批草虫的确非常精彩，超过了齐白石其他门生和
传人，几乎可以乱真。

北京画院珍藏有两百余幅未添花卉、未落款印的工虫画稿，公开展出和出版
后，便有人认为出自齐子如之手。那么这批画稿的主人到底是谁呢？

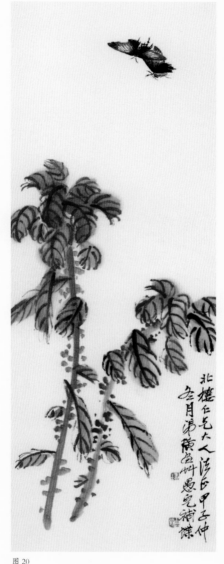

图 20

图 20 双蝶老少年／齐白石、齐子如
轴 纸本设色
94cm×34cm
1924 年
中国美术馆藏

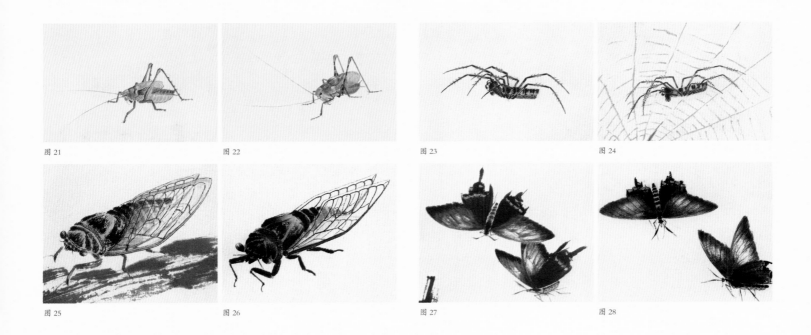

图 21　图 22　图 23　图 24

图 25　图 26　图 27　图 28

图 21 蝈蝈（局部）／齐子如
辽宁省博物馆藏

图 22 蝈蝈（局部）／齐白石
北京画院藏

图 23 蜘蛛（局部）／齐子如
辽宁省博物馆藏

图 24 枫林亭（工虫画册精品八开之七）（局部）／齐白石
册页 纸本设色
34cm×27cm 1949 年
北京画院藏

图 25 枫叶知了（局部）／齐白石、齐子如
册页 纸本设色
33cm×32.5cm
辽宁省博物馆藏

图 26 蝉（局部）／齐白石
托片 纸本设色
22cm×37cm 无年款
北京画院藏

图 27 红梅双蝶（局部）／齐白石、齐子如
册页 纸本设色
33cm×32.5cm
辽宁省博物馆藏

图 28 双凤蛾（局部）／齐白石
托片 纸本设色
35cm×34.5cm 无年款
北京画院藏

　　北京画院珍藏的这批草虫画稿大多非常生动活泼，精致逼真，艺术水平极高，只要将它们与齐子如的工虫进行简单的对比，我们就不难发现两者在艺术水平上的差距。比如同样是画蝈蝈，齐子如对肩部的结构和体积交代就比较含糊，而且腹部过长，与蝈蝈的形态有所出入，眼睛的刻画尤其缺乏神采，齐白石笔下的蝈蝈则形神皆备。〔图21〕、〔图22〕比如画蜘蛛，齐白石对结构的把握和用笔明显要强于齐子如，触须和嘴部的细节处理都毫不含糊。〔图23〕、〔图24〕又比如画蝉，蝉的背上有两对一大一小的薄薄的蝉翼，在齐白石的笔下，蝉翼遮盖腹部所产生的不同层次的透明感及蝉翼上的纹理交代远比齐子如生动自然。但齐子如所画的上下两层蝉翼大小差别较小，更忠实于蝉的真实形态，看来齐白石并非拘泥于物象的固有面貌，而进行了必要的艺术加工。〔图25〕、〔图26〕尤其是齐子如所画蛾、蝶，对于翅膀的纹理和细足的处理明显缺乏章法，蜻蜓双翅细纹的处理也显得较呆板，缺乏变化。对最难表现的蝴蝶的细足和嘴中的吸管，齐白石以干净利落之笔写出，甚至连细足上的细毛都不放过，齐子如笔下明显弱得多。〔图27〕、〔图28〕总之，尽管齐子如的草虫已达到了极高的水准，但在结构上的严谨性，用笔的灵动性、写意性，对草虫生命感的呈现上都逊于齐白石。齐白石对草虫的形体结构了然于胸，用笔干净利落，只需稍作对比，高下立现。对于这一点，齐白石的学生于非闇早在 20 世纪 50 年代就谈到过：

　　齐老师亲自画出来的工笔草虫，却和他自认为是他衣钵传人的齐子如先生（老师的三子，已故）所画的有显然的不同，其他弟子们的模仿，那更容易鉴别了。子如先生的画，确实可以乱真；可是，比起齐老师的工笔草虫，总是觉得工致有余而气韵不足，不如齐老师的有筋有骨、有皮有肉，使人

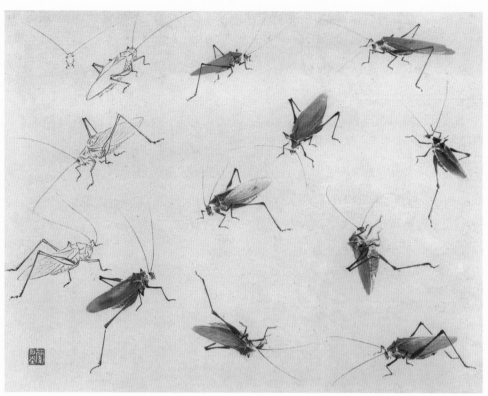

图 29

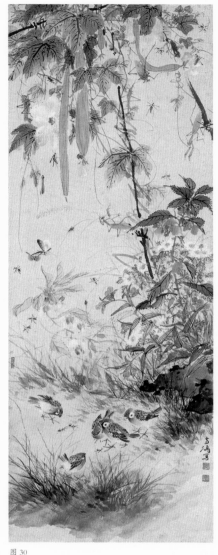

图 30

耐看。例如，画蜻蜓，齐老师对四个翅膀的描写，先着力地写出每个翅的主筋，用笔有去有来，瘦硬秀挺，使人一望而知这是翅膀的钢筋铁骨。其余大部分网状纹，则是随着翅膀的筋节，一笔一画地描写，又匀停，又润泽，使人看了有透明的感觉。又如画蝗蝻的六条腿，齐老师仅运用笔的一提一顿、一转一折，就把六条腿的筋骨皮肉特别是关节的交搭表达出来了，达到生动活泼的境界。子如先生对这些，似乎功力还不够。[32]

　　齐白石草虫的另一个重要的代笔人是王雪涛。王雪涛（1903—1982），河北成安人，原名庭钧，字晓封，号迟园。1922 年考入北京国立北京美术学校西画系，后转读国画系，受教于陈师曾、萧谦中、汤定之、王梦白等诸位前辈，尤受王梦白影响最大。1924 年拜齐白石为师，奉师命改名雪涛。王雪涛是现代中国卓有成就的花鸟画大师，对我国小写意花鸟绘画做出了突出贡献。他继承宋、元以来的优秀传统，取长补短。所作题材广泛，构思精巧，形似神俏，清新秀丽，富有笔墨情趣。创作上主张"师法造化而抒己之情，物我一体，学先人为我所用，不断创新"。画法上工写结合，虚实结合。他善于描绘花鸟世界的丰富多彩和活泼生气，又精于表现画家的心灵感受和动人想象。但是，王雪涛虽师从齐白石学过草虫，但其草虫画还是有自己的特色。王雪涛学过西画，他注重写生，留有多部草虫写生稿[图29]，其中有不少是用西方的铅笔素描和水彩的方法画成，在创作中他善用灵巧多变的笔墨，色墨结合，以色助墨、以墨显色，在传统固有色中融入西洋

图 29　草虫册页／王雪涛
　　　　册页　纸本设色
　　　　34.5cm×41cm
　　　　无年款

图 30　群雀百虫图／王雪涛
　　　　轴　纸本设色
　　　　101cm×37cm
　　　　1946 年

图31 图32

画法讲求的色彩规律，以求整体色彩对比协调，为画面增添韵律。王雪涛表现的草虫种类也与齐白石有所不同，他比较喜欢画蝴蝶、螳螂、蝈蝈、天牛、青蛙、蜻蜓、马蜂等，尤其是喜爱画螽斯，而螽斯在齐白石后期的作品中几乎不再出现。王雪涛写意花卉中添加的草虫较多，虽然栩栩如生，引人喜爱，但有时会因为太多而冲淡了"画龙点睛"的韵味，如他创作于1946年的《群雀百虫图》[图30]，1947年的《草虫花卉图》等。

在齐白石的女弟子中，擅画工虫的也不乏其人，比如萧重华、胡絜青等。北京市文物公司藏作于1942年的《老少年》，画上白石题道："补老来少白石老人，画小蝶者萧重华女弟。"老舍家藏一套《花卉草虫册》，分别绘"蜻蜓老少年"、"谷穗蝗虫"、"豆娘莲蓬"，上有齐白石的题跋，对弟子的作品给予了高度评价。初看已极为形似，细观之略逊生动传神。

齐白石的弟子中，能画工笔草虫的还有很多，因为材料缺乏，以前往往被忽视。比如来自四川的余中英。余中英（1899—1983），原名世泽，又名烈，后易字中英、兴公，号影厂，四川省郫县人。余中英是一名军人，但热爱丹青绘事，1933年8月辞去军职，师从齐白石学习书画篆刻。成都市博物馆收藏有一件齐白石与余中英合作的《篱豆蜻蜓图》[图31]，白石老人画写意篱豆，余中英画工笔蜻蜓、蚂蚱。齐白石在画面左侧题有行书款一行，曰"兴公仁弟初画虫，能工极，予喜补以篱豆。兄璜。"据刘振宇研究，1982年冬余中英与弟子杨志立聊天时透露在北平师从白石老人学篆刻时，无意间看到齐老的工笔草虫，栩栩如生，甚是喜爱，在刻印闲暇时，跟随白石老人学画。离开北平前交给白石老师一百幅纸本画作，每幅画上除绘有工笔草虫外，并无他物[33]。齐白石与余中英的另一件合作画是藏于四川博物院的《香火螳螂图》[34][图32]，图绘一只螳螂爬于香火之上，香烟袅袅，颇有悠闲雅致之韵味。香火为齐白石所绘，工笔螳螂栩栩如生，与齐白石的表现方法一致，但据余中英弟子辨认，很可能是余中英绘。画面右侧题有行书款一行，曰"丙子秋七月寄萍堂上老人应兴公弟之请，时客蓉。白石翁"丙子年为民国二十五年（1936），可见是齐白石1936年蜀游时与余中英合作之画。与齐白石亲笔所绘草虫相较，余中英之画笔力明显弱于其师，细节的表现亦不够深入，尤其是《篱豆蜻蜓图》中的蜻蜓，概念化的倾向比较明显，结构与体积的表现均有不到位之处。

白石老人在晚年因眼力不济，又苦于求画工虫者众，难免让弟子为其代笔，近年来，由于齐白石的画作拍卖价格年年上涨，一些作伪者为增其价值而在齐白石的画中添画草虫。如果我们正确认识齐白石各个时期草虫画的特点，便很容易分辨。那么，我们应该如何科学地认识齐子如和其他弟子的代笔问题呢？笔者认为他们与齐白石的工虫不仅存在高下之分，而且这些弟子是继承了齐白石的草虫画法，即使能乱真，但并非自己的创造。因此，尽管齐白石晚年存在代笔问题，也无法掩盖他在工虫花卉上的成就与贡献。

图31 篱豆蜻蜓图／齐白石、余中英合作
　　 立轴 纸本设色
　　 88cm×39cm
　　 1936年
　　 成都市博物院藏

图32 香火螳螂图／齐白石、余中英合绘
　　 立轴 纸本设色
　　 82cm×18.30cm
　　 1936年
　　 四川博物院藏

注释

1 《芥子园画传》第三集不仅以白描的方式勾勒出蛱蝶、蜂、蛾、蝉、蝗虫、蜜蜂、螽斯、蚂蚱、蟋蟀、豆娘、蜂螂、天牛、纺纬、蜻蜓等十几种昆虫的形象，还提到了历代草虫绘画的经验和画理、画论，指出昆虫绘画的法则和画诀。

2 辽宁省博物馆有一件胡沁园的白描鹌鹑画稿，上有齐白石的题跋云："此先师胡沁园手勾稿，璜宝之廿余年矣，从不示人。今冬阿龙世侄来京华，酒酣话旧，捡此归之……一九五三年冬……"两者之间有一件画有写意草虫的画稿，上有一段跋语："己未十月二十六日，于借山馆后得此虫，即纺织娘，一名纺纱婆，对写此照。"己未为1919年，此时胡沁园已去世五年，故此画当为齐白石之作。不知什么原因被错误地裱在一起。

3 雷鸣，邱旭辉，唐健，等．湖南近现代书画家辞典［M］．北京：文物出版社，2007：11．

4 刘刚．湖湘历代名画（一）综合卷［M］．长沙：湖南美术出版社，2013：277．

5 北京画院．齐白石研究：第三辑［M］．南宁：广西美术出版社，2015：66—78．

6 胡适，黎锦熙编．齐白石年谱．北京画院藏原稿本．

7 龙龚．齐白石传略［M］．北京：人民美术出版社，1959：40，41．

8 张次溪．齐白石的一生［M］．北京：人民美术出版社，2006：125，126．

9 王明明主编．北京画院藏齐白石全集．综合卷［M］．北京：文化艺术出版社，2010：301．

10 王明明主编．北京画院藏齐白石全集·综合卷［M］．北京：文化艺术出版社，2010：202．

11 该套册页最初可能是六开，现存五开由北平国立艺专的外籍教授齐蒂尔带回捷克，现藏于捷克布拉格国立美术馆。［捷克］贝米沙，黄凌子译．霜红三片叶，奇艳莫如秋——布拉格国立美术馆藏齐白石草虫册页［M］//齐白石研究：第二辑．南宁：广西美术出版社，2013．

12 齐白石．白石老人自述．济南：山东画报出版社，2000：134．梅兰芳记录的时间略有不同，他回忆1920年左右开始随齐白石学画，最喜欢他画的"草虫、游鱼、虾米"。见梅兰芳．舞台生活四十年：梅兰芳回忆录［M］．北京：团结出版社，2006：467．

13 白石诗草（接甲子白石自题 再兼乙丑、丙寅）篇六．第51页．北京画院藏．

14 胡佩衡，胡橐．齐白石画法与欣赏［M］．北京：人民美术出版社，1959：44．

15 末开题："写虫时节始春天，开册重题忽半年。从此添油休早睡，人生消受几镫前。雪庵先生以予所画小册索补记画时年日，予偶得二十八字。丁丑六月之初，七十七叟齐璜。"可推断该画作于1937年。

16 末开题："此册计有二十开，皆白石所画，未曾加花草，往后千万不必添加，即此一开一虫最宜，西厢词作者谓不必续作，竟有好事者偏续之，果丑怪齐来。甲申秋八十四岁白石记。"可见该册页题于1944年，但无法确定具体的创作年代，从画风来看应为40年代初期。

17 齐良迟．父亲齐白石和我的艺术生涯［M］．北京：北京海潮出版社，1993：44．

18 龙龚．齐白石传略［M］．北京：人民美术出版社，1959：63．

19 据郎绍君先生统计，齐白石画过的草虫有31种，如螳螂、纺织娘、蝴蝶、蜻蜓、草青蛉、钻木虫、蝉、秋蛾、蝗虫、蚂蚱、天牛、蝇、蚊、蜜蜂、黄蜂、牛蜂、蝈蝈、灯蛾、蜘蛛、蝉蜕、蟋蟀、灶马、蝼蛄、瓢虫、臭大姐、水上漂、蟧、瘦蚊、虻、透翅蛾等。郎绍君．现代中国画论集．南宁：广西美术出版社，1995：11．

20 题《蜘蛛》．齐良迟口述，卢节整理．父亲齐白石和我的艺术生涯［M］．北京：北京海潮出版社，1993：图版10．

21 题《蜘蛛》，见齐良迟口述，卢节整理．父亲齐白石和我的艺术生涯［M］．北京：北京海潮出版社，1993：图版12．

22 齐白石．白石老人自述［M］．济南：山东画报出版社，2000：155．

23 娄师白．我的老师齐白石［M］//娄师白．齐白石绘画艺术：第一分册．济南：山东美术出版社，1987：9．

24 胡佩衡，胡橐．齐白石画法与欣赏［M］．北京：人民美术出版社，1959：89．

25 郎绍君．齐白石早期的绘画［M］//齐白石全集：第一卷．长沙：湖南美术出版社，1996：60．

26 齐白石全集：第十卷第二部分"齐白石文钞"［M］．长沙：湖南美术出版社，1996：81

27 齐白石．齐璜母亲周太君身世（甲本）．北京画院藏．

28 齐白石．白石老人自述［M］．济南：山东画报出版社，2000：130．

29 齐白石．白石诗草．（接甲子白石自题再兼乙丑、丙寅）．北京画院藏．

30 齐白石．借山吟馆诗草［M］．黎锦熙，校注．1928年自订本//齐白石全集：第十卷．长沙：湖南美术出版社，1996．

31 白石自己回忆道："十四年（乙丑一九二五年），我六十三岁。良琨这几年跟我学画，在南纸铺里也挂了笔单，卖画收入的润资，倒也不少，足可自立谋生。"见白石老人自述［M］．济南：山东画报出版社，2000：134．

32 于非闇．感念齐白石老师［M］//力群编．齐白石研究．上海：上海人民美术出版社，1959：32，33．

33 2013年7月13日，刘振宇采访余中英弟子杨志立记录。刘振宇．齐白石与门人余中英的艺文交往——以成都博物馆藏齐白石作品为基础的探讨［M］//齐白石研究：第一辑．南宁：广西美术出版社，2013：205．

34 张玉丹，刘振宇．四川博物院藏齐白石作品初探——兼论1936年的齐白石与王缵绪［M］//齐白石研究：第一辑．南宁：广西美术出版社，2013：237．

此处无声胜有声

论齐白石的草虫册页作品

周 蓉

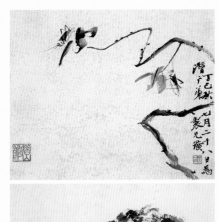

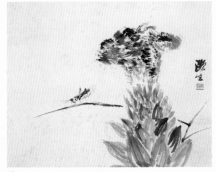

图1

图1 花鸟草虫册（八开选二）
册页 纸本水墨
39.5cm×45.7cm
1917年
首都博物馆藏。

齐白石的草虫册页是其草虫绘画的重要部分，也是我们了解齐白石绘画发展的一条路径。草虫册页的艺术造诣体现了齐白石的智慧，从早期脱胎于八大的以秋虫表现冷逸的情怀到逐渐形成富有自然意趣的草虫形象，从册页的配角到册页的主体，工笔草虫从初期的稚拙准确到后来灵动自然，巧夺天工的草虫册页蕴含着画家长期的积累与艰辛的努力。另外，一些草虫册页中留存着大量的信息，记录了齐白石艺术的发展以及北京文化圈的变迁，具有重要的史料价值。齐白石草虫作品很多，本文单论其册页作品，因为在其他的草虫作品中草虫往往主要起到画龙点睛的作用，画面的主体还是醋畅淋漓的大写意花木，而草虫册页却更加集中地呈现了齐白石的草虫成就，在不大的画面中草虫成为画面的主角。册页往往是一边翻开一边欣赏，近距离的欣赏方式也更加利于观者观察草虫。

翻看齐白石的册页，总让人惊叹于齐氏妙造自然的能力，其背后是画家对于自然的赤子之心，是对于战乱之中草间偷活的感叹，如果没有这种发自内心的情感，齐白石的草虫册页作品就不会感人至深。

一、齐白石草虫册页的发展脉络

虽然齐白石很早就开始创作草虫作品，但是以册页的形式完成创作则相对来说较晚，齐白石的草虫册页创作大致可以分为三个时期。

1. 秋虫秋草 八大意境——1919年以前的齐白石草虫册页

这一时期的齐白石草虫册页作品常与花鸟、山水主题相混杂，工笔草虫册页比较拘于形似。这时齐白石仍然继承了八大的冷逸一路的创作特点，以秋虫秋草描写心中的孤寂。此时草虫在这些册页中往往只是册页的一部分，不是整个册页的主体。

收藏于首都博物馆的创作于1917年的八开《花鸟草虫册》[图1]是齐白石比较早的有草虫的一函册页作品。册页的风格是齐白石早期的八大风格，用小写意的方法画成，整个册页都有一种冷逸疏寒之感。齐白石学习八大和孟丽堂等人的画作始于1902至1909年"五出五归"期间，但是值得注意的是这两位画家在今天看来都罕见草虫作品，他们都是写意花鸟画家，用写意画昆虫本来就是非常困难的，在中国绘画史上用写意画昆虫也不多见，但是齐白石的草虫册页却是从写

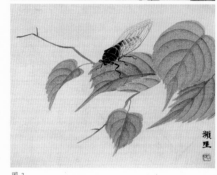

图2

图3

意入手的。齐白石的这一函册页还处于过渡的阶段，册页中只有两页为草虫，其他均为花鸟，两页草虫是册页中的一个插曲，而且皆为蚂蚱，造型比较简率，蚂蚱的结构用写意的方法交代得比较模糊，但是笔墨变化已经十分丰富。齐白石用八大之法画八大未曾涉足的草虫题材已经是一种对自己的挑战和对前人的超越。秋虫秋草，鸡冠花也是秋季的花卉，这些形象表达了一种文人的寂寞的情感，在作品的抒情方面这一时期的齐白石还是与八大一脉相承的。

北京市文物公司所藏的《山水草虫》八开册页约1917年创作，八开册页中上半册为写意的山水，下半册为写意的草虫，同样尺寸的画纸上既有千里山水也有微小的昆虫，体现了"一花一世界"的禅意。册页中的春蚕与蚂蚱[图2]两页十分有趣，实际上，蚕的眼睛是极小极小的，而且眉头褶皱很多往往难以发现，但是齐白石将蚕的眼睛画得比较大，两眼之间有一条直线，就像是一个鼻梁，十分有趣。齐白石将蚕的气孔和尾角都准确地画出来了，应该是生活中确实养过或者接触过蚕才有这样细致的观察。蚂蚱的造型非常简略，长翅仅仅用一笔带过，而长长的腿蹬在叶子上，好像就要跳出去，造型简单但是用笔十分有力。比较这一函册页中的山水和草虫，山水还保留着八大的那种孤独冷清的气息，例如一人执杖而行于山间，在山林中孤零零的小屋等，但是草虫已经转向了生动有趣的艺术氛围，例如春蚕的蠢蠢欲动、腿脚细长、样子奇怪的竹节虫，花下的蟋蟀等等，这些草虫不像首都博物馆中的《花鸟草虫册》那样以秋虫表现一种八大的孤寒，而是转为更有生意、更加灵动的气息。从这一函册页可以看出，齐白石已经从八大的艺术影响下走出，从通过草虫表现文人的悲思转变为表现草虫的天然意趣，逐渐形成自己独特的艺术风格。

大约在1917年齐白石还完成了一函十开绢本设色册页《花卉草虫》[图3]，这套册页由北京市文物公司收藏，从题跋上可以看出是齐白石画给樊樊山的，樊樊山原名为樊增祥（1846—1931），是清代官员、文学家，也是齐白石的挚友。这一套册页已经全部是草虫，没有其他题材杂于其中，所绘有蝴蝶、螳螂、蜜蜂、蝉、蟋蟀、蛾等等，这些也是齐白石日后经常画的题材。这一函工笔草虫非常工整，设色也很雅致，但是有些细节却略显僵硬，例如螳螂转头的动作、伏在叶子

图2 山水草虫（八开选四）
册页 纸本水墨
19cm×12.5cm
无年款
北京市文物公司藏

图3 花卉草虫（十开选二）
册页 绢本设色
19cm×23cm
无年款
北京市文物公司藏

上的蜜蜂等等。

荣宝斋藏有齐白石三开《草虫册》[图4]，这应该是其他的册页中散落的，其中的蚂蚱、蝈蝈和北京市文物公司所藏的《花卉草虫》中的蚂蚱、蝈蝈极为相似，而且二者都是绘于绢上，笔者认为荣宝斋所藏的三开草虫册页很有可能也属于齐白石早期的册页作品，年代也在1917年左右。

由没有独立成册的写意草虫到比较成熟的工笔草虫册页，这一切似乎在1917年前后很快就完成了。虽然齐白石在这一时期草虫的表现技法上还没有达到灵动的层次，但是已经让人觉得十分精美。1917年前后是齐白石草虫册页转变的重要时期，也是草虫从一个一般的画种到成为艺术家的具有代表性的绘画品种的起点。这或许与齐白石在1917年为了躲避兵匪之乱而来北京有很深的关系。1917年齐白石北上北京，在琉璃厂南纸铺挂润格卖画，其间，与老友樊樊山、夏午诒、郭葆生等来往甚密，并且结识了陈师曾、姚茫父、陈半丁等人，艺术精进，这也可以解释为什么在这么短的时间内齐白石就能完成艺术上的一个飞跃。

2. 豳风新意　可惜无声——1919年至1945年的齐白石草虫册页

1919年齐白石定居北京以后草虫册页的数量大增，北京较为安定的社会环境和活跃的文化圈让齐白石的艺术才华得到了充分的发挥。从1919年至1945年是齐白石草虫册页最为辉煌的时期，不仅出现了许多精妙的作品，而且齐白石还往往对册页整体进行构思，让其成为一个整体。中期基本上转为对于草虫憨态可掬的描绘，有许多可爱的草虫形象，表现了"性本爱天真、复得返自然"的自然之趣。齐白石还将许多不合传统而生活中常见的昆虫和事物加入了册页之中，例如蟋蟀与大葱等等，特别在定居北京以后，齐白石还有许多草虫册页表现了北方的习俗，如《蟋蟀居》表现了北方斗蟋蟀的休闲娱乐活动。这一时期专门以草虫为主题的册页大量出现，特别是在20世纪20年代至30年代期间，出现了以《诗经·国风》中的《豳风》为创作主题和京都国立艺术博物馆收藏的《花卉图册》以十二月份为创作主题的册页。

齐白石在1920年创作了十二开《草虫册》（中国美术馆藏），1921年创作了《广豳风图册》（王方宇藏）、墨笔小写意《花卉草虫册页》（北京市文物公司藏）和五开《草虫图册》（捷克布拉格国立美术馆藏）。

中国美术馆所藏的1920年绘十二开《草虫册》十分精彩，全册描绘了蝉、螽斯、蟋蟀、蜜蜂、蚂蚱、天牛等十二种昆虫，配以花卉或蔬果，以工笔淡彩的方法绘于纸上。在作品的题跋中齐白石写道："历来画家所谓画人莫画手，余谓画虫之脚亦不易为，非捉虫写生不能有如此之工。"，"此虫须对物写生，不仅形似，无论名家画匠不得大骂"。通过这些题跋可知齐白石在工笔草虫题材上以对物写生的方式做了诸多的研究，正是这些研究让齐白石笔下的昆虫生动而准确。

《广豳风图册》共十六开[图5]，以工笔画于绢本之上。这套册页不仅十分精

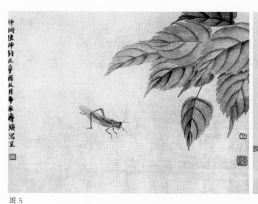

图 5

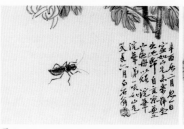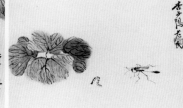

图 6

彩，而且具有很重要的史料价值，其中记叙了齐白石与曹锟的联系（后文将详述）。从《广豳风图册》开始，齐白石的草虫册页出现了以某一个主题统领全篇的构思。册页根据《诗经·国风》中的《豳风》创作而成，《豳风》共有七章，其中以《七月》反映了周代早期的农业生产情况和农民的日常生活，《七月》中写到了一些昆虫，然而齐白石并不是完全按照《豳风》来安排册页的，例如《豳风》里面涉及的昆虫有蜩（蝉）、螽斯、蟋蟀等，而齐白石的册页中描绘了蚂蚱、螳螂、蜻蜓、蝴蝶、蟋蟀、蜜蜂等，可见齐白石只是用《豳风》作为一个主题，有劝农桑和怀古的意思。

从画面上看，齐白石在《广豳风图册》中沿用了工笔的技法，其中的一片荷花瓣一只蝴蝶的构图与给樊樊山的《花卉草虫》中的一片荷花瓣一只粉蝶有着承接的关系，但是《广豳风图册》中的墨蝶已经有了动态，仿佛正在扇着翅膀，这一形态有点浪漫主义，在现实生活中是很难看到的。另外，《广豳风图册》中的螳螂比《花卉草虫》中的也更加自然，而且其中的咸蛋芫荽蟋蟀一张也更加有生活趣味。

与《广豳风图册》相同，墨笔小写意《花卉草虫册页》[图6]不仅笔墨精妙，而且见证了齐白石与戏曲界大师梅兰芳、齐如山的情谊（后文将详述）。从画面上看，册页中的草虫与《花鸟草虫册》、《山水草虫》相比更加熟练，不仅没有了八大的孤傲荒寒，而且更有一种幽默、可爱之感，册页中的昆虫不再是单独的如标本般地伫立不动，而是有着有趣的互动关系。例如在其中的一张册页上一只毛毛虫将身体卷成夸张的倒 U 字形，好像正在努力向前爬行，躲避后面虫子的追赶，而另一页的蟋蟀仿佛正在用触须试探对方，这些细节都体现了作者巧妙的构思。

图5 广豳风图册（十六开选三）
册页 绢本设色
25.4cm×32.5cm
1921 年
王方宇藏

图6 花卉草虫册页（十开选四）
册页 纸本水墨
13cm×19cm
1921
北京市文物公司藏

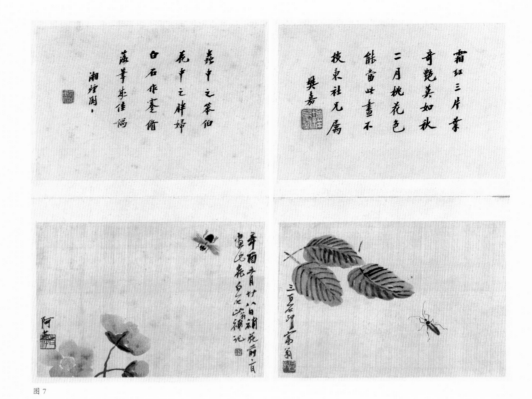

图 7

图 8

另外，这一函册页还记叙了刚到北京不久，草虫就被认为是齐白石的绝活，因此许多人，特别是友人邀其画草虫的情况，这可以解释在 20 世纪 20 年代和 30 年代齐白石草虫作品数量大增的原因。

捷克布拉格国立美术馆所藏五开《草虫图册》在贝米沙博士的论文中已经有了详尽的讨论，此处不再赘述。从这一函藏于捷克的齐白石册页中，可以看出齐白石的草虫册页确实在其朋友间的交往上起到了重要的作用，而且"虫中之笨伯，花中之胖妇"〔图 7〕中的胖胖的蜜蜂憨态可掬，册页中大葱配蟋蟀也不在传统草虫题材之列，在这件作品中齐白石的幽默与平民色彩更加强烈了。

1924 年间齐白石还创作了许多精美的草虫册页，如中国美术馆所藏的《草虫册八开》，北京画院所藏的《草虫册页》等，另有霍宗杰所藏的《花鸟鱼虫册》中的草虫也很有特色。

北京画院所藏的十开《草虫册页》中最吸引人的是其中的一页对于豉甲〔图 8〕的描写，豉甲又叫"豉豆虫"，是一种小水虫，它往往浮在水面上，在水面上漂游。因此在这一张画上有两种透视，一种是从豉甲看，这是从水面往水底看，我们看到圆形的豉甲的壳以及它正在旋转滑水的小腿，另一种是从水草看，这似乎是水池的横断面，因为我们可以看到水草伸展的整个茎脉，而这两种透视在实际生活中是无法并存的。但是在齐白石的作品中，这两种透视却并不让人觉得不舒服，反而显得理所当然，这正是中国绘画的魅力所在。

其实齐白石画这些水中的小昆虫的时候经常运用这种手法，例如在北京画院

收藏的另一函册页《工虫画册精品》中也有画有蚨甲的一页，而且用的透视手法也是相同的，摇曳的水草是从水平的角度看去的，但是蚨甲和水龟却是由上往下看的角度。

在这一函册页的水蜻一页上齐白石写道："客有求画工致虫者众，余目昏隔雾，从今封笔矣。白石。"这里也说明齐白石的草虫在当时已经供不应求，画家自己甚至也有点不胜其烦了。

20 世纪 30 年代，齐白石的草虫册页更加纯熟，其中以荣宝斋收藏的创作于1930 年的六开《花草虫册页》、须磨弥吉郎所藏的十二开写意设色《花卉图册》（后捐赠给京都国立艺术博物馆）和中国美术馆所藏的创作于 1937 年的《活色生香》比较有代表性。

荣宝斋收藏的 1930 年的《花草虫册页》十分精美，其中描绘了蜜蜂、蟋蟀、蜘蛛、蚕等小虫，笔法纯熟。册页的第一开画的是一只在蛛网上的蜘蛛，蛛网上有六只小虫，而蜘蛛好像正向它们爬去。蛛丝布满了整个画面，画面整体的构思非常奇特，这在齐白石的册页特点中会详述，而且蜘蛛捕虫这种题材在传统中国画中可谓十分罕见，齐白石似乎对周围的生活有着极大的好奇心，同时也有着革新的绘画思路。

另外，荣宝斋所藏的十开《花草工虫册》没有标明确切年代，但是在第一页上注明了"三百石印富翁白石奉天有事之年画"，其中奉天有事之年指的就是日本对沈阳的占领，因此此函册页应该画于 1931 年。册页中描绘了蚂蚱、蜻蜓、蝉等，而其中一只飞翔着的瓢虫也非常可爱逼真。

现藏于日本京都国立艺术博物馆的十二开《花卉图册》〔图 9〕没有标注年代，但是这件作品从印章和画风方面看应该是齐白石三十年代早期的作品。册页上有"三百石印富翁"的印章，这一枚印章大约完成于 1934 年，而须磨弥吉郎离开中国是 1937 年，因此这一册页应该是在这时期完成的。在这件作品中齐白石依据季节变换描绘了十二个月的花卉，包括一月的水仙、二月的玉兰、三月的桃花、四月的紫藤等等，并配以草虫或禽鸟。翻完册页仿佛一年时间悄然度过，如此奇特的构思让人回味无穷。这里，册页中的每一页都是连贯的，不可分割的，这种让一函册页成为一个整体的规划是齐白石的一个创举。

中国美术馆所藏的创作于 1937 年的《活色生香》设色雅艳，草虫更加工致，布局更加完整。册页中的蟋蟀罐子反映了北方斗蟋蟀的娱乐方式。特别是蜻蜓的形象更加细致、精准，翅膀上的纹路犹如细线织成，而另一页上的蝉翼薄薄地贴在蝉的身上，半透明的感觉仿佛是亲眼所见。

1937 年日本占领北平，齐白石谢客深居，在此期间齐白石专心绘画，特别是草虫，更加精妙。在日占时期齐白石画草虫仿佛与时局无关，这大约也有不能画敏感的题材的原因，但是细想之下，日占时期，朝不保夕，犹如草虫，无所依凭，

图 9

图 9　花卉图册（十二开选二）
册页　纸本设色
32.8 cm × 34cm
1934－1937 年间
京都国立艺术博物馆藏

草虫绘画也是画家心境的曲折写照。

1942 年所作《可惜无声》册页是齐白石草虫册页成熟时期的作品，作品中的昆虫与写意花卉的相互映照有一种完满平和的感觉，齐白石对自己的草虫应该十分满意，觉得处处完美，可惜无声。

齐白石定居北京时期的草虫册页已经发展得非常成熟，不仅在画面的布局上有着自己的特点，而且在一些题材上也突破传统，齐白石还将册页当作一个整体运筹帷幄，这些都是齐白石的贡献。

3. 衰年如红焰　更忆故乡情 ——1945 年以后的齐白石草虫册页

1945 年以后，齐白石草虫册页作品延续了其成熟时期的风格，也更多了一丝对于生命的感叹和对于儿时生活的怀念。油灯与飞蛾是齐白石晚年比较喜欢画的题材，若明若暗的灯光与奋不顾身的飞蛾或许让齐白石联想到逐渐年老的自己，因此"剔开红焰救飞蛾"。这一主题在齐白石晚年的草虫册页中反复出现，特别是随风摆动的烛光，或许正是画家对于自己风烛残年的自况。另外，老年的齐白石对于家乡的怀念更加深切，在他的册页作品中许多家乡的事物反复出现，叶落归根，虽然不能回归故里，这些家乡的一物一景也能聊以慰藉思乡之情。齐白石晚期的许多草虫作品是在从前的画稿加上大写意的花草而成，所以这一时期的册页虽然也有一定的整体性，但是以一线贯之的册页设计已经罕见。在齐白石晚年的作品中有代笔的现象出现，老年齐白石眼力大不如前，册页中的工笔草虫有一些是他人代笔。

齐白石有许多草虫作品都是中年时画好草虫，然后老年时添加大写意的花卉或静物，此时的齐白石年事已高，草虫册页中许多昆虫应该都是从前所画，然后经过自己的挑选、裁剪组成大小差不多的一组，再添加大写意的部分。因此这一阶段的册页没有了如京都国立艺术博物馆所藏《花卉图册》的那种整体的构思，基本都是以相似题材加以组合。但是此时的齐白石册页最为可观之处在于其写意的部分，年轻时的精美的草虫往往不如老年的大写意部分吸引人。

"飞蛾油灯"这一主题在中国美术馆所藏的 1945 年所画的八开《草虫册页》中出现，仿佛正是画家对于时光逝去的哀叹。而在另一页中，齐白石将一只红色的蜻蜓画于两杆苍劲的莲蓬之中，这似乎又是齐白石对于自己的自信，表现一种老当益壮的内在生命力。从画面上看，齐白石此时的册页中的草虫已经比较定型，画面的布局也更加固定，这一册页中的《丝瓜蝈蝈》与《可惜无声》中的蝈蝈除了翅膀的差别几乎只有方向不同，稻子与螳螂的组合也是沿用了《活色生香》中的同一范式。虽然齐白石在之前的草虫册页创作中也有一个创作模式反复出现的情况，但是这一阶段这种重复率大大提高了，而且相似度也大大增加，每一函册页中有新意的张数不多。

1949 年创作的北京画院所藏的《工虫画册精品》中的一些开页上的大写意部

分甚至有一些抽象的色彩，例如《枫林亭》一页的蛛网更加简洁而具有形式感，如果说《灵芝、草和天牛》中的灵芝还有形状可以辨认，那么《虹豆螳螂》中的左上角部分只剩下抽象的红色和黑色，难以分辨究竟是花还是叶。这种抽象的大写意形象在齐白石晚期的作品中经常出现。在这种大写意的衬托下册页中的草虫更加显得细致。另外值得注意的是在这一函册页中齐白石细细记叙了家乡的景物，如晓霞峰的竹笋，借山馆后的两三种蝴蝶等等，这些看似琐碎的家乡之物寄托了老人的思乡之情。

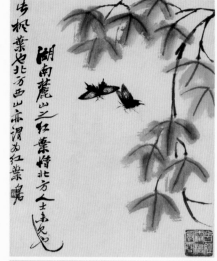

与北京画院所藏册页相呼应的是北京市文物公司所藏的《花卉草虫》十二开册页（创作于 1947 至 1948 年），此函册页内容丰富，有蝴蝶、蜻蜓、蟋蟀、螳螂等，亦有牵牛花、雁来红、蟋蟀居等大写意花卉，在《红叶双蝶》这一页上，齐白石写道："湖南麓山之红叶，惜北方人士未见也。此枫叶也，北方西山亦谓为红叶。白石。"，在《竹叶蝗虫》一页中又写道："新家余霞峰。白石。"〔图 10〕这些文字包含着画家浓浓的思乡之情，红叶如同晚年，见北京红叶而遥想家乡红叶，令人动容。另外，余霞峰今日已经无处可考，笔者认为这里的余霞峰并不是一个真实的地名，而是与北京画院《工虫画册精品》中的"晓霞山"相对，年轻时居于晓霞山，年老时居于余霞峰，这一称呼中又有多少怀念故土的情怀！

图 10

北京市文物公司所藏齐白石的八开《花卉草虫》创作于 1954 年，这一函晚年的册页中加入了齐白石后期经常画的细腰蜂与蜂巢、蟋蟀居、蝼蛄题材，其中一页的蝼蛄头向下，仿佛是从远处爬来，或者从墙上爬下来，十分有趣。现实中的蝼蛄形象丑陋，但是在齐白石笔下却不怎么令人讨厌。册页中还有一页蜘蛛，这一次依然是蛛网布满画纸，但是蛛网的用笔明显粗了很多，也有力了很多。

荣宝斋所藏十开齐白石册页《花卉工虫册》虽然没有标明年代，但是根据其中用笔与题材可以判断是齐白石晚年的作品，很有可能是齐白石 1954 年左右的作品。首先，此册页中的《细腰蜂》一开与北京市文物公司所藏的《花卉草虫》（1954年）册页的《细腰蜂》一开极为相似，只是《花卉草虫》1954 年册页上的那一张上多了一只螳螂。《花卉工虫册》中也有残灯和蛾子的主题，这一页上的灯焰像是已经要被风吹落烛台，而蛾子在一边静静趴着浑然不知。

辽宁省博物馆所藏的创作于 1954 年的十七开《草虫册页》是由齐子如画草虫，齐白石添花草的。在这添加花草的部分中齐白石还在一只蛾子的旁边添加了残灯。值得一提的是齐白石在这一函册页中的写意部分实在笔力老到，例如《红梅凤蝶》一张，梅花的书法用笔远远高于双凤蛾，有喧宾夺主之感。

齐白石晚期的草虫册页基本上是用前期的草虫画稿加以组合，再添写意部分，因此其实此时的草虫册页更加珍贵的是其写意花草或静物的笔法用墨，这些老年老到的笔法与中年时期精心的草虫形象相叠加，有一种时光交错的感觉，这才是齐白石晚年草虫册页的魅力。

图 10　花卉草虫（十二开选二）
册页　纸本设色
45cm×34cm
1947–1948 年
北京市文物公司藏

齐白石每一个时期的草虫册页都有自己的特点，早期的册页作品有八大余韵，中期的作品浑然天成，晚期的作品苍劲厚重。齐白石的草虫册页是我们了解齐白石艺术发展的一个线索。

二、齐白石草虫册页的私人收藏者

册页是一种非常适合收藏的艺术形式，特别在战乱时代，小幅的册页尤为适合携带，便于收藏。齐白石的草虫册页的收藏者很多，除了自己收藏和分给家属后代之外，主要的收藏群体是他的朋友和当时具有一定经济实力的人。草虫册页雅俗共赏，是当时社会各界喜爱的收藏品类。

齐白石的草虫册页在其早期就受到大众的喜爱。齐白石的草虫最重要的收藏者是他的家人，北京市文物公司收藏的一套《花卉草虫》册页上齐白石写明："白石五十八岁初来京华时作册子数部，今儿辈分炊，各给一部当作良田五亩。丁亥分给时又记。"，可见齐白石健在的时候，其草虫册页就作为家产的一部分被其子女所继承。

收藏一张有齐白石草虫的作品当时约要多少钱呢？从齐白石的润格可以看出来：花卉加虫鸟每一只加十元，藤萝加蜜蜂每只加二十元。这个价格在当时也是非常高的。而收藏草虫册页就更加需要一些财力。

1. 齐白石草虫册页的国内收藏者

除了齐白石的家人，齐白石的草虫还受到齐白石的挚友、政治人物、社会名流、文人雅士的喜爱。例如樊樊山、曹锟、梅兰芳、赵叔孺、王凤琦等人。

齐白石与樊樊山的交往多有记载，其中北京市文物公司所藏的《花卉草虫》十开绢本见证了齐白石与樊樊山的交往。樊樊山是齐白石的挚友，也是较早发现齐白石艺术潜力的人之一。齐白石与樊樊山在诗文、艺术方面都有切磋，齐白石对樊樊山的文采也十分敬重。《花卉草虫》是齐白石十分用心的一函册页，从设色到布局都十分讲究，题跋 "天琴大人教正"也端正仔细，从这些细节都可以看出齐白石对这位前辈的敬重。

《广豳风图册》上的册页有"仲珊使帅钧正"款，说明这一册页是给军阀曹锟的。曹锟（1862—1938）字仲珊，出生于天津大沽口，中华民国初年直系军阀的首领，也被称为保定王。曾靠贿选而被选举为第五任中华民国大总统，这是他人生的一大污点，但是在卢沟桥事变后，他拒绝日本所请出面组织新政府，又保持了民族气节，保全了民族大义。笔者也认同齐白石与曹锟的联系应该是经过夏午诒介绍的，夏午诒曾任曹锟的幕僚，而且 1920 年至 1921 年间齐白石多次到保定作画。据湖南版《齐白石全集》中记载，这一册页后来被曹锟的后人出售予王方宇先生（1913—1997）。王方宇先生也是重要的收藏家，生于北京，1936 年毕业于北京辅仁大学教育系。1944 年留学于美国，1946 年毕业于美国哥伦比亚大学，后曾经任教于耶鲁大学、美国东西大学等。

北京市文物公司收藏的一套墨笔小写意《花卉草虫册页》题跋上写明是如山给浣华的，这件作品不仅见证了齐白石与梅兰芳的师徒情谊，而且也见证了齐如山与梅兰芳的亦师亦友的情谊。不同于其他工笔重彩的草虫册页，这函册页全用墨笔小写意描绘，儒雅朴素，这不仅仅是齐白石的意趣所向，也证明了两位戏曲艺术家的高超鉴赏力。齐如山似乎非常喜爱齐白石的墨笔小写意草虫，除了这函册页，还有一套墨笔小写意草虫四条屏亦属于这位戏曲理论家。有趣的是这套小写意草虫四条屏原本寄卖于画店，为罗瘿公所买，罗瘿公名惇曧，是康有为的弟子，也是一位京剧剧作家，与王瑶卿、梅兰芳深有交往，尤与程砚秋交谊深厚。他独具慧眼，深知齐如山的艺术品位，遂将这四条屏买去赠予齐如山。两组墨笔小写意草虫作品见证了当时京城戏曲界人士之间的交往。

中国美术馆所藏的《活色生香》册页是齐白石为雪庵所画，然而这里的雪庵并非齐白石的挚友释瑞光，因为释瑞光于1932年已经去世，在《白石老人自述》中谈到1932年时有"正月初五日，惊悉我的得意门人瑞光和尚死了，享年五十五岁。……他死了，我觉得可惜得很，到莲花寺里去哭了他一场，回来仍是郁郁不乐"。虽然《白石老人自述》中偶有出入，但是此段叙述比较详细，可以采信。那么这个雪庵究竟是谁呢？今天已经难以考证。我们所知道的是在1937年这函册页又为赵叔孺先生所有。赵叔孺 (1874—1945)，浙江鄞县人，名时棡，原字献忱，后改字叔孺，晚号二弩老人。赵叔孺精于治印，其印风端庄秀雅，与吴昌硕齐名。在这件作品的题跋中赵叔孺概括了齐白石工虫册页的一个特点"是册花果皆粗枝大叶，而蜂蝶则细若游丝"而且评价这是"别开面目"的创造。

另外，中国美术馆所藏的八开《草虫册》曾为收藏家王凤琦所藏，王凤琦如今虽不为人所知，但是曾经在天津以书法和收藏著名，关于他的材料有限，曾认为他多收藏海派画家的作品，如吴湖帆、张善孖、冯超然等，今日看来他对于北京画家的作品也有涉猎。

2. 齐白石草虫册页的海外收藏者

齐白石的草虫作品也受到许多外国人士的喜爱，如捷克的齐蒂尔和日本的须磨弥吉郎。

1921年，齐蒂尔（Vojtech Chytil，1896—1936）作为捷克斯洛伐克大使馆的工作人员，被派往东京，然后不久就被派往北京。在北京，他作为捷克斯洛伐克遗产办公室的员工，一直工作到1924年，离开工作岗位后，又在北京待了两年。在这两年中，齐蒂尔与齐白石有很深的交往，在齐蒂尔捐赠的、现藏于捷克布拉格国立美术馆的五开齐白石《草虫图册》十分精美，每一页上配有题跋，并有一段文字记叙。根据题跋"古今多少画家各有意趣，不言超出前代无人，但能去却依傍即谓为好矣。此言不能画者不能知。瘿公先生以为余言如何如？弟璜。"可

知这一册页首先是被罗瘿公先生所藏。

册页题跋中句末对答的形式，仿佛与友人相商，是齐白石与罗瘿公在艺术上的切磋。然而这件私人的藏品怎样为一个外国人齐蒂尔所藏，今天还不得而知。无论如何保存于异国的册页将为我们揭开更多历史的细节。

另一个收藏齐白石册页的外国人是日本人须磨弥吉郎（Yakichiro Suma，1892—1970）。须磨弥吉郎是秋田县人，也是日本昭和时期的外交官。1919年于中央大学法科毕业，入外务省。1927年任驻华公使馆二等参赞。在中国期间他对中国的艺术十分了解。须磨弥吉郎所收藏的这一函草虫花卉册页上多处有须磨弥吉郎的鉴藏印"须磨弥吉郎印"和"升龙山人"，可见收藏者对于册页的喜爱。

须磨是齐白石作品非常重要的藏家，他秉承着"收藏即创造"的观点规划自己的收藏，在他的收藏中齐白石的作品最多。他在自己的笔记中认为"齐白石是现代中国画的第一人。……将来，齐白石的派别将在整个中国画史上留下巨大足迹，这里我不必对此进行特别记述。"虽然齐白石在当时是京城有名的画家，但是须磨弥吉郎对于齐白石艺术所达到的高度有着如此准确的认识，对于白石的绘画于当时和未来中国艺术的影响有着如此确切的判断，这在当时的学者和鉴赏家中都是十分罕见的。

三、齐白石草虫册页的技法与谋篇布局

齐白石画草虫一般使用生宣，但是生宣用纸大多是非常容易洇染的。怎样避免洇染？我们发现在齐白石的大多数作品中使用干墨，有时候甚至是枯墨，以枯墨的飞白来表现昆虫身上的明暗变化或者毛茸茸的感觉，十分形象。例如北京画院所藏的一幅草虫蝴蝶中用飞白表现蝴蝶翅膀上的粉的效果，既写意也很传神。

在生宣纸上画工笔草虫，比较传统的方式是以矾处理需要画工笔的部分，使这一部分成为熟宣，以避免洇染。齐白石有没有用过这种方法呢？或许是有过的，在笔者接触过的一些作品中我们可以看到这样的印记，如中国美术馆所藏的作于1944年的二十开《工虫册》。但是大部分齐白石的作品并没有发现使用这种方法，一方面可能矾在长久的流传过程中已经无法看出，另一方面，齐白石主要还是用干墨方法，并不需要用矾预先处理纸张。

齐白石究竟是先画草虫还是先画大写意的花卉？这两者是怎样结合的？应该说在齐白石作品中大部分是先画草虫，再添花卉。虽然之前有很多专家有此推测，但是作品是最有力的证据。在这张蝉憩于枝干的作品中 [图11]，我们看见在蝉的周围还有齐白石用枝干的青色补色的痕迹，在另一张中国美术馆所藏的册页上可以看到，在草叶上的蝉周围，齐白石用写意画法画出的草叶为蝉让出了空间。

册页绘画与手卷、卷轴等绘画的方式不同，它要求画家在二十厘米或三十厘米见方的篇幅中进行艺术创作。因此艺术家不能像画长卷一样依靠画面的起承转

合来调动观众的情绪，而是要靠绝妙的布局，精湛的笔墨来经营画面。齐白石的草虫册页中依靠巧妙的构思让整个作品具有动态。例如在日本京都国立艺术博物馆所藏的《花卉画册》中，十月的册页上画有柿子与一只蚂蚱，蚂蚱从柿子的后面探出半个身子，仿佛就要爬到前面来。再例如齐白石晚年经常画的蜘蛛题材，在画蜘蛛的时候，齐白石将整个画纸布满蛛丝，这种均匀布满画面的构图在中国画中其实为大忌，但是齐白石通过线条虚实的变化和疏密的安排，让画面化险为奇，是一种大胆的尝试。

　　与立轴和手卷作品相比较，册页绘画更加需要的是艺术家的巧思。如前所述，手卷作品是一种可以缓缓打开，让观画者可以以绵延不绝的形式观赏作品，而立轴作品可以让观者在较远的距离欣赏。然而册页却如同书籍，它的欣赏存在于一页一页的翻看之中，因此册页不仅要在极为有限的空间之中体现别出心裁的构思，而且要注意整个册页一气贯之的整体性，《广豳风图册》和京都国立艺术博物馆所藏的《花卉图册》是用一个题材来统一册页整体的典范。

　　册页虽小，然而齐白石却能在册页中营造出笔墨精华。齐白石册页的品读如同看书，一函册页或数页，或十数页，一气贯之，每一页都有点睛之笔，整体看来页与页之间又有所呼应，翻看完毕合函而思，令人回味。在今天的画坛中，册页这种曾经普及的中国画创作方式已经少有人问津，这既因为册页较小不利于展览，也因为现在的润笔多以平方尺计算，现在册页这种中国画独有的创作形式逐渐式微。然而册页在发展了千年以后，在中国近代时期齐白石仍然能够将这一形式推陈出新，想必今天有识之士也能够认识到这一古老绘画样式的深厚沉淀，并诞生新的册页绘画的经典。

图 11

图 11　草虫册页（十二开之一）
册页　纸本设色
25.3cm×18.4cm
1920 年
中国美术馆藏

作品

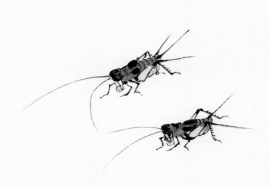

花卉蟋蟀

团扇 纸本设色
直径 24cm 无年款
辽宁省博物馆藏

款识
沁园师母命门人璜。

钤印
臣璜（白文）

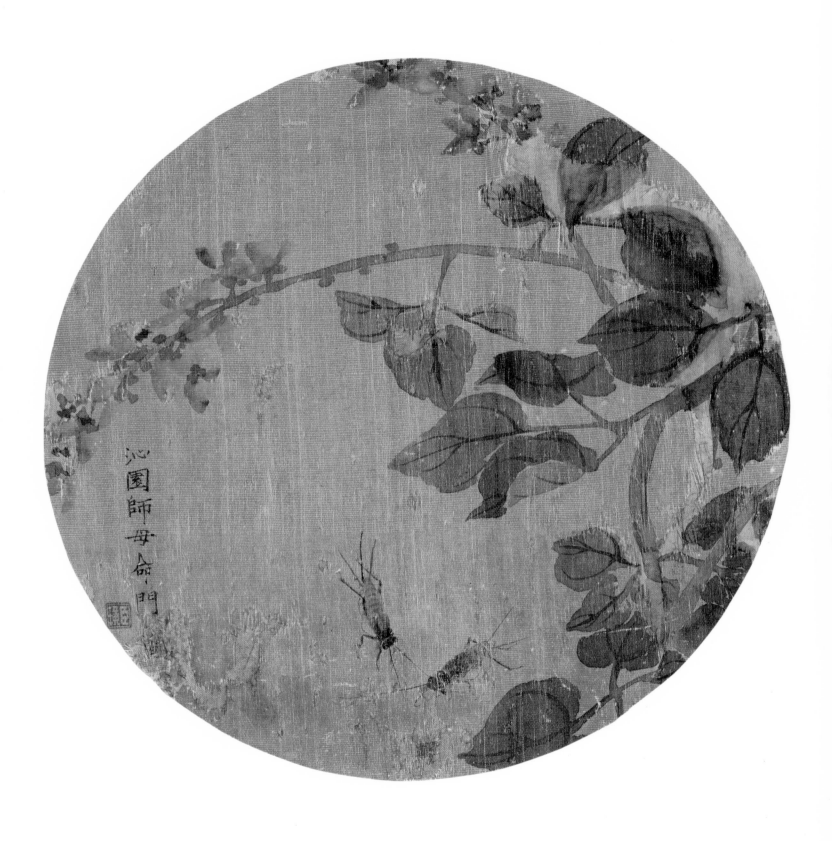

秋虫

轴 纸本墨笔
75cm×24cm 无年款
辽宁省博物馆藏

钤印
濒生（白文）

鉴赏印
沁公赏鉴之记（白文）

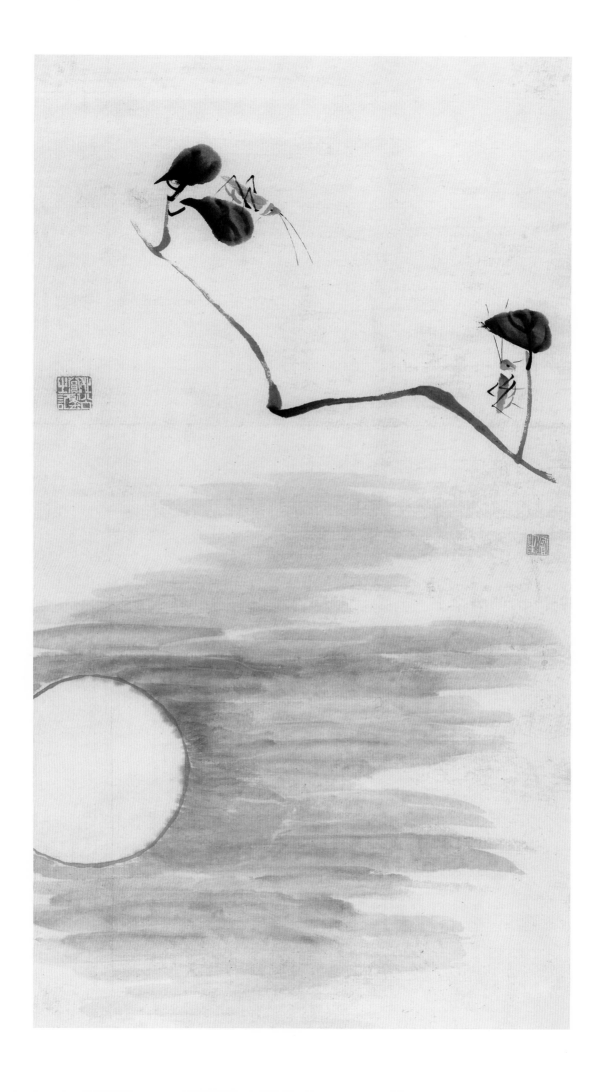

落花蝴蝶

花卉草虫十开之一
册页 绢本设色
19cm×23cm　无年款
北京市文物公司藏

———

款识
萍翁。

钤印
老苹（朱文）

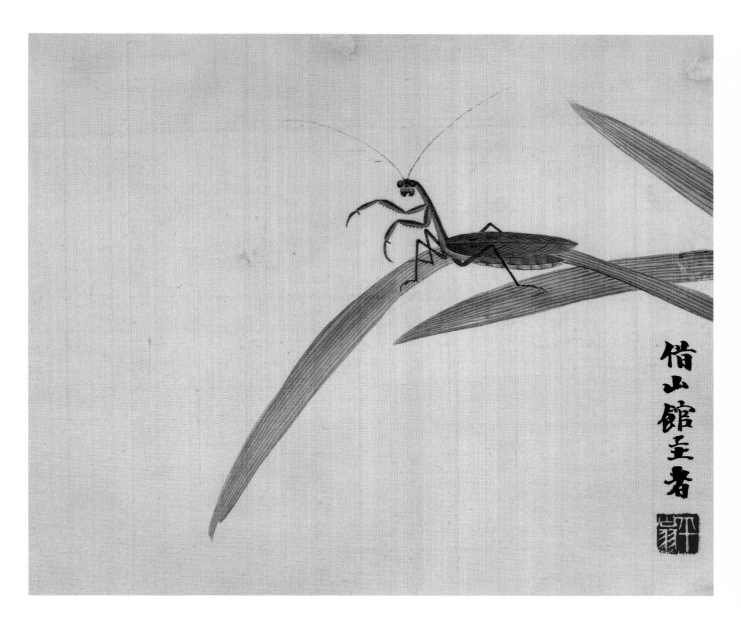

稻草螳螂

花卉草虫十开之二
册页 绢本设色
19cm×23cm 无年款
北京市文物公司藏

———

款识
借山馆主者。

钤印
平翁（白文）

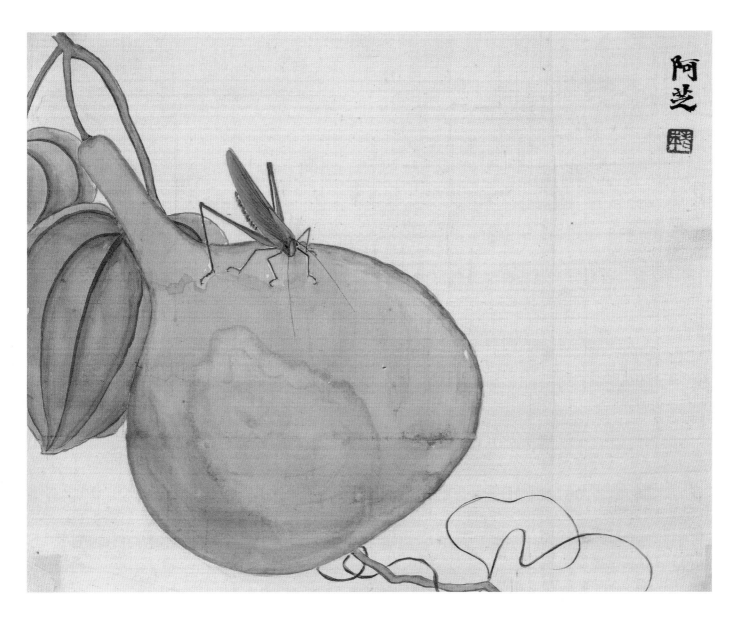

葫芦螽斯

花卉草虫十开之三
册页 绢本设色
19cm×23cm 无年款
北京市文物公司藏

——

款识
阿芝。

钤印
老苹（朱文）

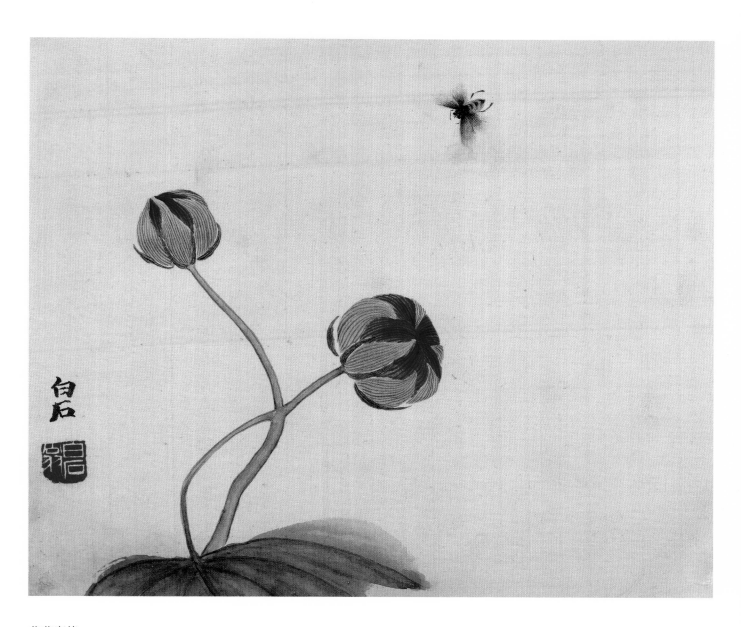

花苞蜜蜂

花卉草虫十开之四
册页 绢本设色
19cm×23cm　无年款
北京市文物公司藏

———

款识
白石。

钤印
白石翁（白文）

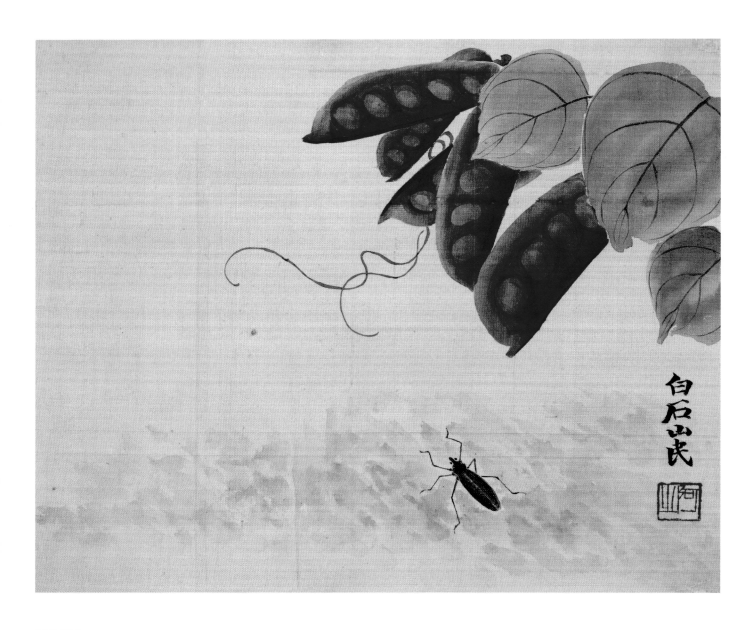

豆角天牛

花卉草虫十开之五
册页 绢本设色
19cm×23cm 无年款
北京市文物公司藏

———

款识

白石山民。

钤印

阿之（朱文）

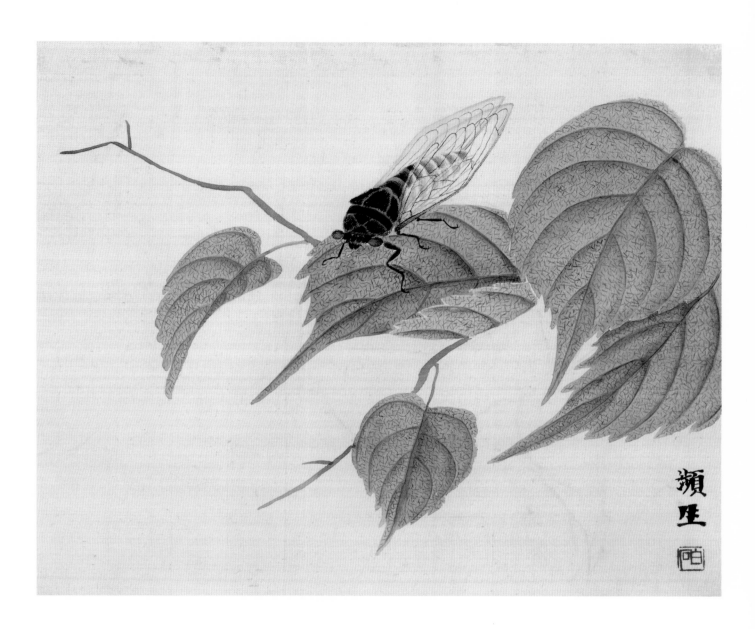

贝叶鸣蝉

花卉草虫十开之六
册页 绢本设色
19cm×23cm 无年款
北京市文物公司藏

——

款识
濒生。

钤印
白石（朱文）

葡萄蛐蛐

花卉草虫十开之七
册页 绢本设色
19cm×23cm 无年款
北京市文物公司藏

——

款识
萍翁。

钤印
齐房（朱文）

枯草蝗虫

花卉草虫十开之八
册页 绢本设色
19cm×23cm 无年款
北京市文物公司藏

———

款识
三百石印富翁。

钤印
白石山人（白文）

牵牛蜜蜂

花卉草虫十开之九
册页 绢本设色
19cm×23cm 无年款
北京市文物公司藏

———

款识
白石。

钤印
老苹（朱文）

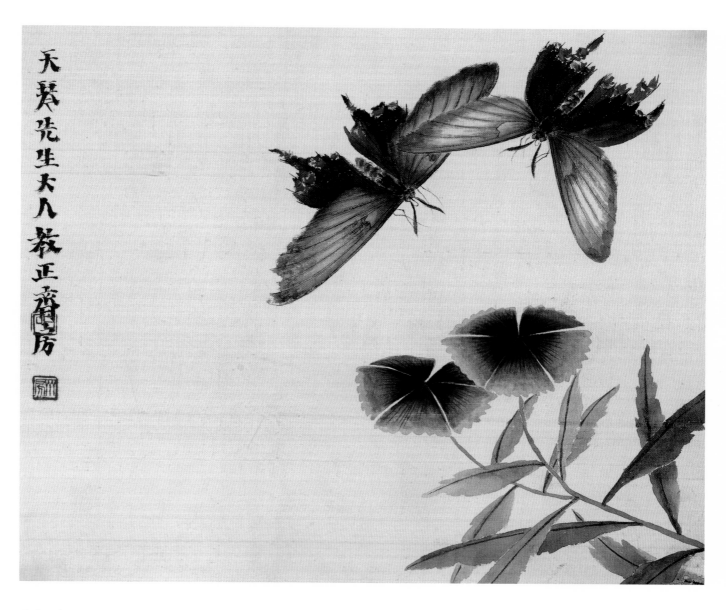

花卉双蝶

花卉草虫十开之十
册页 绢本设色
19cm×23cm　无年款
北京市文物公司藏

———

款识
天琴先生大人教正，齐房。

钤印
白石（朱文）　齐房（朱文）

———

蝗虫

昆虫册页三开之一
册页 绢本设色
25.5cm×32.5cm　无年款
荣宝斋藏

———

钤印

阿芝（朱文）

蝗虫

昆虫册页三开之二
册页 绢本设色
25.5cm×32.5cm　无年款
荣宝斋藏

——

钤印

阿芝（朱文）

螽斯

昆虫册页三开之三
册页 绢本设色
25.5cm×32.5cm 无年款
荣宝斋藏

——

钤印
芝（朱文）

纺织娘

册页 纸本水墨
15cm×21cm 1920 年
辽宁省博物馆藏

款识

己未十月于借山馆后得此虫，世人呼为纺绩（织）娘，
或呼为纺纱婆。对虫写照。庚申正月，白石翁并记。

钤印

白石翁（白文）

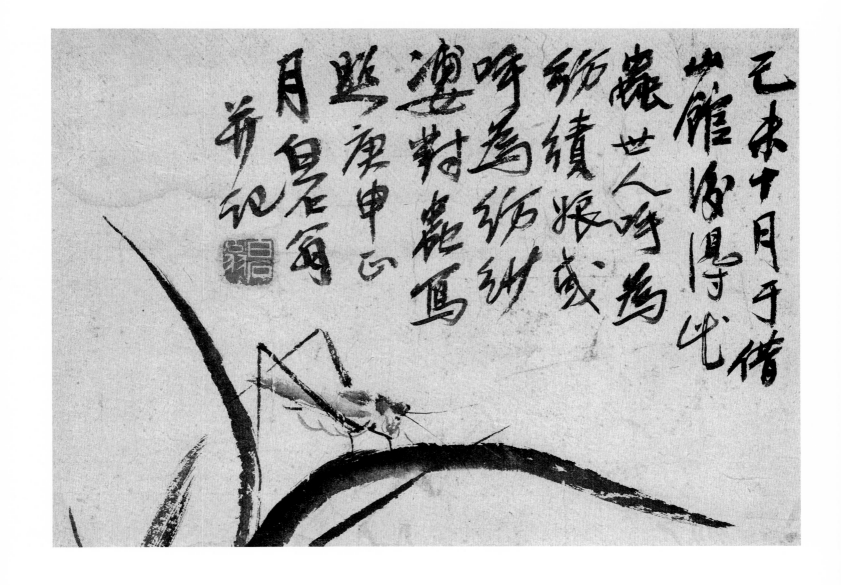

乙未十月于借
山館擬得此
蟲世人時為
紡績娘或
呼為紡織
婆對蟲寫
與庚申正
月自星塘
芥記

桐叶蟋蟀

轴 纸本设色
63cm×30cm　无年款
辽宁省博物馆藏

款识

满阶桐叶候虫吟。白石山民。

钤印

木人（朱文）　白石翁（白文）

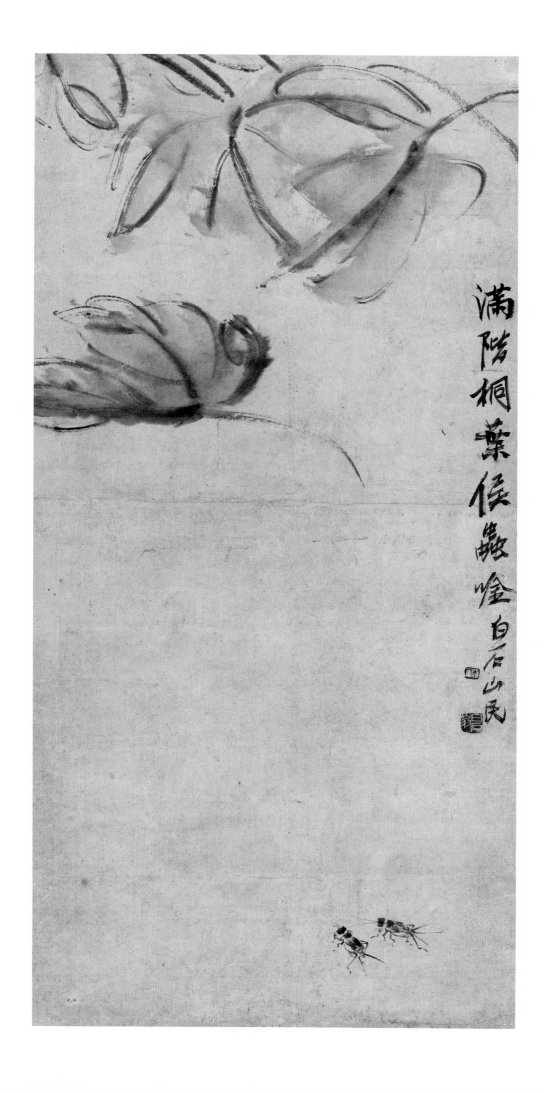

満階桐葉候蟲唫

白石山民

秋蝉

草虫四条屏之一
条屏 绢本设色
59.8cm×30cm 1920 年
荣宝斋藏

款识

此虫与此叶余曾俱写其照，有欲笑余者，只可谓未工，
不可谓未似也。老萍。

钤印

白石翁（白文）

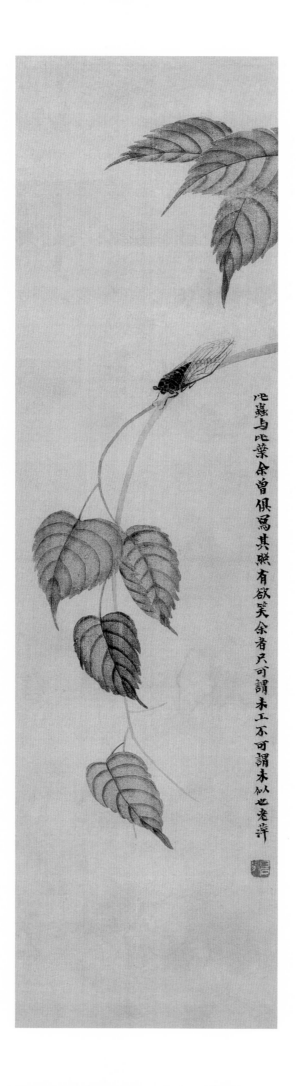

此蟲与此葉余曾俱寫其照有欲笑余者只可謂未工不可謂未似也老萍

飞蝶

草虫四条屏之二
条屏 绢本设色
59.8cm×30cm　1920 年
荣宝斋藏

款识

余平生不作此种画，偶捡中年所存虫册子七叶，求樊
樊山先生题跋，以为今目眊不能为也，有友人强余画
四帧。元承先生见之亦有此委，弟璜。

钤印

白石（朱文）

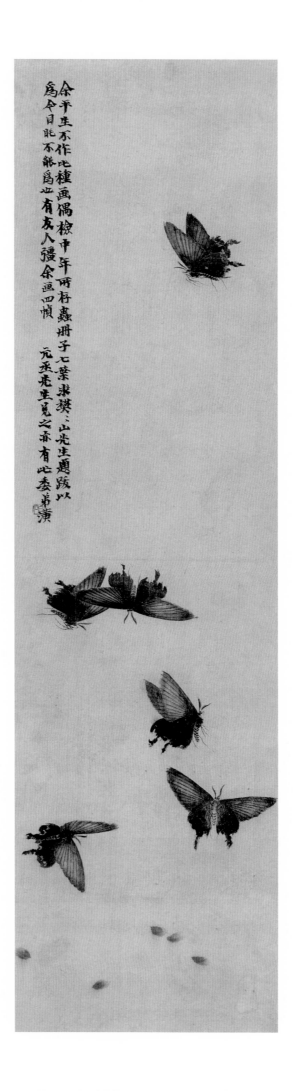

—

蚂蚱

草虫四条屏之三
条屏 绢本设色
59.8cm×30cm　1920 年
荣宝斋藏

—

款识
濒生。

钤印
阿芝（朱文）

螳螂

草虫四条屏之四
条屏 绢本设色
59.8cm×30cm　1920 年
荣宝斋藏

款识

螳螂无写照本，信手拟作，未知非是，或曰大有怒其
臂以当车之势。其形似矣，先生何必言非是也? 余笑
之。庚申六月初一日画此汗流，闻京华人闲谈：北地
从来无此热。白石。

钤印

老苹（朱文）

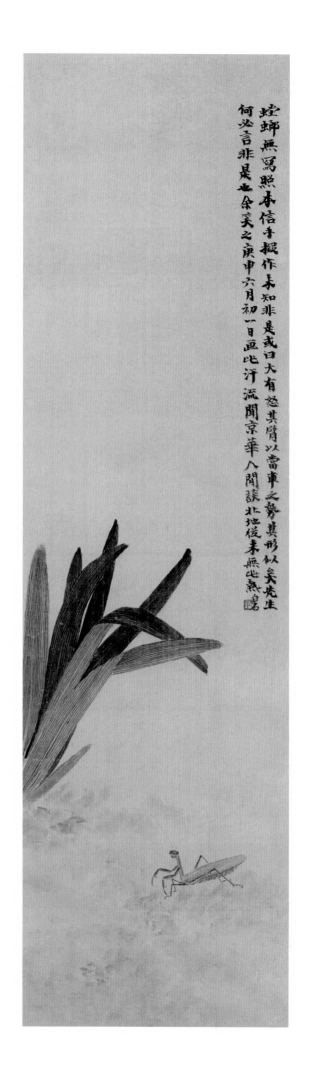

蕉叶秋蝉
草虫册页十二开之一
册页 纸本设色
25.3cm×18.4cm　1920 年
中国美术馆藏

钤印
白石（朱文）

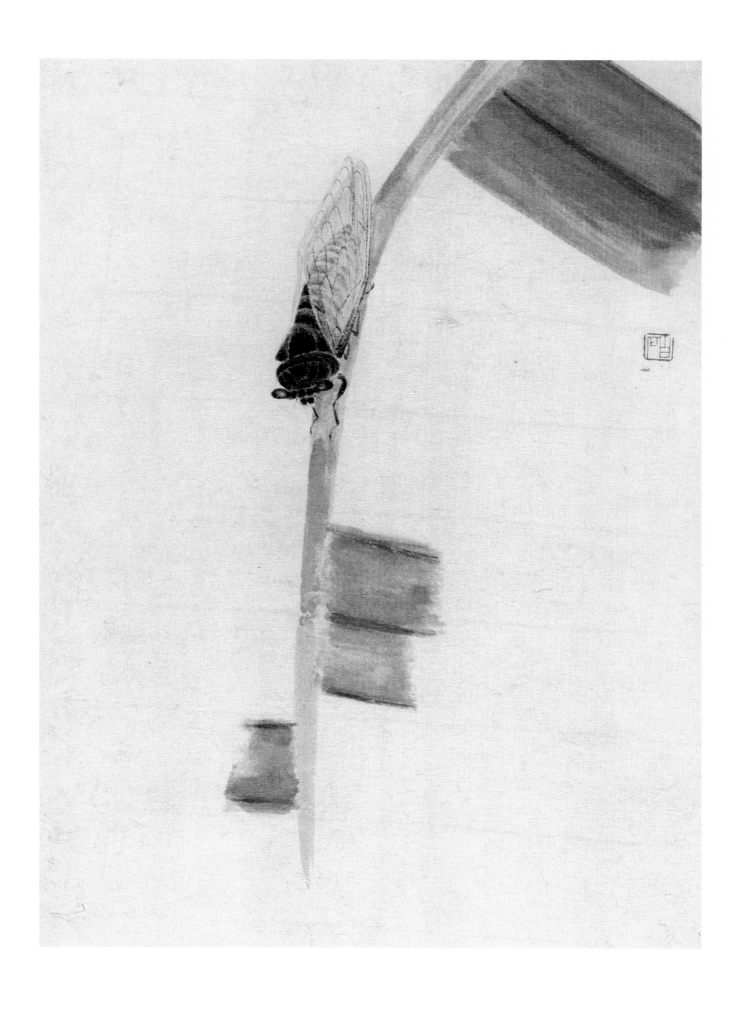

枯叶黄蜂

草虫册页十二开之二
册页 纸本设色
25.3cm×18.4cm　1920 年
中国美术馆藏

钤印
白石（朱文）

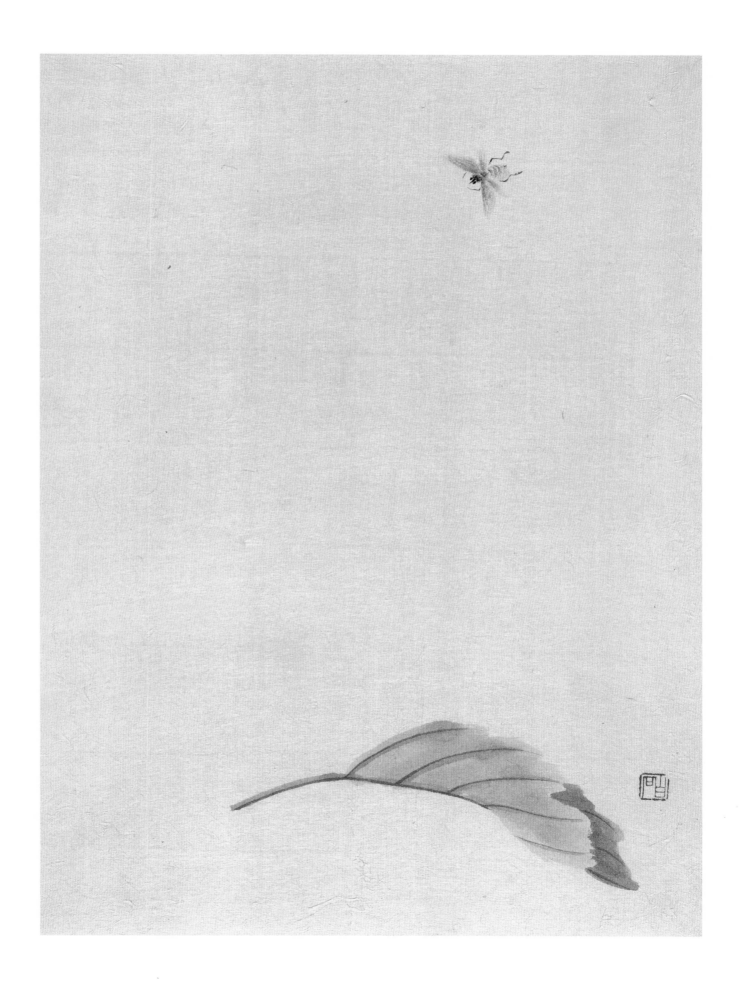

鸢尾墨蝶

草虫册页十二开之三
册页 纸本设色
25.3cm×18.4cm　1920 年
中国美术馆藏

钤印
白石（朱文）

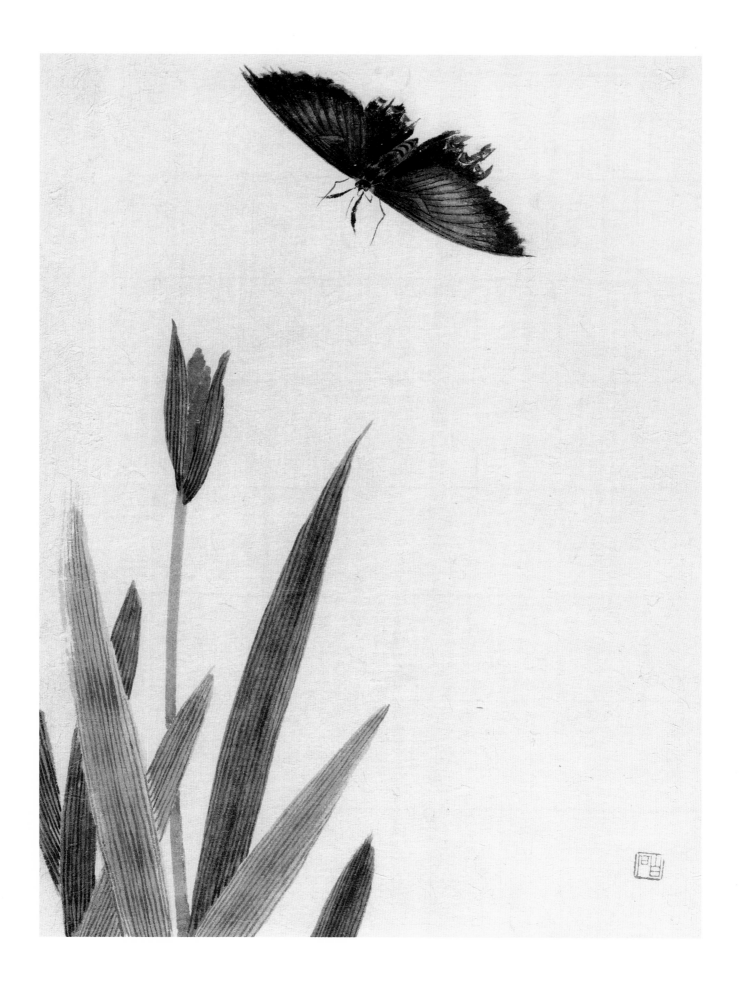

芙蓉蜜蜂

草虫册页十二开之四
册页 纸本设色
25.3cm×18.4cm 1920 年
中国美术馆藏

钤印

白石（朱文）

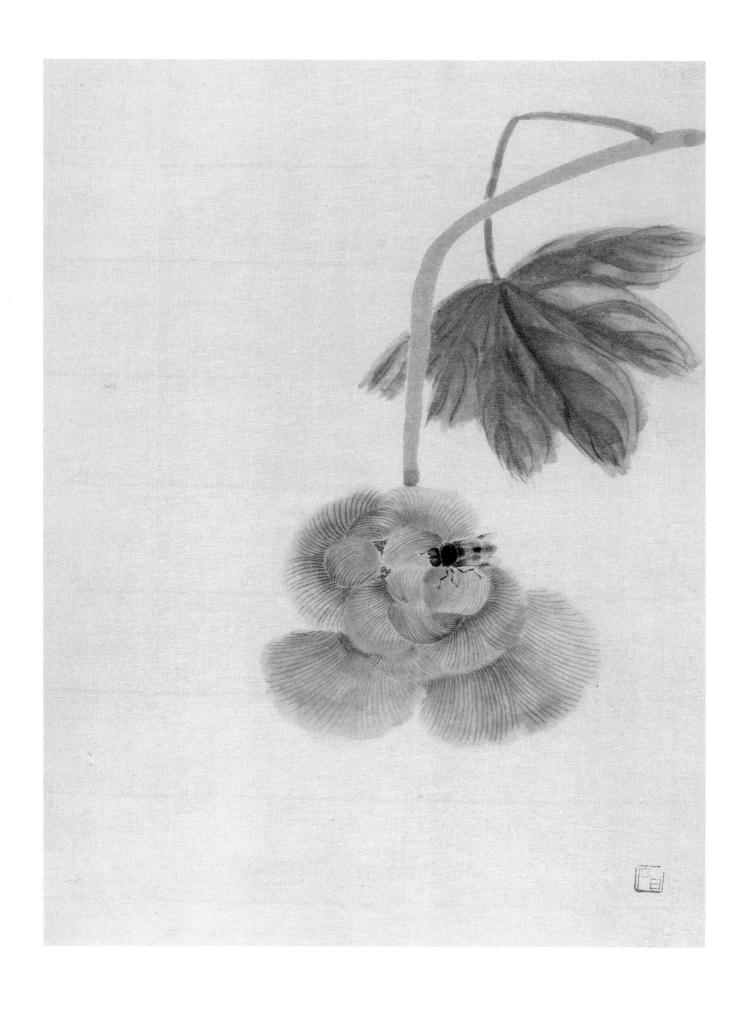

残叶蚂蚱

草虫册页十二开之五
册页 纸本设色
25.3cm×18.4cm 1920 年
中国美术馆藏

款识

余自少至老不喜画工致，以为匠家作，非大叶粗枝，糊涂乱抹不足快意。学画五十年，惟四十岁时戏捉活虫写照，共得七虫。年将六十，宝辰先生见之，欲余临，只可供知者一骂。弟璜记。

钤印

老苹（朱文）

余自少至老不喜畫工緻以為匠家作非大葉
麤枝翔鳌亂抹不足快意等畫五十年惟
四十歲時戲捉活蟲寫照共得七蟲年將六十
寶辰先生見之欲余臨共可依知者一寫記

葡萄蝗虫

草虫册页十二开之六
册页 纸本设色
25.3cm×18.4cm　1920 年
中国美术馆藏

款识

此虫须对物写生，不仅形似，无论名家画匠不得大骂。
熙二先生笑存。庚申三月十二日，弟齐璜白石老人并
记。
后第二行本无论名家匠家，白石又批。

钤印

白石翁（白文）

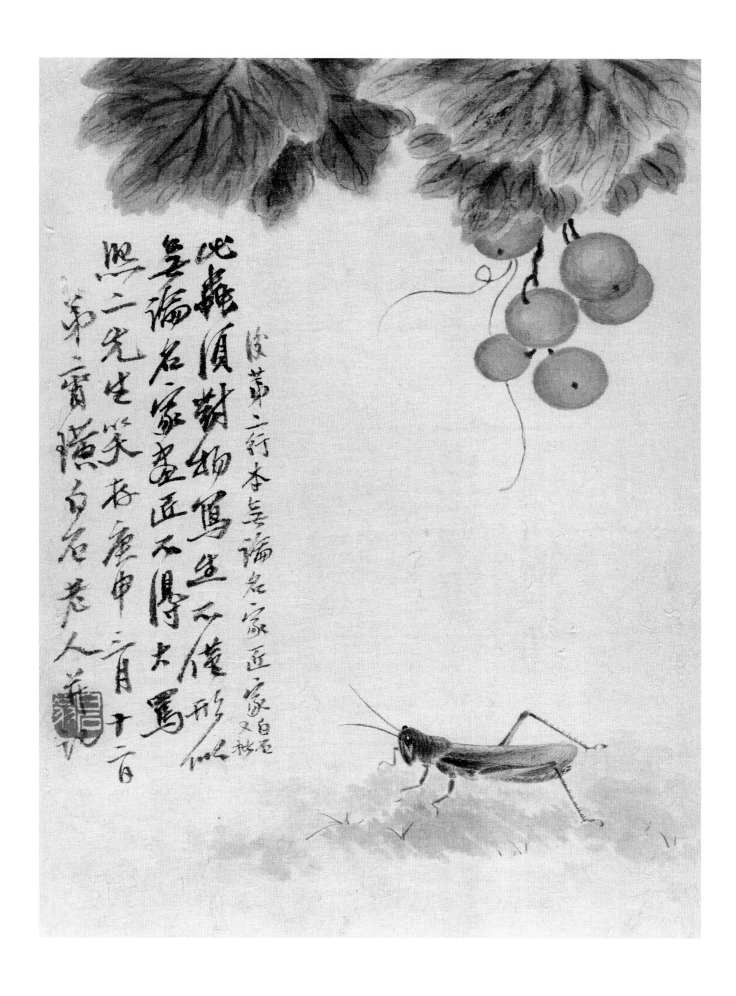

心蟲須對物寫生不僅形似
無論名家匠畫正不得大寫
照二先生笑存庚申三月十二日
第二霄橫白石老人並

後草二行本無論名家匠家白石又攺

黄叶络纬

草虫册页十二开之七
册页 纸本设色
25.3cm×18.4cm 1920 年
中国美术馆藏

钤印

白石（朱文）

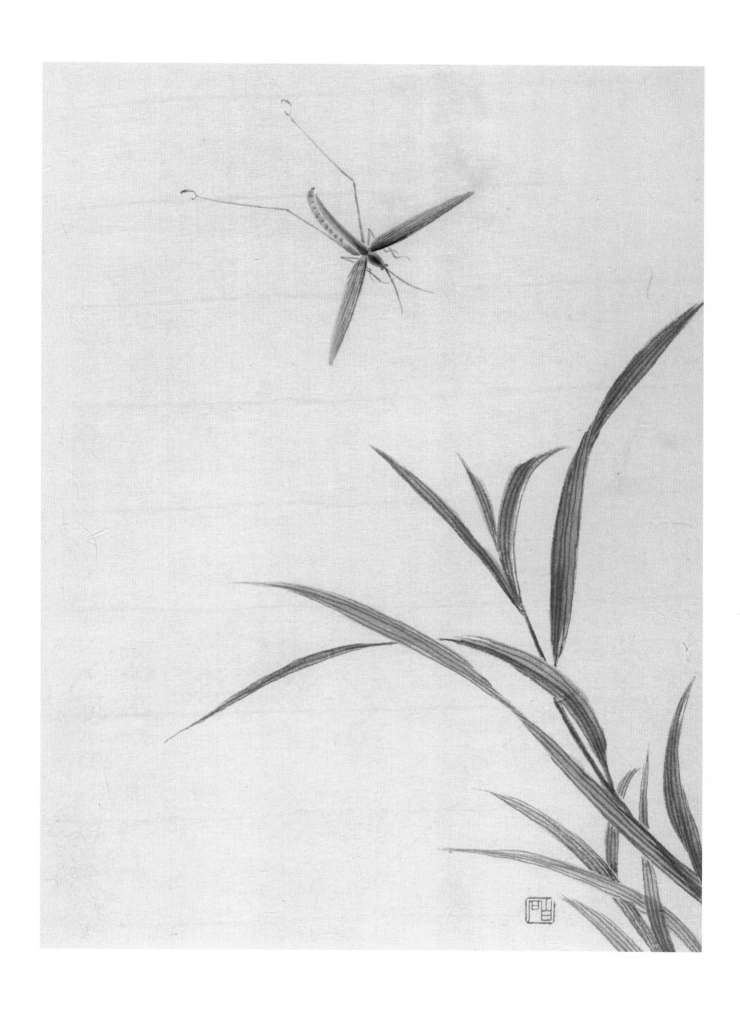

瓜藤螳螂
草虫册页十二开之八
册页 纸本设色
25.3cm×18.4cm 1920 年
中国美术馆藏

钤印
白石（朱文）

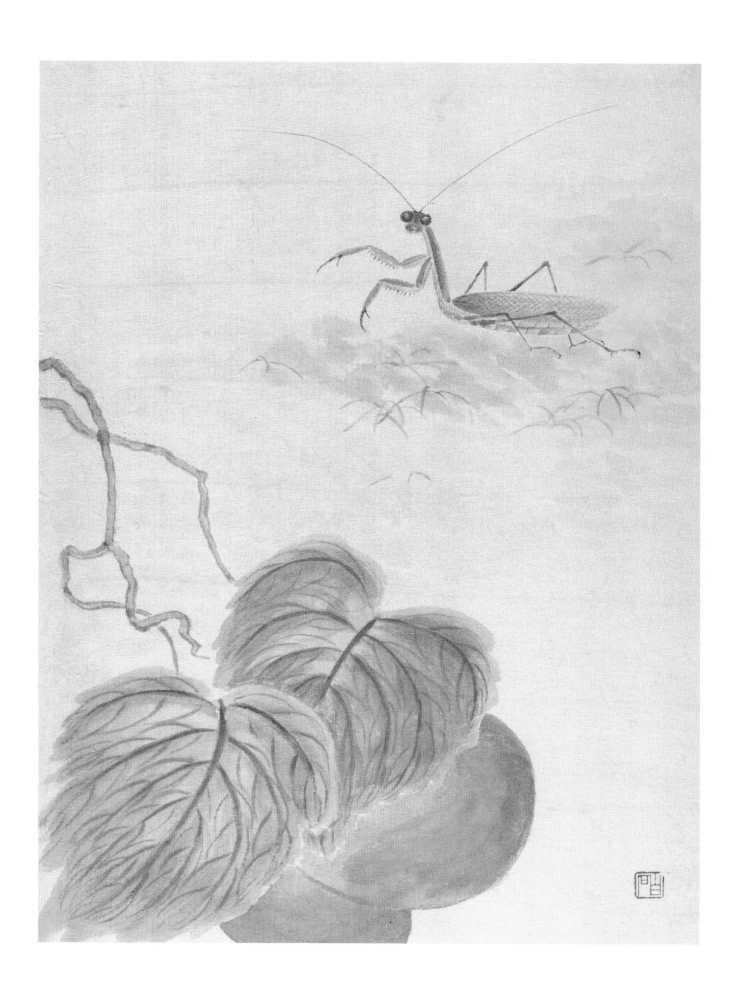

黄叶螽斯

草虫册页十二开之九
册页 纸本设色
25.3cm×18.4cm　1920 年
中国美术馆藏

款识

画贝叶，其细筋之细宜画得欲寻不见。老眼所为，只言大略耳。白石翁。
此虫乃樊樊山先生所藏古月轩所画烟壶上之本。白石又记。

钤印

白石翁（白文）　老苹（朱文）

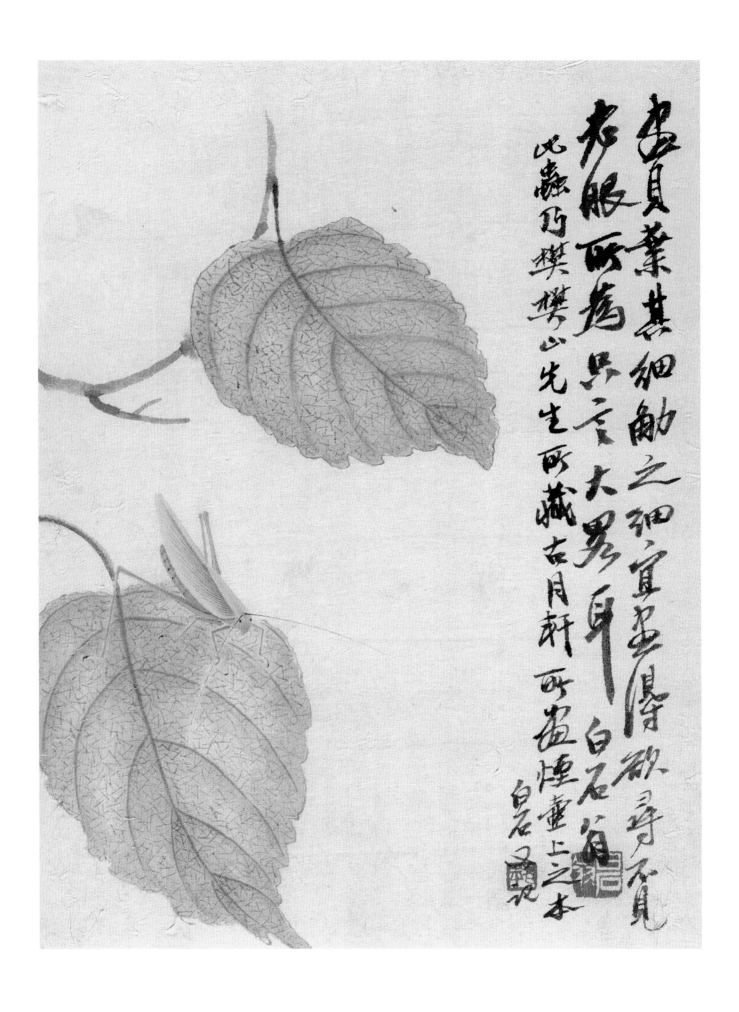

作品

豆荚天牛

草虫册页十二开之十
册页 纸本设色
25.3cm×18.4cm　1920 年
中国美术馆藏

款识

历来画家所谓画人莫画手，余谓画虫之脚亦不易为，
非捉虫写生不能有如此之工。白石。

钤印

老苹（朱文）

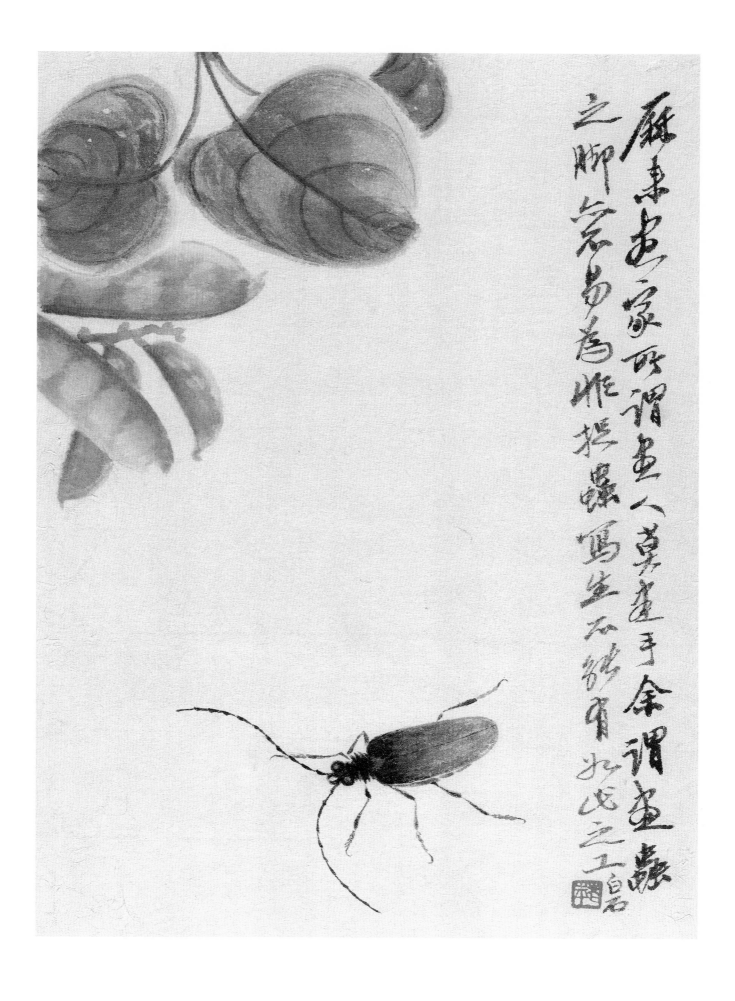

麻豆畫家所謂畫人真難手余謂畫蟲之腳尤不易為雖據蟲寫生不能有此工白石

—

玉簪蜻蜓

草虫册页十二开之十一
册页 纸本设色
25.3cm×18.4cm　1920 年
中国美术馆藏

—

钤印

白石（朱文）

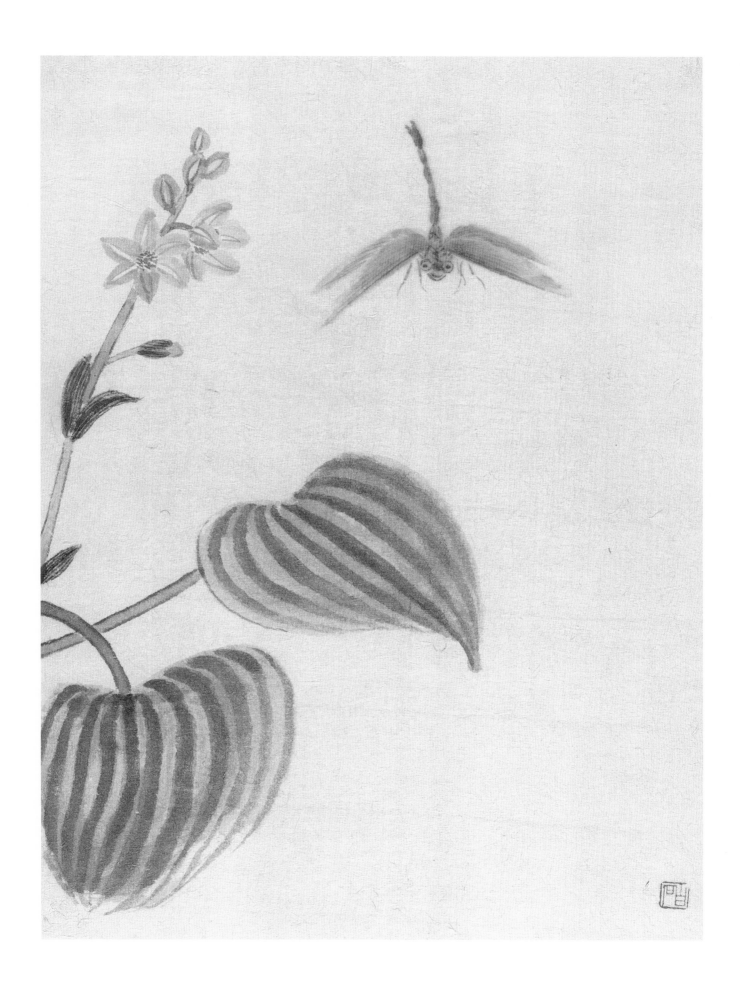

—
落花甲虫

草虫册页十二开之十二
册页 纸本设色
25.3cm×18.4cm 1920年
中国美术馆藏
—

钤印

白石（朱文）

蔬香图

扇面 纸本设色
31cm×67cm　1921 年
北京画院藏

题款
齐璜。
蔬香图
辛酉五入都门，每画此图却思故乡风味。白石又记。

钤印
白石翁（白文）　五十八岁以字行（白文）

蜂

扇面 纸本设色
26cm×57cm 1921 年
湖南省博物馆藏

——

款识
辛酉五月老萍翁。

钤印
阿芝（朱文）

收藏印
湖南省博物馆收藏（朱文）

蚂蚱
背面

———

款识
白石翁。

钤印
木人（朱文）

收藏印
湖南省博物馆收藏（朱文）

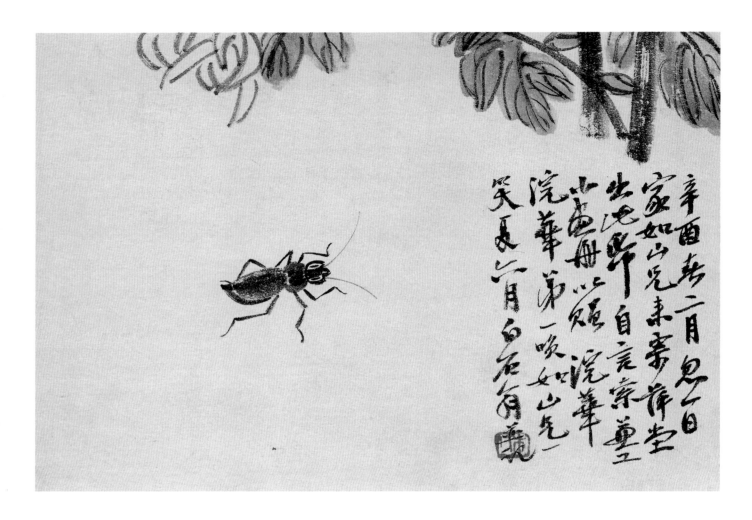

菊花蚂蚁

花卉草虫十开之一
册页 纸本墨笔
13cm×19cm　1921 年
北京市文物公司藏

款识

辛酉春二月，忽一日家如山兄来寄萍堂，出此纸，自
言索兼工小画册以赠浣华。浣华弟一笑。如山兄一笑。
夏六月，白石翁并记。

钤印

木人（朱文）

蜜蜂与蠕虫

花卉草虫十开之二
册页 纸本墨笔
13cm×19cm 1921年
北京市文物公司藏

———

款识

杏子坞老民。

钤印

木人（朱文）

葡萄蜜蜂

花卉草虫十开之三
册页 纸本墨笔
13cm×19cm 1921年
北京市文物公司藏

——

款识

余素不能作细笔画，至老五入都门，忽一时皆以为老萍能画草虫。
求者皆以草虫苦我，所求者十之八九为余友也。后之人见笑，笑
其求者何如？白石惭愧。

钤印

木人（朱文）

稻叶幼蝗

花卉草虫十开之四
册页 纸本墨笔
13cm×19cm　1921 年
北京市文物公司藏

———

款识
借山吟馆主者。

钤印
阿芝（朱文）

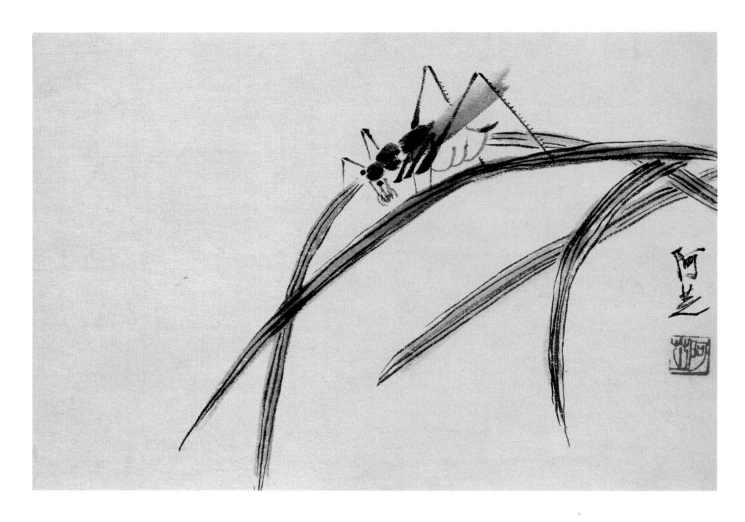

稻叶蝗虫

花卉草虫十开之五
册页 纸本墨笔
13cm×19cm　1921 年
北京市文物公司藏

——

款识
阿芝。

钤印
阿芝（朱文）

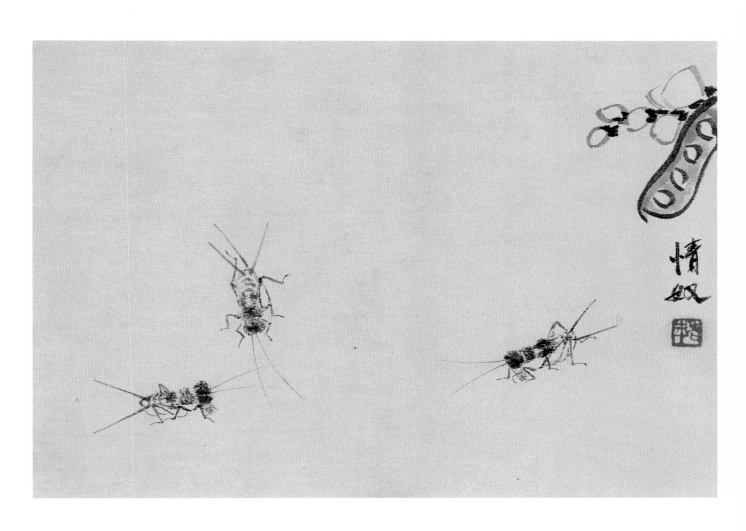

豆荚蛐蛐

花卉草虫十开之六
册页 纸本墨笔
13cm×19cm 1921年
北京市文物公司藏

———

款识
情奴。

钤印
老苹（朱文）

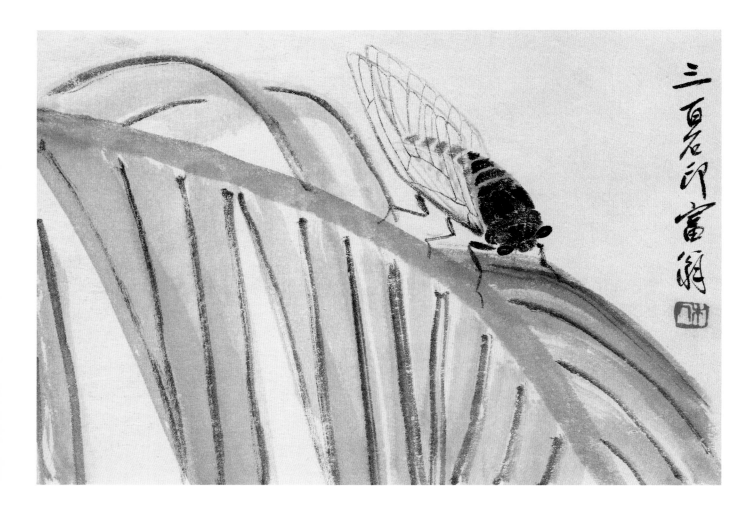

蕉叶鸣蝉

花卉草虫十开之七
册页 纸本墨笔
13cm×19cm　1921 年
北京市文物公司藏

———

款识
三百石印富翁。

钤印
木人（朱文）

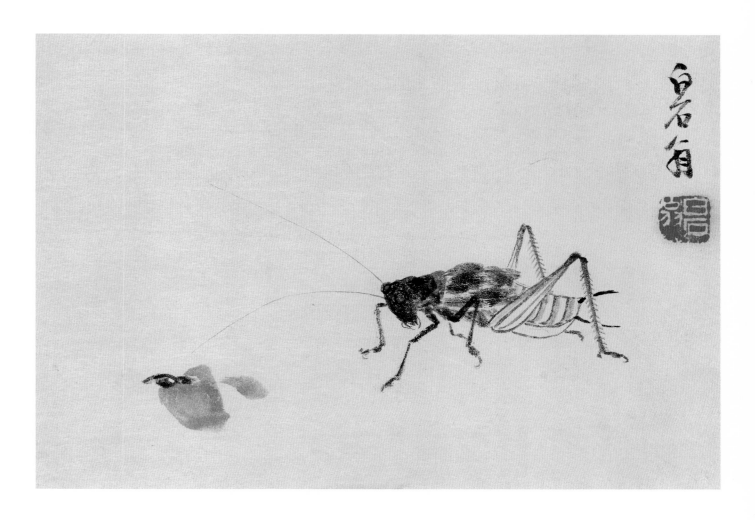

蝈蝈

花卉草虫十开之八
册页 纸本墨笔
13cm×19cm 1921年
北京市文物公司藏

———

款识
白石翁。

钤印
白石翁（白文）

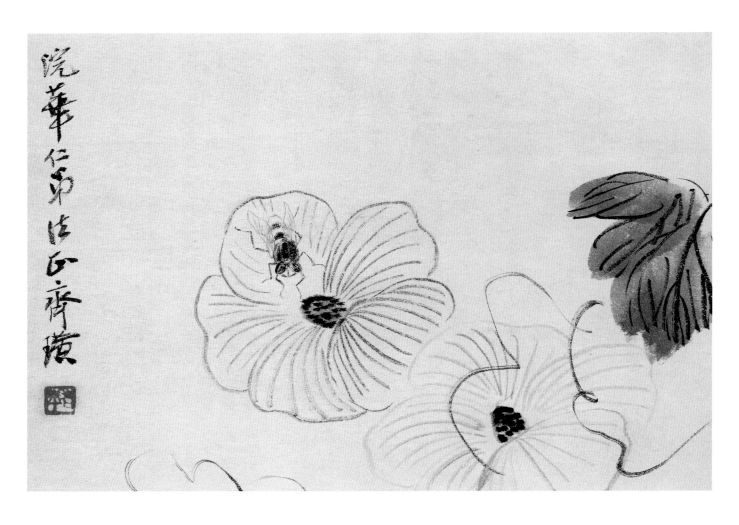

花卉蜜蜂

花卉草虫十开之九
册页 纸本墨笔
13cm×19cm 1921年
北京市文物公司藏

——

款识
浣华仁弟法正。齐璜。

钤印
老苹（朱文）

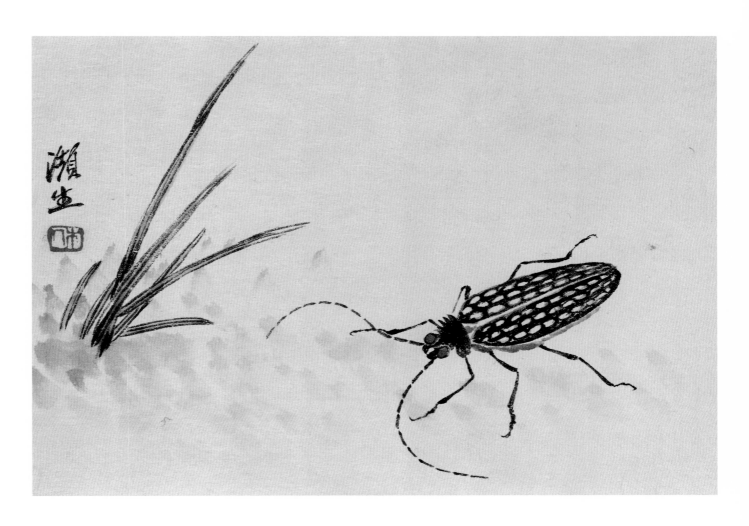

草叶天牛

花卉草虫十开之十
册页 纸本墨笔
13cm×19cm 1921 年
北京市文物公司藏

———

款识
濒生。

钤印
木人（朱文）

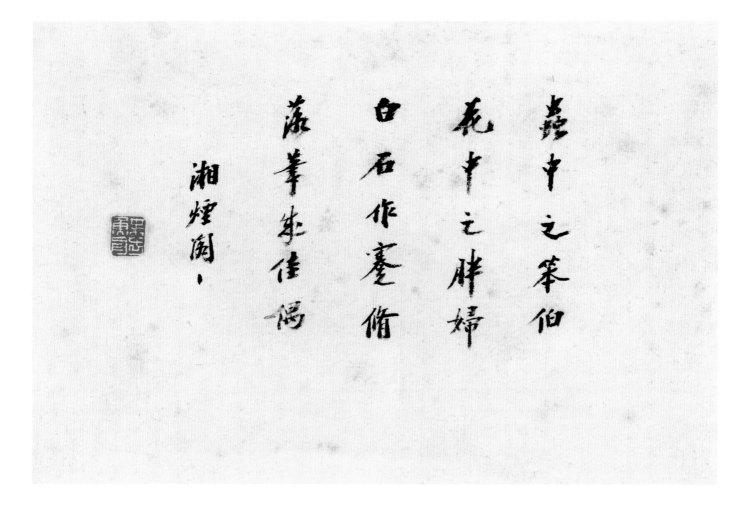

草虫图册之一

册页 绢本设色
18cm×26cm 1921 年
捷克布拉格国立美术馆藏

———

款识
阿芝
辛酉五月廿八日补花，前二月画此虫。白石山翁补记。

钤印
老苹（朱文）

题跋
虫中之笨伯，花中之胖妇。白石作蹇修，落笔成佳偶。湘烟阁。

钤印
鲽舫（白文）

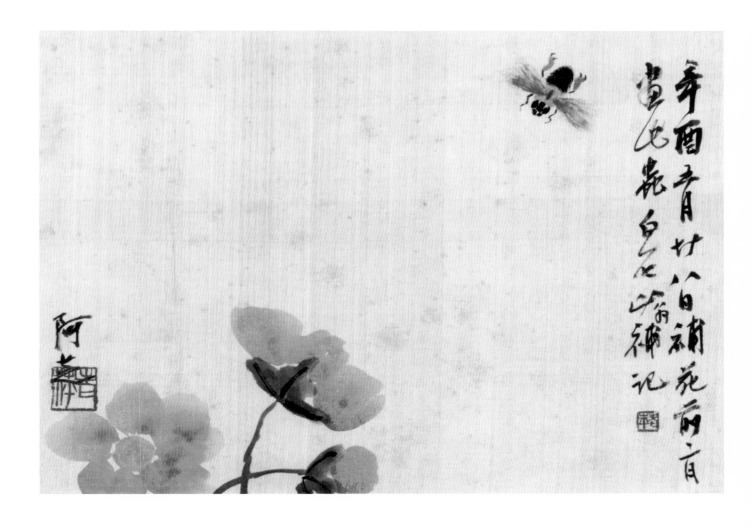

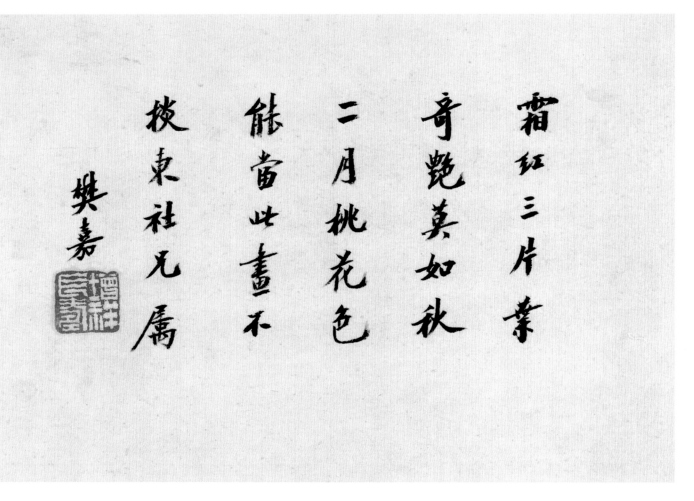

草虫图册之二

册页 绢本设色
18cm×26cm 1921 年
捷克布拉格国立美术馆藏

———

款识
三百石印富翁。

钤印
白石翁（白文）

题跋
霜红三片叶，奇艳莫如秋。二月桃花色，能当此画不。揆东社兄属。
樊嘉。

钤印
增祥长寿（白文）

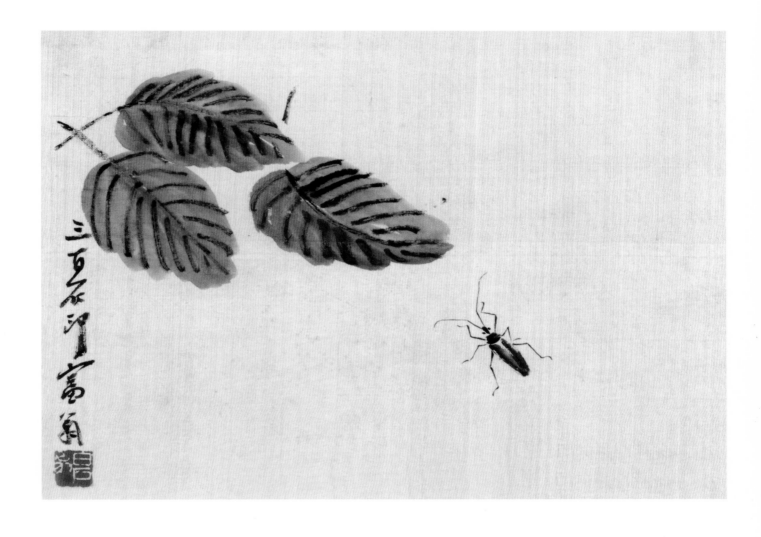

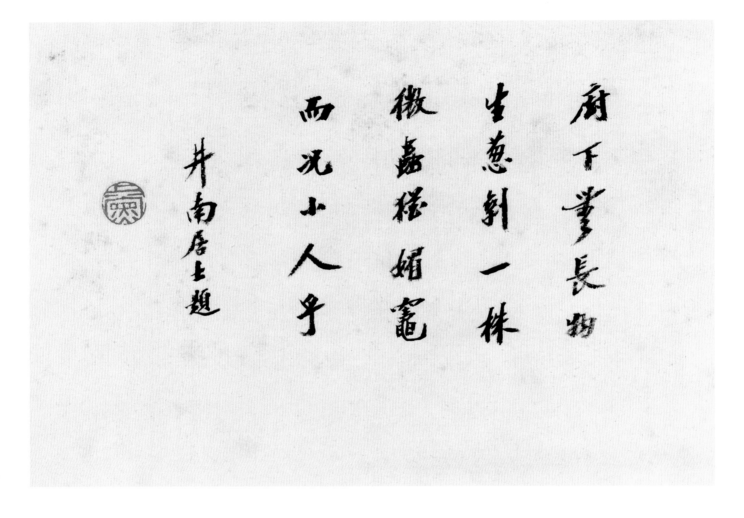

草虫图册之三

册页 绢本设色
18cm×26cm 1921 年
捷克布拉格国立美术馆藏

——

款识
此虫厨下之物，不合园林花草，只可布蔬生之类。白石翁。

钤印
老苹（朱文）

题跋
厨下无长物，生葱剩一株。微虫犹媚灶，而况小人乎？井南居士题。

钤印
壶公（朱文）

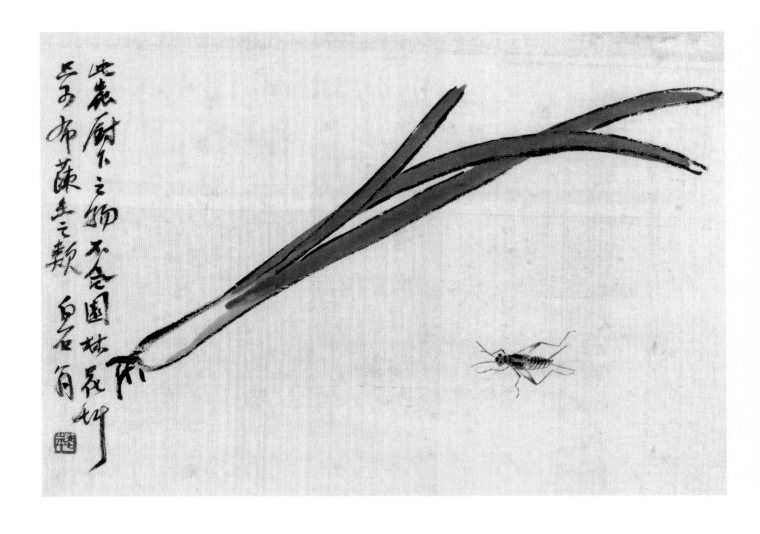

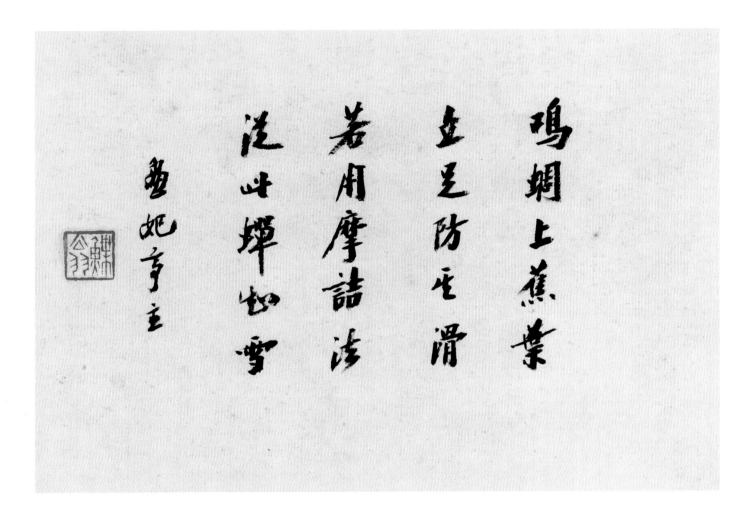

草虫图册之四

册页 绢本设色
18cm×26cm　1921 年
捷克布拉格国立美术馆藏

———

款识
白石翁。

钤印
木居士（白文）

题跋
鸣蜩上蕉叶，立足防其滑。若用摩诘法，从此蝉知雪。画妃亭主。

钤印
鲽翁（朱文）

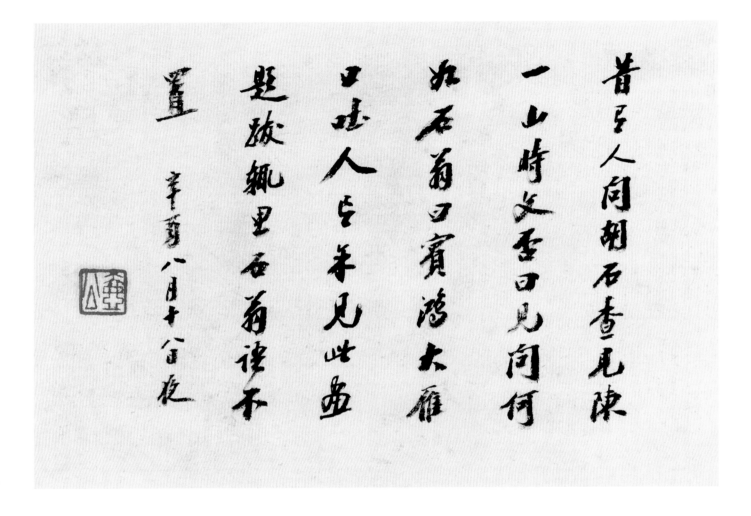

草虫图册之五

册页 绢本设色
18cm×26cm 1921年
捷克布拉格国立美术馆藏

——

款识

古今多少画家各有意趣，不言超出前代无人，但能去却依傍即谓为好矣。此言不能画者不能知。瘿公先生以为余言如何？弟璜。

钤印

老苹（朱文）

题跋

昔有人问胡石查，见陈一山诗文否。曰见。问何如。石翁曰：宾鸿大雁，口吐人言。余见此画题跋，辄思石翁语不置。辛酉八月十八日夜。

钤印

壶公（朱文）

古今多少画家各出己意趣不亡
超出前代高人但能主却依傍
即谓我好笑也之不能在昔不能知
憶之先生以为余之为所知
蕑谓

草间偷活
镜芯 纸本墨笔
40.5cm×20cm　无年款
北京画院藏

款识
草间偷活。己未后之濒生所作，十二月二十日。

钤印
老苹（朱文）　木人（朱文）

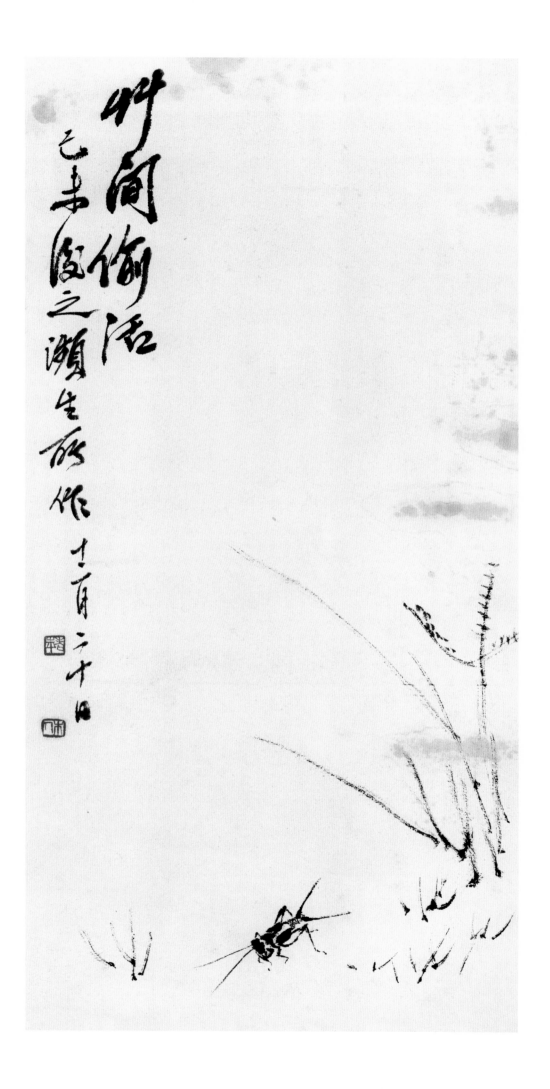

紫藤双蜂

扇面 纸本设色
18.5cm×55cm 1922年
北京市文物公司藏

款识

余年来不欲为求工致画所苦，今潄伯弟欲画写意虫，
因喜应之。时同居保阳也。壬戌又五月，兄璜。

钤印

白石翁（白文）

——

草虫图册

镜芯 纸本设色
16cm×20.5cm　无年款
北京画院藏

——

款识
白石。

钤印
木人（朱文）

贝叶秋蝉

草虫册页四开之一
册页 纸本设色
11cm×17cm 1924 年
荣宝斋藏

——

款识

鸣蝉抱叶落，及地有余声。甲子三月，白石并题。

钤印

印文不清

小虫子

草虫册页四开之二
册页 纸本设色
11cm×17cm　1924 年
荣宝斋藏

———

款识
借山吟馆主者。

钤印
木居士（白文）

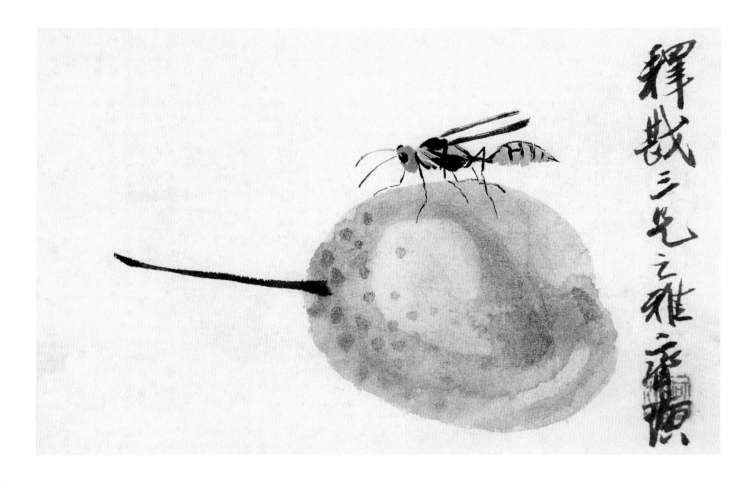

秋梨细腰蜂

草虫册页四开之三
册页 纸本设色
11cm×17cm　1924 年
荣宝斋藏

———

款识
释戡三兄之雅。齐璜。

钤印
阿芝（朱文）

枯草小蚂蚱

草虫册页四开之四
册页 纸本设色
11cm×17cm 1924 年
荣宝斋藏

———

款识
白石山翁。

钤印
老齐（朱文）

——

佛手昆虫

轴 纸本设色
118cm×60cm 1924 年
中国美术馆藏

——

款识

甲子夏五月布衣齐璜呈。

钤印

白石（白文） 齐璜之印（白文）

扁豆蟋蟀图
轴 纸本设色
67cm×40.5cm　无年款
捷克布拉格国立美术馆藏

款识
濒生老年。

钤印
老白（白文）

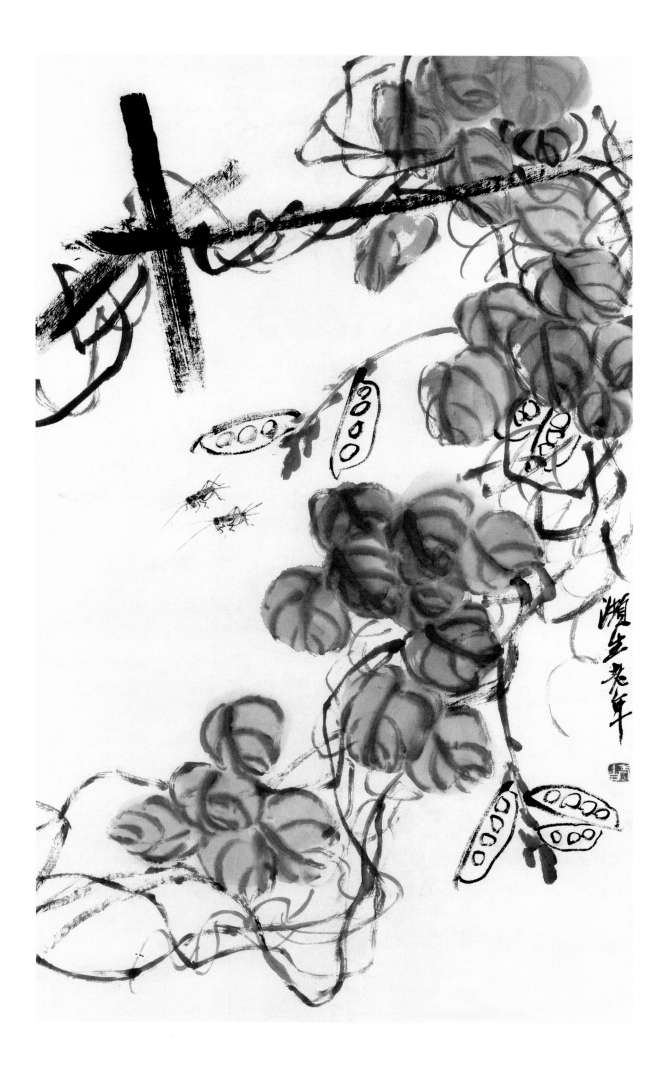

色洁香清

花卉草虫四条屏之一
条屏 瓷青纸单色
60cm×30cm 1924 年
荣宝斋藏

款识
色洁香清
齐璜。

钤印
白石翁（白文）

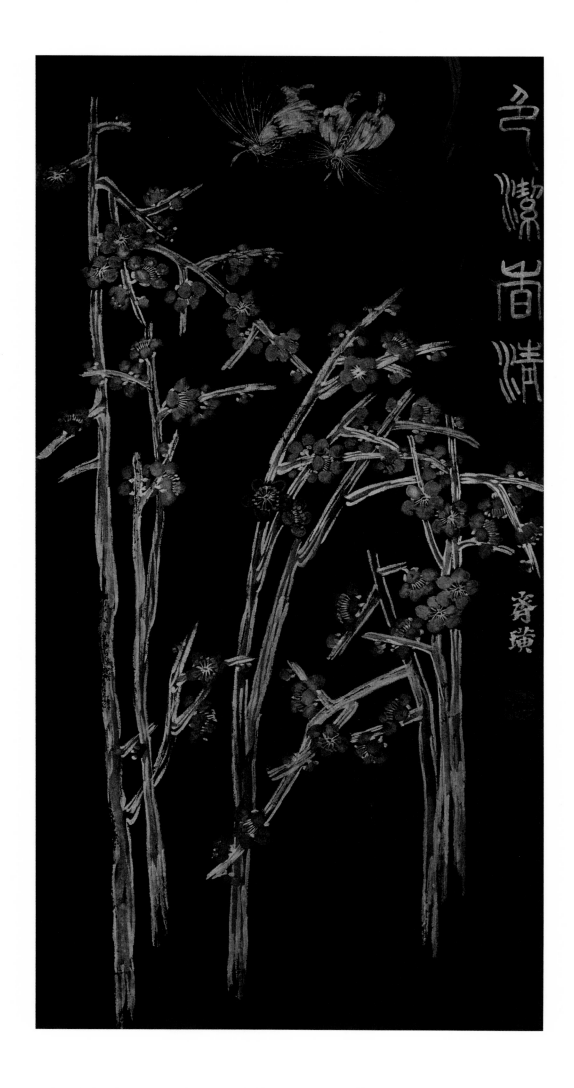

延寿

花卉草虫四条屏之二
条屏 瓷青纸单色
60cm×30cm 1924 年
荣宝斋藏

——

款识
延寿
齐璜。

钤印
老齐（朱文）

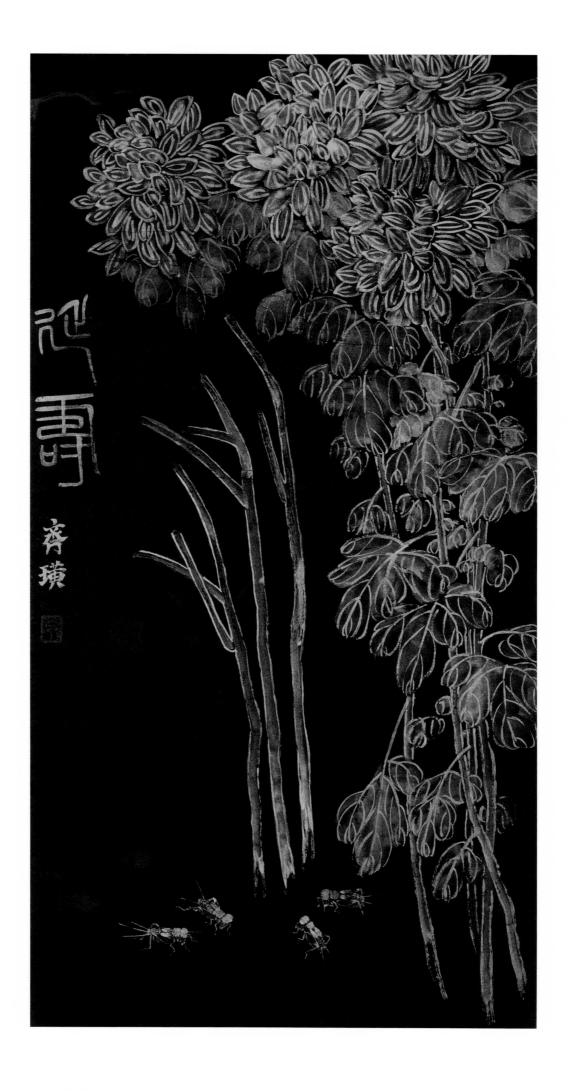

——

居高声远

花卉草虫四条屏之三
条屏 瓷青纸单色
60cm×30cm 1924 年
荣宝斋藏

——

款识
居高声远
甲子夏五月布衣齐璜呈。

钤印
齐璜之印（白文）

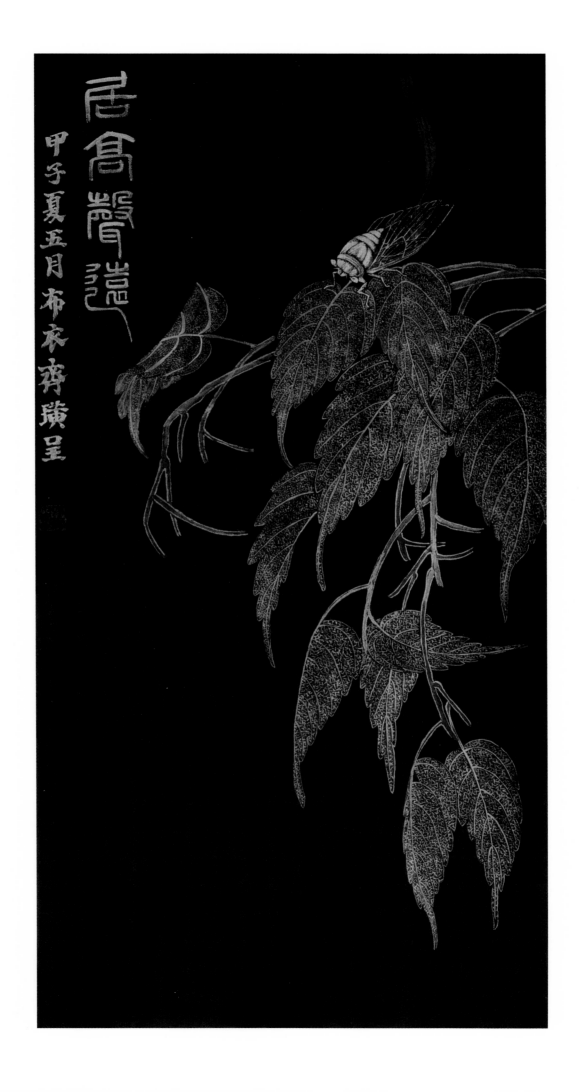

居高聲遠

甲子夏五月布衣齊璜呈

晚色犹佳

花卉草虫四条屏之四
条屏　瓷青纸单色
60cm×30cm　1924年
荣宝斋藏

款识
晚色犹佳
齐璜。

钤印
木居士（白文）

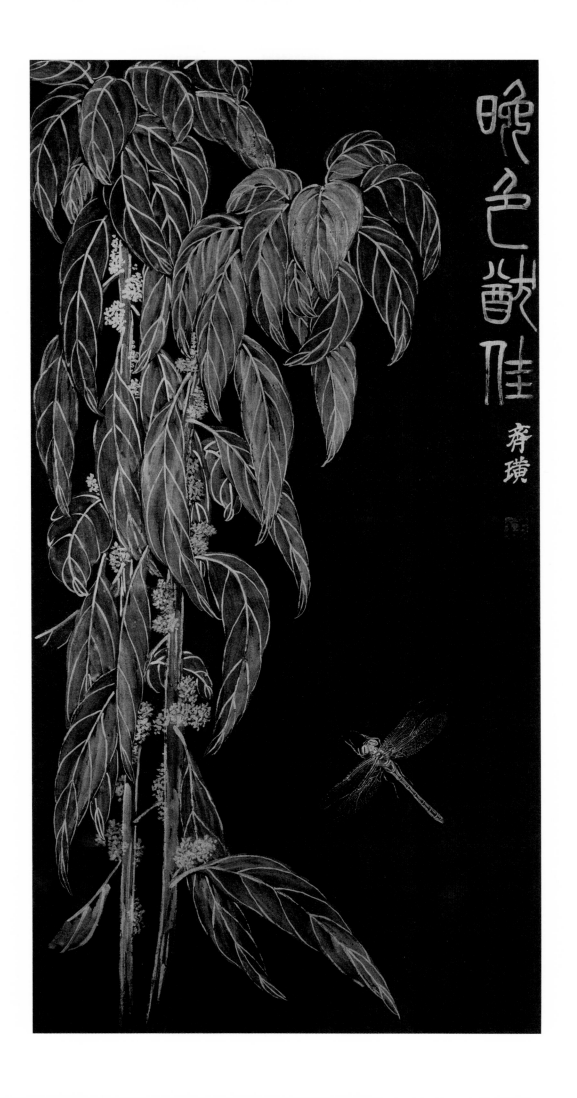

晚色歡佳　齊璜

菱蝗

草虫册页十开之一
册页 纸本设色
13.5cm×18.5cm 1924 年
北京画院藏

——

题款
阿芝。

钤印
阿芝（朱文）

豉甲

草虫册页十开之二
册页 纸本设色
13.5cm×18.5cm 1924 年
北京画院藏

———

题款
白石。

钤印
老苹（朱文）

三蛾图

草虫册页十开之三
册页 纸本设色
13.5cm×18.5cm　1924 年
北京画院藏

———

题款
老萍。

钤印
木人（朱文）

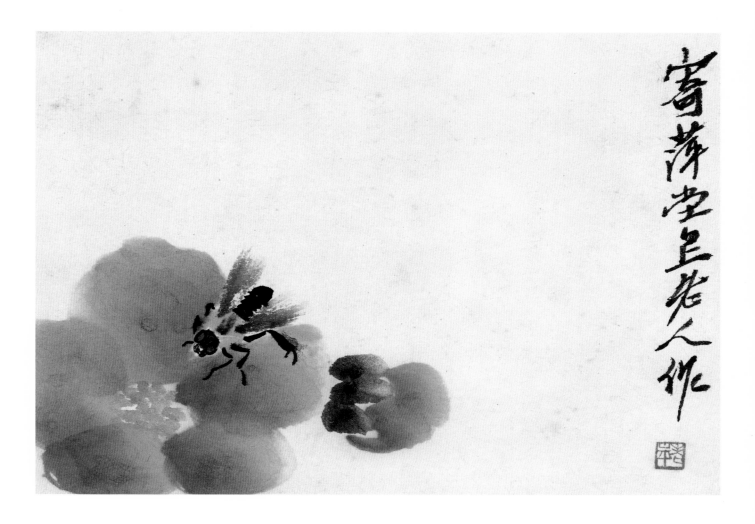

蜜蜂花卉

草虫册页十开之四
册页 纸本设色
13.5cm×18.5cm　1924 年
北京画院藏

———

题款
寄萍堂上老人作。

钤印
老苹（朱文）

双蜂图

草虫册页十开之五
册页 纸本设色
13.5cm×18.5cm　1924 年
北京画院藏

——

题款
白石。

钤印
木人（朱文）

天牛

草虫册页十开之六
册页 纸本设色
13.5cm×18.5cm　1924 年
北京画院藏

———

题款
杏子坞老民写。

钤印
芝（朱文）

天牛

草虫册页十开之七
册页 纸本设色
13.5cm×18.5cm　1924 年
北京画院藏

———

题款

璜制。
此册乃甲子年所画，故有楷书"璜制"二字。戊辰秋
补记之。白石。

钤印

木人（朱文）　老苹（朱文）

水蜢

草虫册页十开之八
册页 纸本设色
13.5cm×18.5cm　1924 年
北京画院藏

——

题款
客有求画工致虫者众，余目昏隔雾，从今封笔矣。白石。

钤印
老苹（朱文）

蝗虫

草虫册页十开之九
册页 纸本设色
13.5cm×18.5cm 1924 年
北京画院藏

———

题款
富贵花落成春泥，不若野草余秋色。白石。

钤印
芝（朱文）

蝗虫

草虫册页十开之十
册页 纸本设色
13.5cm×18.5cm　1924 年
北京画院藏

———

题款
此册之虫，为虫写工致照者故工，存写意本者故写意
也。三百石印富翁记。

钤印
木人（朱文）

熊蜂

草虫册页八开之一
册页 纸本设色
12.8cm×18.3cm 1924年
中国美术馆藏

——

款识

八砚楼主人。

钤印

老齐（朱文）

秋草黄蜂

草虫册页八开之二
册页 纸本设色
12.8cm×18.3cm 1924 年
中国美术馆藏

———

款识
杏子坞老民。

钤印
木居士（白文）

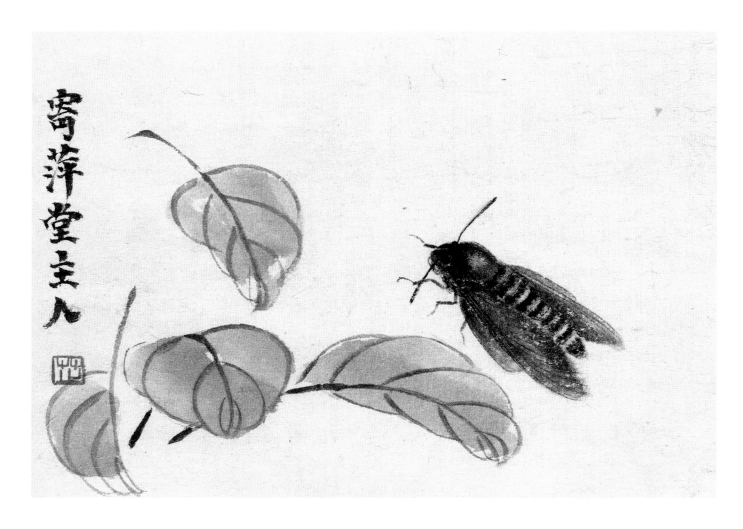

墨蛾

草虫册页八开之三
册页　纸本设色
12.8cm×18.3cm　1924 年
中国美术馆藏

———

款识
寄萍堂主人。

钤印
芝（朱文）

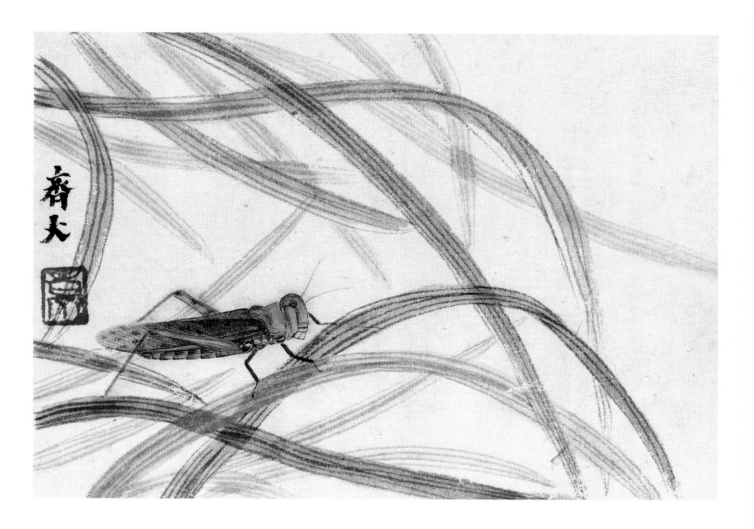

蚂蚱

草虫册页八开之四
册页 纸本设色
12.8cm×18.3cm 1924 年
中国美术馆藏

——

款识
齐大。

钤印
老齐（朱文）

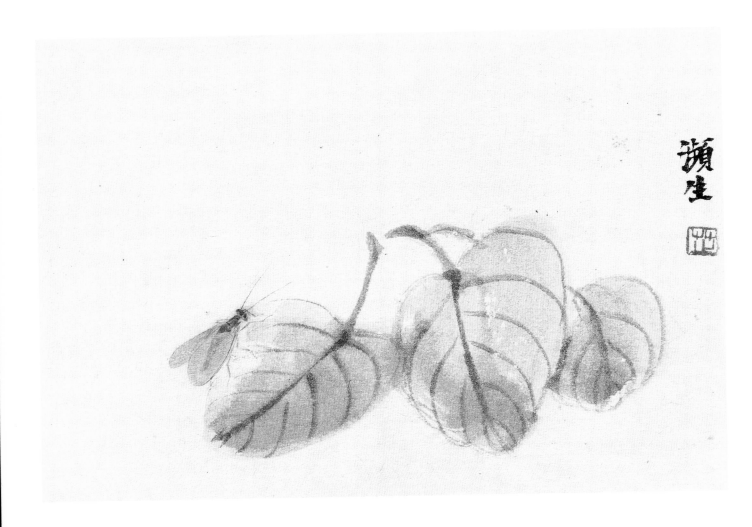

草青蛉

草虫册页八开之五
册页 纸本设色
12.8cm×18.3cm　1924 年
中国美术馆藏

———

款识
濒生。

钤印
芝（朱文）

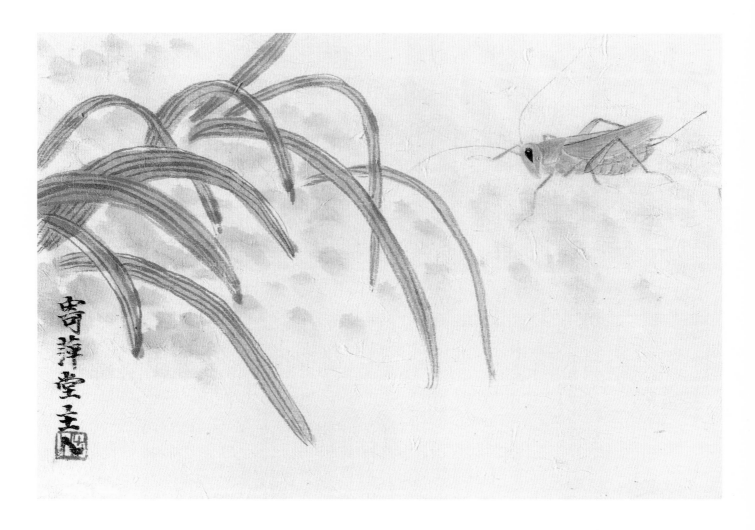

蝈蝈

草虫册页八开之六
册页 纸本设色
12.8cm×18.3cm 1924 年
中国美术馆藏

———

款识
寄萍堂主人。

钤印
芝（朱文）

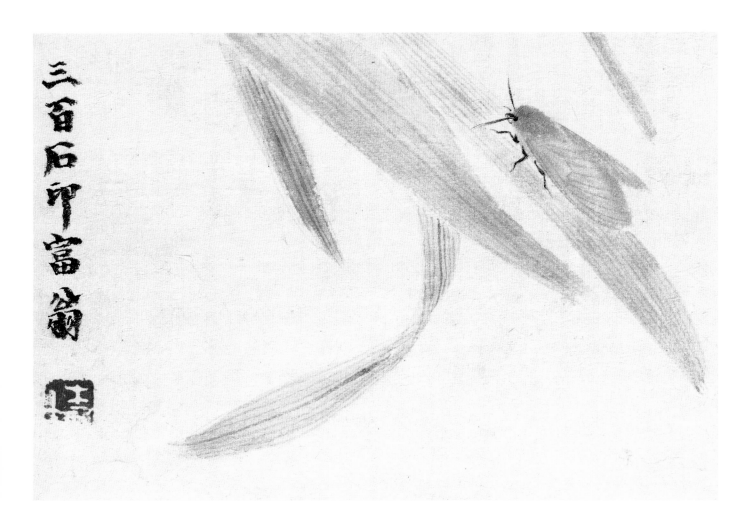

黄蛾

草虫册页八开之七
册页 纸本设色
12.8cm×18.3cm 1924 年
中国美术馆藏

———

款识
三百石印富翁。

钤印
木居士（白文）

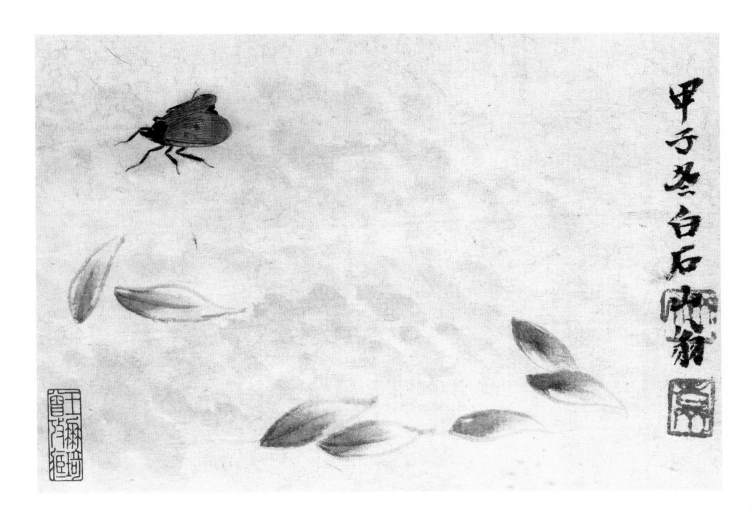

青蛾

草虫册页八开之八
册页　纸本设色
12.8cm×18.3cm　1924 年
中国美术馆藏

———

款识
甲子冬，白石山翁。

钤印
齐大（朱文）　老齐（朱文）

鉴藏印
王朋琦曾考藏（朱文）

封面题字

花卉草虫册十二开之封面
册页 纸本设色
43cm×39cm 1924 年
中央美术学院藏

释文

白石草虫十二页，辛卯三月始裱褙题记之，九十一白石。

钤印

白石（朱文）

鉴藏印

许麟庐藏（朱文）

白石艸虫十二頁

辛卯三月裱褙揹裱褙題記之九十一白石

春蚕桑叶

花卉草虫册十二开之一
册页 纸本设色
43cm×39cm　1924 年
中央美术学院藏

——

钤印

齐大（朱文）

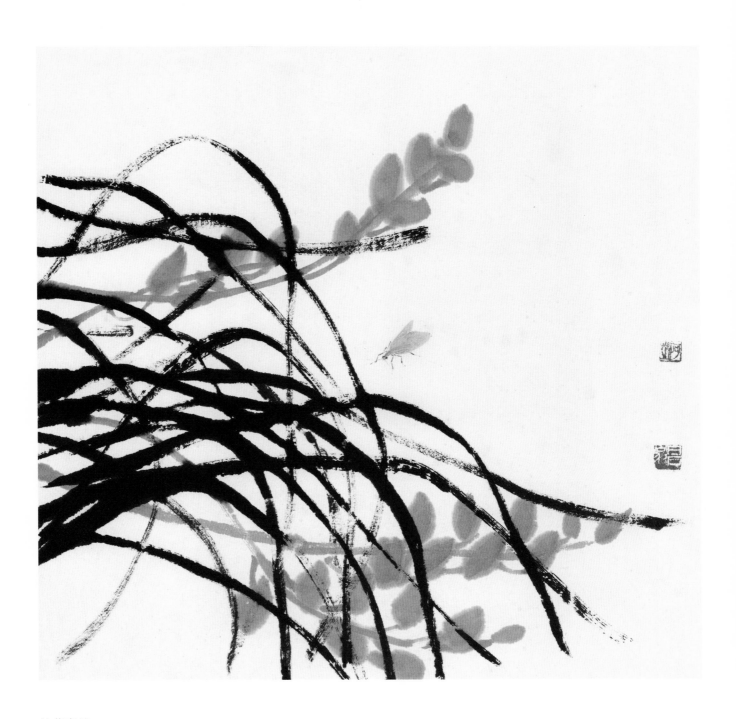

兰草青蛾

花卉草虫册十二开之二
册页 纸本设色
43cm×39cm 1924 年
中央美术学院藏

——

钤印

阿芝（朱文） 白石翁（白文）

落花双蛾

花卉草虫册十二开之三
册页 纸本设色
43cm×39cm 1924 年
中央美术学院藏

——

钤印

齐大（朱文）

杂草蚱蜢

花卉草虫册十二开之四
册页 纸本设色
43cm×39cm　1924 年
中央美术学院藏

——

钤印
白石翁（白文）

稻叶蝗虫

花卉草虫册十二开之五
册页 纸本设色
43cm×39cm 1924年
中央美术学院藏
——

钤印
白石翁（白文）

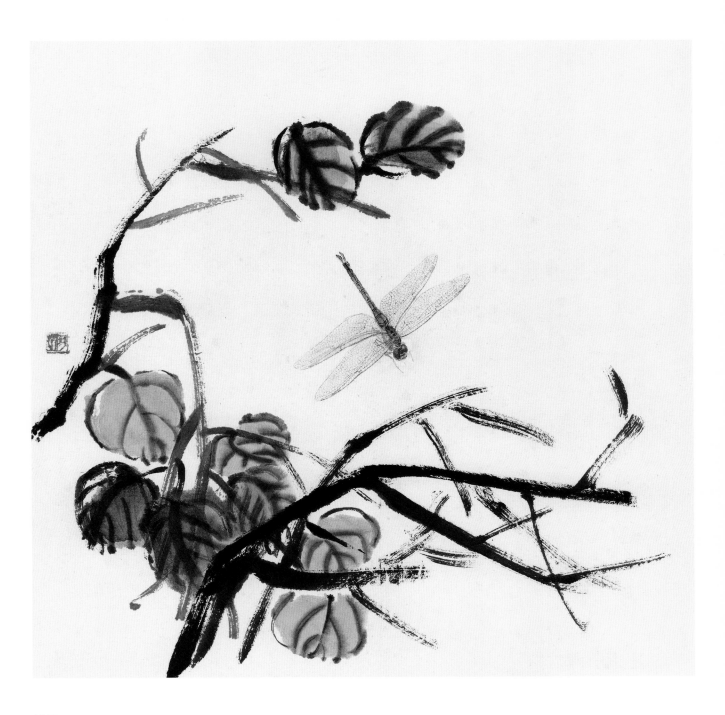

蜻蜓

花卉草虫册十二开之六
册页 纸本设色
43cm×39cm 1924年
中央美术学院藏

———

钤印
阿芝（朱文）

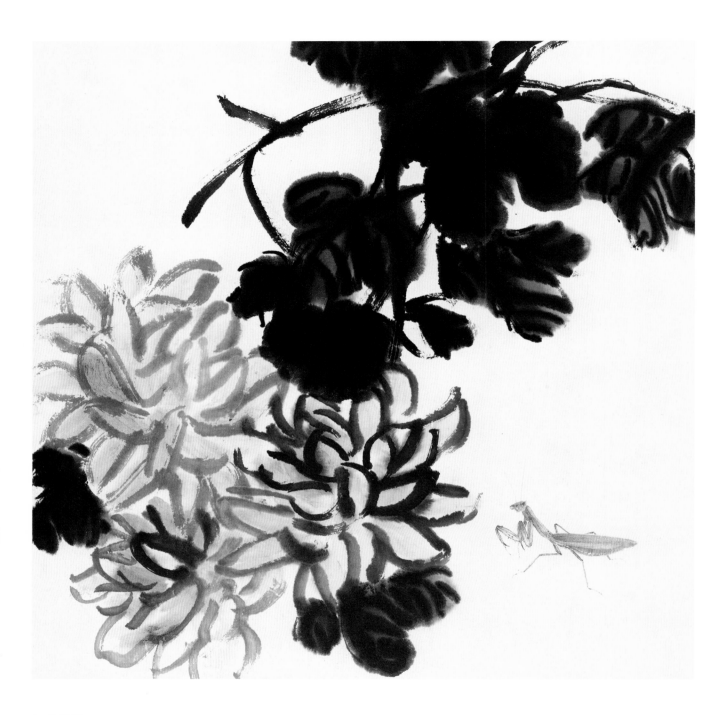

红菊螳螂

花卉草虫册十二开之七
册页 纸本设色
43cm×39cm 1924 年
中央美术学院藏

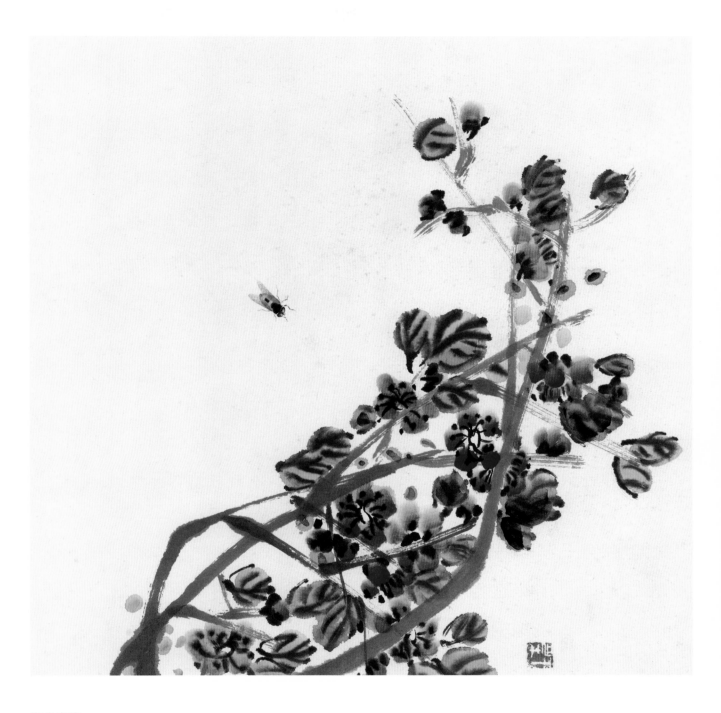

海棠蜜蜂

花卉草虫册十二开之八
册页 纸本设色
43cm×39cm 1924 年
中央美术学院藏

——

钤印

木居士（白文）

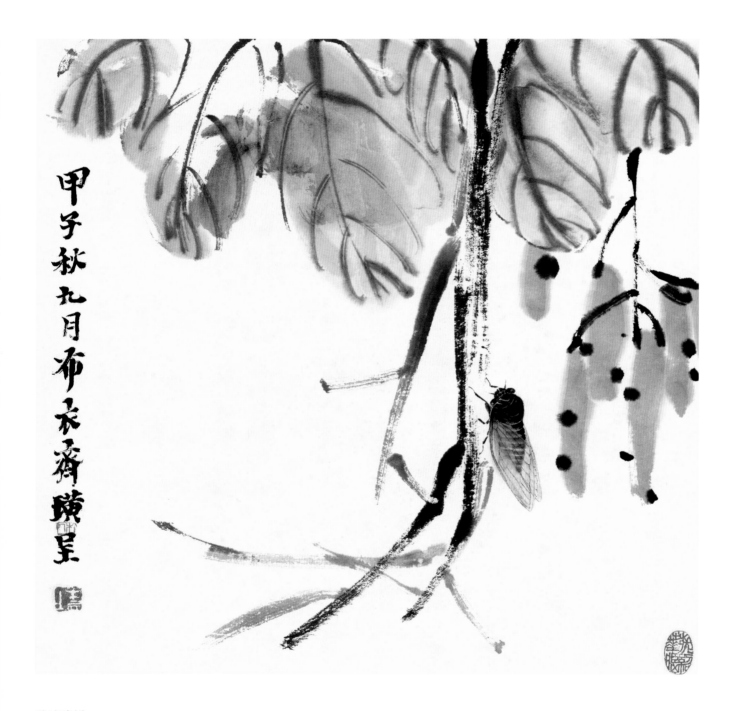

秋叶鸣蝉

花卉草虫册十二开之九
册页 纸本设色
43cm×39cm　1924年
中央美术学院藏

———

款识
甲子秋九月，布衣齐璜呈。

钤印
木人（朱文）　木居士（白文）

收藏印
张绍华藏（朱文）

白菊蝗虫

花卉草虫册十二开之十
册页 纸本设色
43cm×39cm 1924 年
中央美术学院藏

——

钤印

阿芝（朱文）

芋头蛐蛐

花卉草虫册十二开之十一
册页 纸本设色
43cm×39cm　1924 年
中央美术学院藏

——

钤印

白石翁（白文）

葫芦双蜂

花卉草虫册十二开之十二
册页 纸本设色
43cm×39cm 1924 年
中央美术学院藏

——

钤印

白石翁（白文） 齐大（朱文）

胡萝卜蟋蟀图
绢本设色
20.5cm×32cm　无年款
捷克布拉格国立美术馆藏

款识
曾经阳羡看山过客。

钤印
齐大（朱文）

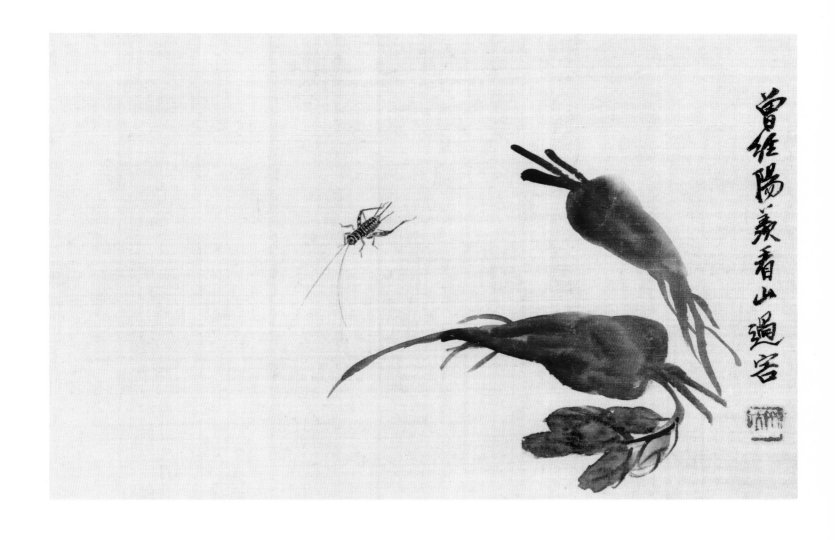

———

藤萝蜜蜂图扇

镜芯 纸本设色
26.5cm×57cm　无年款
北京画院藏

———

款识
齐璜。

钤印
阿芝（朱文）

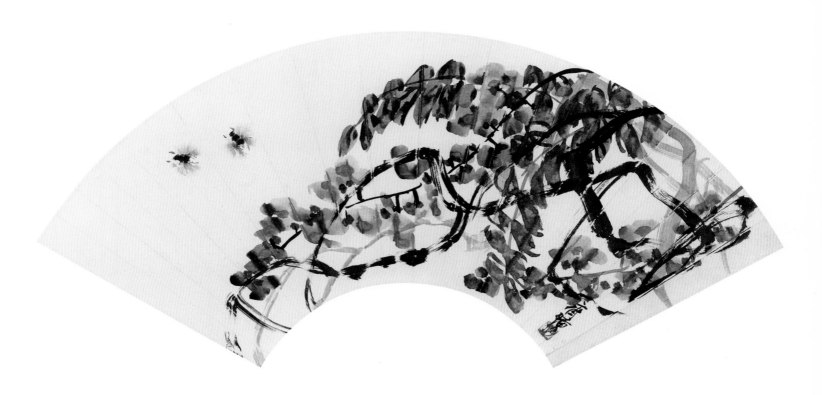

梅蝶图

轴 纸本设色

68.8cm×41.7cm　1926 年

中国美术馆藏

款识

子林仁兄先生清正。丙寅春二月，弟齐璜。

钤印

阿芝（朱文）

鉴藏印

子林（白文）　得赏（白文）

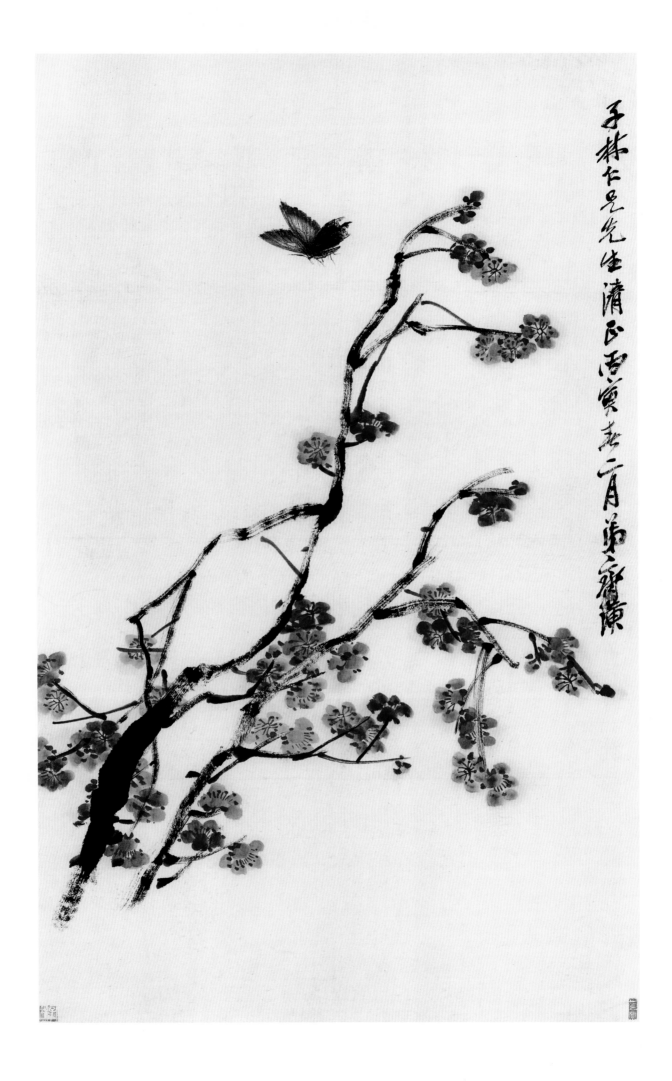

子林仁兄先生清正丙寅春二月弟齊璜

——

菊花蟋蟀

镜芯 纸本设色
26cm×56.5cm　无年款
北京画院藏

——

款识
寄萍堂上老人。

钤印
阿芝（朱文）

秋声

轴 纸本设色
133cm×33cm 无年款
北京画院藏

款识
秋声
借山吟馆主者制。

钤印
白石翁（白文）

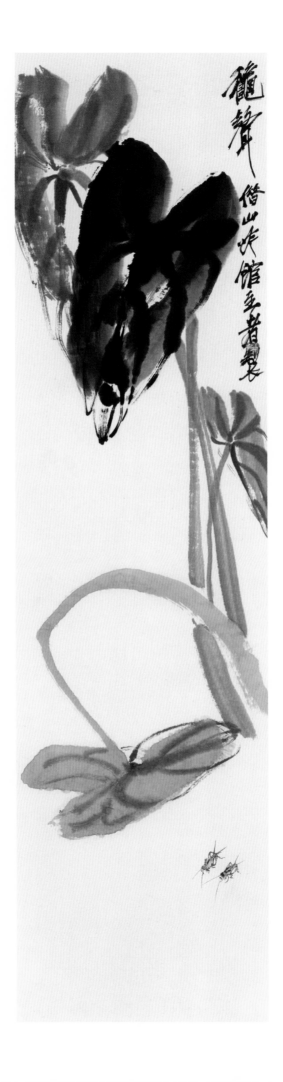

秋声
（局部）

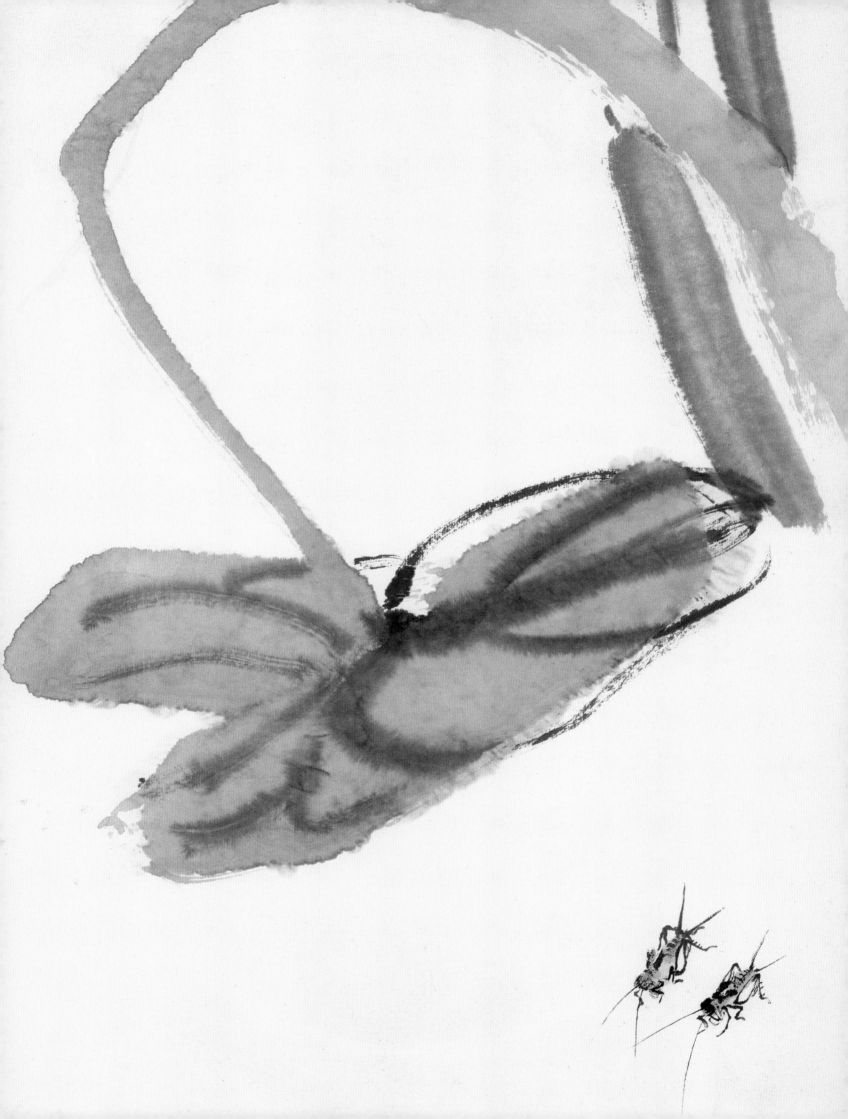

———

芋叶蟋蟀

轴 纸本设色

133cm×33cm 无年款

北京画院藏

———

款识

此虫比蟋蟀大而不能斗，吾乡干芋之田有之。借山吟馆主者画并记。

钤印

白石翁（白文）

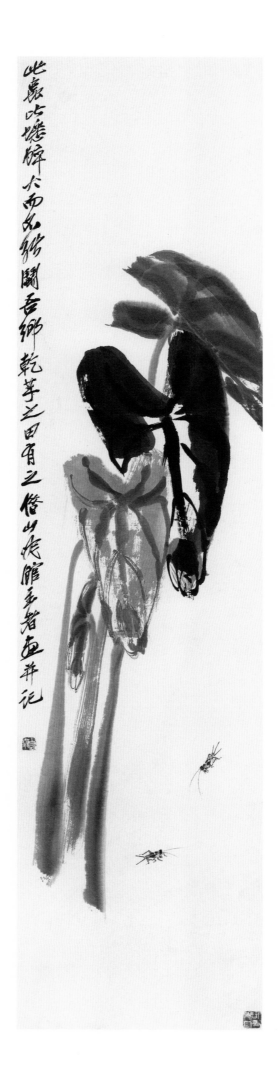

紫藤蜜蜂

轴 纸本设色
135cm×33.5cm　无年款
北京画院藏

款识

寄萍堂上老人制。

钤印

白石翁 (白文)

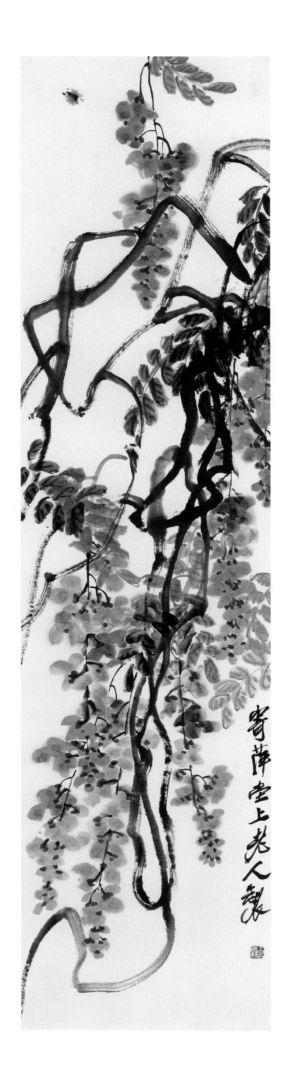

紫藤蜜蜂
（局部）

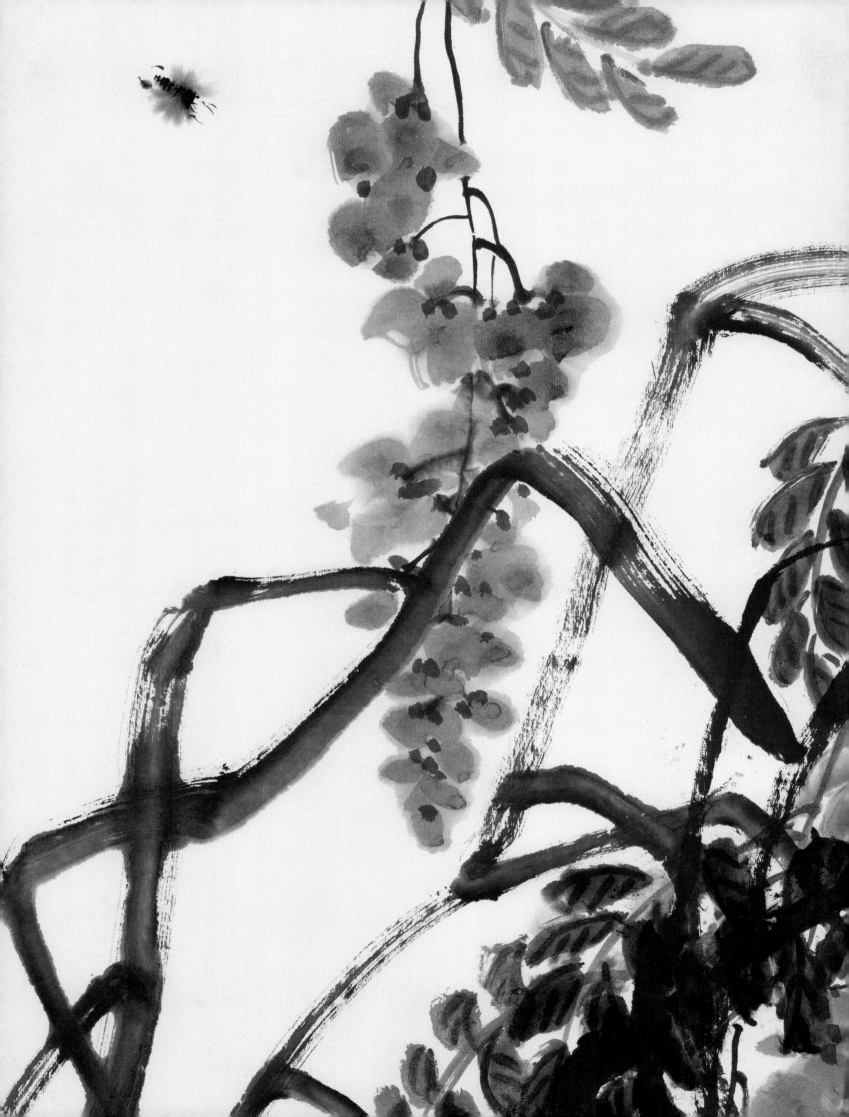

紫藤蜜蜂

托片 纸本设色
137cm×34cm 无年款
北京画院藏

款识

寄萍堂上老人画于燕京西城之西。

钤印

木人（朱文） 白石翁（白文）

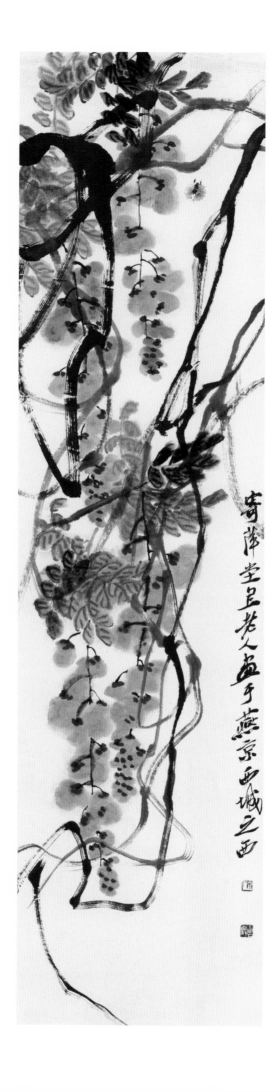

寄萍堂上老人画于燕京西城之西

稻穗螳螂图

纸本设色
33.5cm×41.5cm　无年款
捷克布拉格国立美术馆藏

款识
白石。

钤印
老白（白文）

蜘蛛

花草虫册页六开之一
册页 纸本水墨
16.5cm×20.5cm　1930 年
荣宝斋藏

———

款识

余往时喜旧纸，或得不洁之纸，愿画工虫藏之。
今妙如女弟求画工虫，共寻六小页为赠。画后三十年庚
午，白石。

钤印

平翁（白文）

蚕

花草虫册页六开之二
册页 纸本设色
16.5cm×20.5cm 1930年
荣宝斋藏

——

款识
寄萍堂上老人旧作。

钤印
齐大（朱文）

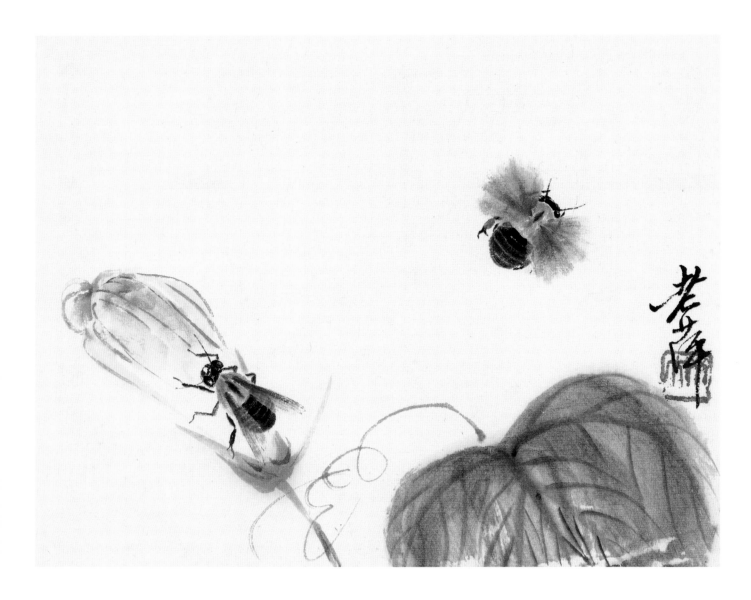

蜜蜂

花草虫册页六开之三
册页 纸本设色
16.5cm×20.5cm 1930年
荣宝斋藏

———

款识
老萍。

钤印
齐大（朱文）

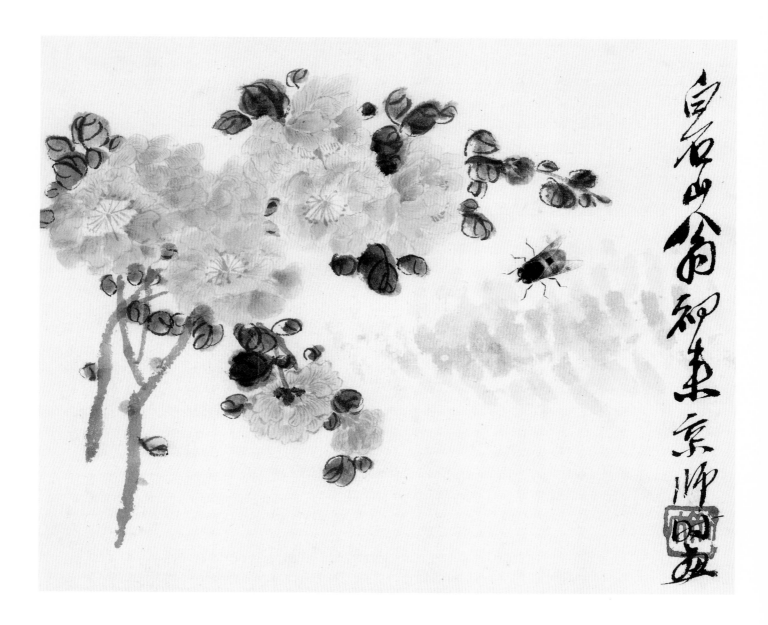

蜜蜂

花草虫册页六开之四
册页 纸本设色
16.5cm×20.5cm　1930 年
荣宝斋藏

———

款识
白石山翁初来京师时画。

钤印
齐大（朱文）

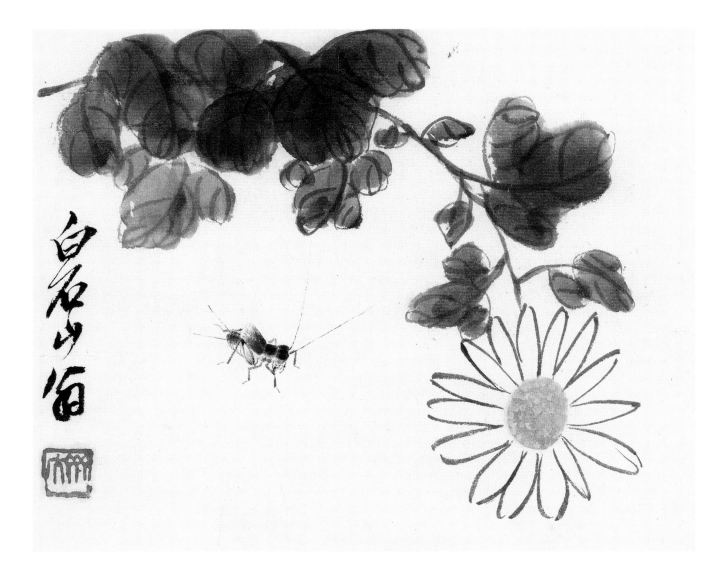

蛐蛐

花草虫册页六开之五
册页 纸本设色
16.5cm×20.5cm 1930年
荣宝斋藏

———

款识
白石山翁。

钤印
齐大（朱文）

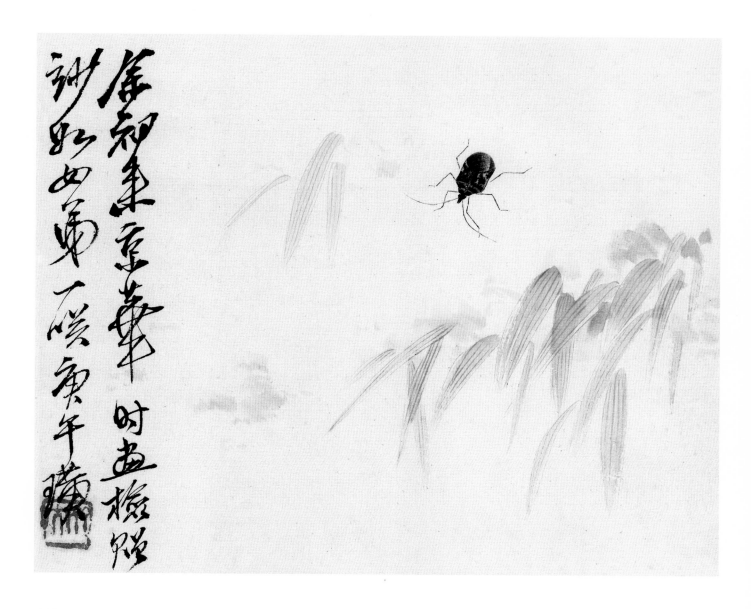

水蜢

花草虫册页六开之六
册页 纸本设色
16.5cm×20.5cm 1930 年
荣宝斋藏

———

款识

余初来京华时画，捡赠妙如女弟一笑。庚午，璜。

钤印

齐大（朱文）

———

海棠蜜蜂

扇面 纸本设色

31cm×48.5cm　1931 年

北京画院藏

———

款识

辛未夏六月画，劲成先生正。齐璜。

钤印

木人（朱文）

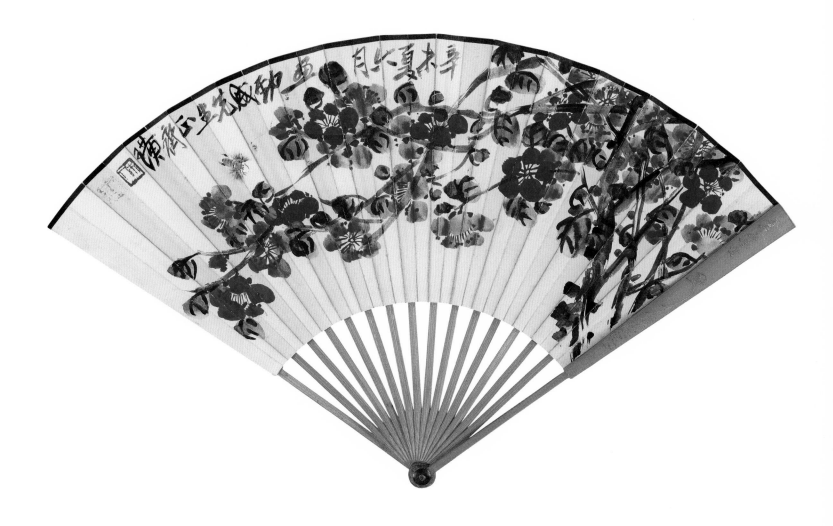

——

秋海棠蟋蟀

轴 纸本设色

134cm×33.5cm　　无年款

北京画院藏

——

款识

滴滴胭脂短短丛，飞来彩蝶占墙东。鸳鸯簪冷红新点，
蟋蟀栏低翠作笼。借瞿佑诗前四句题画。白石山翁。

钤印

白石山翁（白文）

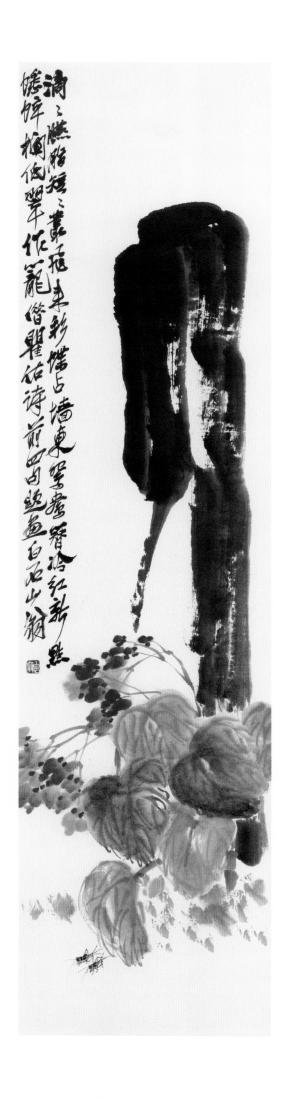

——

莲花蜻蜓

花草工虫册页十开之一
册页 纸本设色
34.8cm×23.5cm 1931 年
荣宝斋藏

——

款识

三百石印富翁白石奉天有事之年画。

钤印

老白（白文）

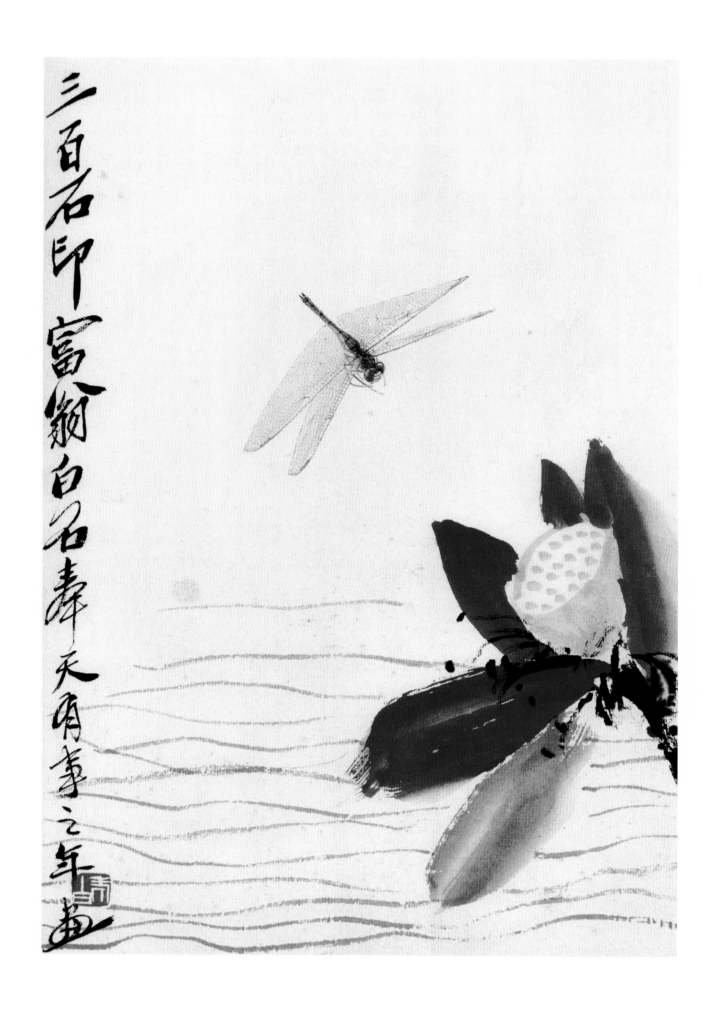

红叶秋蝉

花草工虫册页十开之二
册页 纸本设色
34.8cm×23.5cm　1931 年
荣宝斋藏

款识

星塘老屋后人白石画。

钤印

齐大（白文）

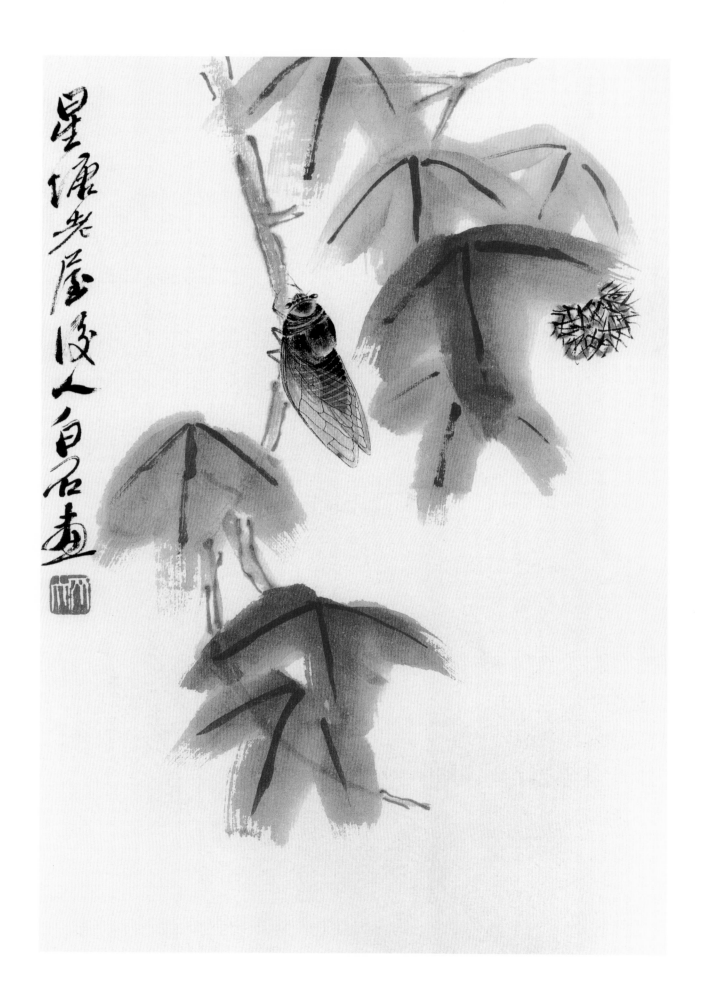

花蛾与瓢虫

花草工虫册页十开之三
册页 纸本设色
34.8cm×23.5cm 1931 年
荣宝斋藏

款识
借山吟馆主者白石画家山梨花小院之花蛾。

钤印
老白（白文）

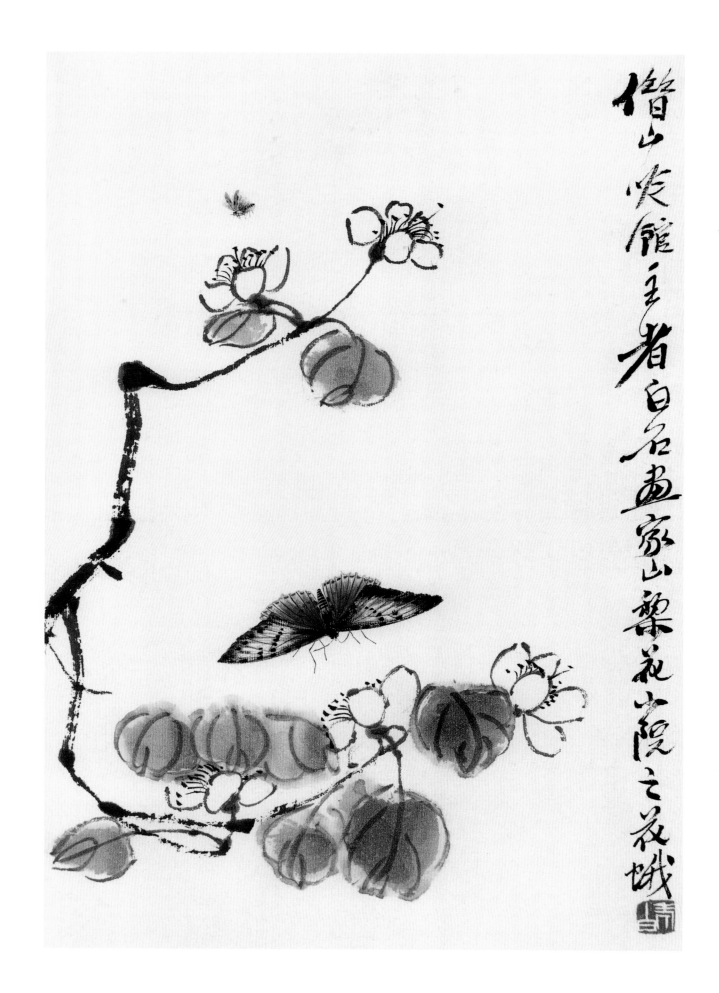

借山吟館主者自名畫家山梨花書院之花蛾

———

丝瓜蝈蝈

花草工虫册页十开之四
册页 纸本设色
34.8cm×23.5cm　1931 年
荣宝斋藏

———

款识
白石老八十三岁时方书款识。

钤印
阿芝（朱文）

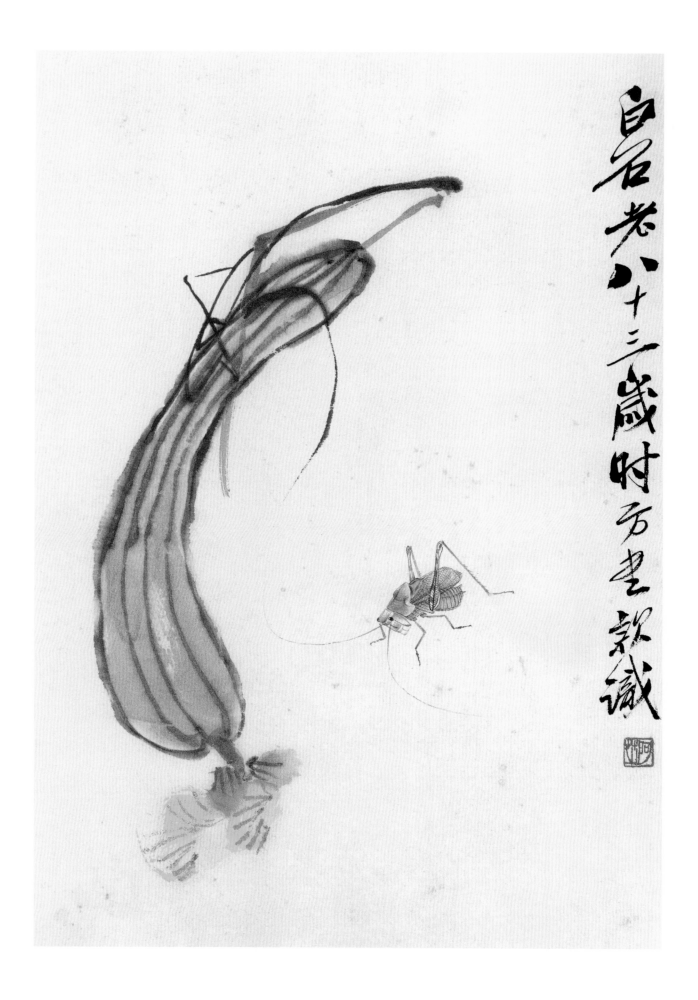

白石老人八十三歲時客京華寄萍堂款識

雀天蛾

花草工虫册页十开之五
册页 纸本设色
34.8cm×23.5cm　1931 年
荣宝斋藏

款识

八砚楼头久别人。白石老眼。

钤印

悔乌堂（朱文）　白石老人（白文）

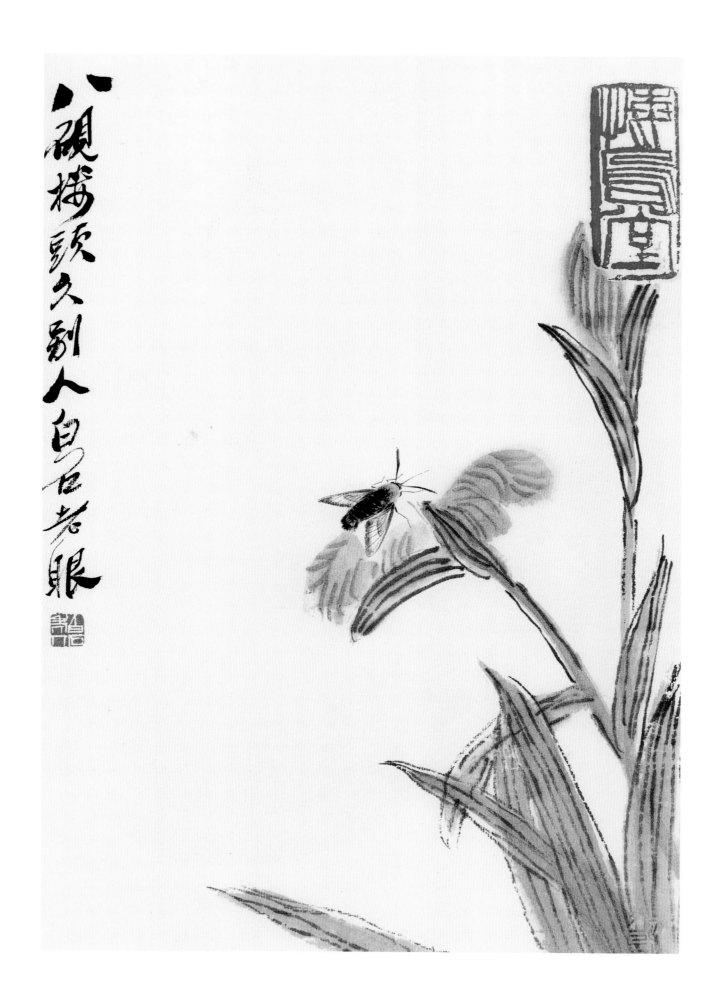

高粱蝗虫

花草工虫册页十开之六
册页 纸本设色
34.8cm×23.5cm　1931 年
荣宝斋藏

款识

寄萍堂上老人白石作。

钤印

木人（朱文）

月季蜻蜓

花草工虫册页十开之七
册页 纸本设色
34.8cm×23.5cm 1931 年
荣宝斋藏

款识
白石老人。

钤印
木人（朱文） 白石老人（白文）

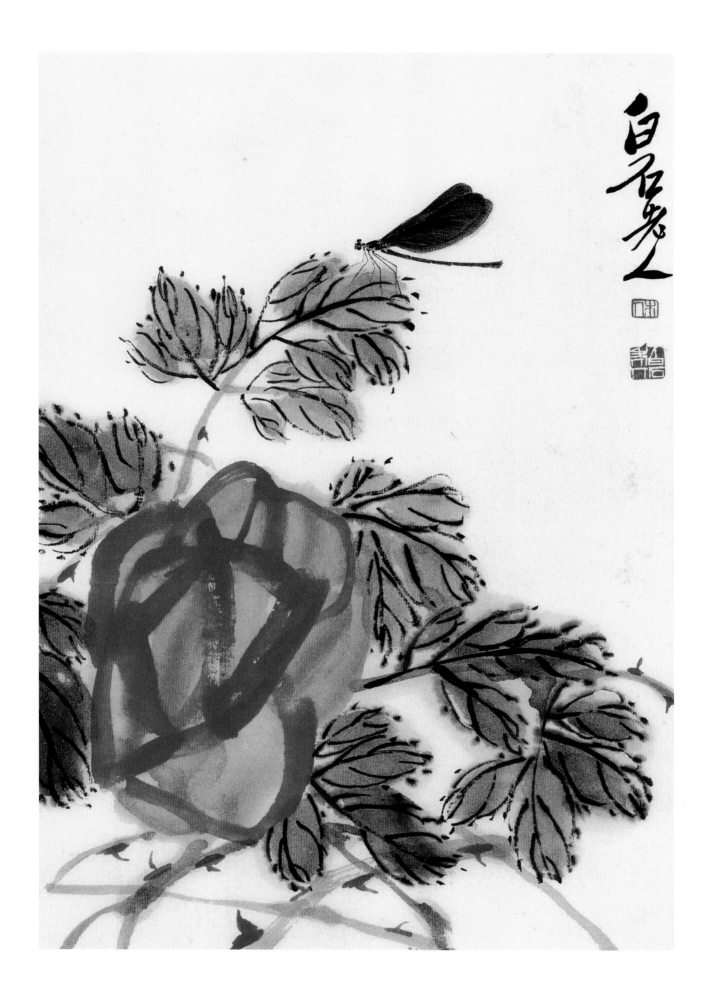

稲穂蝗虫

花草工虫册页十开之八
册页 纸本设色
34.8cm×23.5cm　1931 年
荣宝斋藏

款识
白石老人。

钤印
阿芝（朱文）

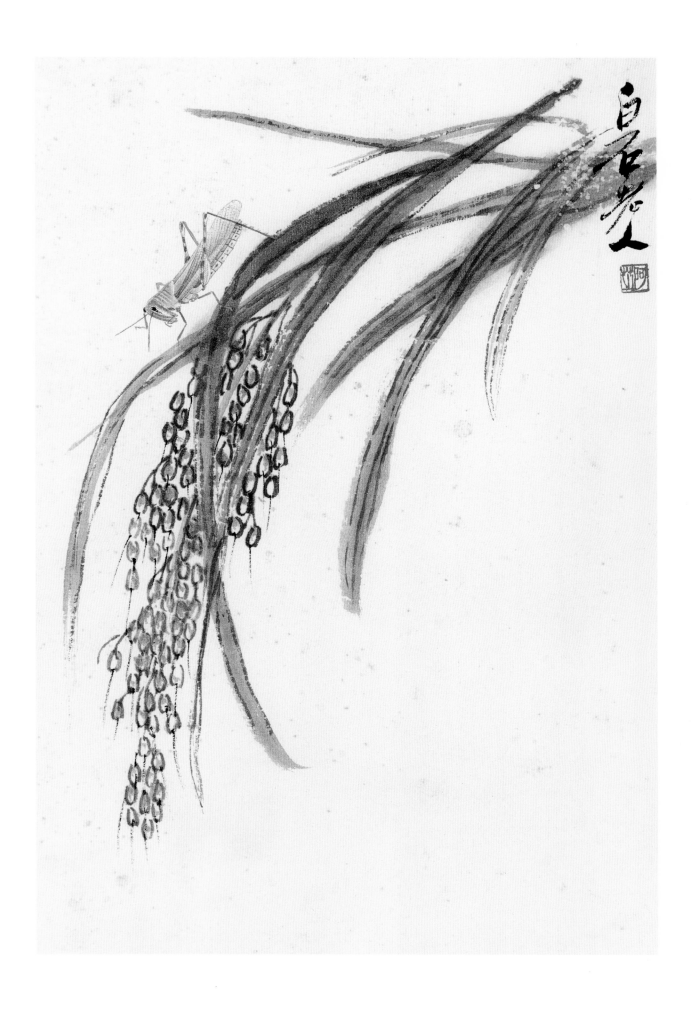

——

蝗虫与蜂

花草工虫册页十开之九
册页 纸本设色
34.8cm×23.5cm　1931 年
荣宝斋藏

——

款识

杏子坞老民白石。

钤印

木人（朱文）

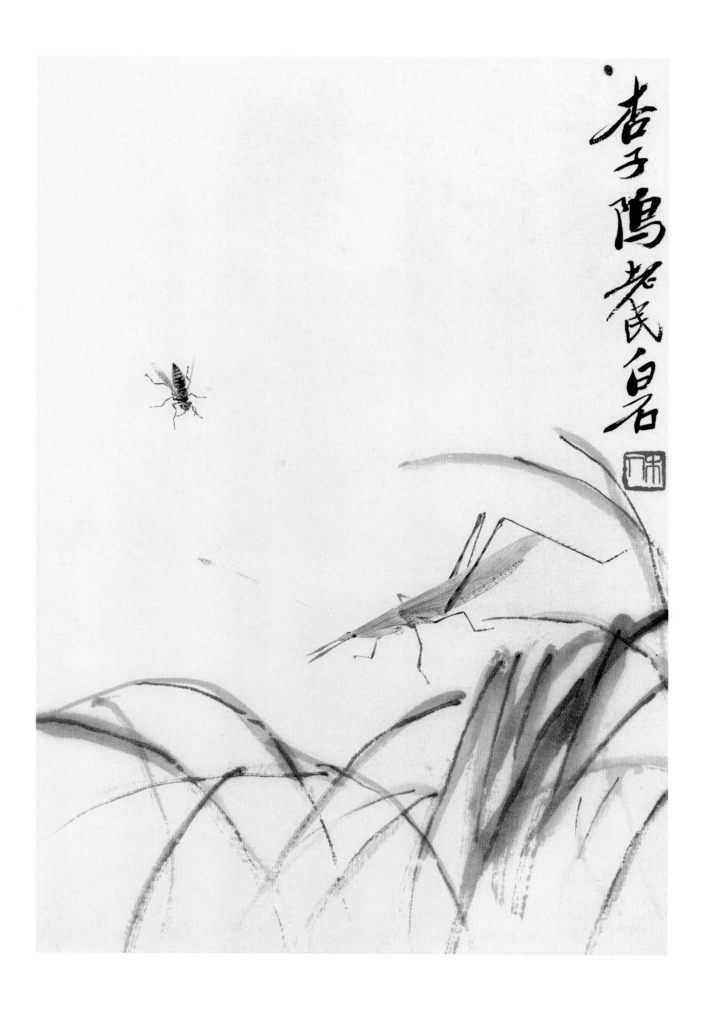

螳螂

花草工虫册页十开之十
册页 纸本设色
34.8cm×23.5cm 1931 年
荣宝斋藏

款识

此册十开，即为平泉庄之木石。是吾子孙，不得与人。
八十三岁白石老人记。

钤印

老白（白文） 木人（朱文） 指纹印

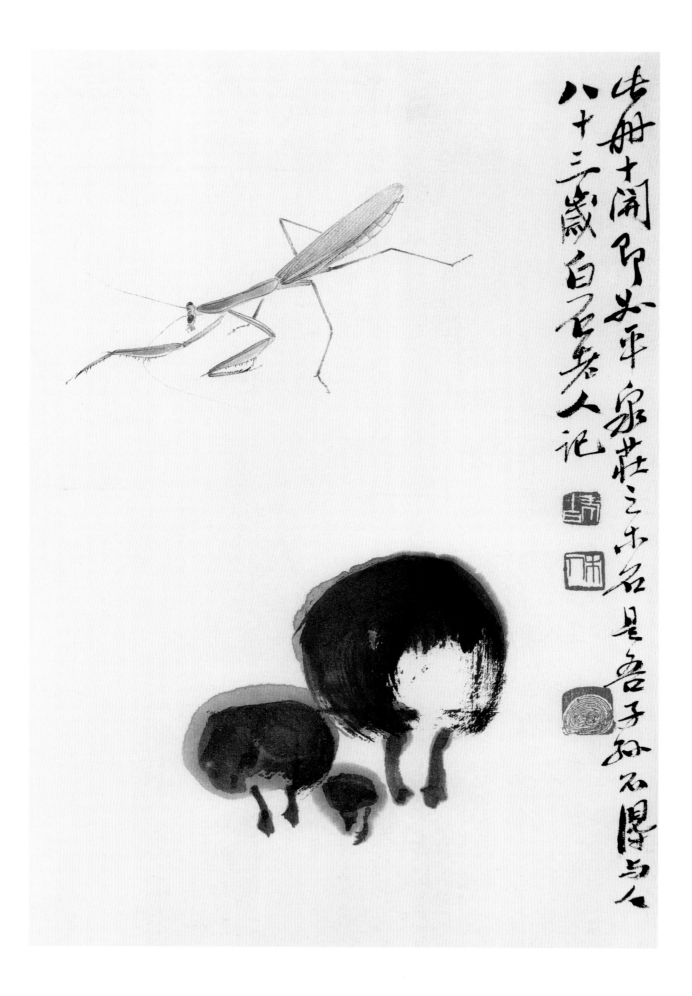

小钟双蜂图

纸本设色
32.5cm×32cm　无年款
捷克布拉格国立美术馆藏

款识

余正画此幅，门人谓其画物过少。余曰：作画多则易，
工则难。门人不答。白石并记之。

钤印

老齐（朱文）　白石翁（白文）

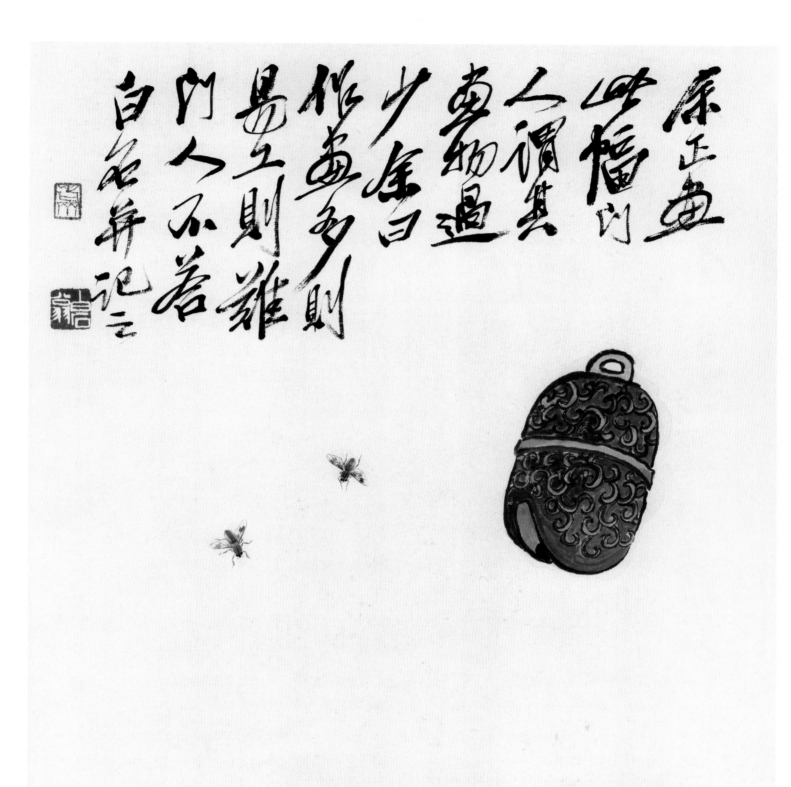

石榴蜻蜓图

纸本设色
33cm×33cm　无年款
捷克布拉格国立美术馆藏

款识
借山吟馆主者写意。

钤印
老木（朱文）

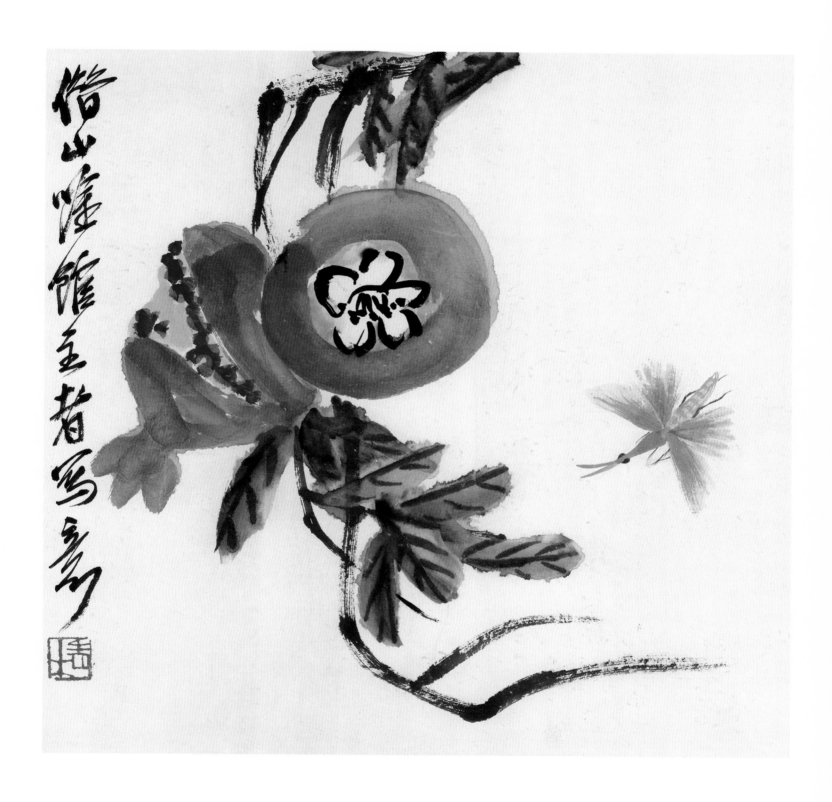

———

蜻蜓海棠图

轴 纸本设色

86cm×33cm 1932 年

荣宝斋藏

———

款识

小澜先生雅属。壬申冬齐璜。

钤印

老木（朱文）

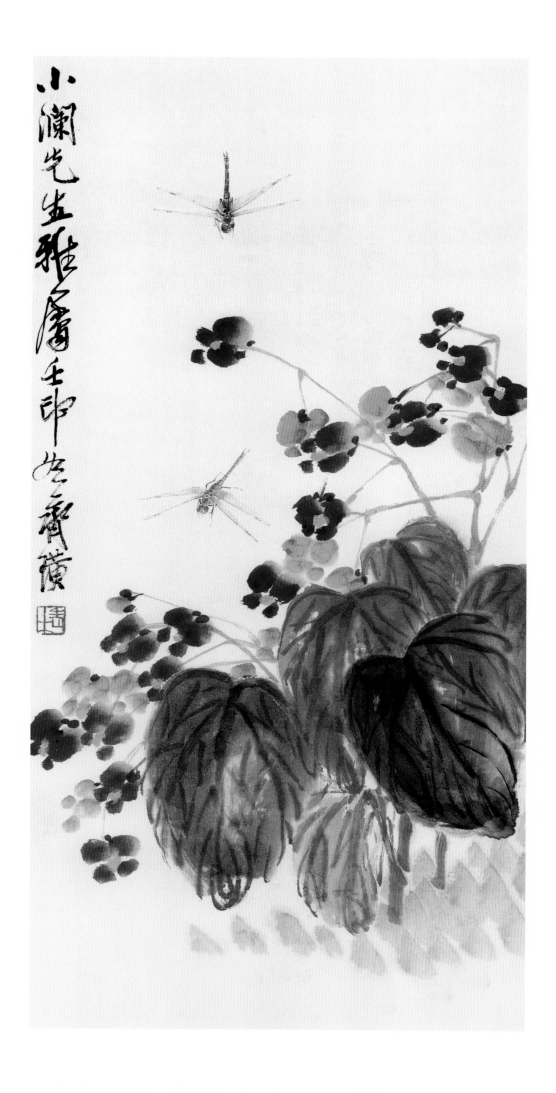

———

出居声响

卷 纸本设色
15cm×101.5cm　无年款
北京画院藏

———

款识
出居声响
白石山翁制。

钤印
木人（朱文）

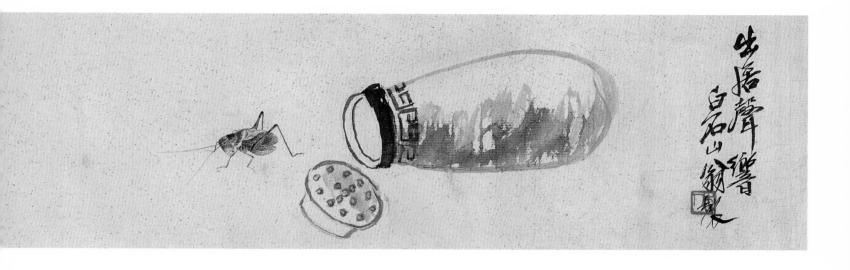

紫藤蜜蜂

轴 纸本设色
135cm×33.5cm　无年款
北京画院藏

款识
寄萍堂上老人白石制于故都。

钤印
木人（朱文）　白石（朱文）

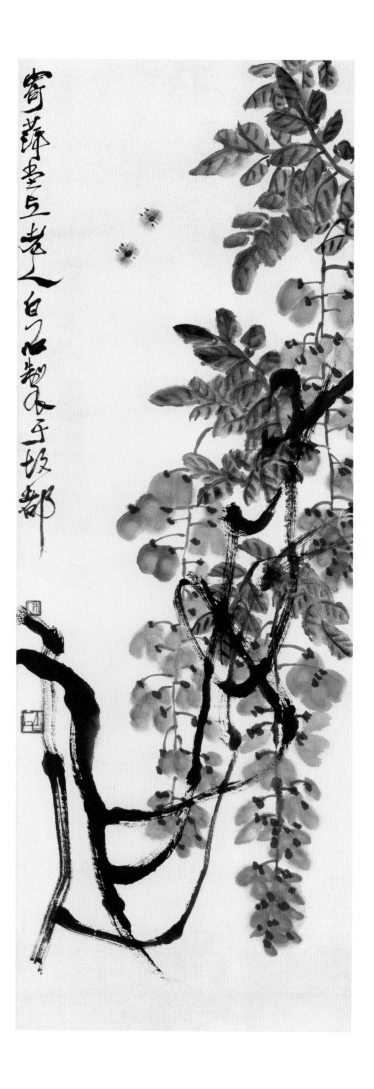

寄萍堂上老人白石心製衣于坡部

紫藤蜜蜂
（局部）

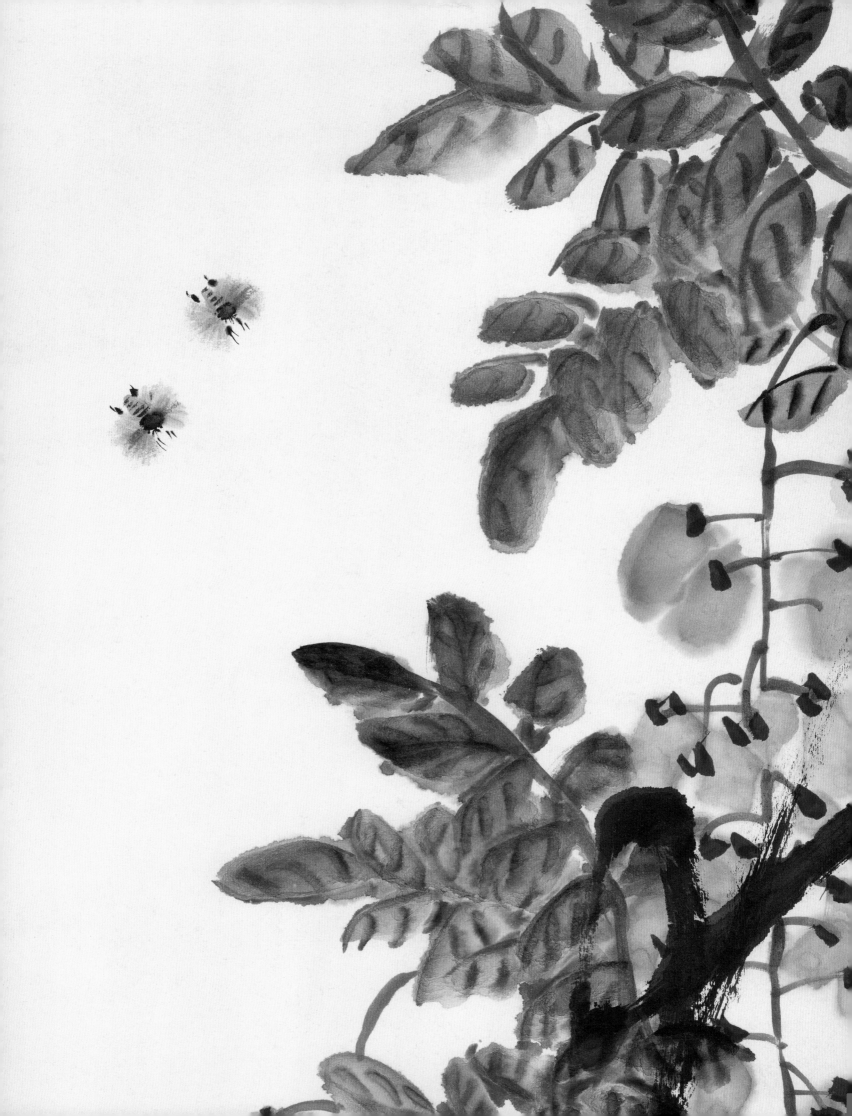

——

荔枝蜻蜓

轴 纸本设色
136cm×33.5cm　无年款
北京画院藏

——

款识

龙绡壳绽红纹粟，鱼目珠涵白膜浆。借徐寅句题画。

三百石印富翁。

钤印

木人（朱文）

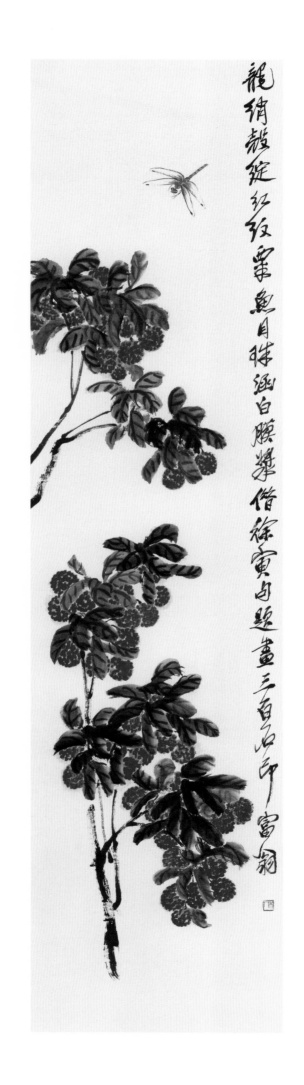

荔枝蜻蜓
（局部）

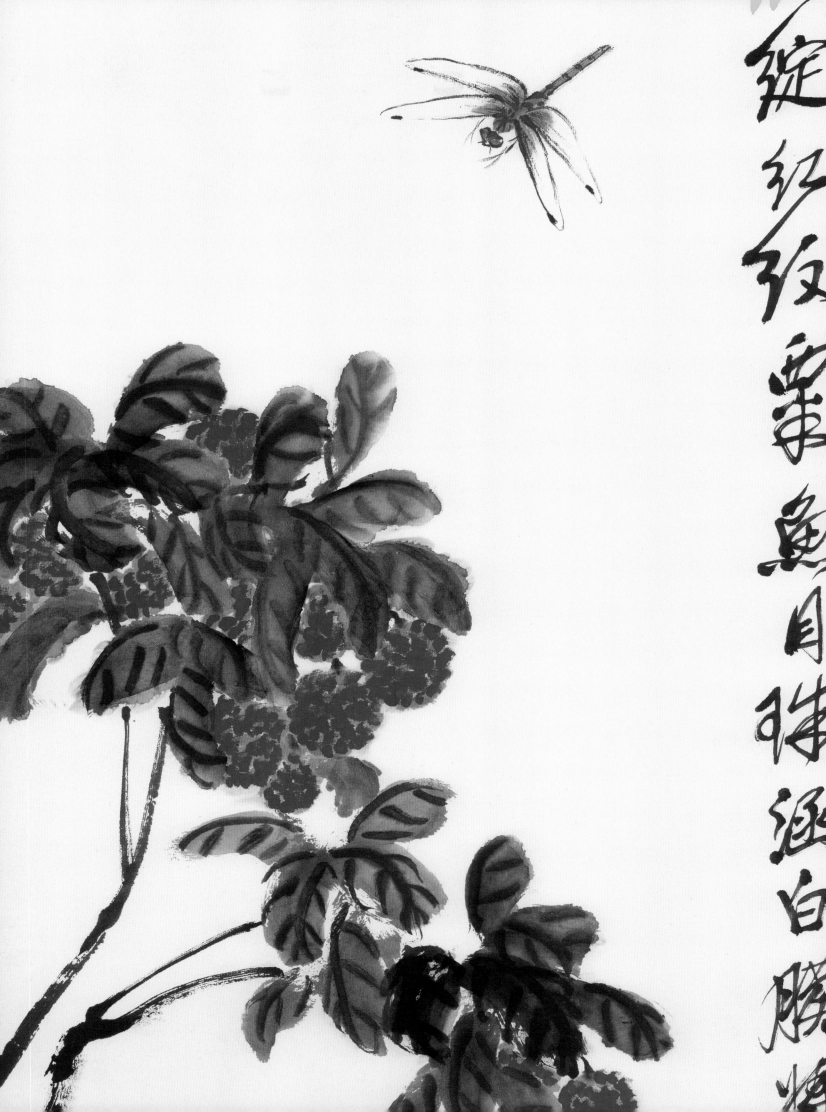

芋叶蟋蟀

轴 纸本设色
133cm×33cm　无年款
北京画院藏

款识
寄萍堂上老人齐璜制于燕京。

钤印
白石翁（白文）

秋蝉雁来红

轴 纸本设色
115cm×33cm　无年款
北京画院藏

款识
八砚楼头旧主人齐璜。

钤印
白石翁（白文）

秋蝉雁来红
（局部）

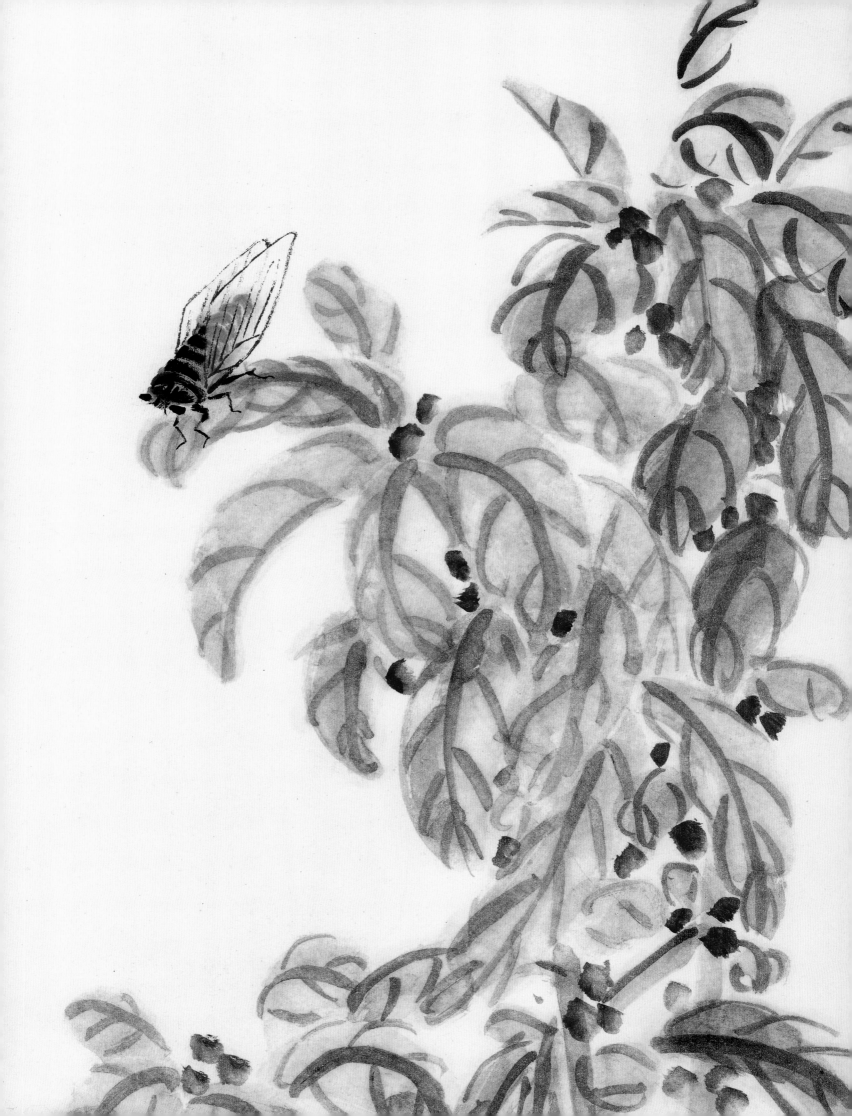

草间蜂戏图

装裱形式未知 纸本设色
49.2cm×32.8cm　无年款
荣宝斋藏

——

款识

济成先生雅属。齐璜。

钤印

木人（朱文）　老萍手段（白文）

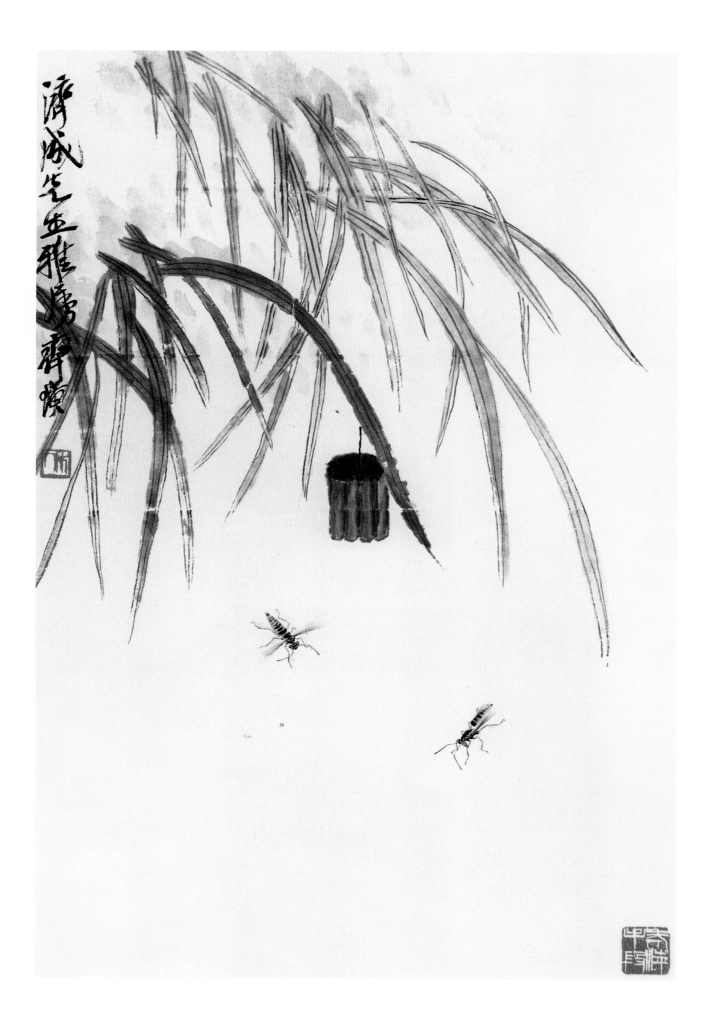

草虫图

轴 纸本设色
134cm×33.5cm　无年款
荣宝斋藏

款识

此四尺纸所画，陈而色可爱，惜再不上裱，几乎坏矣。
九十五岁白石得见京华记之。

钤印

白石（朱文）　齐璜之印（白文）

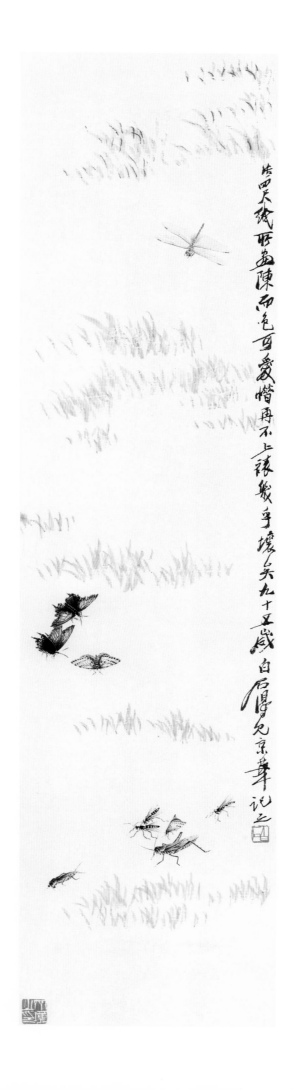

墨荷蜻蜓

轴 纸本设色
98.5cm×46.5cm　1934 年
北京画院藏

款识

真园先生清正。甲戌秋，寄萍堂上老人齐璜。

一蓬一叶稍似八大山人，八大山人当其时爱者甚少，白石
山人爱者颇多，未免惭愧也。白石又记。

钤印

老木（朱文）　白石翁（白文）

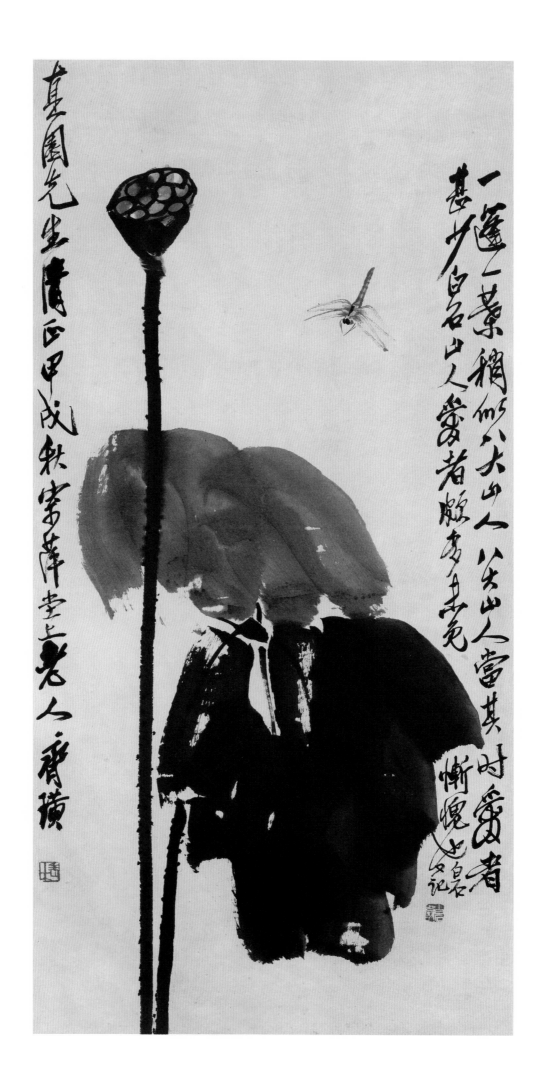

—

莲蓬蜻蜓图
纸本设色
34cm×34cm　无年款
捷克布拉格国立美术馆藏
—

款识
齐大。

钤印
齐大（朱文）

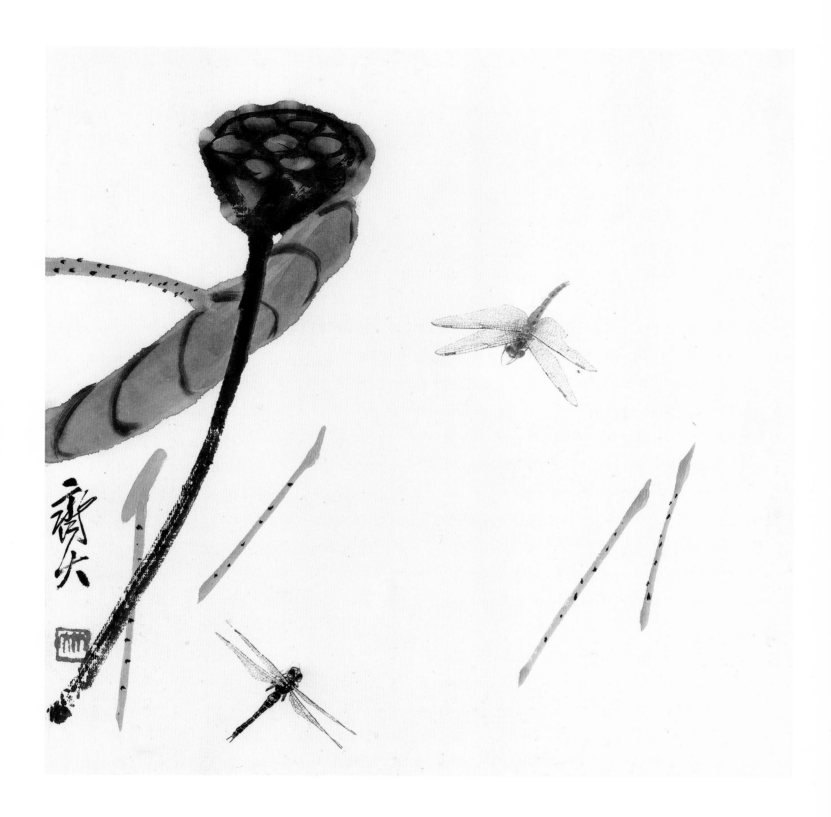

海棠蜘蛛
镜芯 纸本设色
88.5cm×31cm　无年款
北京画院藏

款识

杏子坞老民写生物，时居燕京。

钤印

木居士（白文）

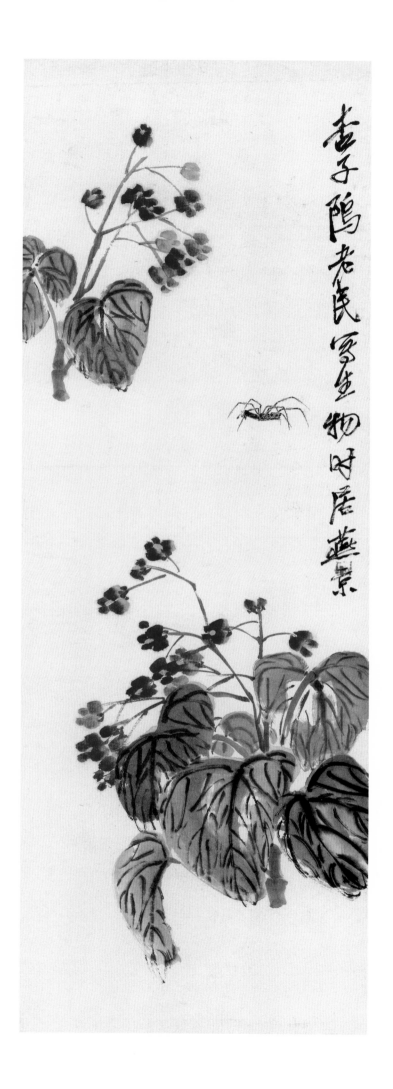

——

黄蜂

托片 纸本设色
28cm×20cm　无年款
北京画院藏

——

款识

白石山翁。

钤印

木人（朱文）

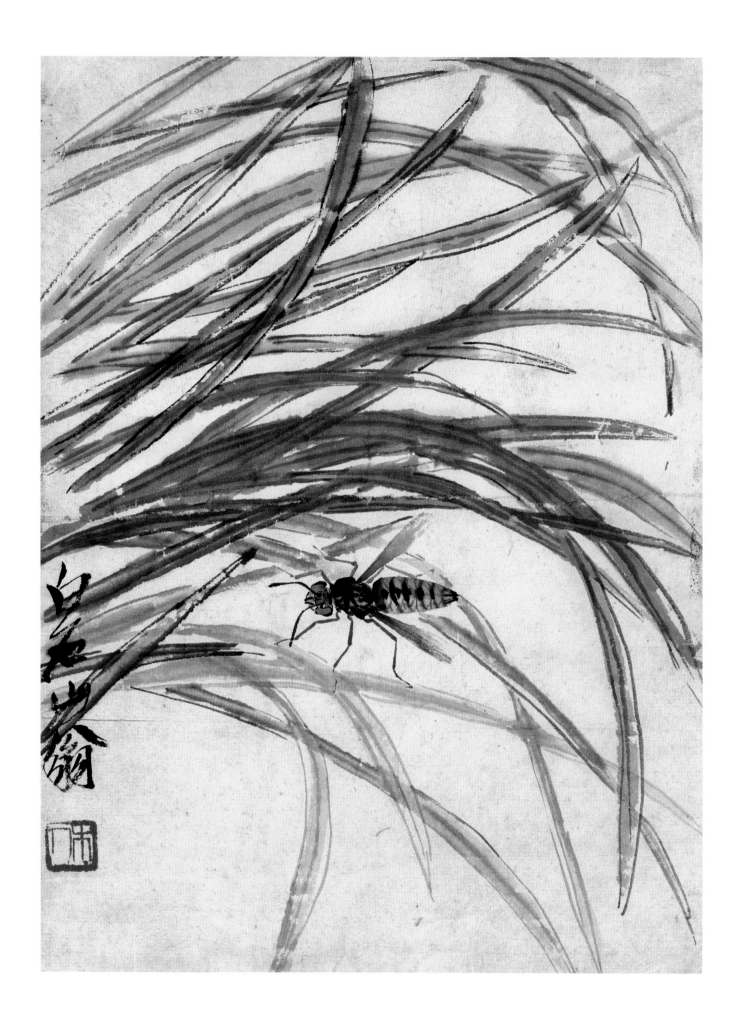

莲蓬蜻蜓
轴 纸本设色
135.5cm×32.8cm　无年款
中国美术馆藏

款识
白石山翁制。

钤印
老白（白文）　白石翁（白文）

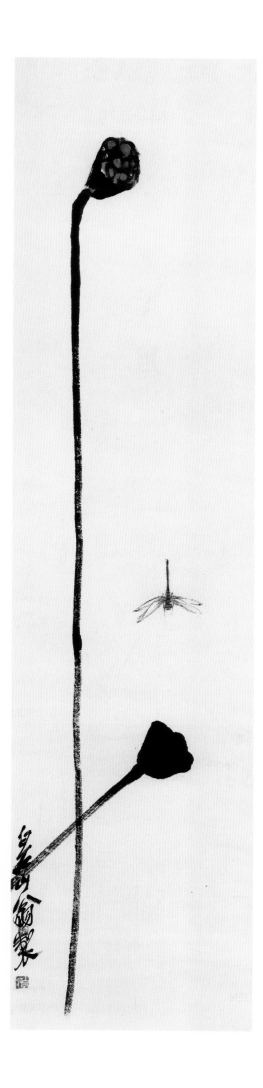

———

水纹蜻蜓

镜芯 纸本设色
96cm×34cm　1936 年
北京画院藏

———

款识
寄萍堂上老人齐璜四百五十六甲子画。

钤印
白石（朱文）

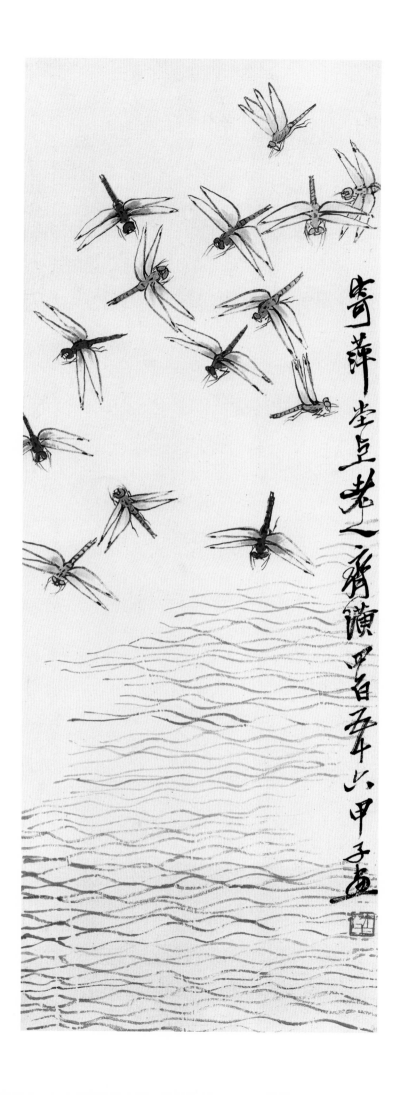

水纹蜻蜓
（局部）

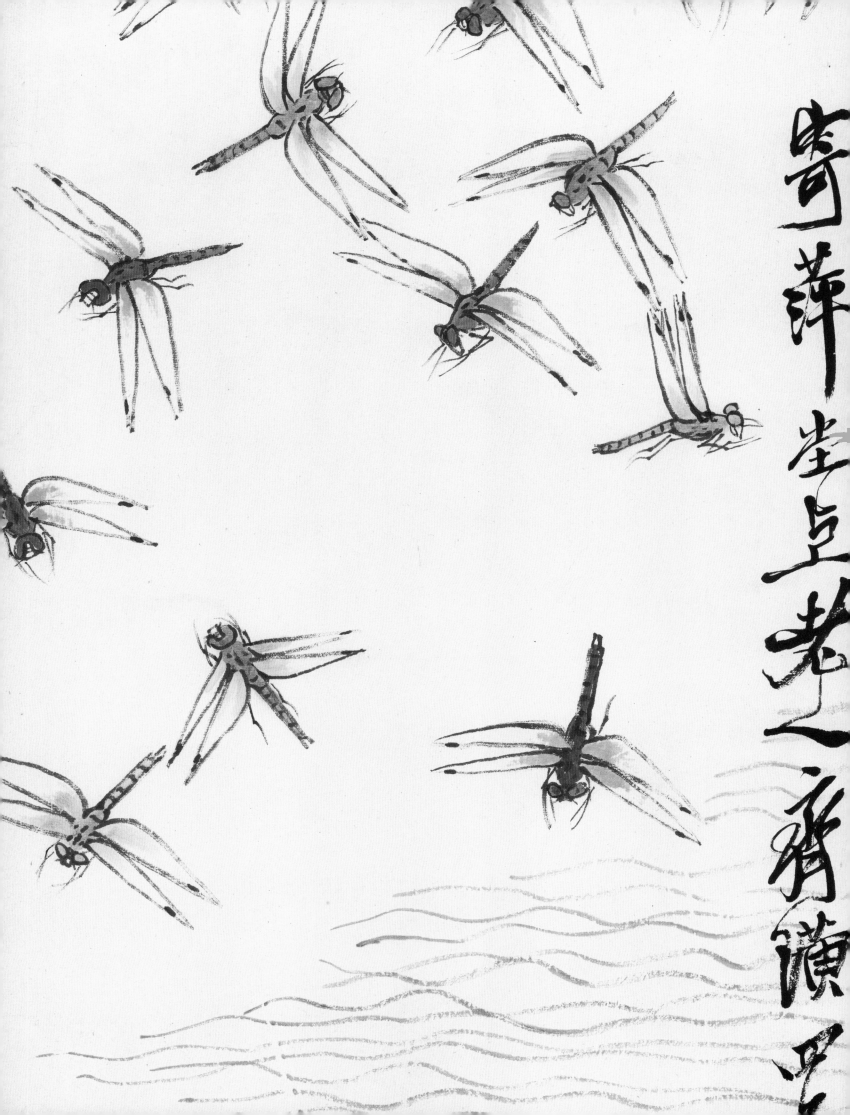

寄萍堂上老人齊璜畫

菊花蟋蟀

轴 纸本设色
97cm×32cm 1933 年
朵云轩藏

款识

癸酉冬，姬人病作，延名医四五人，愈医治其病愈危，余以为无法可救矣。门人杨我之介绍风荪老人举二方，吞药水二钟，得效渐渐，今已愈矣。赠此并记之。齐璜。

钤印

木居士（朱文）

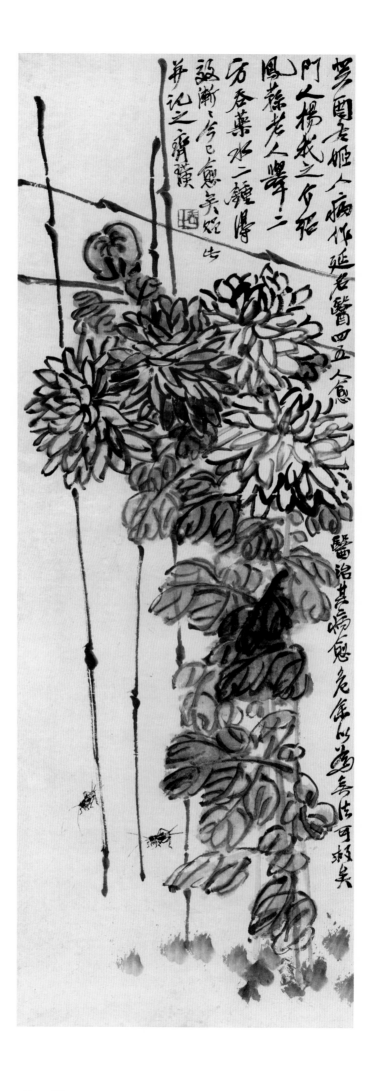

———

首页题字

活色生香册
册页 纸本设色
26.4cm×19.9cm　1937 年
中国美术馆藏

———

款识

活色生香。

章花蜻蜓

活色生香册十二开之一
册页 纸本设色
26.4cm×19.9cm　1937 年
中国美术馆藏

款识
齐大老眼。

钤印
苹翁（白文）

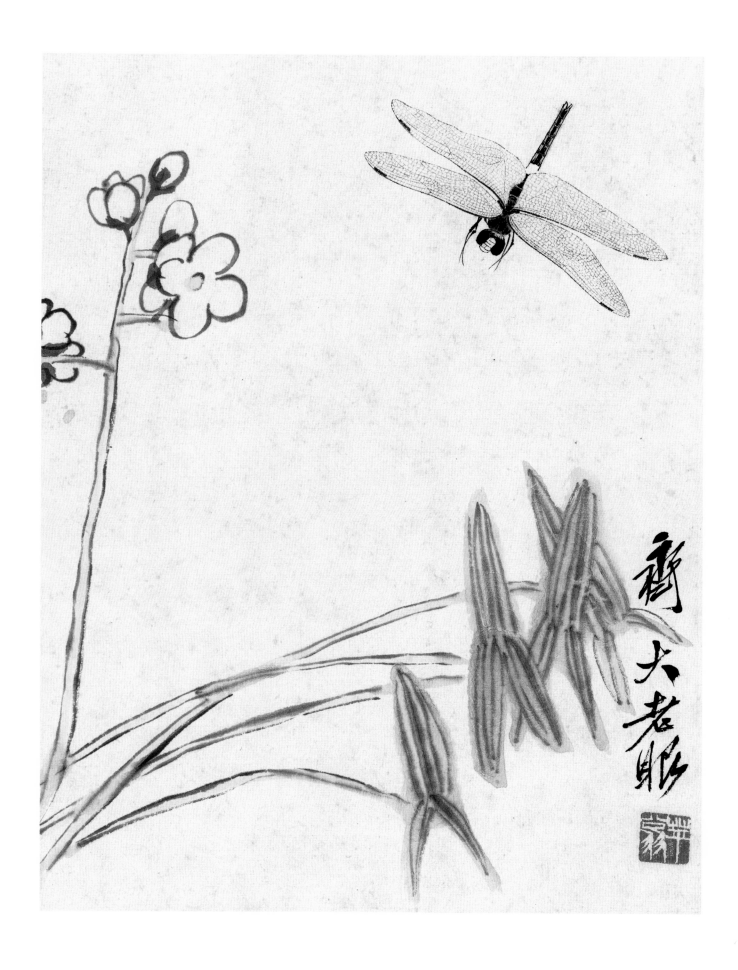

丝瓜蚂蚱

活色生香册十二开之二
册页 纸本设色
26.4cm×19.9cm　1937年
中国美术馆藏

款识
老萍。

钤印
齐大（白文）

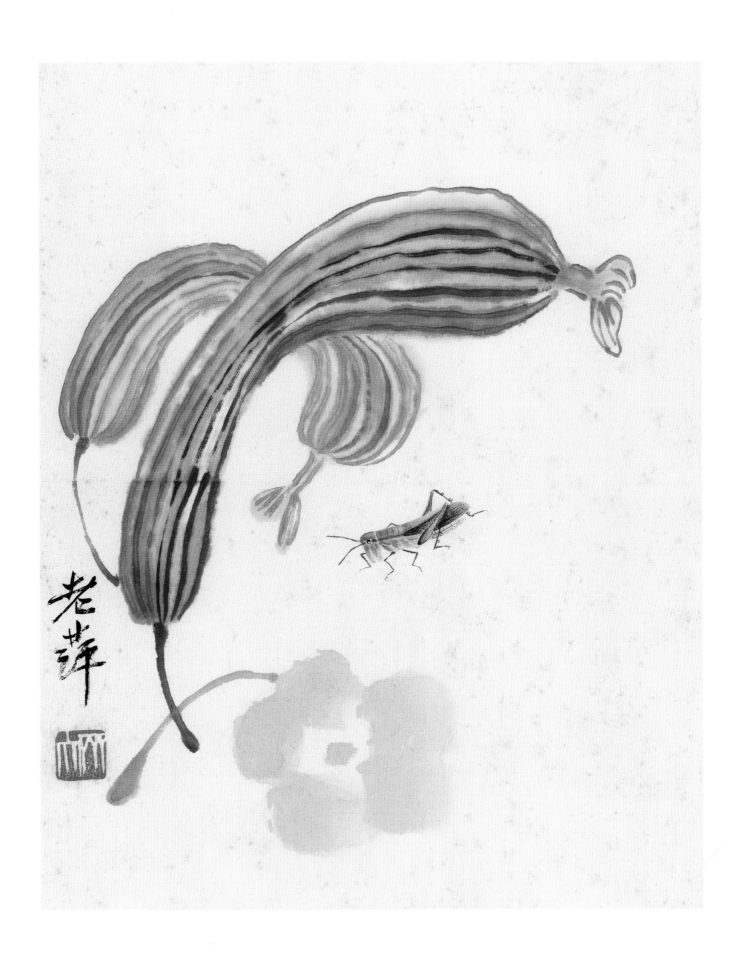

谷穗蚂蚱

活色生香册十二开之三
册页 纸本设色
26.4cm×19.9cm 1937 年
中国美术馆藏

款识
齐璜。

钤印
借山翁（白文）

红草飞蛾

活色生香册十二开之四
册页 纸本设色
26.4cm×19.9cm 1937年
中国美术馆藏

款识
三百石印富翁。

钤印
木人（朱文）

绿柳鸣蝉

活色生香册十二开之五
册页 纸本设色
26.4cm×19.9cm 1937 年
中国美术馆藏

款识
借山吟馆主者。

钤印
齐白石（白文）

齐山唯館主者

红蓼蝼蛄

活色生香册十二开之六
册页 纸本设色
26.4cm×19.9cm 1937 年
中国美术馆藏

款识
木人。

钤印
老白（白文）

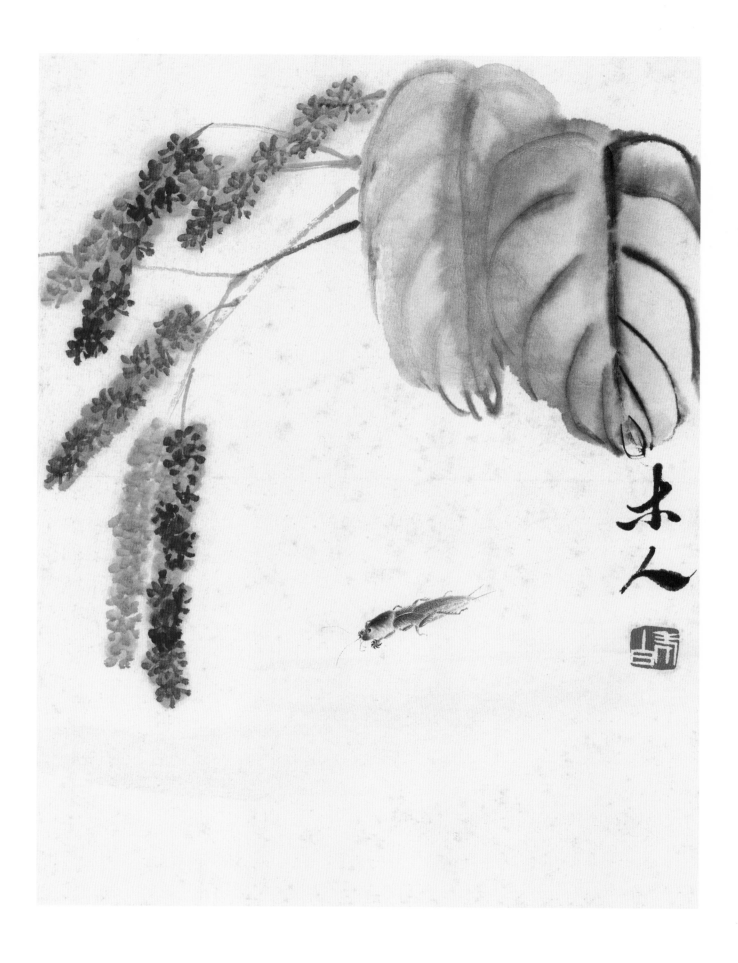

往日情奴

活色生香册十二开之七
册页 纸本设色
26.4cm×19.9cm　1937 年
中国美术馆藏

款识
往日情奴。

钤印
老木（白文）

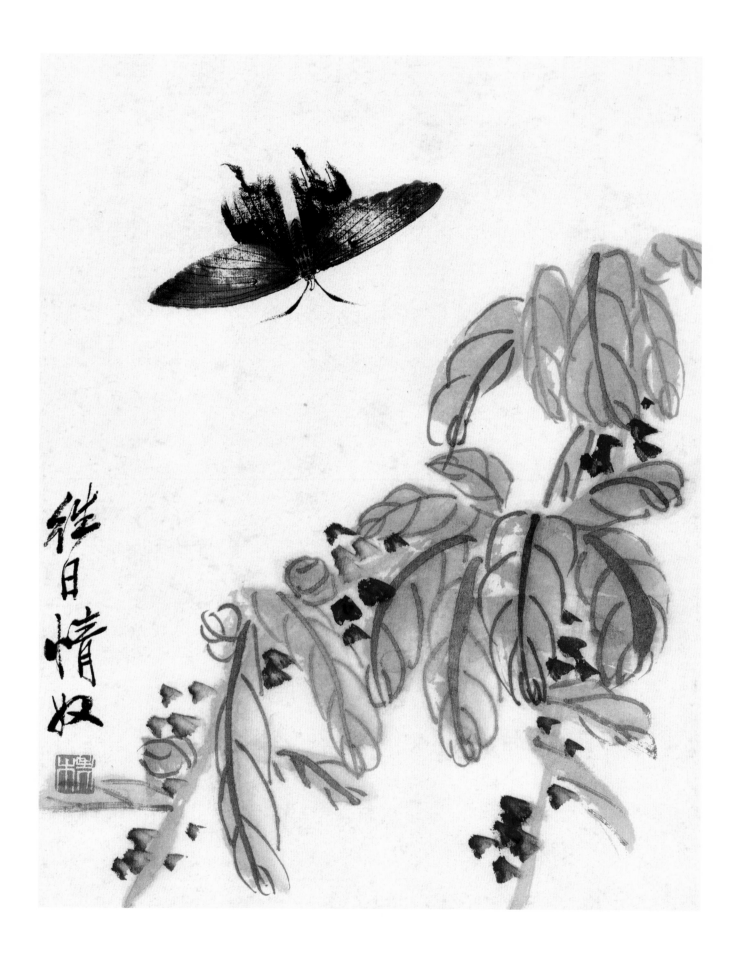

扁豆蚂蚱

活色生香册十二开之八
册页 纸本设色
26.4cm×19.9cm　1937 年
中国美术馆藏

款识
阿芝。

钤印
木人（朱文）

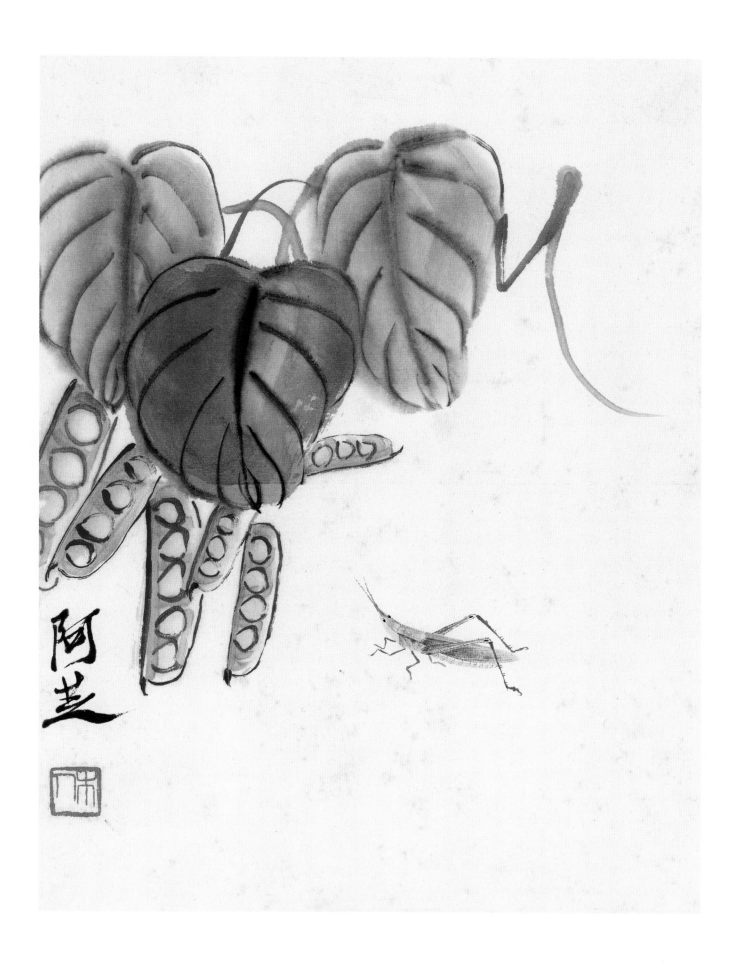

红花苍蝇

活色生香册十二开之九
册页 纸本设色
26.4cm×19.9cm　1937 年
中国美术馆藏

款识
白石。

钤印
木人（朱文）

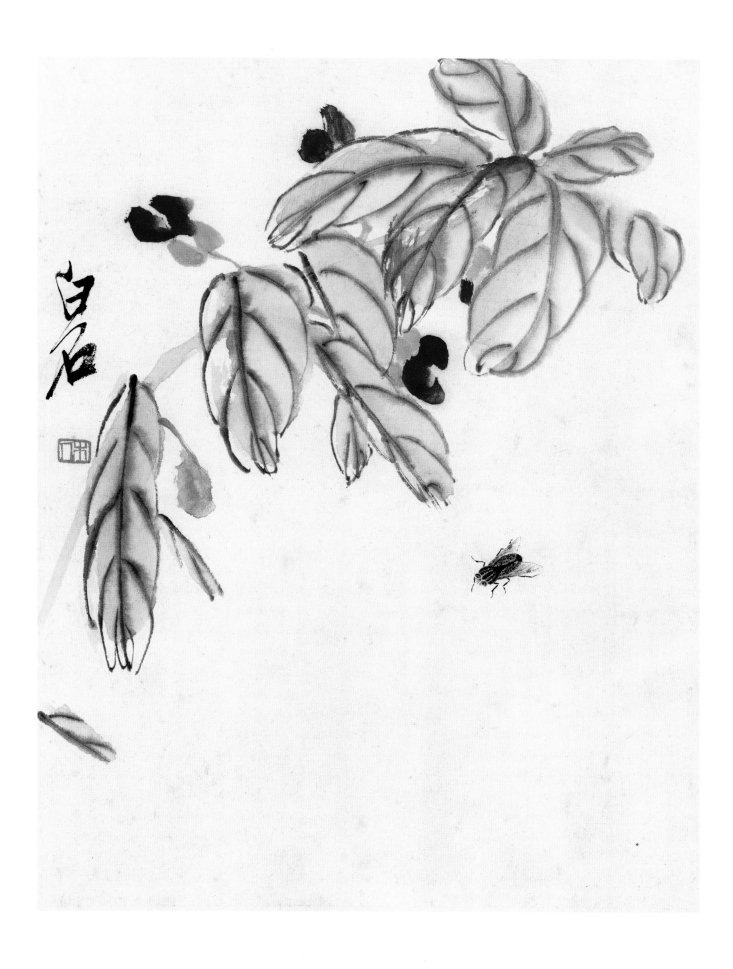

稻谷螳螂
活色生香册十二开之十
册页 纸本设色
26.4cm×19.9cm　1937 年
中国美术馆藏

款识
老齐。

钤印
老齐（朱文）

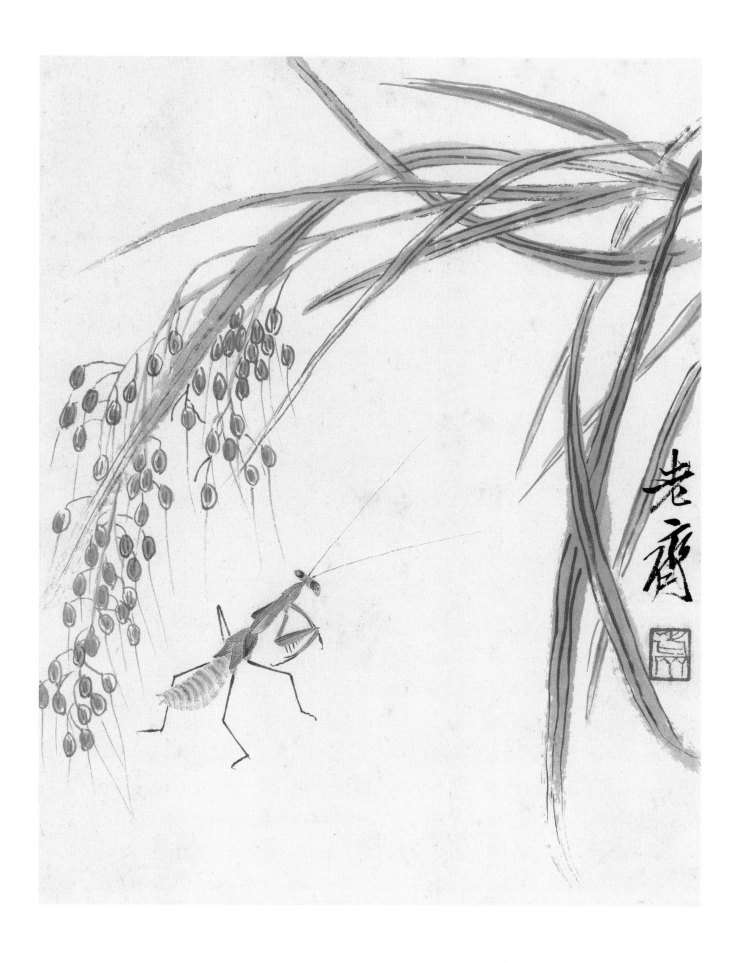

———

蝈蝈

活色生香册十二开之十一
册页 纸本设色
26.4cm×19.9cm　1937 年
中国美术馆藏

———

款识

寄萍堂上老人写生。

钤印

老齐郎（白文）

寄萍堂上老人寫生

水草小虾

活色生香册十二开之十二
册页 纸本设色
26.4cm×19.9cm　1937 年
中国美术馆藏

款识
濒生。

钤印
白石翁（白文）

题跋之一

活色生香册
册页 纸本设色
26.4cm×19.9cm　1937 年
中国美术馆藏

释文

写虫时节始春天，开册重题忽半年。从此添油休早睡，人生消受几镫前。
雪盦先生以予所画小册索补记画时年日，予偶得二十八字。丁丑六月之初，七十七叟齐璜。

钤印

老齐（朱文）　苹翁（白文）

题跋之二

活色生香册
册页 纸本设色
26.4cm×19.9cm　1937年
中国美术馆藏

——

释文

齐君白石写生专务泼墨，兴酣淋漓，略具形似，不中工拙。是册花果皆粗枝大叶，
而蜂蝶则细若游丝，为自来画家别开面目，齐君以耄年而所绘昆虫竟工细若是。
宜雪盦藏之秘笈也。丁丑夏，赵叔孺。

钤印

赵叔孺（朱文）

荷花蜻蜓

轴 纸本设色
133.5cm×34cm 无年款
北京画院藏

款识
齐璜。

钤印
老木（朱文）

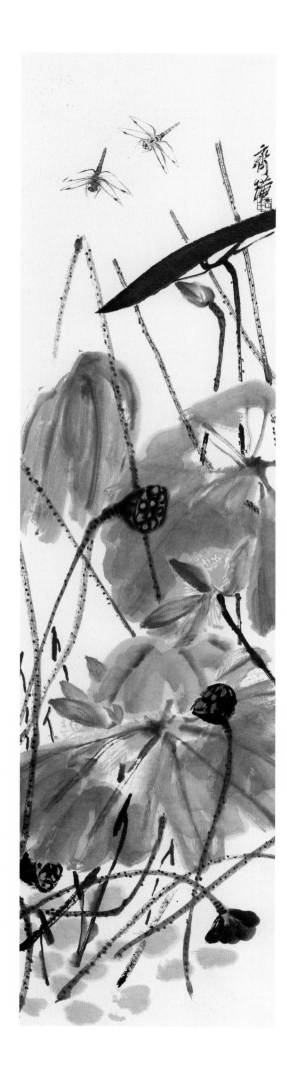

荷花蜻蜓
（局部）

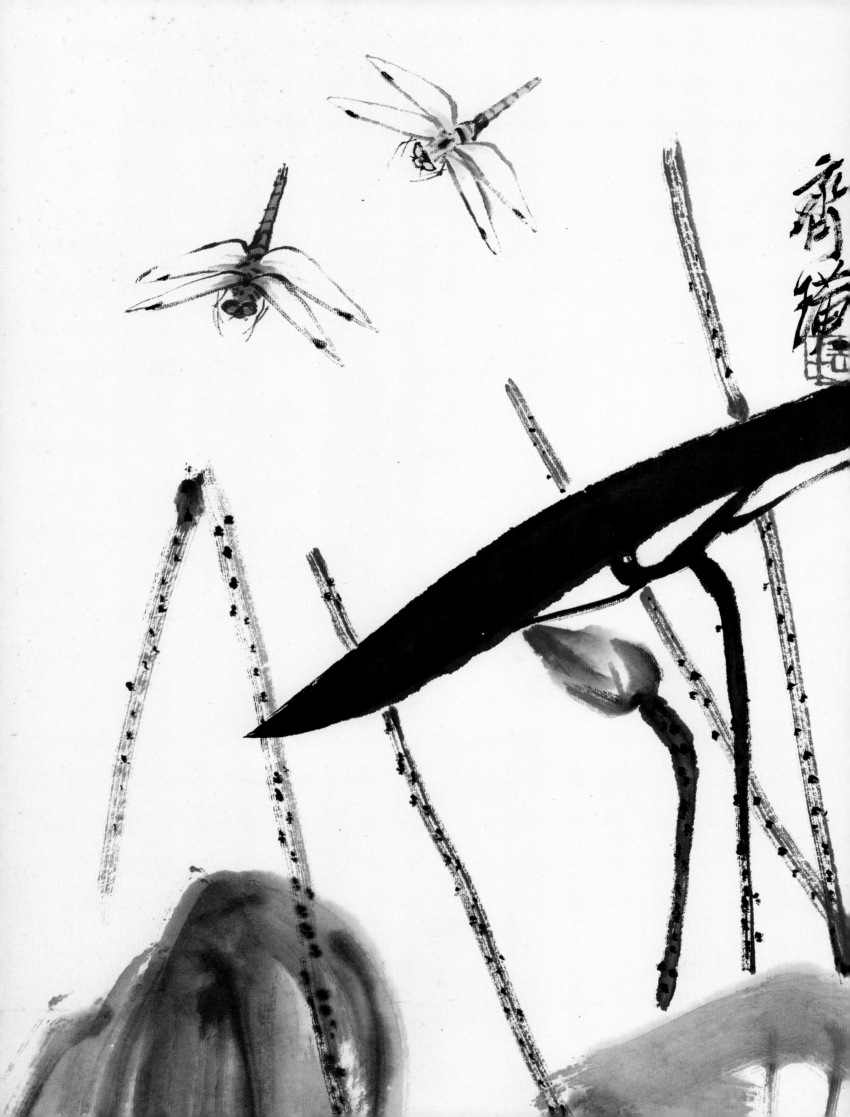

―――

荷花蜻蜓

轴 纸本设色
135cm×34cm　无年款
北京画院藏

―――

款识

齐璜。

钤印

老木（朱文）　大匠之门（白文）

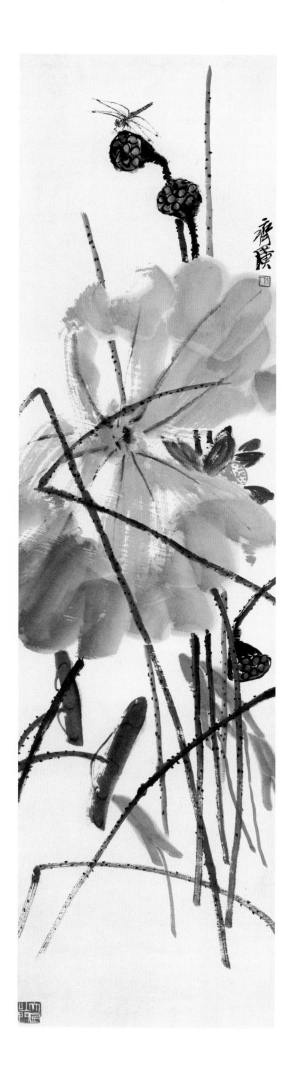

———

蟋蟀图

轴 纸本设色

67.5cm×34.8cm 1938 年

荣宝斋藏

———

款识

文彩公子雅玩。戊寅冬，白石老人齐璜。

钤印

齐大（朱文）

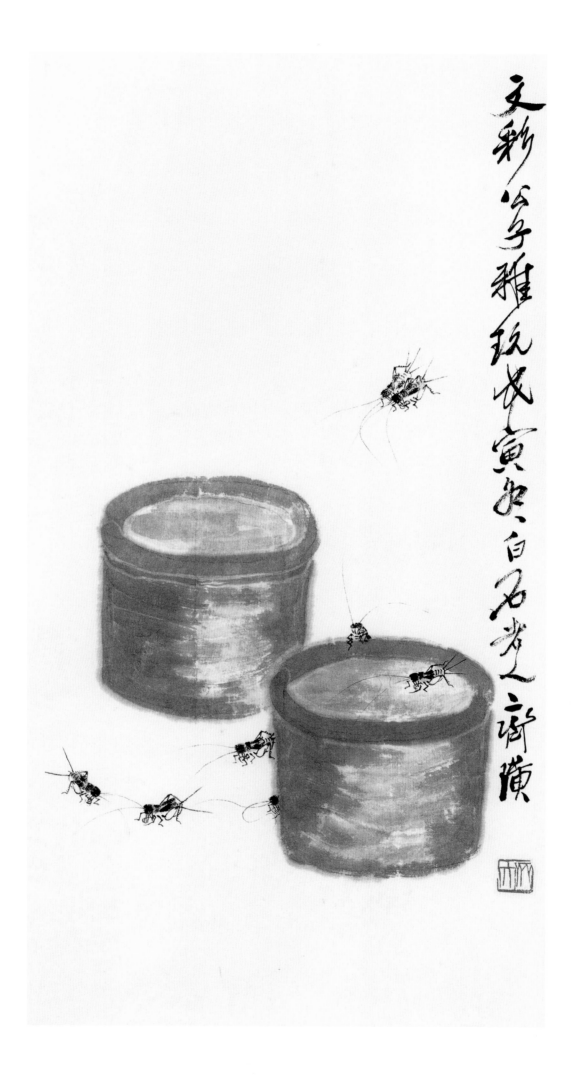

墨蝶雁来红
托片 纸本设色
68.5cm×34cm 无年款
北京画院藏

款识
白石。

钤印
老齐（朱文）

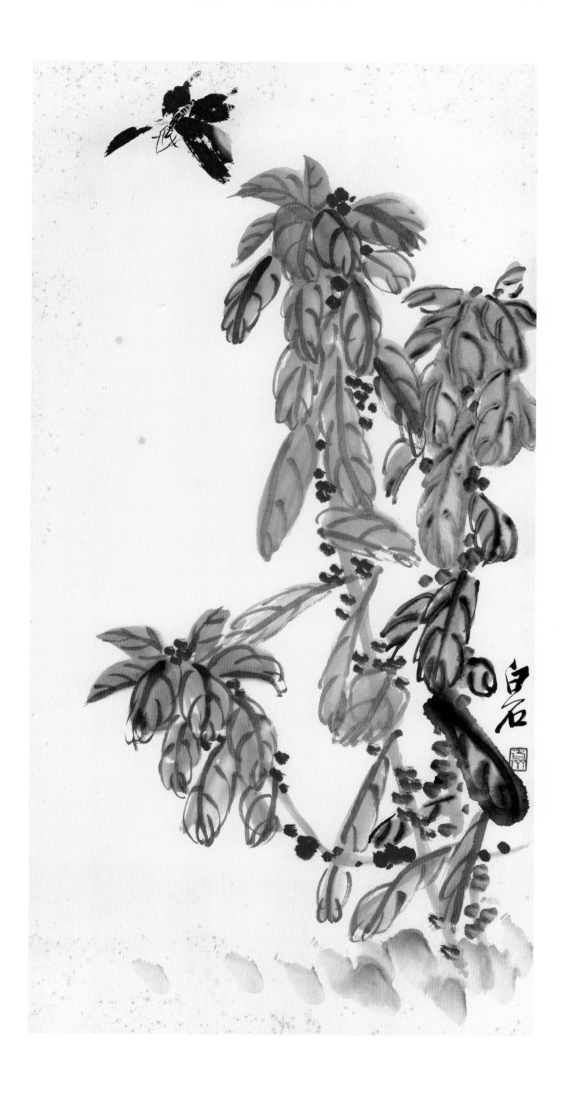

工虫老少年

轴 纸本设色
95.5cm×32.5cm　无年款
北京画院藏

款识

寄萍堂上老人强持细笔。

钤印

阿芝（朱文）

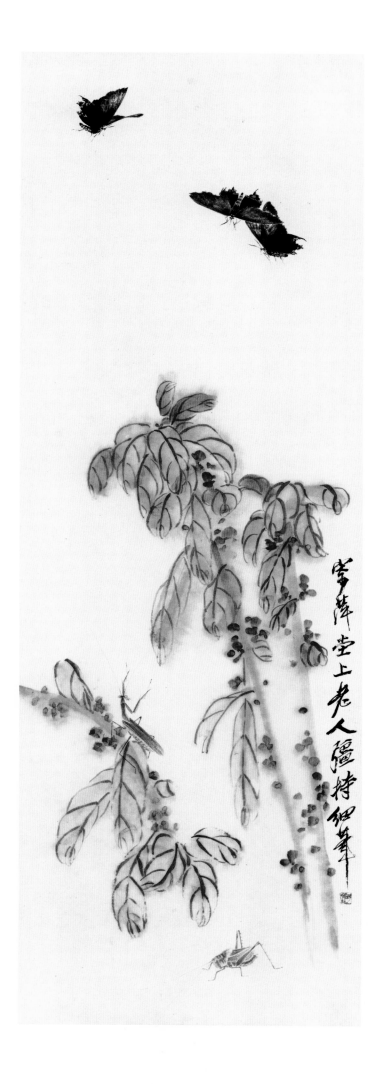

———

荷花折扇

折扇 纸本设色
31.5cm×48cm 无年款
北京画院藏

———

款识

白石。

钤印

木人（朱文）

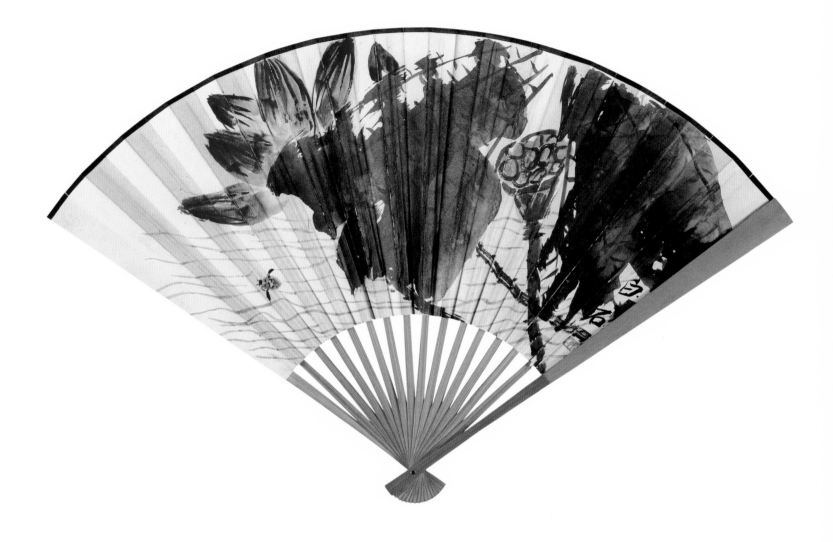

牵牛蟋蟀

扇面 纸本设色
25cm×52.5cm　无年款
北京画院藏

款识
白石。

钤印
木人（朱文）

—

草虫秋海棠

托片 纸本设色
68cm×33.5cm　无年款
北京画院藏

—

款识

白石。

钤印

木人（朱文）

———

牵牛蜻蜓

轴 纸本设色
102cm×34cm　无年款
北京画院藏

———

款识
齐璜。

钤印
木人（朱文）

蔬菜蟋蟀

轴 纸本设色
133cm×33.5cm 1939 年
北京画院藏

款识
白石老人居京华第二十三年。

钤印
齐大（朱文）

蔬菜蟋蟀
（局部）

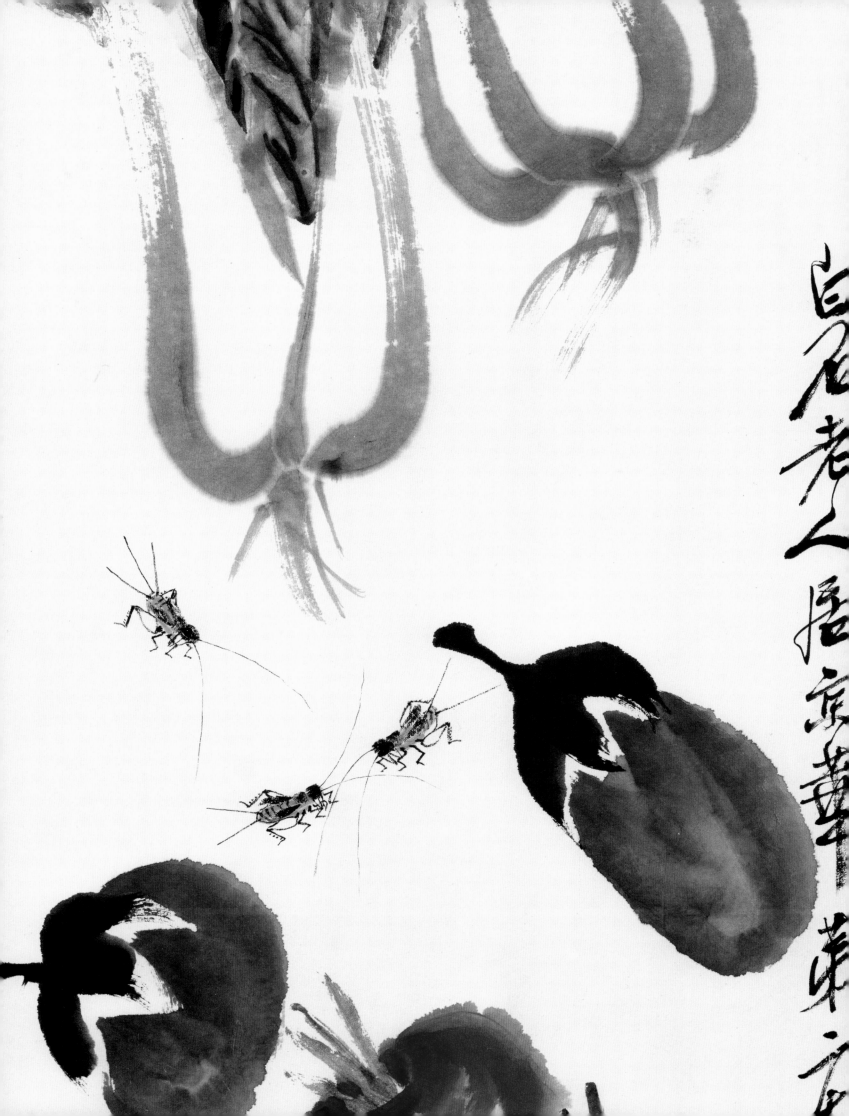

———

桂花绶带蜜蜂

轴 纸本设色
98.5cm×33.5cm 1939 年
北京画院藏

———

款识

贵而且寿。殿忱先生清属。七九老人白石。

钤印

齐大（朱文）

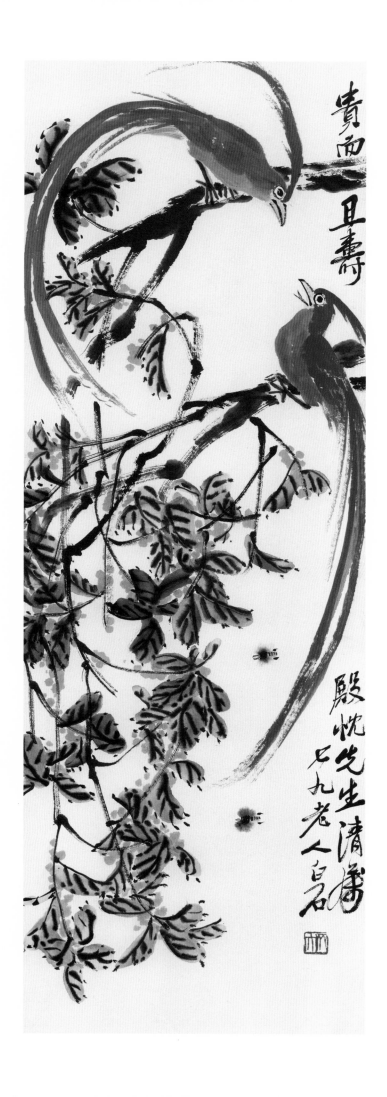

桂花绶带蜜蜂
（局部）

乌子藤与瓢虫

轴 纸本
84cm×26.5cm　　1940 年
北京画院藏

——

款识

此藤有刺，结实可食。鸟欲啄实，畏刺不敢落，
故呼为鸟不落。白石。

钤印

齐大（朱文）　吾年八十矣（白文）

————

墨菊蝴蝶

轴 纸本墨笔
102cm×34.5cm 无年款
北京画院藏

————

款识

茂林先生雅属。齐白石山人。

钤印

齐大（朱文）

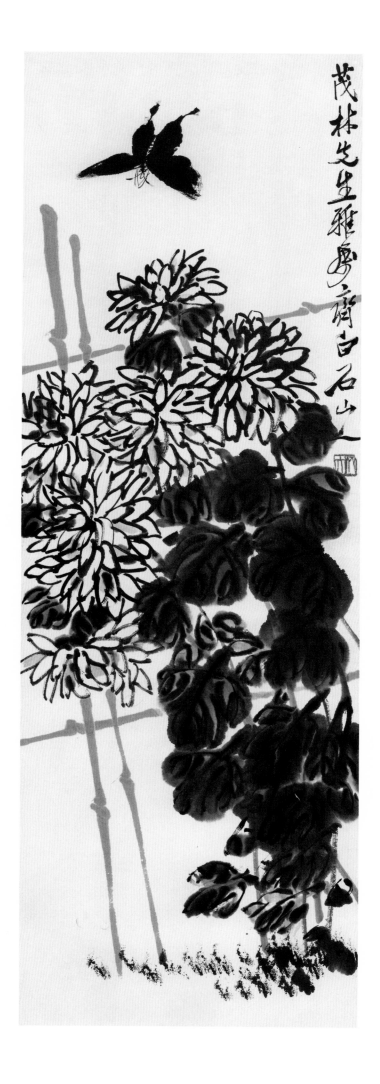

墨菊蝴蝶
（局部）

秋海棠绿蝗虫
托片 纸本设色
69cm×34cm　无年款
北京画院藏

款识
白石老人。

钤印
齐大（朱文）

兰花草虫

轴　泥金绢本设色
61.5cm×25.5cm　　1940 年
北京市文物公司藏

款识

毽依弟雅属。庚辰冬画于京华，白石老人齐璜。

钤印

齐大（白文）

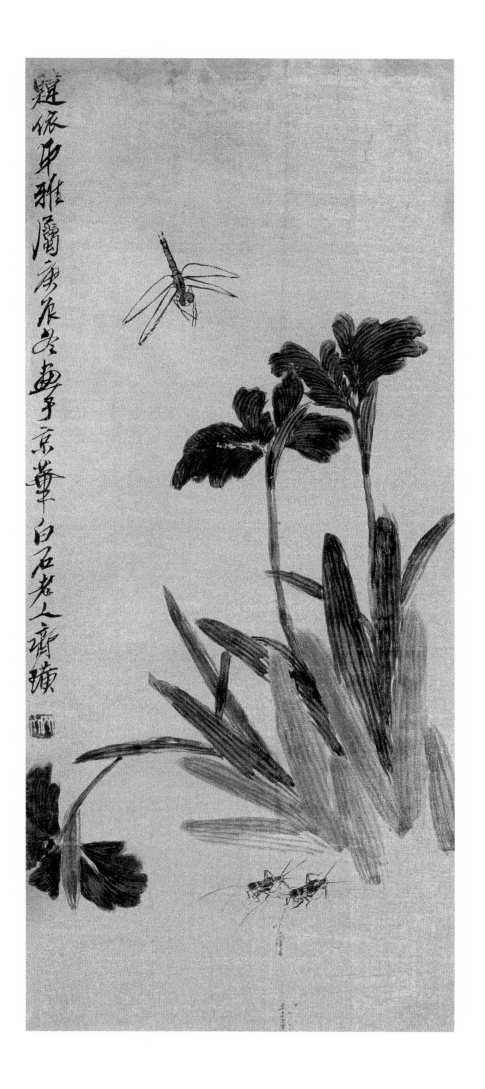

——

牵牛草虫

托片 纸本设色
68cm×34.5cm　无年款
北京画院藏

——

款识
齐璜。

钤印
木人（朱文）　白石翁（白文）

—

水草小虫

花草工虫册八开之一
册页 纸本设色
29.2cm×22.7cm　1941 年
中国美术馆藏

—

款识

借山老人。

此册八开，其中一开有九九翁之印，乃余八十一岁时作也。今公度
先生得之于厂肆，白石之画从来被无赖子作伪，因使天下人士不敢
收藏。度公能鉴别，予为题记之。戊子八十八岁白石时尚客京华。

钤印

木人（朱文）　恨翁（朱文）　白石老人（白文）

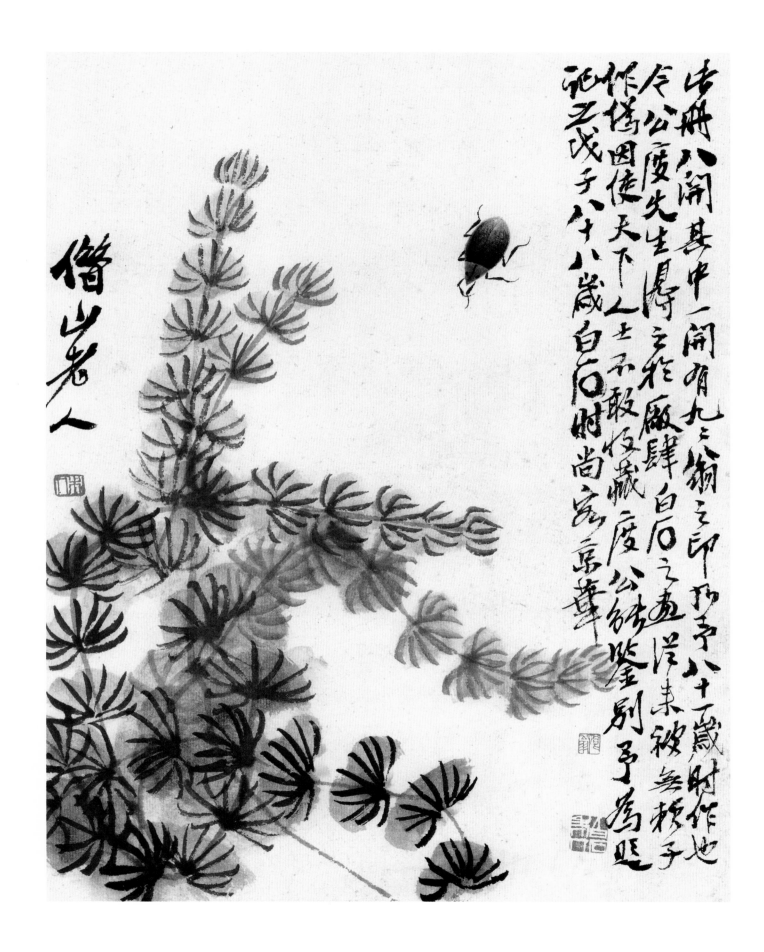

僧山老人

此册八开其中一开有九之印乃予八十一岁时作也
今公度失生得之花厂肆白石之画浮未被无损于
作偶因使天下之士不敢恬藏度公所能鉴别予为此
记之戊子八十八岁白石时尚客京华

黄花蝈蝈
花草工虫册八开之二
册页 纸本设色
29.2cm×22.7cm　1941 年
中国美术馆藏

款识
老萍。

钤印
齐大（朱文）

花卉蜻蜓

花草工虫册八开之三
册页 纸本设色
29.2cm×22.7cm　1941 年
中国美术馆藏

款识

杏子坞老民白石。

钤印

白石老人（白文）

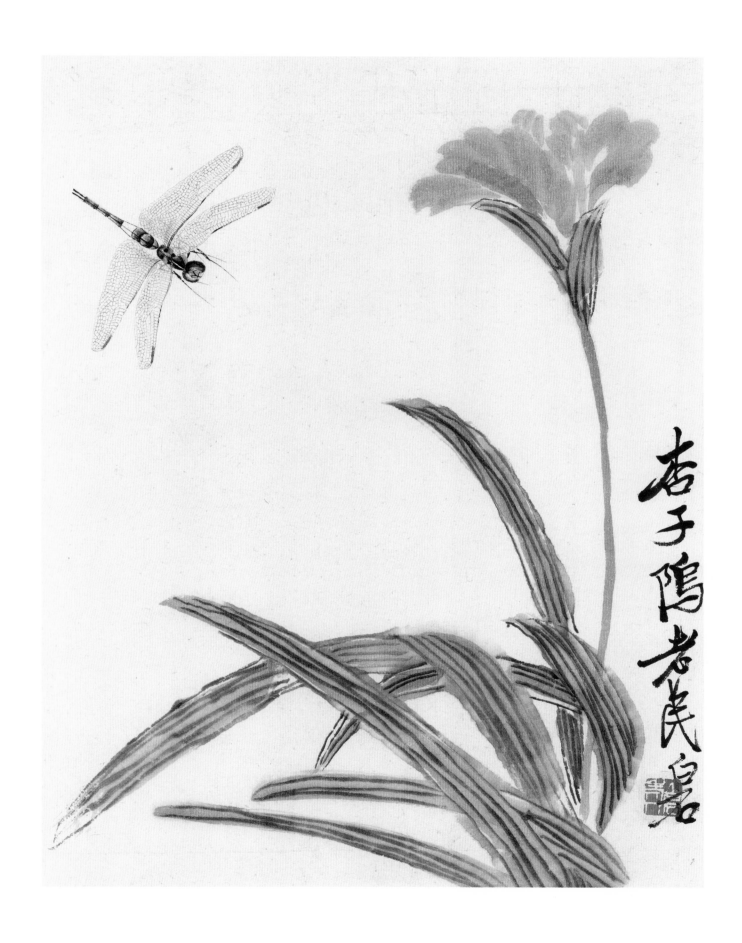

杏子隖老民
白石

花卉蝼蛄

花草工虫册八开之四
册页 纸本设色
29.2cm×22.7cm 1941 年
中国美术馆藏

款识
齐大。

钤印
木人（朱文）

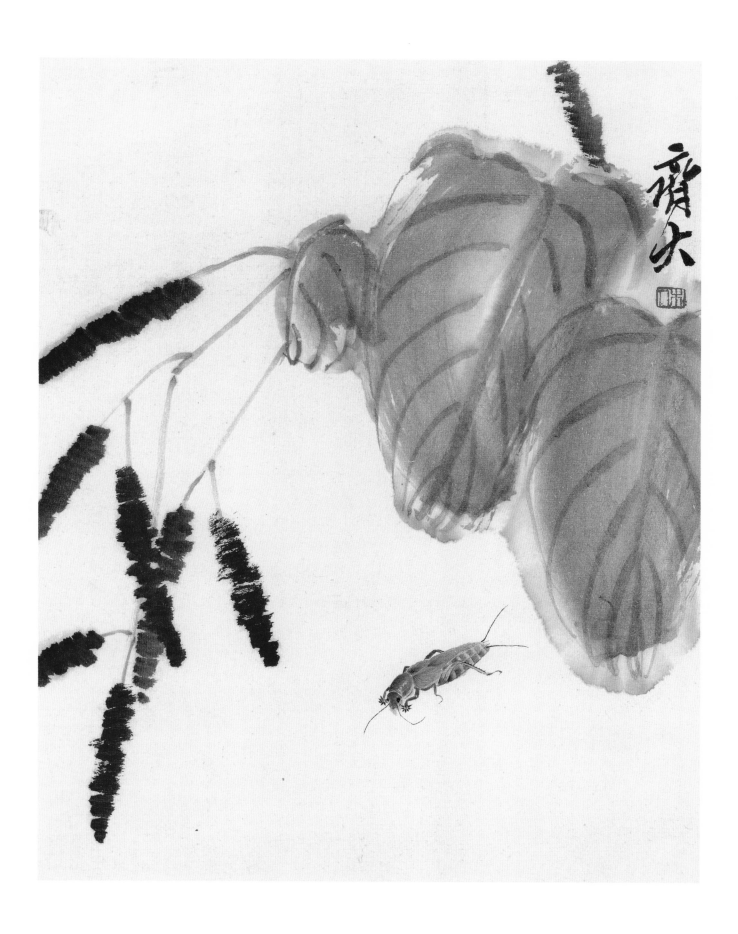

绿叶飞蛾

花草工虫册八开之五
册页 纸本设色
29.2cm×22.7cm 1941 年
中国美术馆藏

款识
濒生。

钤印
九九翁（白文）

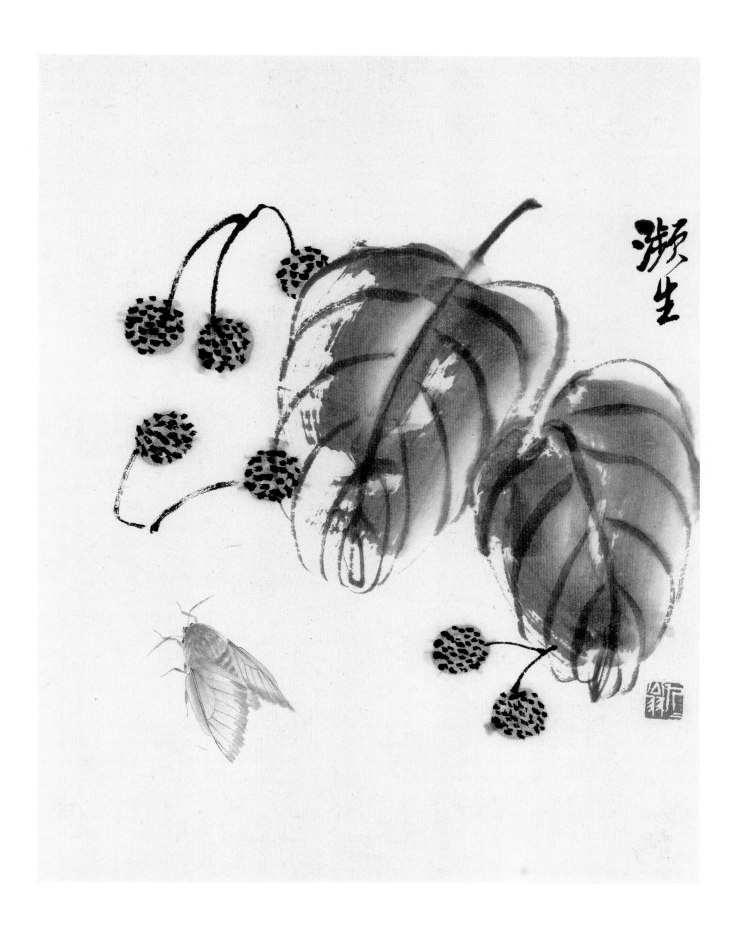

谷子蚂蚱

花草工虫册八开之六
册页 纸本设色
29.2cm×22.7cm　1941 年
中国美术馆藏

款识

砚田也愿好丰年。白石。

钤印

阿芝（朱文）

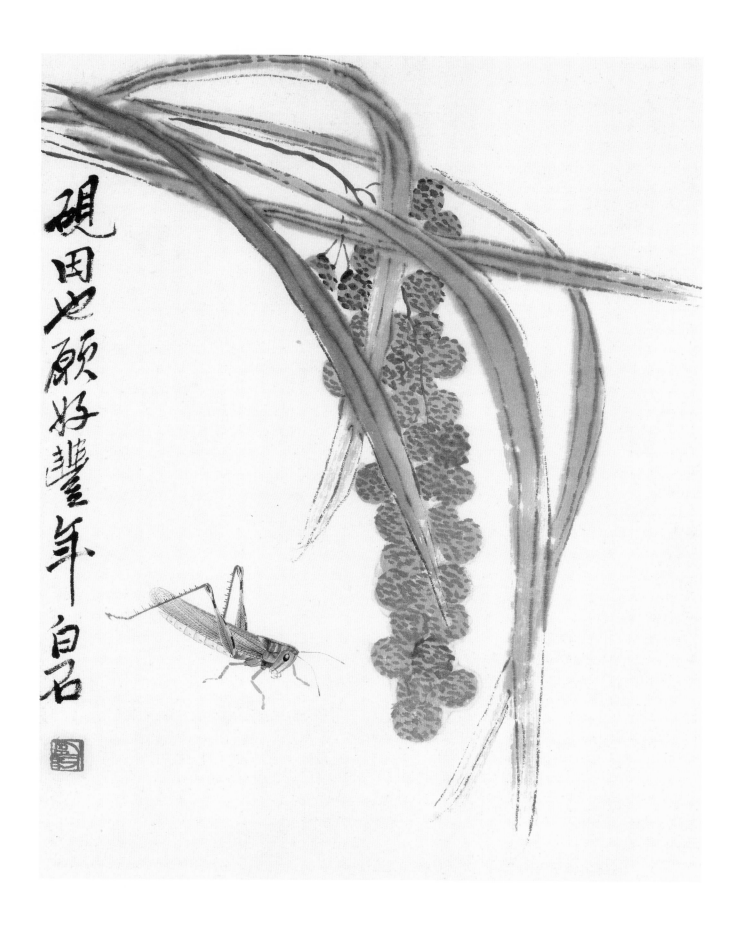

硯田也願好豐年 白石

———

咸蛋小虫

花草工虫册八开之七
册页 纸本设色
29.2cm×22.7cm 1941年
中国美术馆藏

———

款识
白石老人作。

钤印
齐大（白文） 老白（白文）

———

老少年蝴蝶

花草工虫册八开之八
册页 纸本设色
29.2cm×22.7cm　1941 年
中国美术馆藏

———

款识

三百石印富翁。

钤印

木人（朱文）

三百石印富翁

蝗虫雁来红
镜芯 纸本设色
68.5cm×34cm 无年款
北京画院藏

款识
白石老翁。

钤印
齐大（朱文）

鸡冠花蝗虫

托片 纸本设色
69.5cm×35cm　无年款
北京画院藏

款识
白石老翁手笔。

钤印
齐大（朱文）

白石老人八十□手筆

桃筐蜜蜂
托片 纸本设色
69cm×35cm 无年款
北京画院藏

款识
白石山翁作。

钤印
齐大（朱文）

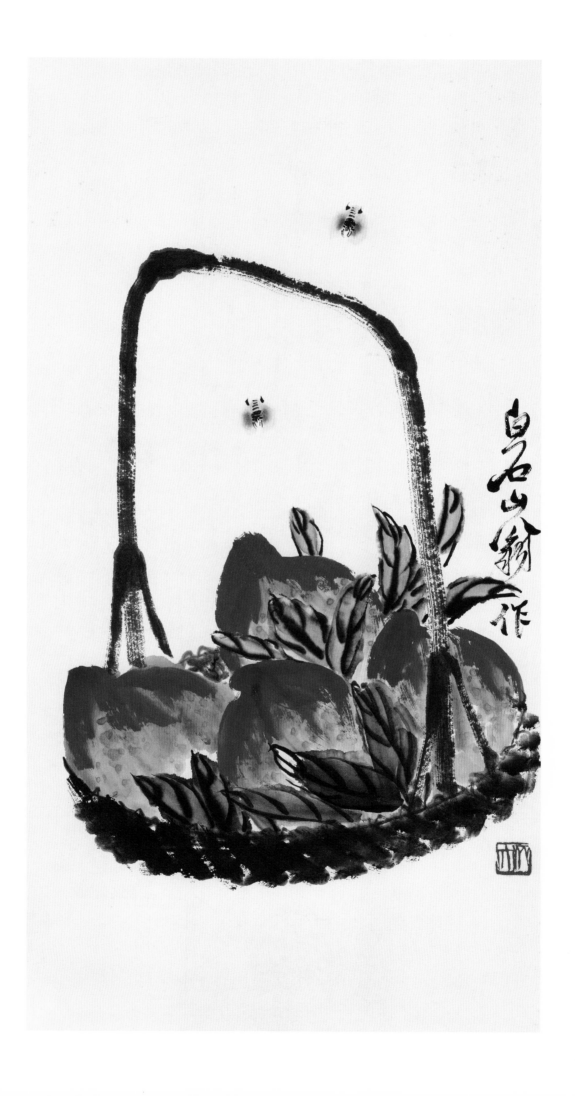

———

莲蓬蜻蜓

扇面　纸本设色
24cm×51.5cm　无年款
北京画院藏

———

款识

白石老人。

钤印

木人（朱文）

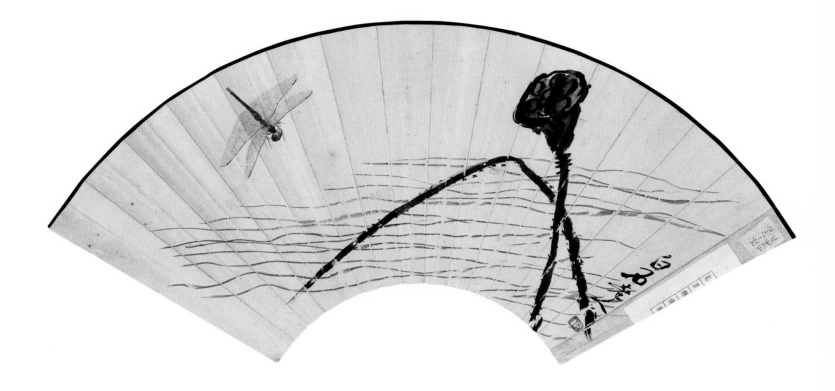

———

蝶花与蝴蝶

轴 纸本设色

69cm×34cm　无年款

北京画院藏

———

款识

池生仁弟。白石老人。

钤印

白石（朱文）

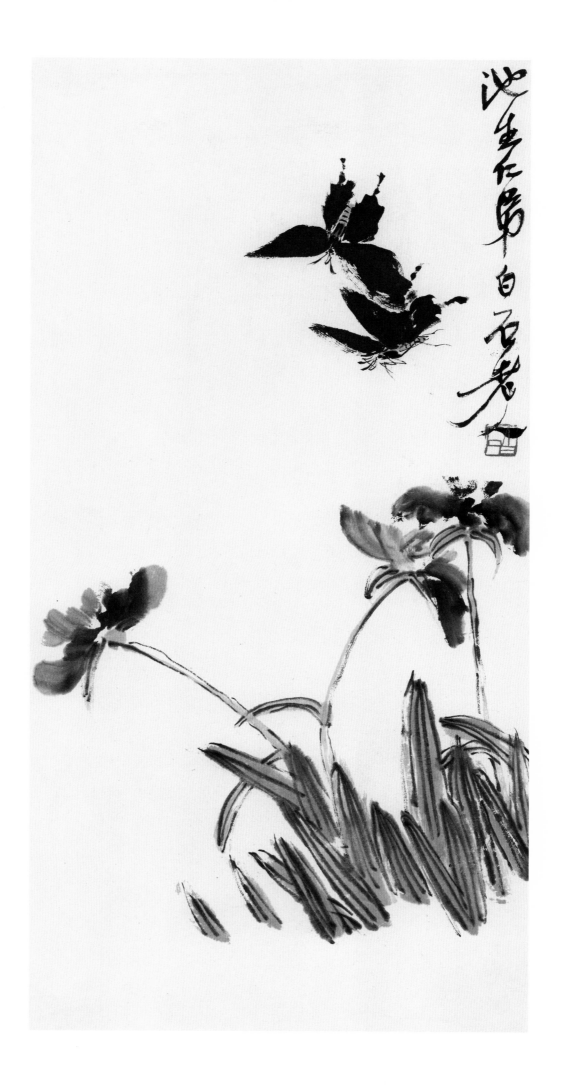

丝瓜大蜂

轴 纸本设色
132.5cm×34cm 无年款
北京画院藏

款识
白石。

钤印
齐大（白文）

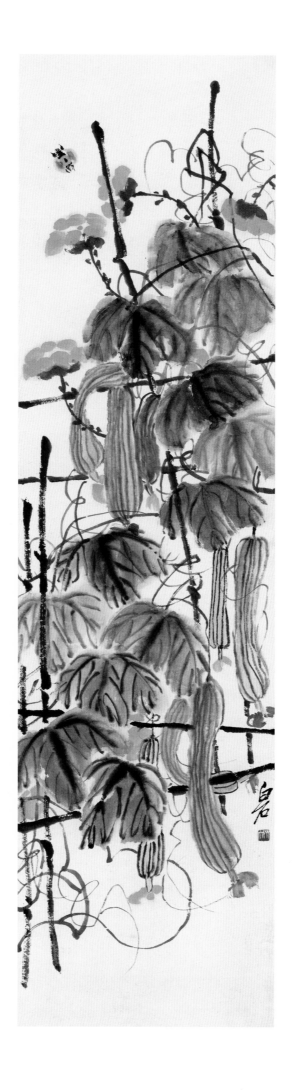

丝瓜大蜂
（局部）

荔枝蜻蜓

轴 纸本设色
102cm×34cm　无年款
中国美术馆藏

款识

寄萍老人齐白石自钦州归后始画荔枝。

钤印

齐大（朱文）

——

秋海棠蜜蜂

镜芯 纸本设色

26.5cm×56cm　无年款

北京画院藏

——

款识

白石。

数年来画秋海棠，此为最佳者，与厂肆画买者，

爱之，嫌无处加上款。予重画一面换之。

钤印

木人（朱文）

玉簪蜜蜂
托片 纸本设色
68cm×33.5cm 无年款
北京画院藏

款识
白石。

钤印
老苹（白文）

可惜无声首页题字

册页 纸本设色
29cm×23cm 1942 年
龙美术馆藏

款识
可惜无声
壬午春，花草工虫册，白石自题。

钤印
悔乌堂（朱文） 白石题跋（白文）

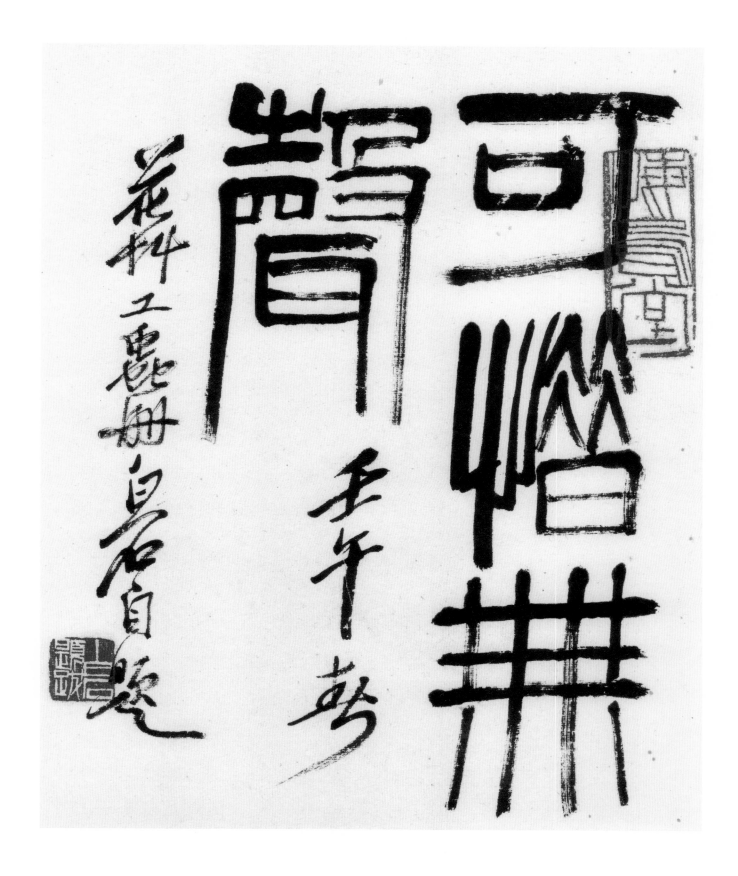

可惜無聲

壬午�ₛ

花卉工蟲冊 白石老人自題

———

可惜无声

十二开之一
册页 纸本设色
29cm×23cm　1942 年
龙美术馆藏

———

款识
璜也。

钤印
木人（朱文）

可惜无声
十二开之二
册页 纸本设色
29cm×23cm　1942 年
龙美术馆藏

款识
齐大。

钤印
木人（朱文）

——

可惜无声

十二开之三
册页 纸本设色
29cm×23cm　1942 年
龙美术馆藏

——

款识

瑞林。

钤印

白石老人（白文）

可惜无声

十二开之四
册页 纸本设色
29cm×23cm　1942 年
龙美术馆藏

款识
阿芝。

钤印
老白（白文）

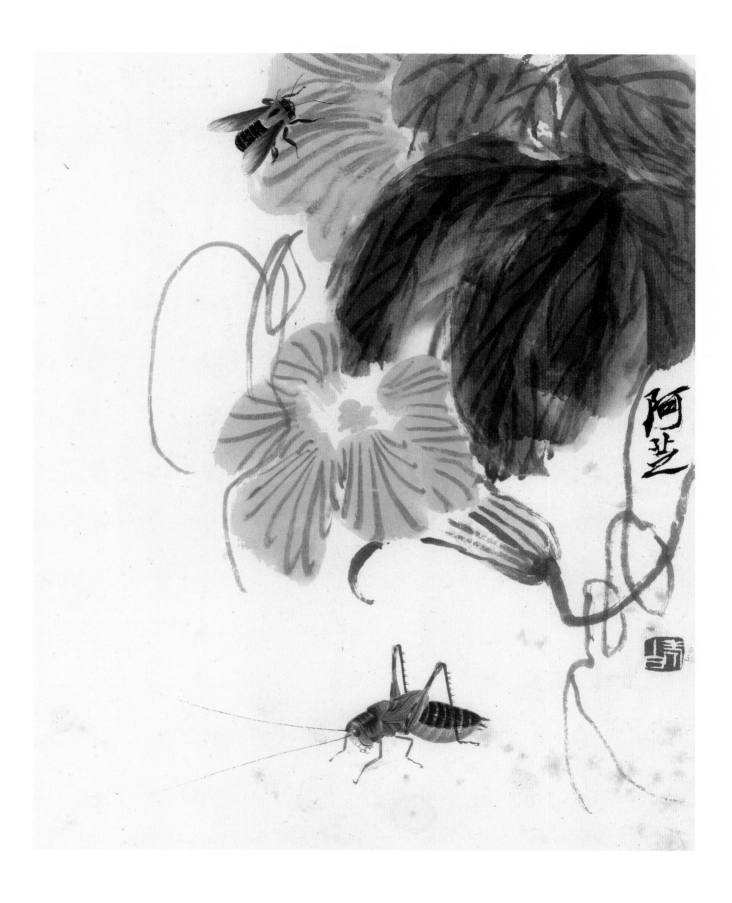

可惜无声

十二开之五
册页 纸本设色
29cm×23cm　1942 年
龙美术馆藏

款识

老萍翁。

钤印

阿芝 (朱文)

可惜无声
十二开之六
册页 纸本设色
29cm×23cm 1942 年
龙美术馆藏

款识
星塘老屋阿芝。

钤印
齐大（白文）

——

可惜无声
十二开之七
册页 纸本设色
29cm×23cm 1942 年
龙美术馆藏

——

款识
白石。

钤印
白石老人（白文）

可惜无声
十二开之八
册页 纸本设色
29cm×23cm 1942 年
龙美术馆藏

款识
白石。

钤印
木人（朱文）

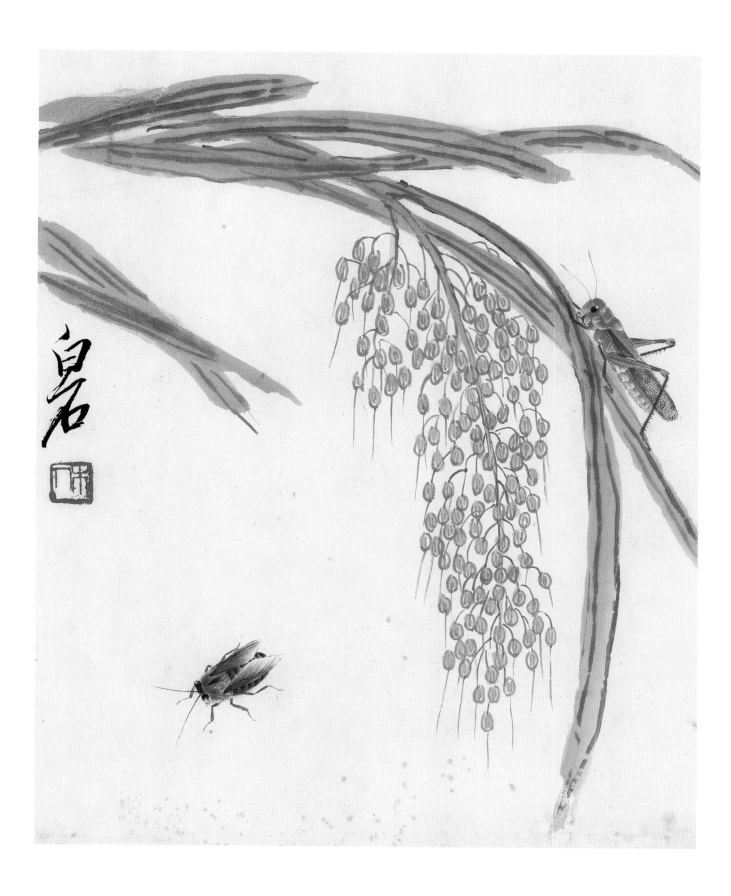

可惜无声

十二开之九
册页 纸本设色
29cm×23cm 1942 年
龙美术馆藏

款识

濒生。

钤印

齐大（白文）

可惜无声
十二开之十
册页 纸本设色
29cm × 23cm　1942 年
龙美术馆藏

款识
白石。

钤印
阿芝 (朱文)

可惜无声

十二开之十一
册页 纸本设色
29cm×23cm　1942 年
龙美术馆藏

款识
濒生。

钤印
齐大（白文）

可惜无声

十二开之十二
册页 纸本设色
29cm×23cm　1942 年
龙美术馆藏

款识

秋色佳，白石。

钤印

木人（朱文）

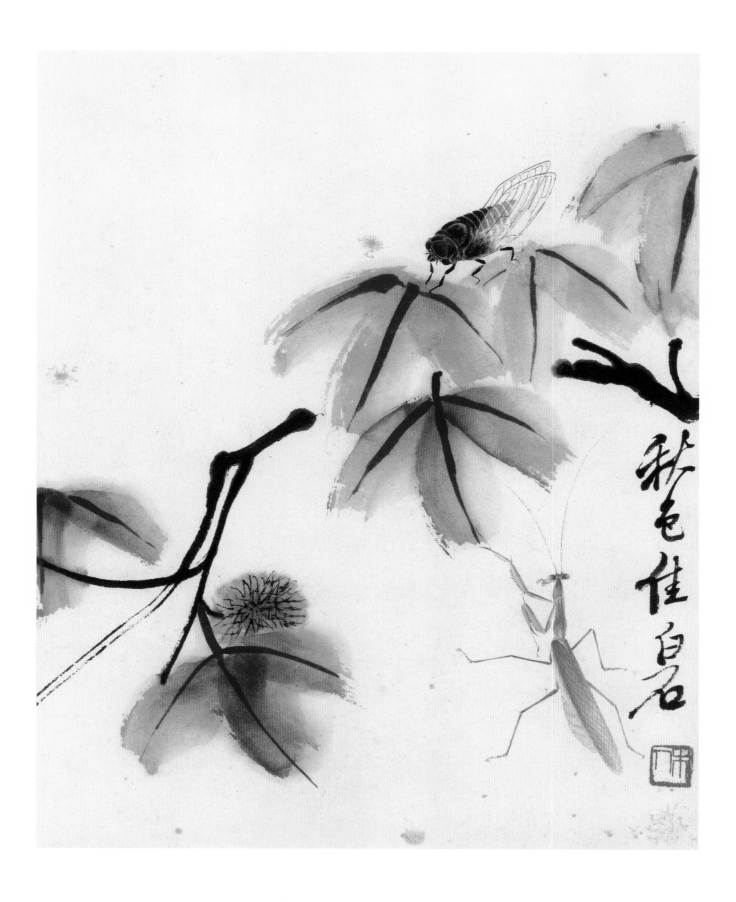

谷穗螳螂

轴 纸本设色
117cm×40.5cm　无年款
北京画院藏

款识

借山吟馆主者齐白石居百梅祠屋时，墙角种粟当
作花看。

钤印

白石翁（朱文）

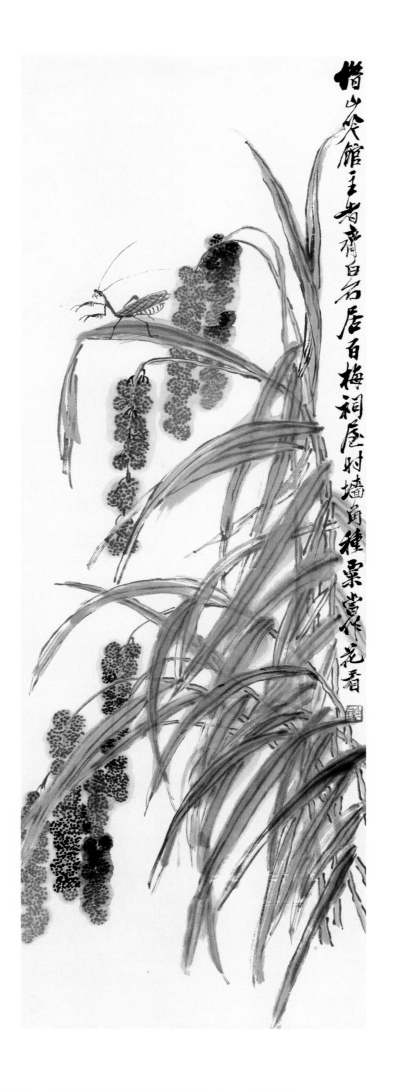

———
谷穗螳螂
（局部）

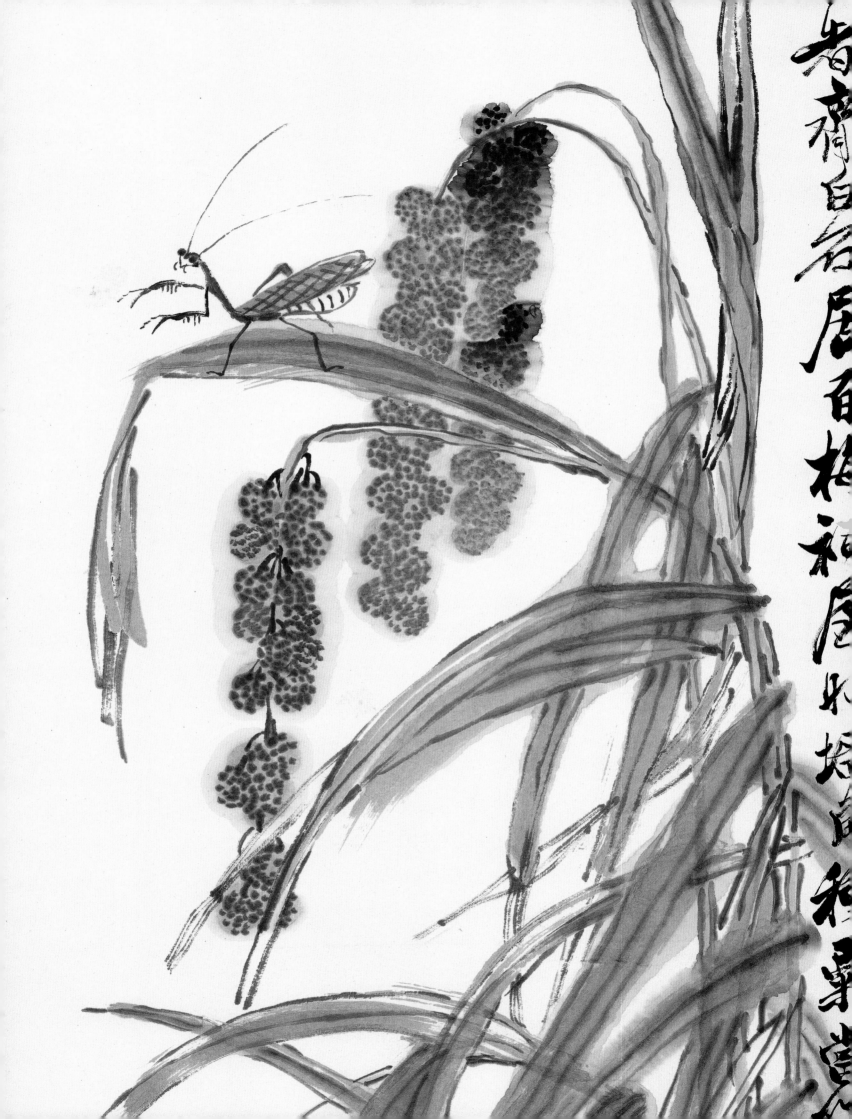

荔枝蝗虫

轴 纸本设色
104cm×34.5cm　无年款
北京画院藏

款识

园果无双。予曾为天涯亭过客，故知此果之佳。
白石。

钤印

齐大（朱文）

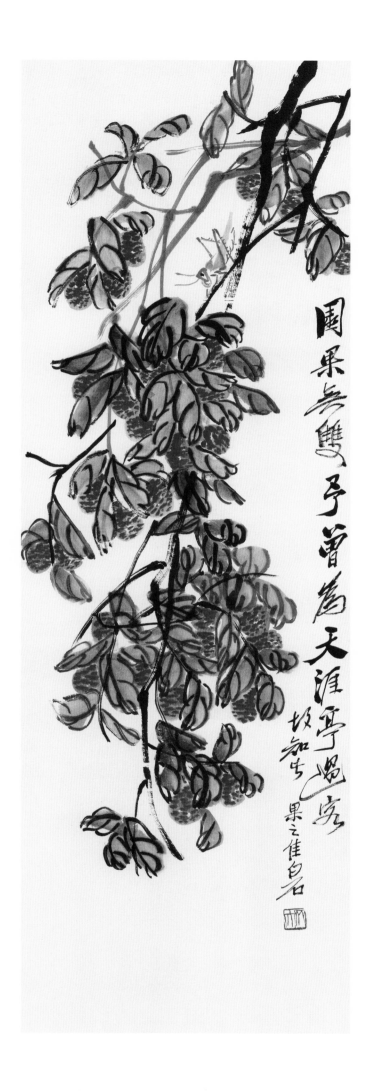

贝叶工虫

轴 纸本设色
101.3cm×34.2cm 1944 年
中国美术馆藏

款识
三百石印富翁齐白石八十四岁时老眼。

钤印
齐大（朱文） 白石翁（朱文） 痴思长绳系日（白文）

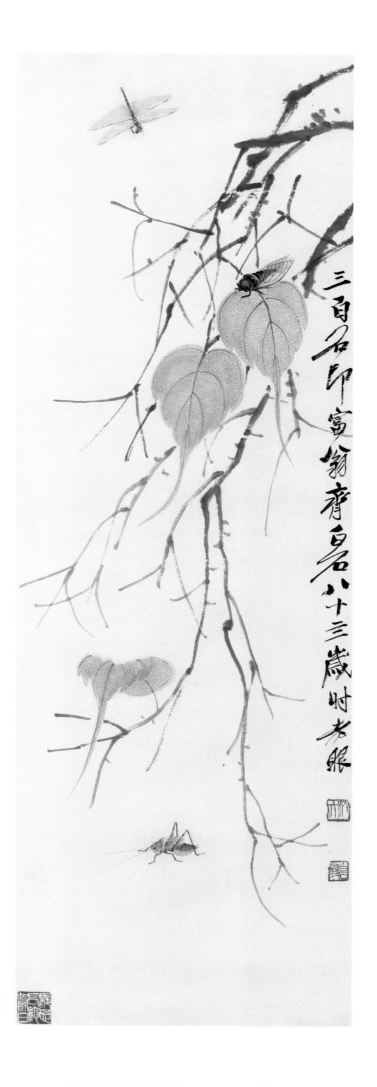

贝叶工虫
（局部）

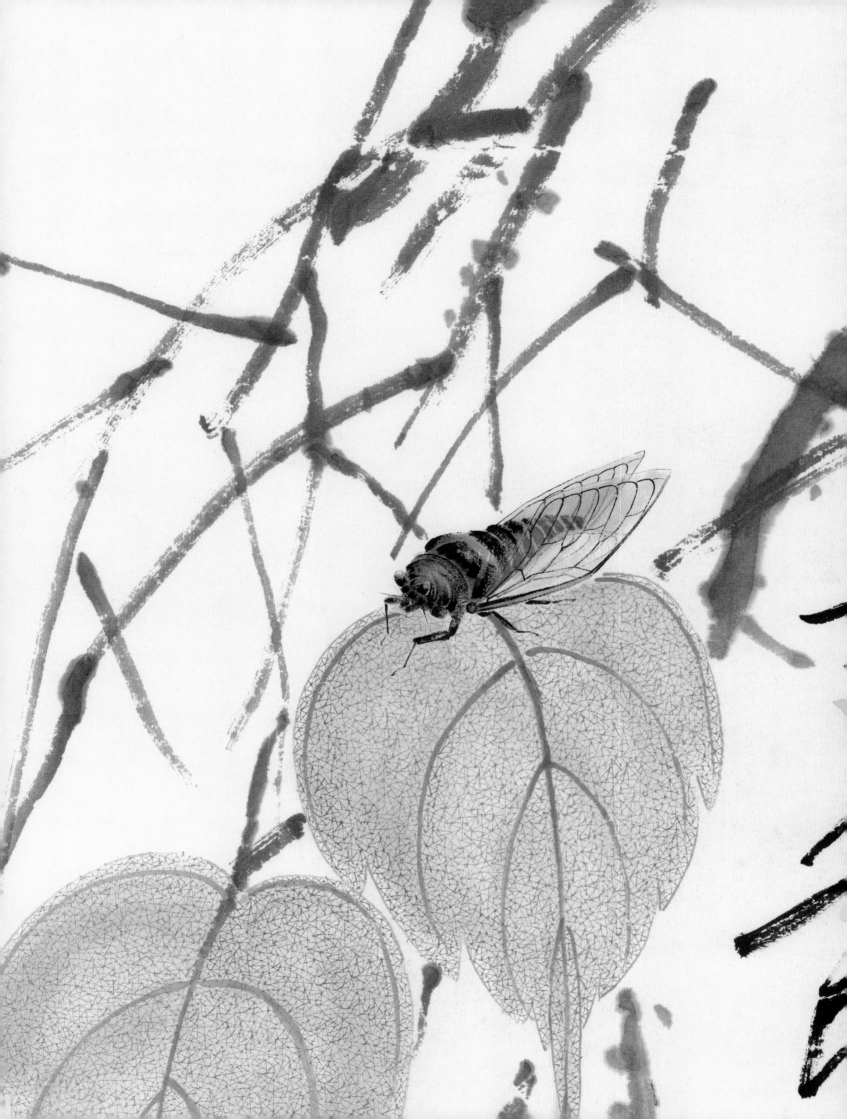

青蛾

工虫册二十开之一
册页 纸本设色
28.2cm×20.9cm 1944 年
中国美术馆藏

——

款识

寄萍老人。

钤印

白石翁（朱文）

蟋蟀

工虫册二十开之二
册页 纸本设色
28.2cm×20.9cm　1944 年
中国美术馆藏

———

款识

白石。

钤印

白石（朱文）

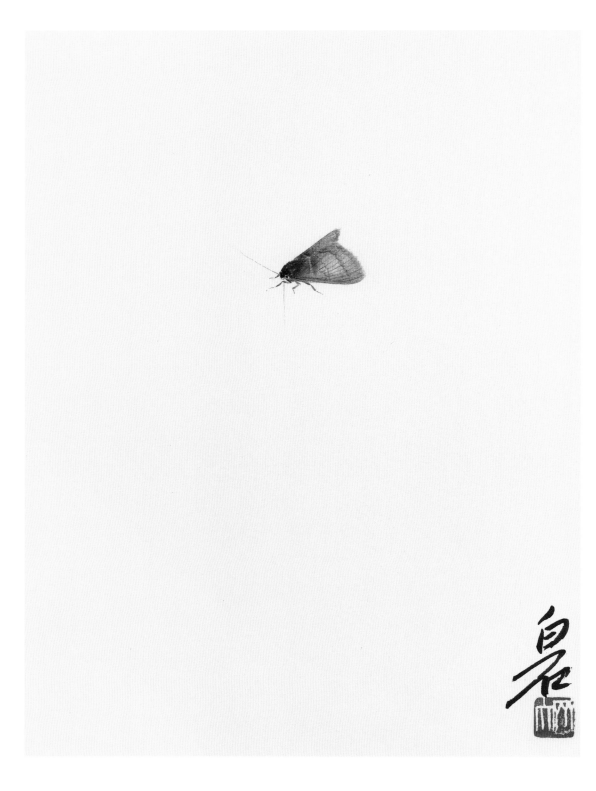

黄蛾

工虫册二十开之三
册页 纸本设色
28.2cm×20.9cm 1944年
中国美术馆藏

——

款识

白石。

钤印

齐大（白文）

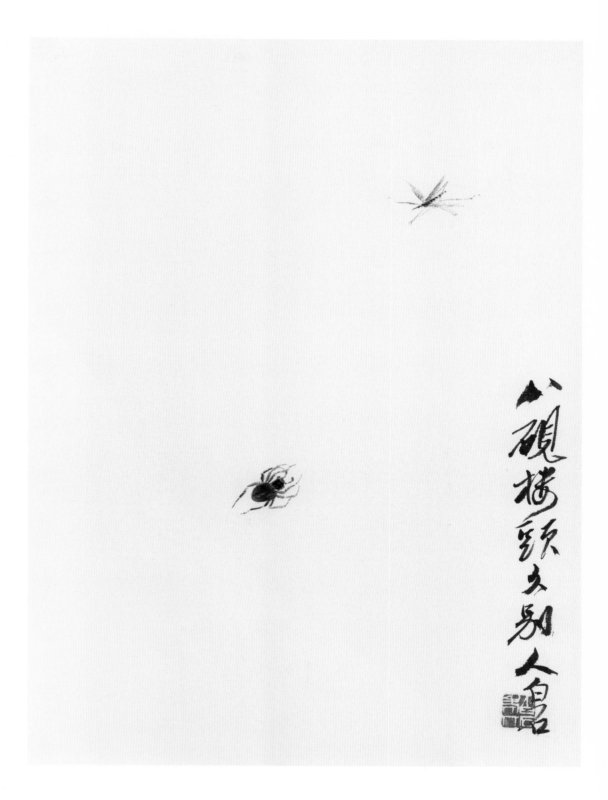

蜘蛛

工虫册二十开之四
册页 纸本设色
28.2cm×20.9cm　1944 年
中国美术馆藏

———

款识

八砚楼头久别人。白石。

钤印

白石老人（白文）

灰蛾

工虫册二十开之五
册页 纸本设色
28.2cm×20.9cm 1944 年
中国美术馆藏

———

款识

借山老人。

钤印

白石山翁（朱文）

蝉

工虫册二十开之六
册页 纸本设色
28.2cm×20.9cm 1944 年
中国美术馆藏

———

款识

借山老人。

钤印

白石山翁（朱文）

蜘蛛

工虫册二十开之七
册页 纸本设色
28.2cm×20.9cm　1944 年
中国美术馆藏

———

款识

白石。

钤印

白石山翁（朱文）

蝉蜕

工虫册二十开之八
册页 纸本设色
28.2cm×20.9cm　1944 年
中国美术馆藏

——

款识
白石。

钤印
白石（朱文）

蚂蚱

工虫册二十开之九
册页 纸本设色
28.2cm×20.9cm　1944 年
中国美术馆藏

——

款识
白石。

钤印
白石（朱文）

蝇

工虫册二十开之十
册页 纸本设色
28.2cm×20.9cm 1944 年
中国美术馆藏

——

款识
齐璜。

钤印
木人（朱文）

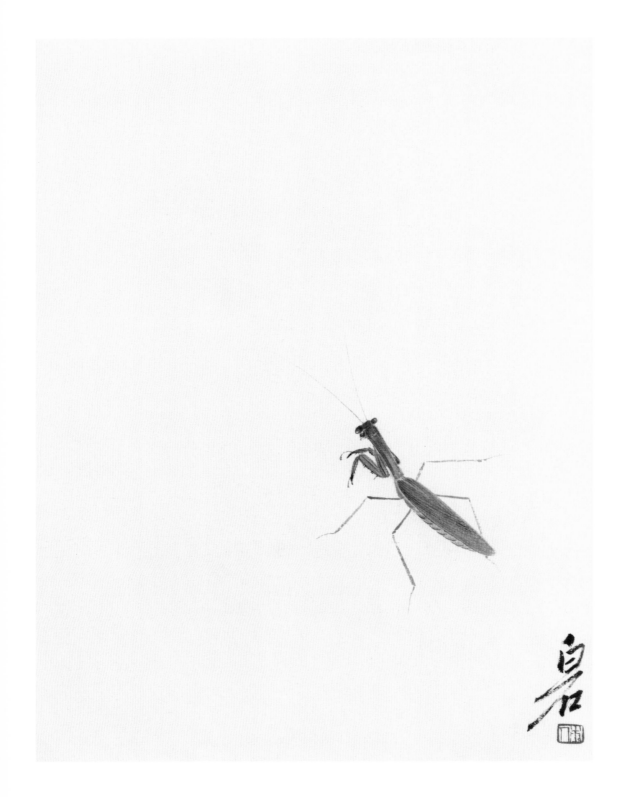

螳螂

工虫册二十开之十一
册页 纸本设色
28.2cm×20.9cm 1944 年
中国美术馆藏

——

款识
白石。

钤印
木人（朱文）

双蛾

工虫册二十开之十二
册页 纸本设色
28.2cm×20.9cm　1944 年
中国美术馆藏

——

款识

星塘老屋后人。

钤印

阿芝（朱文）

黑蛾

工虫册二十开之十三
册页 纸本设色
28.2cm×20.9cm 1944 年
中国美术馆藏

———

款识

阿芝。

钤印

白石翁（朱文）

蝼蛄

工虫册二十开之十四
册页 纸本设色
28.2cm×20.9cm　1944 年
中国美术馆藏

——

款识

老齐。

钤印

阿芝（朱文）

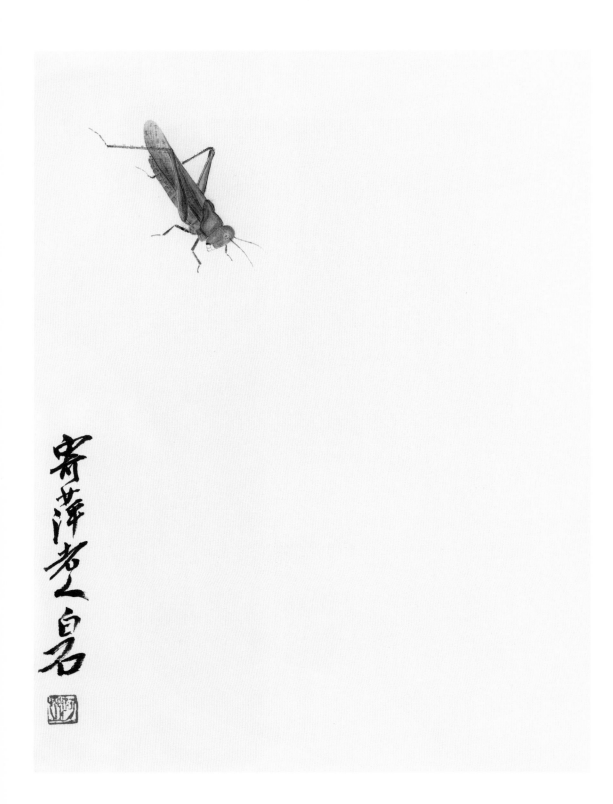

蚂蚱

工虫册二十开之十五
册页 纸本设色
28.2cm×20.9cm　1944 年
中国美术馆藏

————

款识
寄萍老人白石。

钤印
阿芝（朱文）

可惜无声
齐白石草虫画精品集

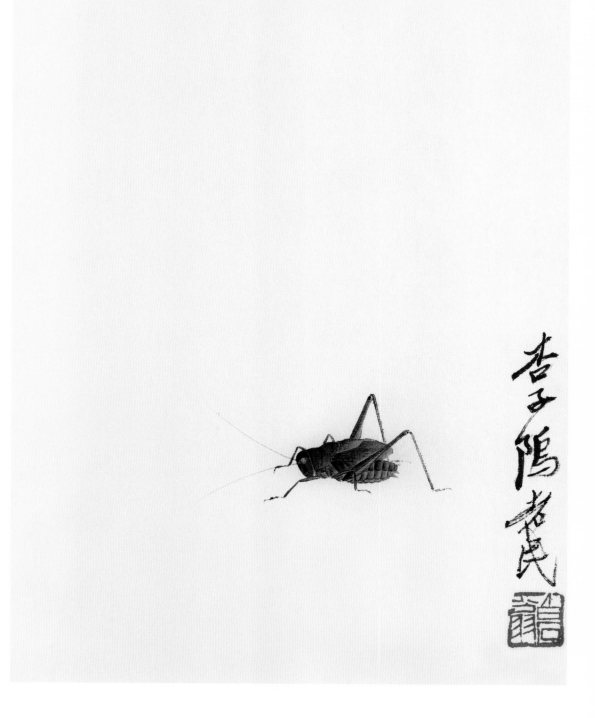

蝈蝈

工虫册二十开之十六
册页 纸本设色
28.2cm×20.9cm 1944 年
中国美术馆藏

———

款识

杏子坞老民。

钤印

白石翁（朱文）

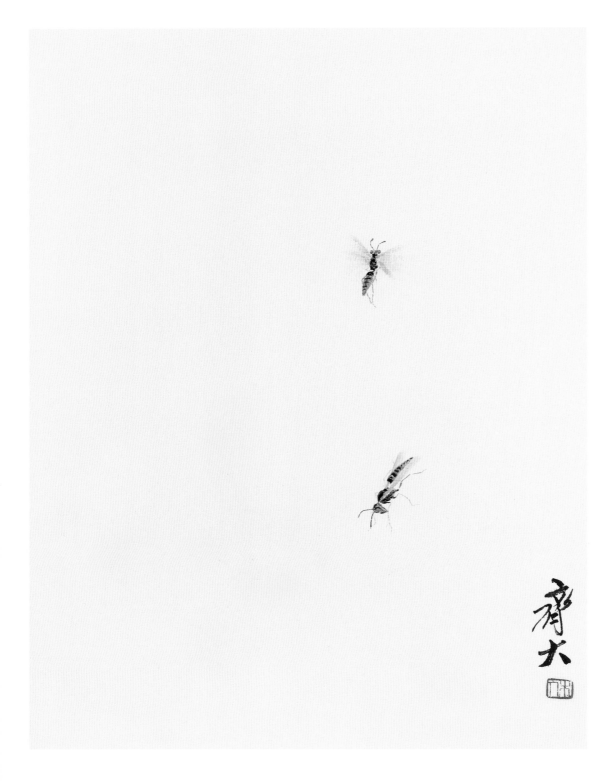

黄蜂

工虫册二十开之十七
册页 纸本设色
28.2cm×20.9cm　1944 年
中国美术馆藏

——

款识

齐大。

钤印

木人（朱文）

水虫

工虫册二十开之十八
册页 纸本设色
28.2cm×20.9cm　1944 年
中国美术馆藏

——

款识
白石。

钤印
齐大（白文）

黄蛾

工虫册二十开之十九
册页 纸本设色
28.2cm×20.9cm 1944 年
中国美术馆藏

——

款识
白石。

钤印
齐大（白文）

蝗虫

工虫册二十开之二十
册页 纸本设色
28.2cm×20.9cm 1944年
中国美术馆藏

款识

此册计有二十开，皆白石所画，未曾加花草，往后千万不必添加，即此一开一虫最宜。
西厢词作者谓不必续作，竟有好事者偏续之，果丑怪齐来。甲申秋，八十四岁白石记。

钤印

白石老人（白文） 木人（朱文）

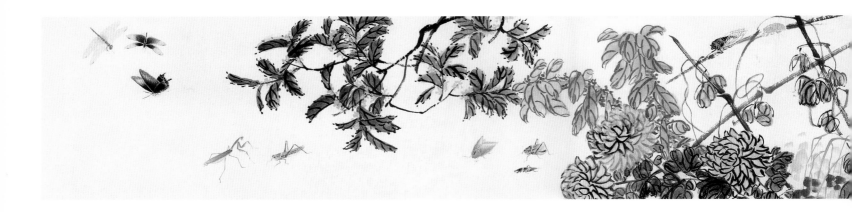

九秋风物图卷

手卷 纸本设色
30.3cm×170cm　1944 年
荣宝斋藏

———

引首

九秋风物
八十四岁白石又题，其时甲申。

款识

白石老人齐璜昏眼。

钤印

悔乌堂（朱文）　白石（朱文）　木人（朱文）　齐大（白文）

八十三歲白石又題其時甲申

白石老人齊璜香根

九纏冒物

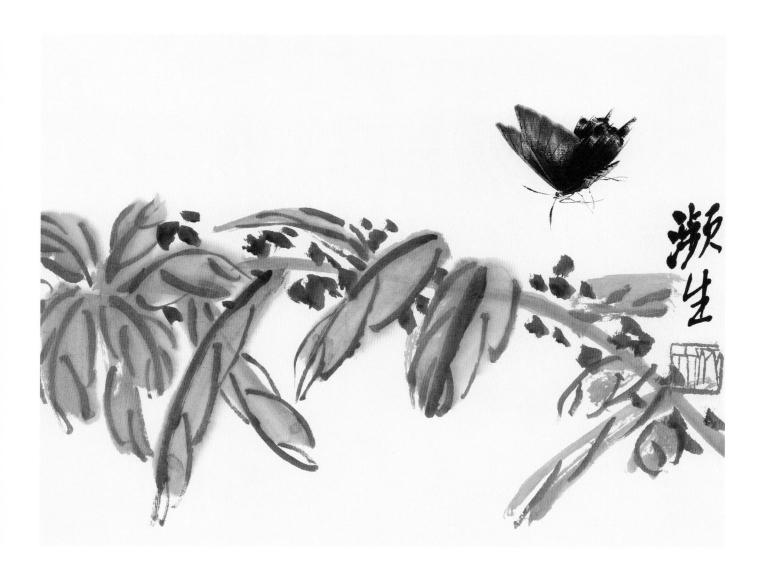

老来红蝴蝶

草虫册页八开之一
册页　纸本设色
23cm×30cm　1945 年
中国美术馆藏

———

款识
濒生。

钤印
齐大（朱文）

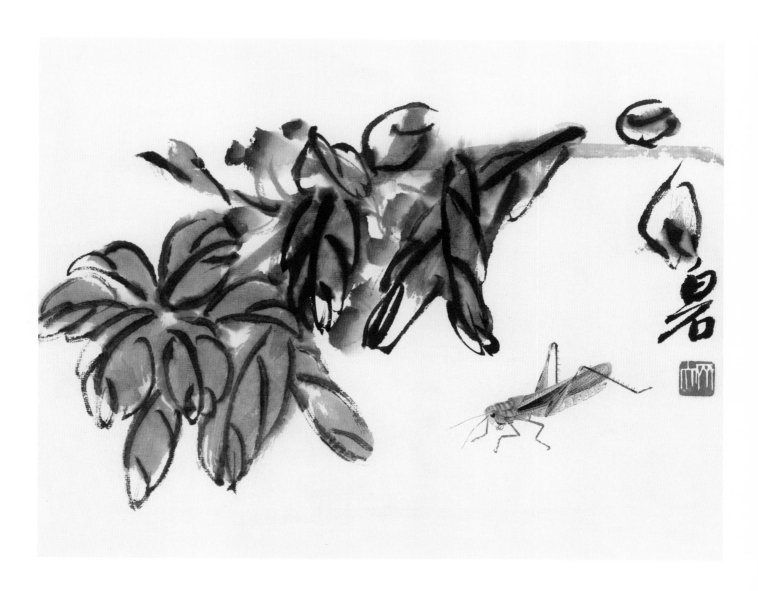

花卉蚂蚱

草虫册页八开之二
册页 纸本设色
23cm×30cm 1945 年
中国美术馆藏

——

款识
白石。

钤印
齐大（白文）

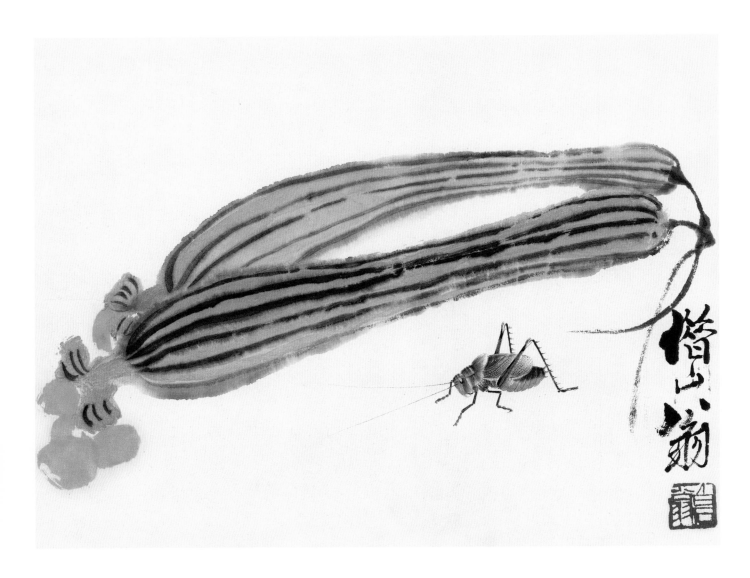

丝瓜蝈蝈

草虫册页八开之三
册页 纸本设色
23cm×30cm 1945 年
中国美术馆藏

———

款识

借山翁。

钤印

白石翁（朱文）

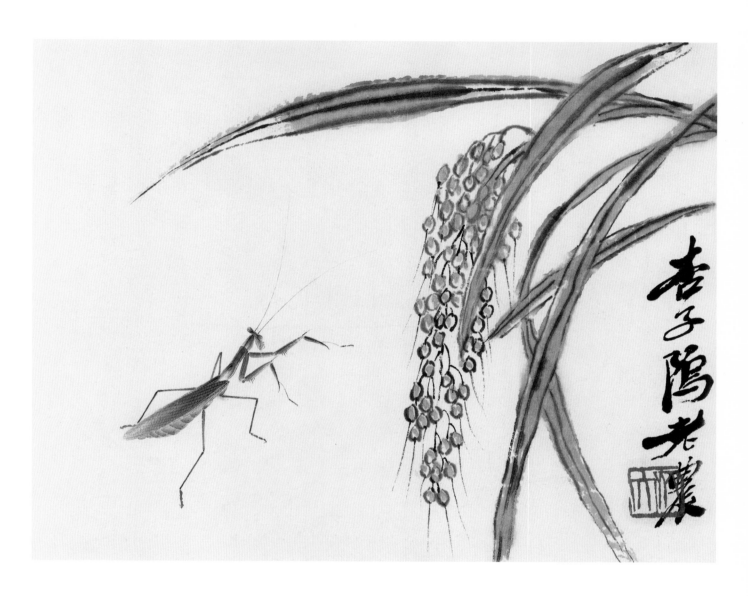

稻穗螳螂

草虫册页八开之四
册页 纸本设色
23cm×30cm 1945 年
中国美术馆藏

———

款识
杏子坞老农。

钤印
齐大（朱文）

葫芦天牛

草虫册页八开之五
册页 纸本设色
23cm×30cm　1945 年
中国美术馆藏

———

款识
白石。

钤印
齐大（朱文）

红叶秋蝉

草虫册页八开之六
册页 纸本设色
23cm×30cm 1945 年
中国美术馆藏
——

款识
白石。

钤印
木人（朱文）

莲蓬蜻蜓

草虫册页八开之七
册页 纸本设色
23cm×30cm 1945 年
中国美术馆藏

———

款识
寄萍老人。

钤印
木人（朱文）

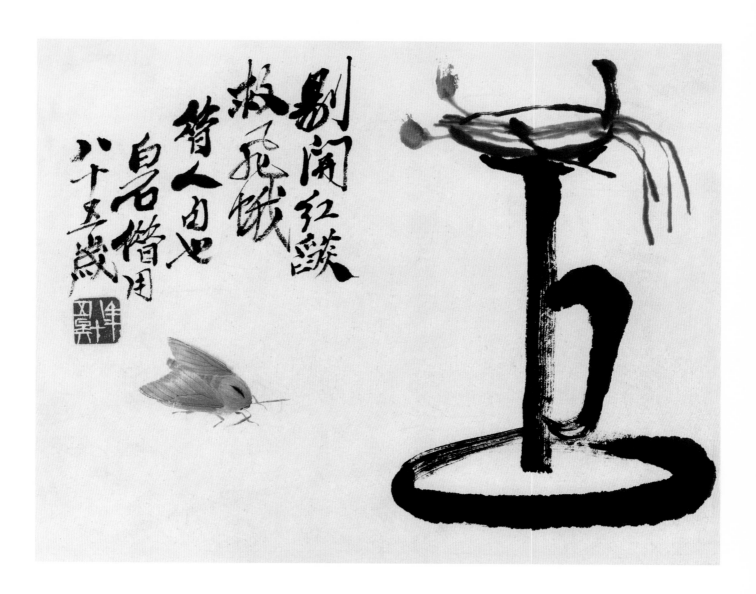

油灯飞蛾

草虫册页八开之八
册页 纸本设色
23cm×30cm　1945 年
中国美术馆藏

———

款识
剔开红焰救飞蛾，昔人句也，白石借用。
八十五岁。

钤印
年八十五矣 (白文)

———

玉簪蜻蜓

轴 纸本设色
103cm×34cm 1945 年
中国美术馆藏

———

款识

八砚楼头远别人，齐白石客京华廿又九年矣。

钤印

借山翁（朱文） 寻常百姓人家（朱文）

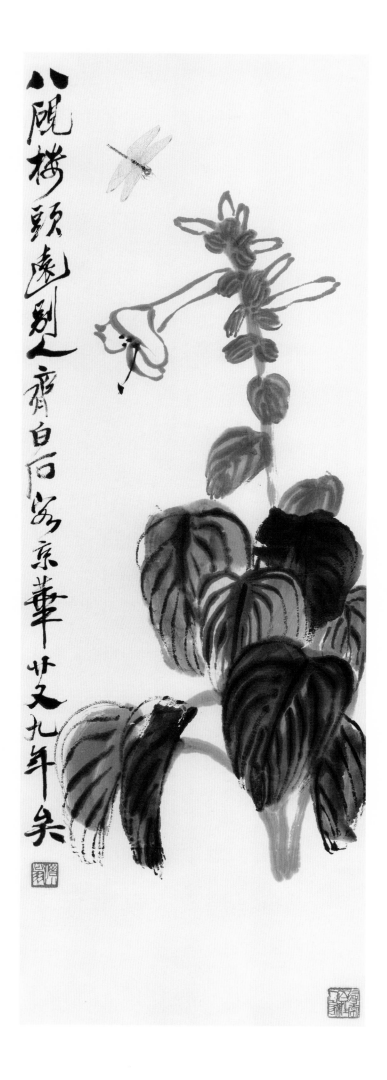

枫叶秋蝉

轴 纸本设色
65cm×33cm　1947 年
中国美术馆藏

款识
霜叶丹红花不如。八十七岁白石。

钤印
木人（朱文）

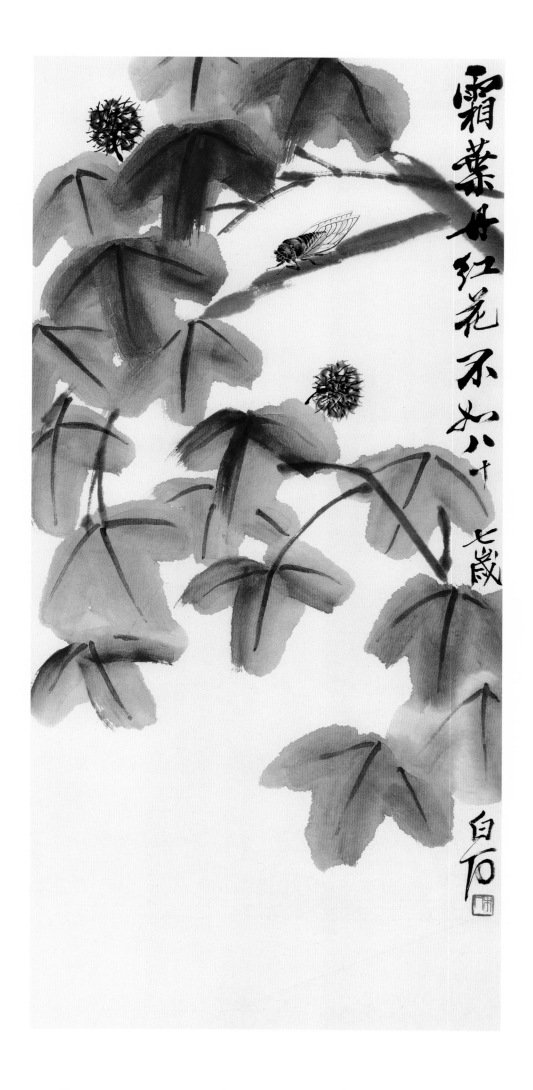

霜葉丹紅花不如

八十七歲

白石

菊花蟋蟀

托片 纸本设色
69cm×34cm　无年款
北京画院藏

款识

三百石印富翁齐白石居京华。

钤印

齐大（朱文）

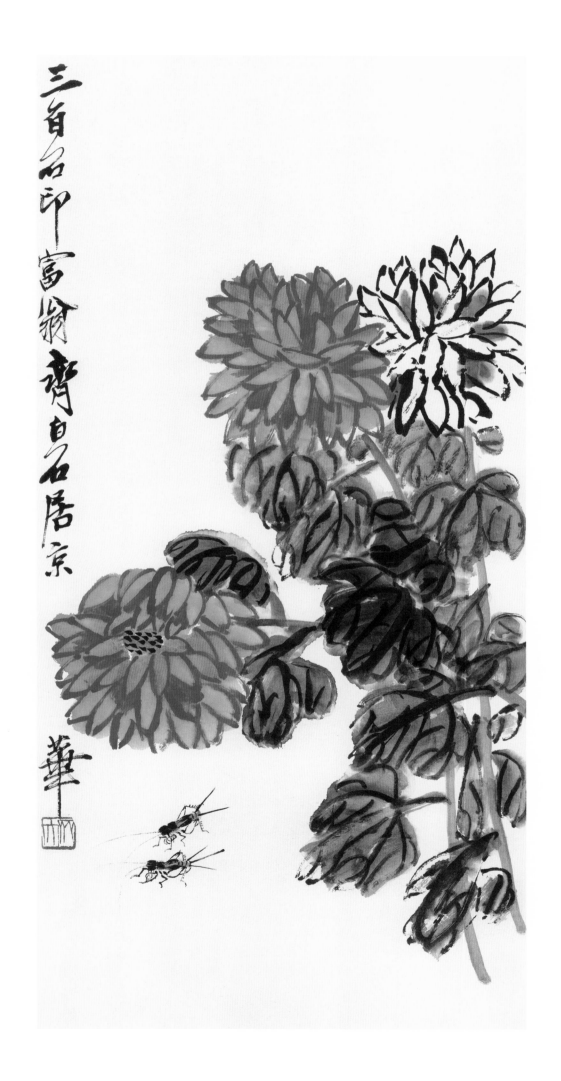

菊花蟋蟀

（局部）

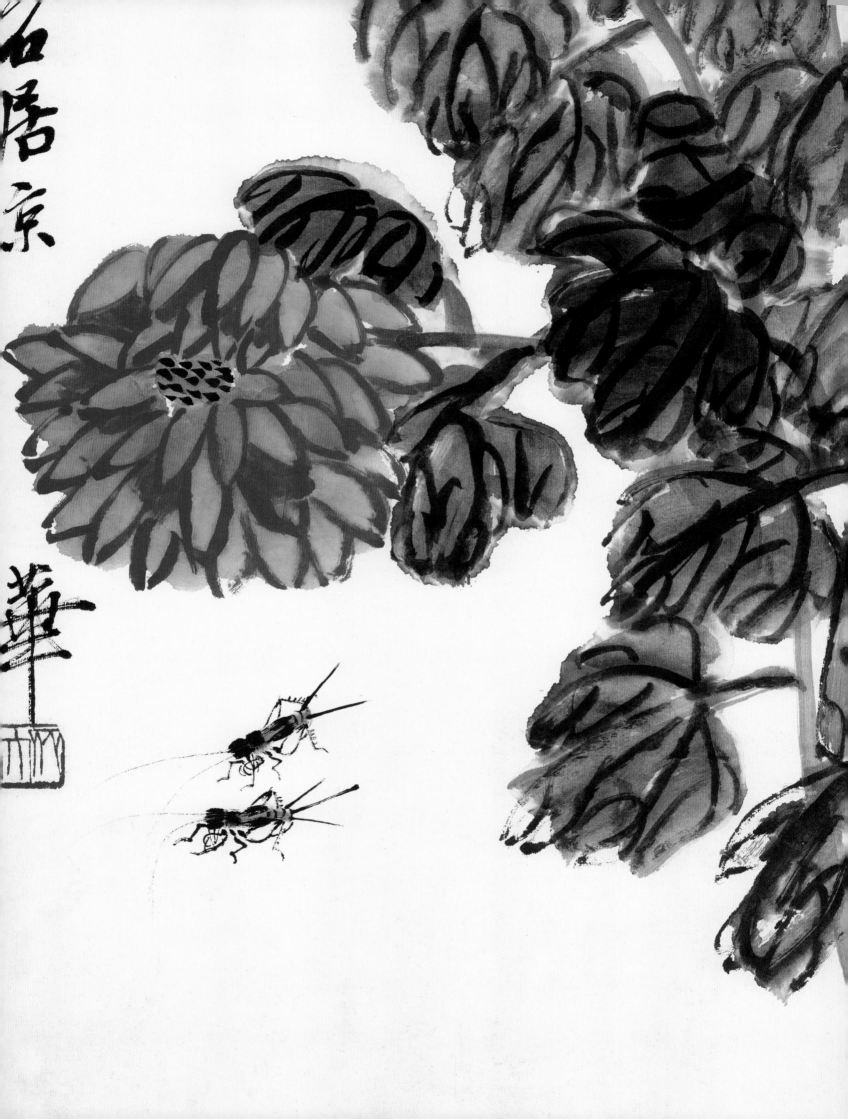

猫蝶图

轴 纸本设色
139cm×35cm 1947 年
广州艺术博物院藏

款识

明藩曾孙媳永宝。

三百石印富翁齐璜画于京华，时年八十七矣。

钤印

白石（朱文） 白石翁（白文）

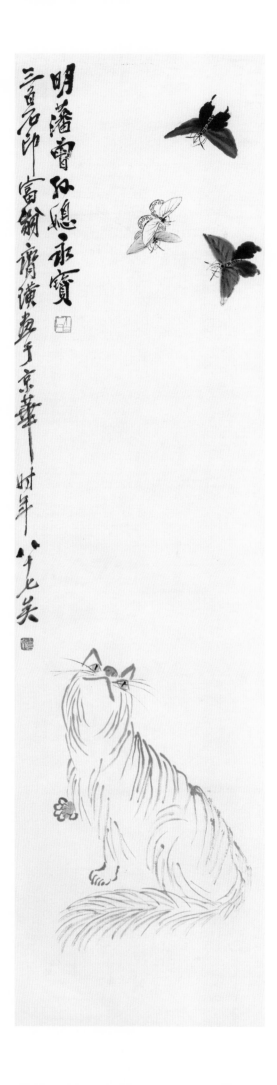

玉米牵牛草虫

轴 纸本设色
136cm×60cm　1947 年
中国美术馆藏

款识

借山老人齐白石八十七岁画于京华城西铁屋。

钤印

白石（朱文）　雕虫小技家声（朱文）

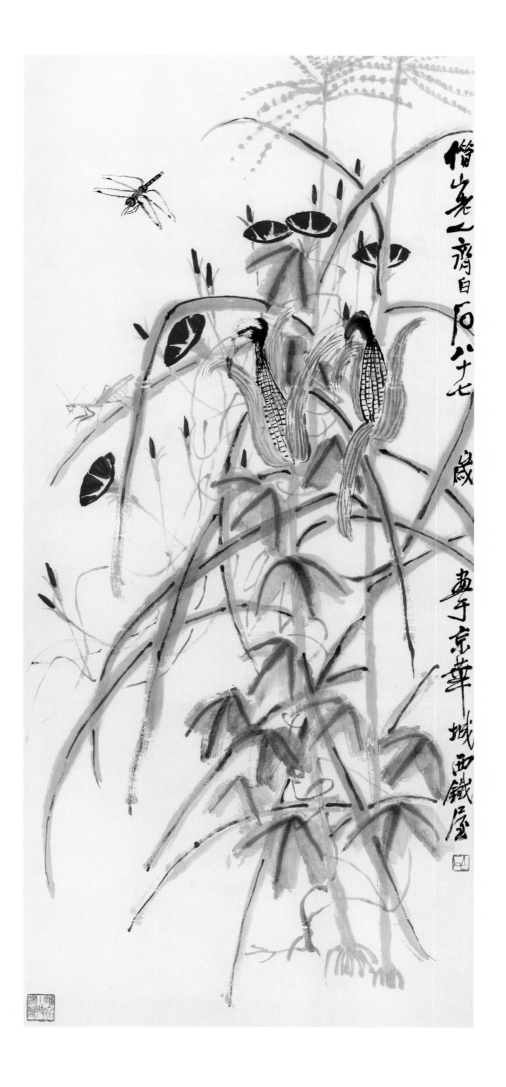

——

葫芦螳螂
轴 纸本设色
68cm×33cm
中国美术馆藏

——

款识
白石。

钤印
借山老人（白文）

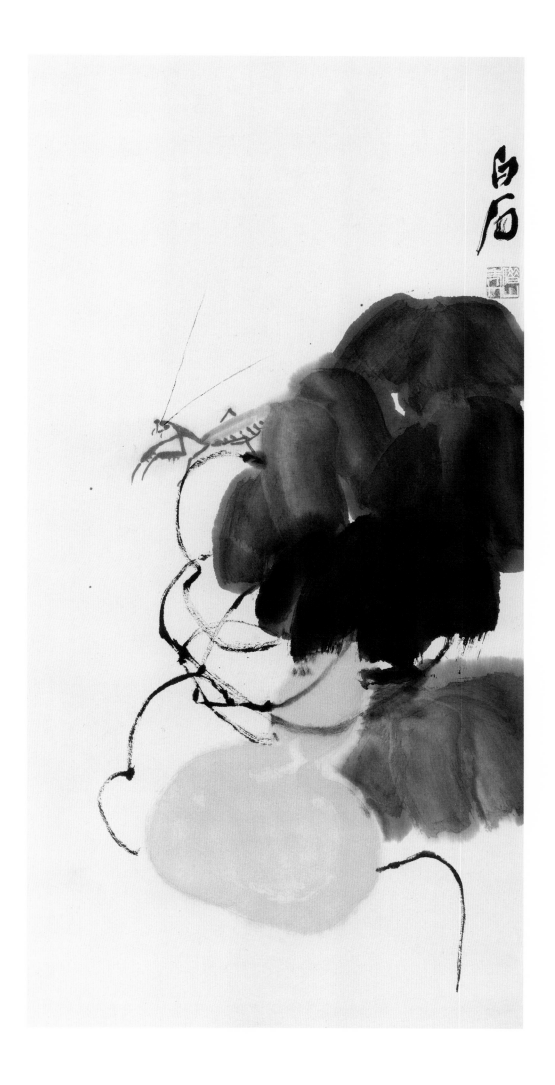

菊酒延年

轴 纸本设色
135.3cm×67.6cm 1948 年
中国美术馆藏

款识
廷芳先生雅属。戊子秋九月，八十八岁齐璜白石画。
菊酒延年
借山白石老人又篆四字。

钤印
白石（朱文） 借山老人（白文）

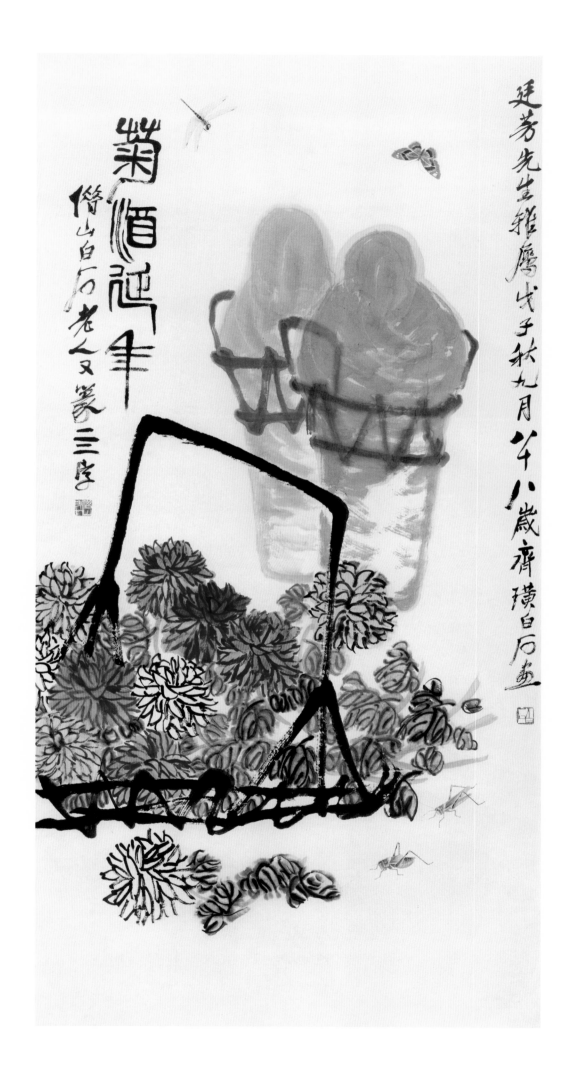

菊酒延年
轴 纸本设色
103cm×68cm 1948 年
中央美术学院藏

款识

戊子，八十八岁白石老人制于京华。
菊酒延年
白石又篆。

钤印

悔乌堂（朱文）　借山老人（白文）　齐璜老手（白文）
人长寿（朱文）

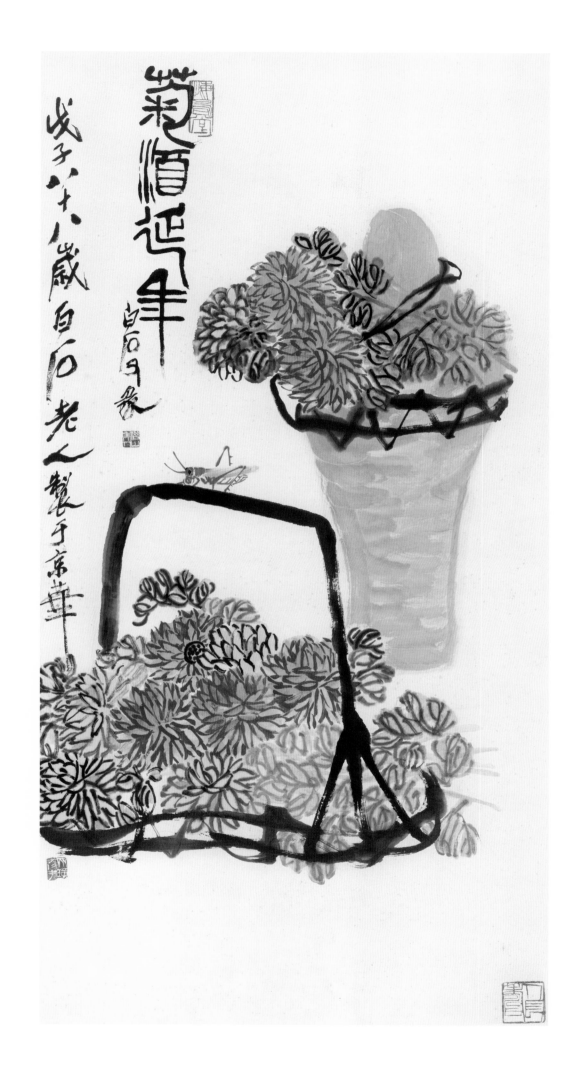

———

丰年

轴 纸本设色
101.8cm×33.8cm　1948 年
中国美术馆藏

———

款识
丰年
戊子，八十八岁齐白石老人。

钤印
齐白石（白文）　悔乌堂（朱文）　吾年八十八（朱文）
鬼神使之非人工（朱文）

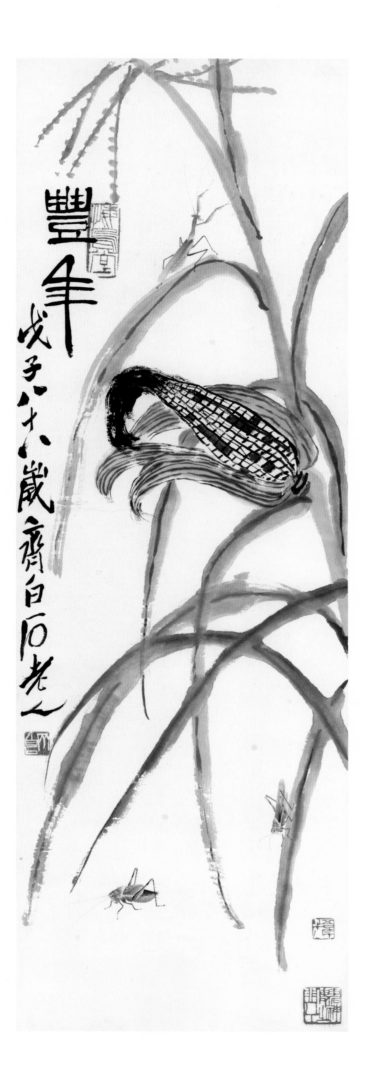

丰年
（局部）

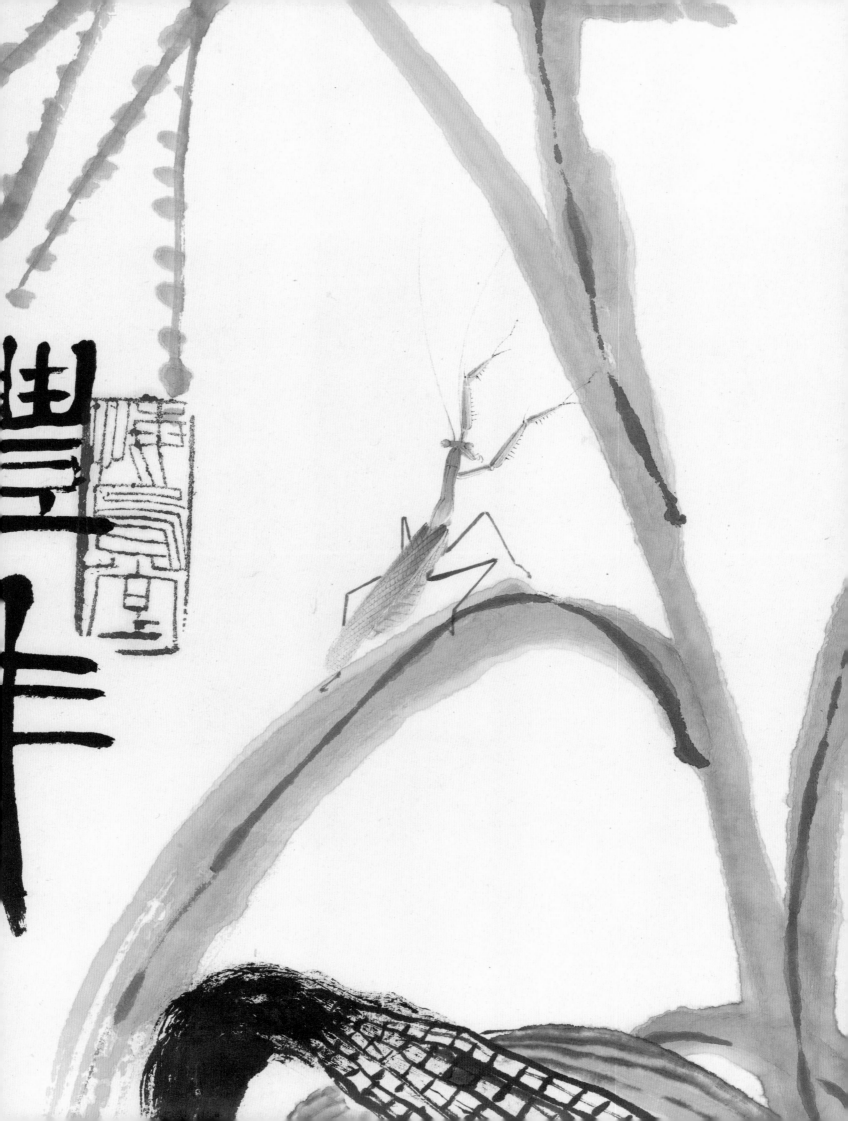

牵牛蜻蜓
花卉草虫十二开之一
册页 纸本设色
45cm×34cm 1947—1948 年
北京市文物公司藏

款识
八十八岁白石老人。

钤印
白石翁（朱文） 吾年八十八（朱文）

红叶双蝶

花卉草虫十二开之二
册页 纸本设色
45cm×34cm 1947—1948 年
北京市文物公司藏

款识

湖南麓山之红叶，惜北方人士未见也。此枫叶也，
北方西山亦谓为红叶。白石。

钤印

苹翁（白文） 曾经灞桥风雪（白文）

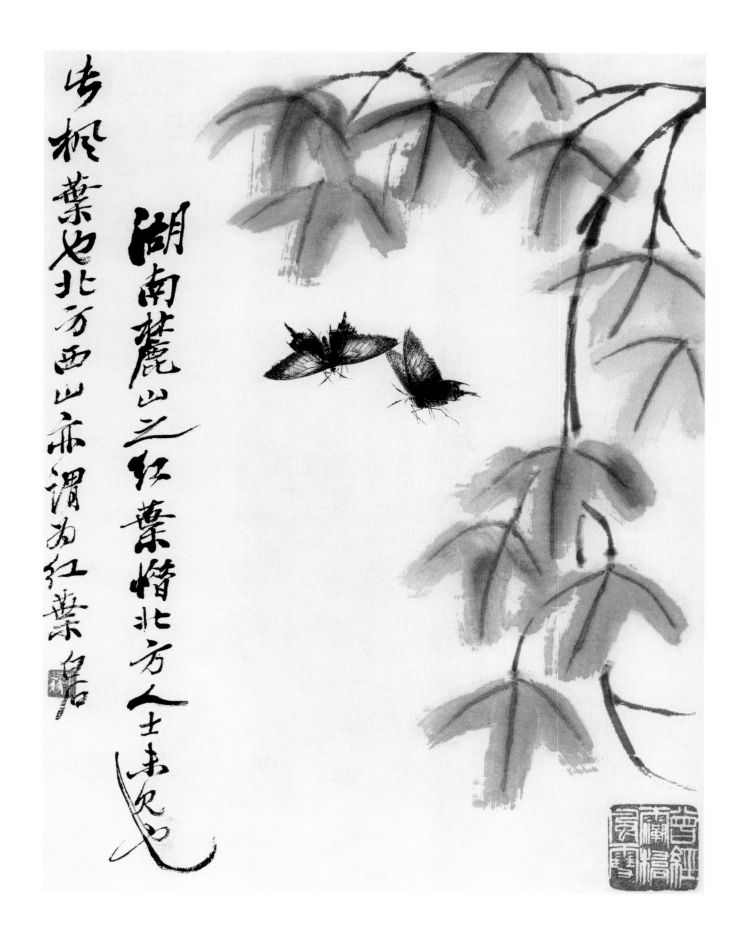

湖南麓山之红叶将北方人士未尝

告枫葉也北方西山亦謂為红葉白石

——

稻谷蝗蜂
花卉草虫十二开之三
册页 纸本设色
45cm×34cm　1947—1948 年
北京市文物公司藏

——

款识
杏子坞老民。

钤印
齐璜（白文）　流俗之所轻也（白文）

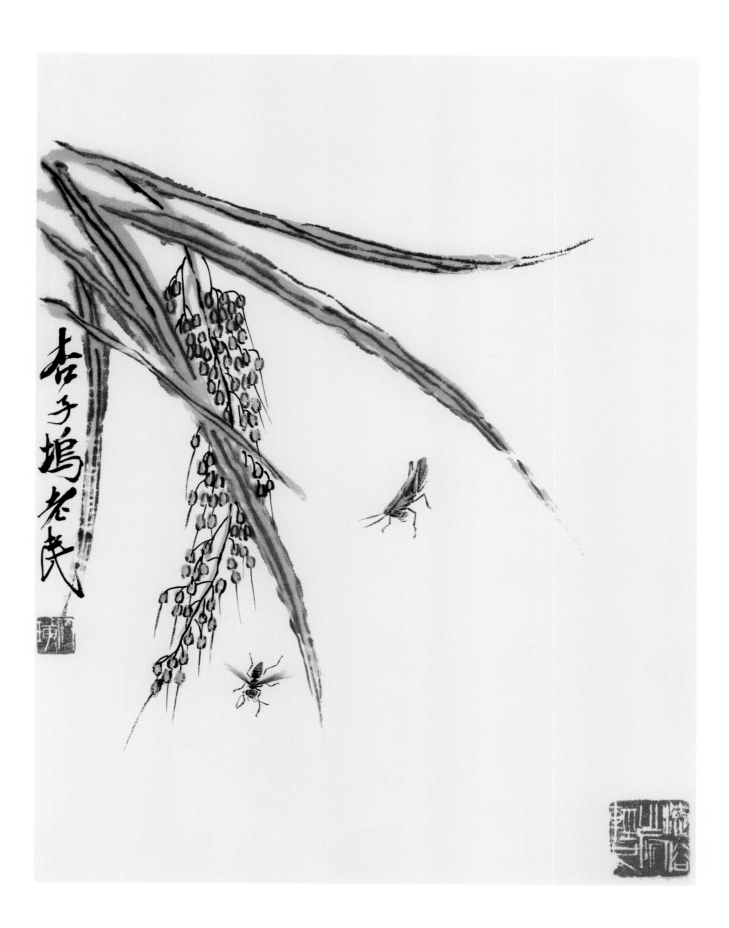

竹叶蝗虫

花卉草虫十二开之四
册页 纸本设色
45cm×34cm　1947—1948 年
北京市文物公司藏

款识

新家余霞峰。白石。

钤印

老齐（朱文）　望白云家山难舍（白文）

新家籍霞峰白石

水草蝼蛄

花卉草虫十二开之五
册页 纸本设色
45cm×34cm 1947—1948 年
北京市文物公司藏

款识
寄萍堂上老人。

钤印
白石老人（白文） 吾年八十七矣（白文）
星塘白屋不出公卿（朱文）

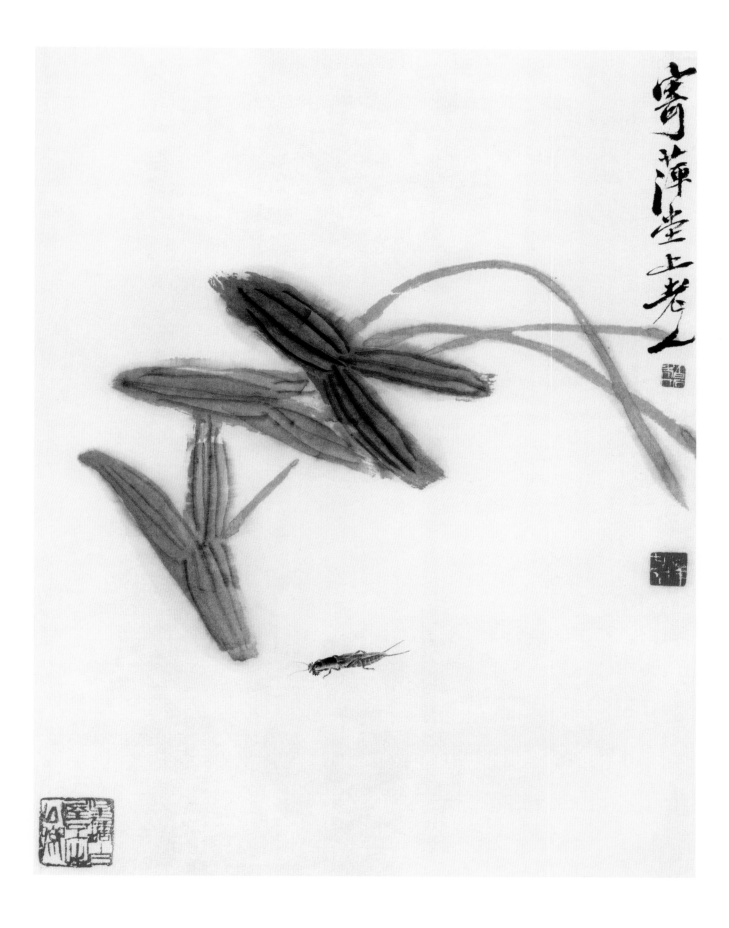

作品

——

黄花螳螂

花卉草虫十二开之六
册页 纸本设色
45cm×34cm 1947—1948 年
北京市文物公司藏

——

款识
滨生。

钤印
齐白石（白文） 马上斜阳城下花（白文）

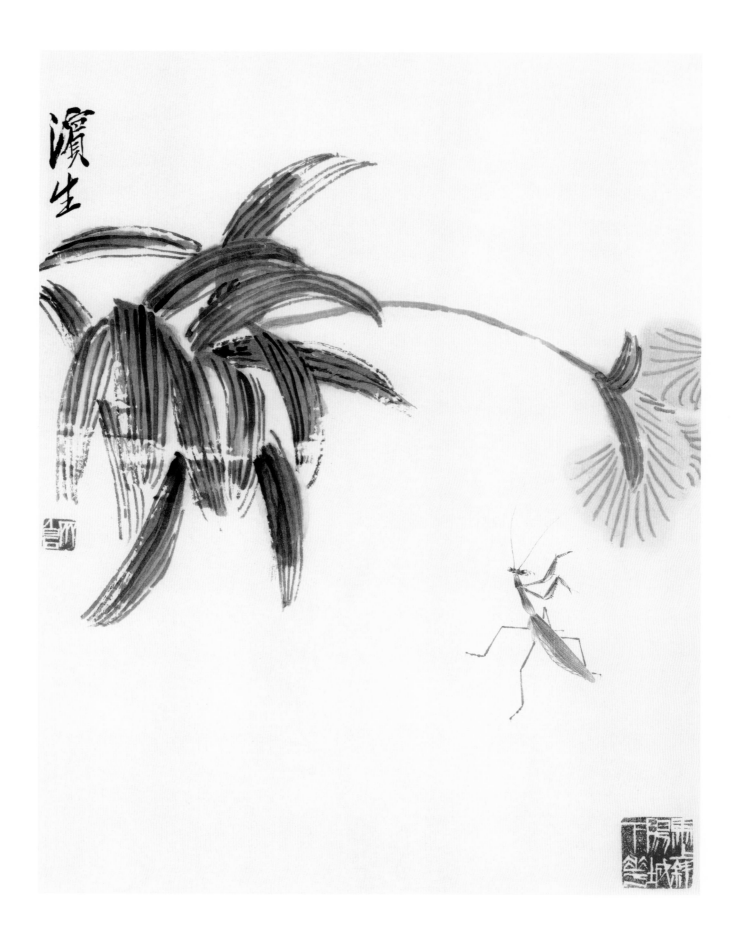

黄罐蛐蛐

花卉草虫十二开之七
册页 纸本设色
45cm×34cm　1947—1948 年
北京市文物公司藏

款识

此蟋蟀居也，昔人未曾言过，此言始自白石。

钤印

借山翁（白文）　鬼神使之非人工（朱文）

告蛰畔居也贊人壬击曾言过告言始自白石

莲蓬蜻蜓

花卉草虫十二开之八
册页 纸本设色
45cm×34cm　1947—1948 年
北京市文物公司藏

款识
白石老人。

钤印
老白（白文）　吾家衡岳山下（朱文）

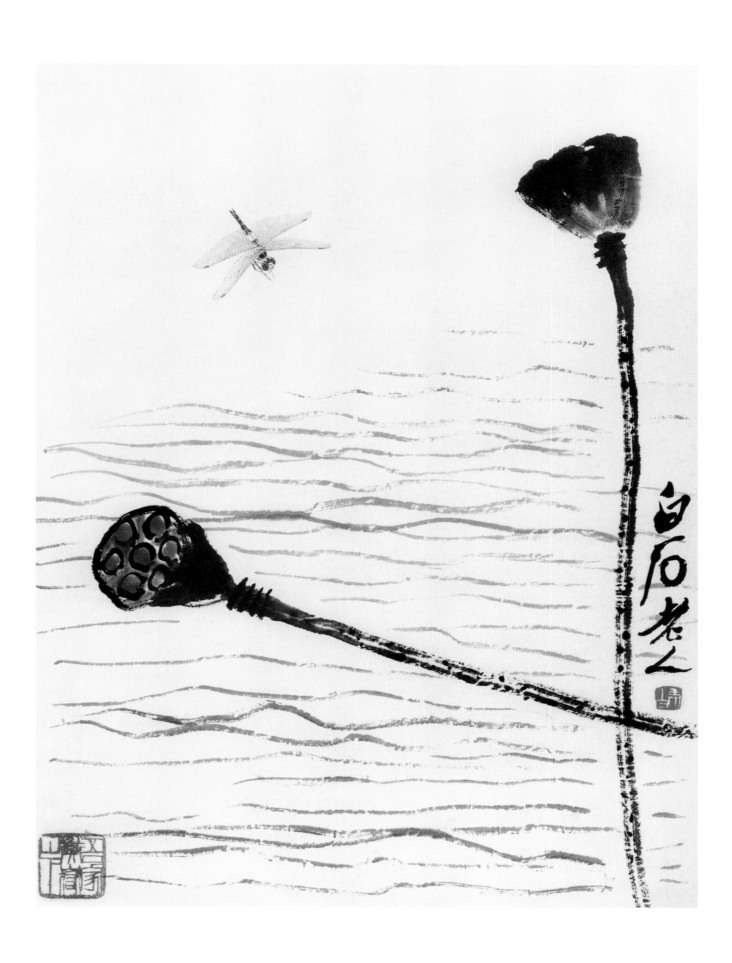

蜜蜂秋海棠

花卉草虫十二开之九
册页 纸本设色
45cm×34cm　1947 年
北京市文物公司藏

款识

齐璜八十七岁时一挥。

钤印

白石翁（朱文）　容颜减尽但余愁（朱文）

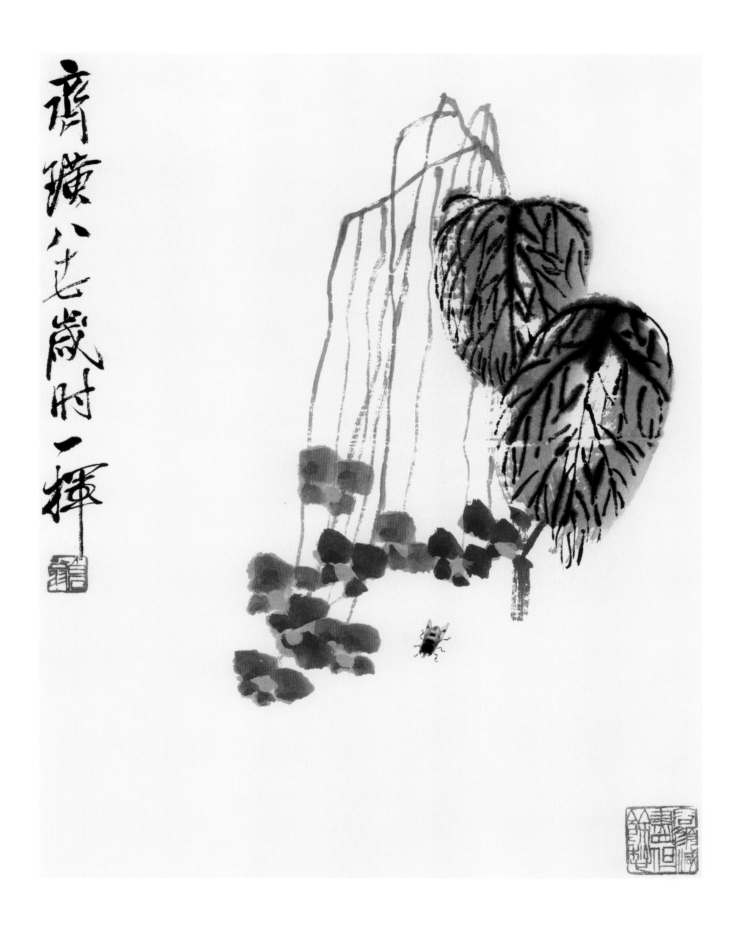

齐璜八七歲時一揮

——

蜡与老少年

花卉草虫十二开之十
册页 纸本设色
45cm×34cm　1947—1948 年
北京市文物公司藏

——

款识
白石。

钤印
苹翁（白文）

兰花豆娘
花卉草虫十二开之十一
册页 纸本设色
45cm×34cm　1947 年
北京市文物公司藏

款识

老齐。
白石五十八岁初来京华时作册子数部，今儿辈分炊，
各给一部当作良田五亩。丁亥分给时又记。

钤印

齐白石（白文）　齐璜（白文）　丁巳劫灰之余（白文）

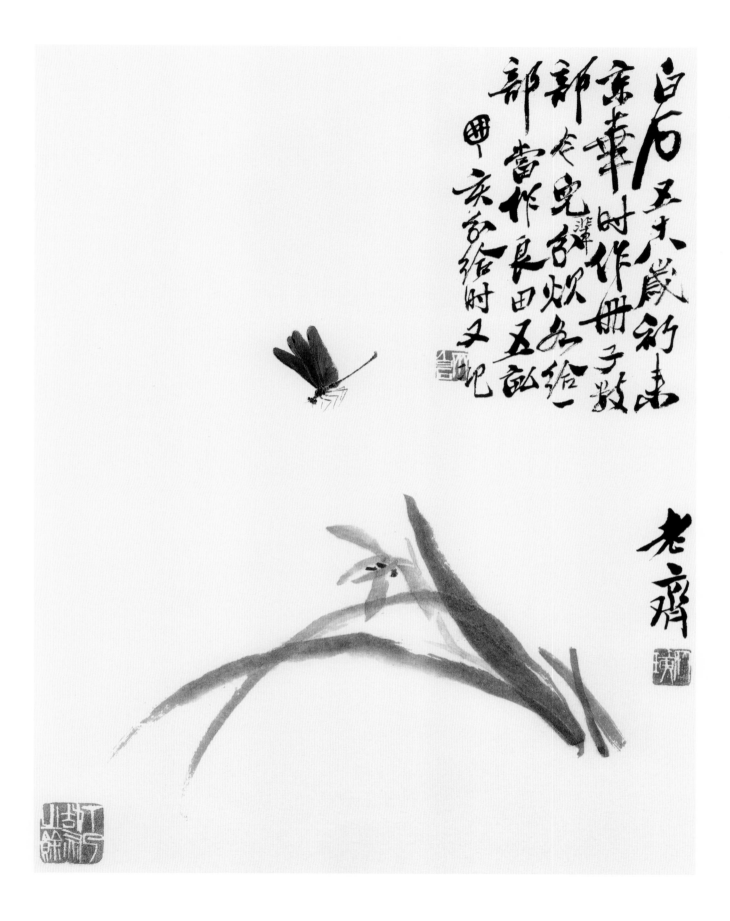

水草蚣甲

花卉草虫十二开之十二
册页 纸本设色
45cm×34cm 1947 年
北京市文物公司藏

款识
阿芝。

钤印
齐白石（白文） 老年肯如人意（白文）

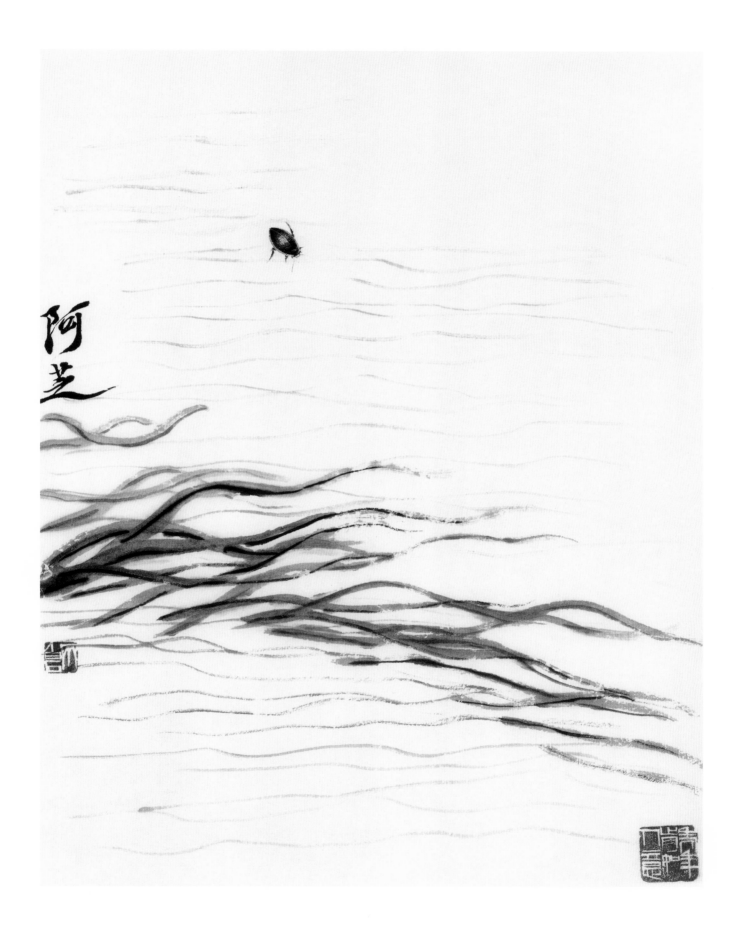

花与凤蛾

工虫画册精品八开之一
册页 纸本设色
34cm×27cm 1949 年
北京画院藏

款识

家山借山馆后梨花开时，有蝶二三种，白黑黄，
此黑色者。白石。

钤印

白石老人（白文） 百树梨花主人（白文）

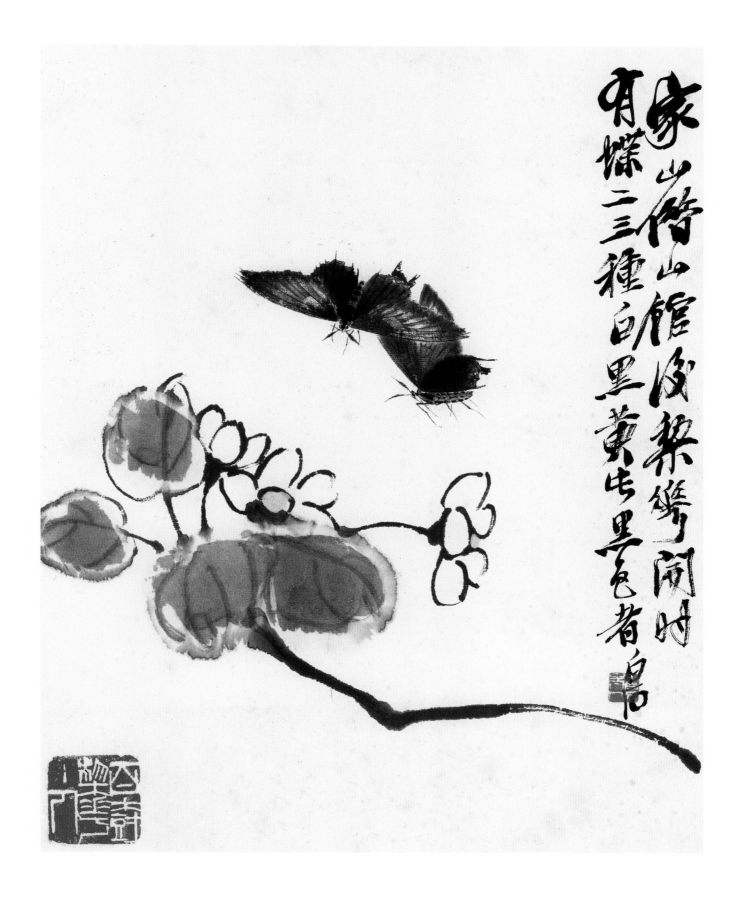

家山僻山館後梨彎問时
有蝶三二種白黑黃虫黑者白石

——

独酌

工虫画册精品八开之二
册页 纸本设色
34cm×27cm　1949 年
北京画院藏

——

款识
独酌
白石老人。

钤印
苹翁（白文）

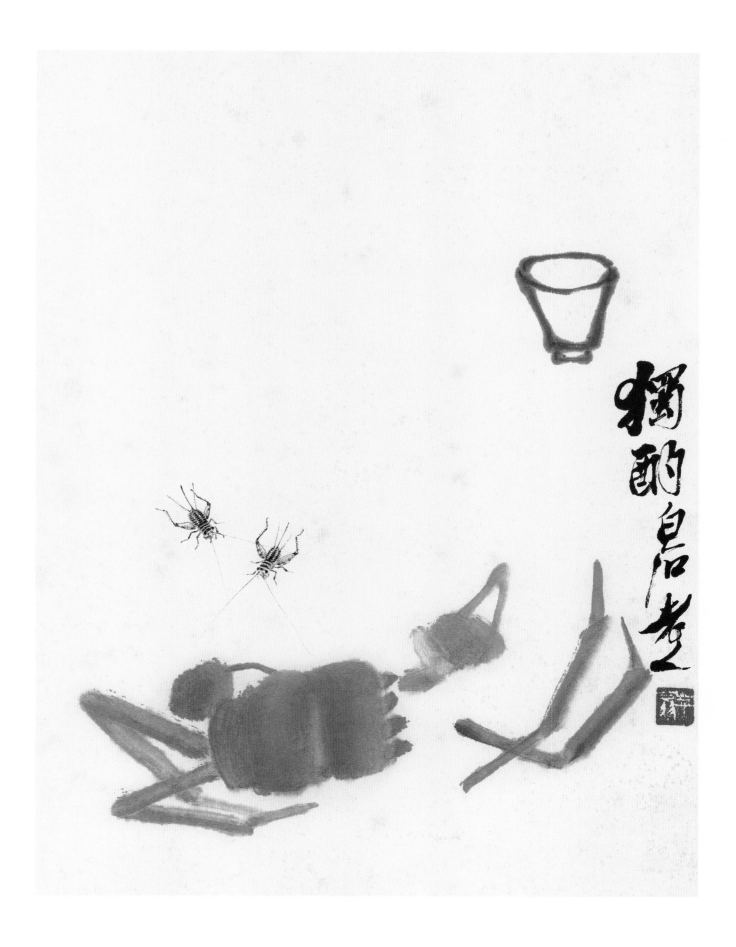

竹笋蝗虫

工虫画册精品八开之三
册页 纸本设色
34cm×27cm 1949 年
北京画院藏

款识

湘潭晓霞山出小笋，味甘芳，天下无二。白石老人。

钤印

阿芝（朱文）

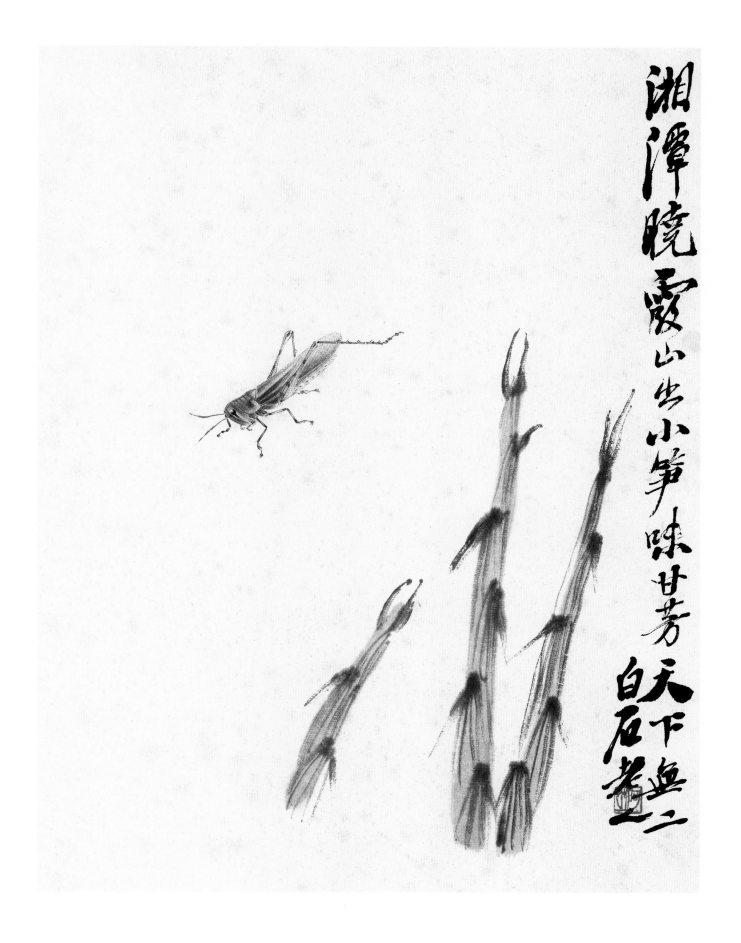

湘潭曉霞山出小筍味甘芳天下無二 白石老人

藕和蝼蛄

工虫画册精品八开之四
册页 纸本设色
34cm×27cm　1949 年
北京画院藏

款识

齐璜制。

钤印

白石翁（朱文）

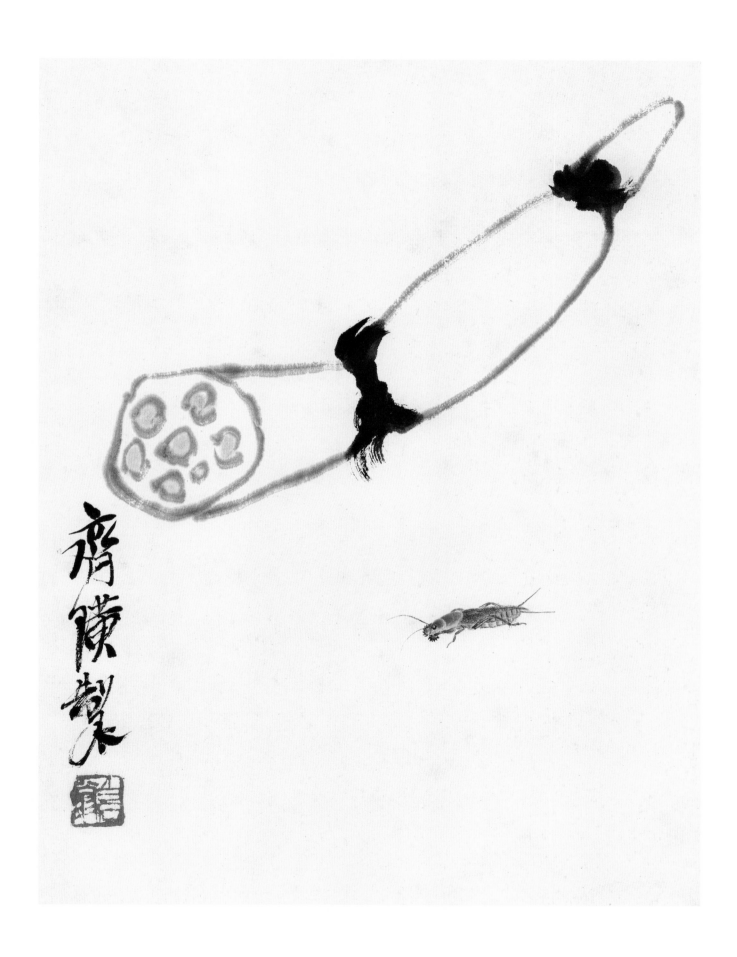

灵芝、草和天牛

工虫画册精品八开之五
册页 纸本设色
34cm×27cm　1949 年
北京画院藏

款识

借山老人。

钤印

白石老人（白文）　三百石印富翁（朱文）

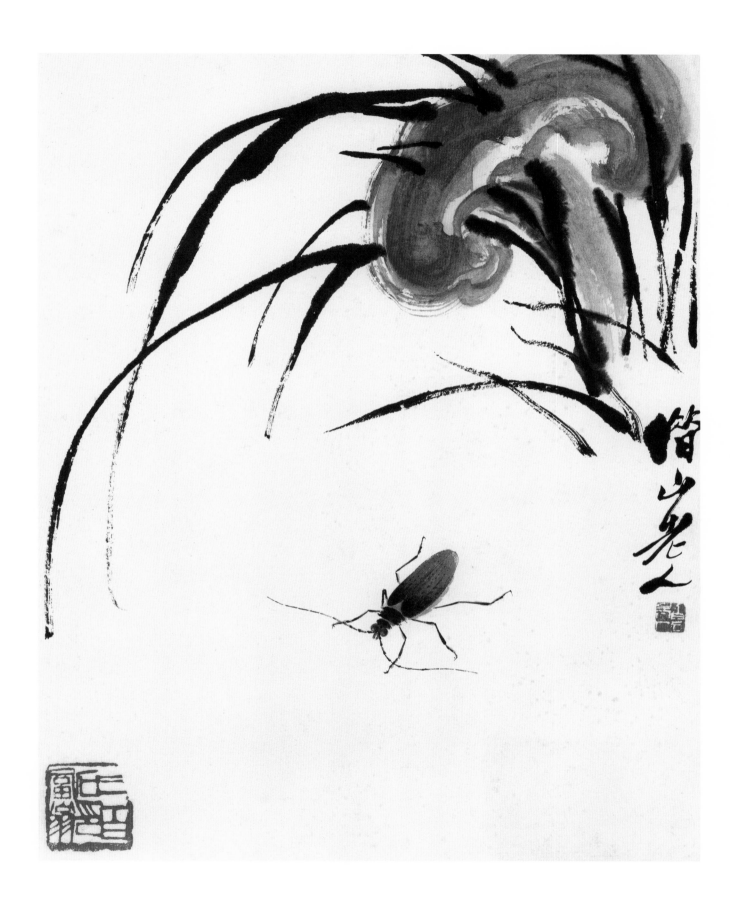

———

豇豆螳螂

工虫画册精品八开之六
册页 纸本设色
34cm×27cm　1949 年
北京画院藏

———

款识

白石齐大。

钤印

借山翁（白文）　何要浮名（朱文）

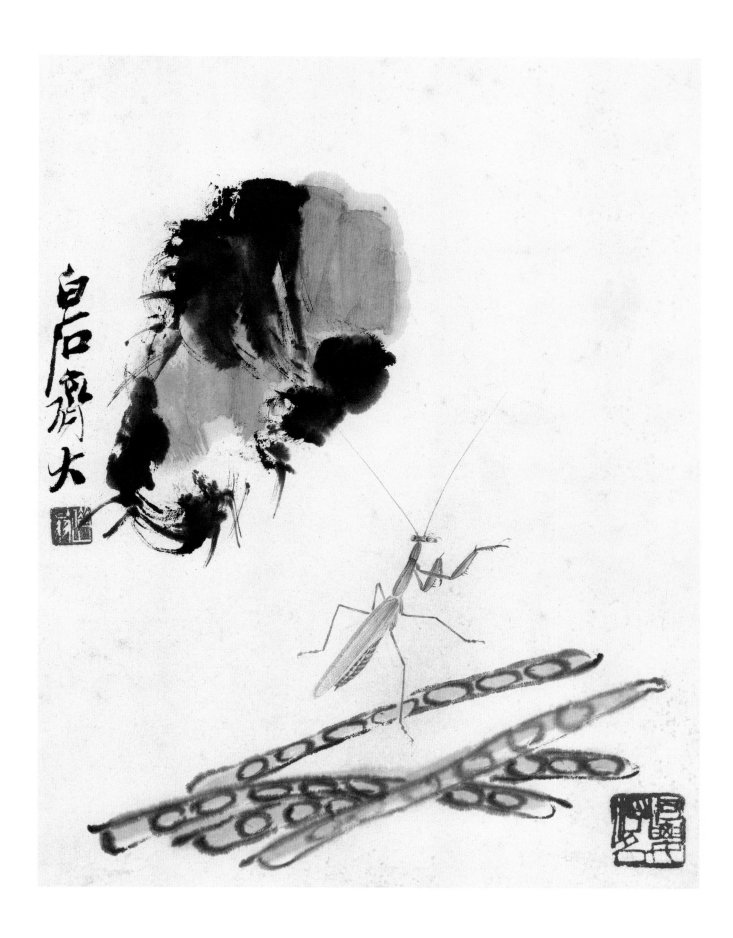

枫林亭

工虫画册精品八开之七
册页 纸本设色
34cm×27cm 1949 年
北京画院藏

款识
枫林亭。白石。

钤印
老白（白文） 寂寞之道（白文）

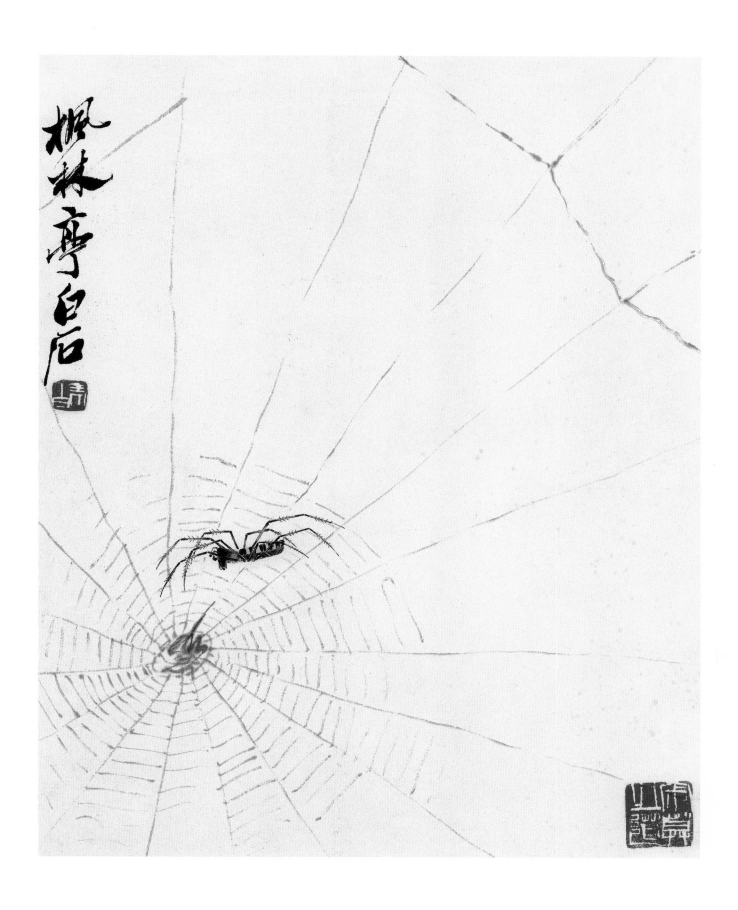

────

豉甲和水虿

工虫画册精品八开之八
册页 纸本设色
34cm×27cm　1949 年
北京画院藏

────

款识

借山馆后井水味甘，冬日尚有草虫。白石。

钤印

齐大（白文）

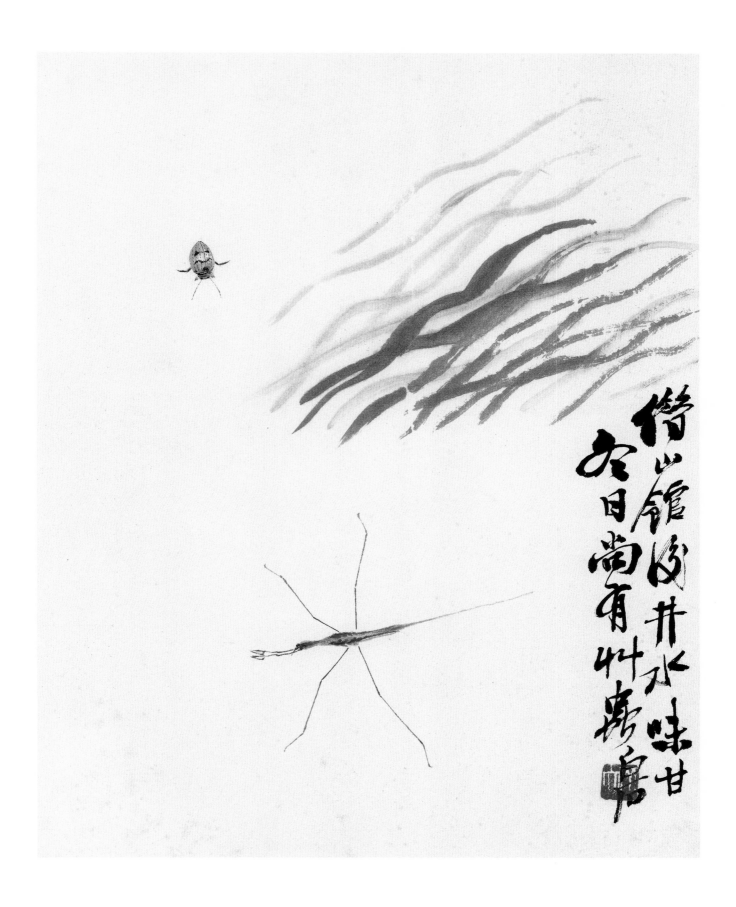

借山館閣井水味甘
余日尚有艸露否　白石

———

丝瓜蜜蜂
装裱形式未知 纸本设色
34cm×35cm　1952 年
荣宝斋藏

———

款识
九十二岁白石。

钤印
白石（朱文）

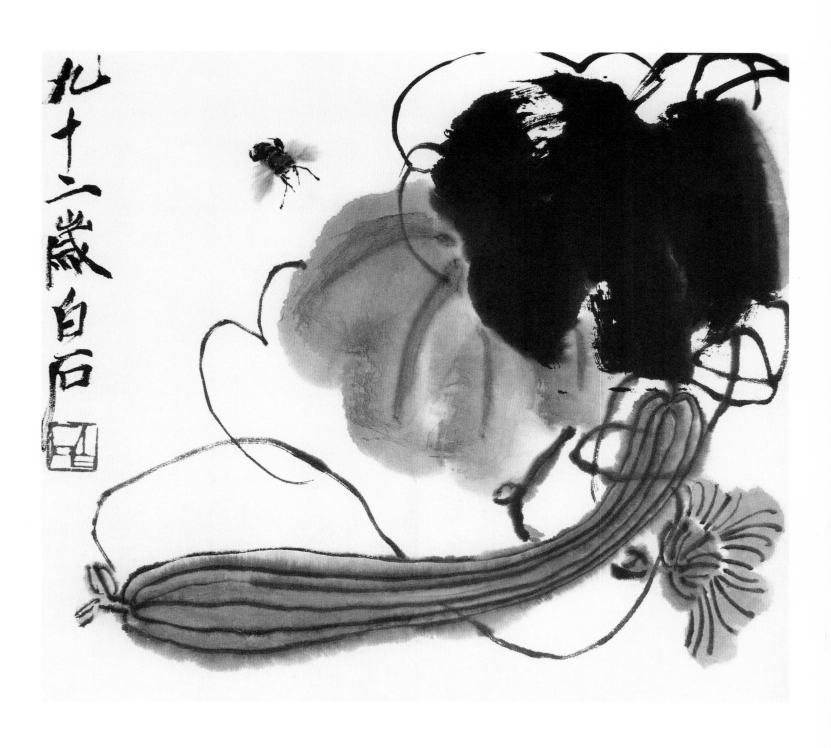

——

草虫

镜芯 纸本设色
33cm×33.5cm 1955 年
北京市文物公司藏

——

款识

九十五岁补，白石。

钤印

齐白石（白文）

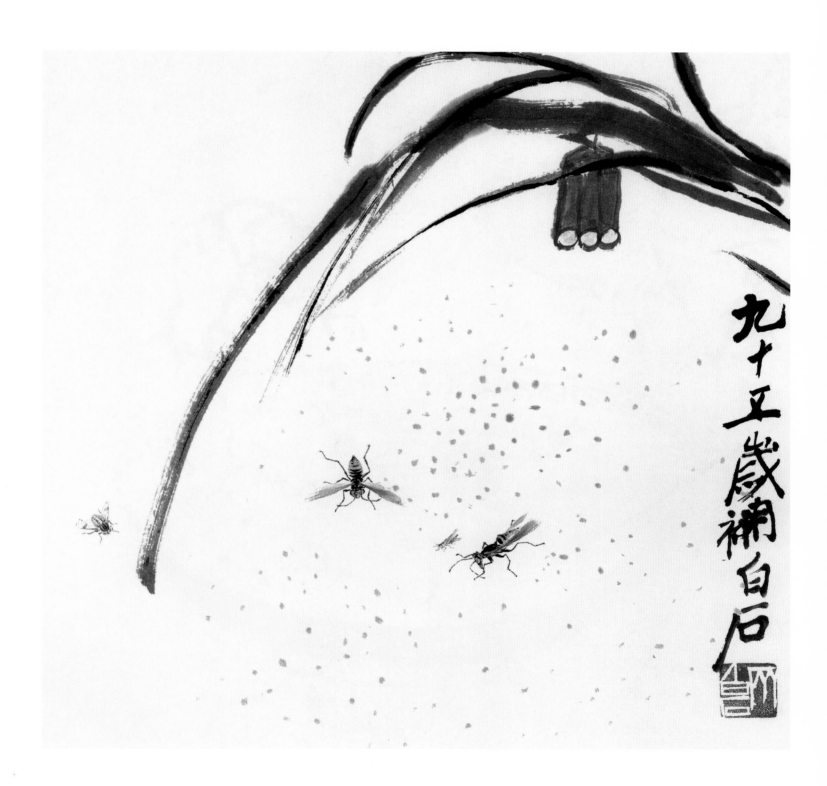

水蝽

花卉工虫册十开之一
册页 纸本设色
33cm×26.5cm 无年款
荣宝斋藏

款识

秋色佳
白石。

钤印

白石（朱文）

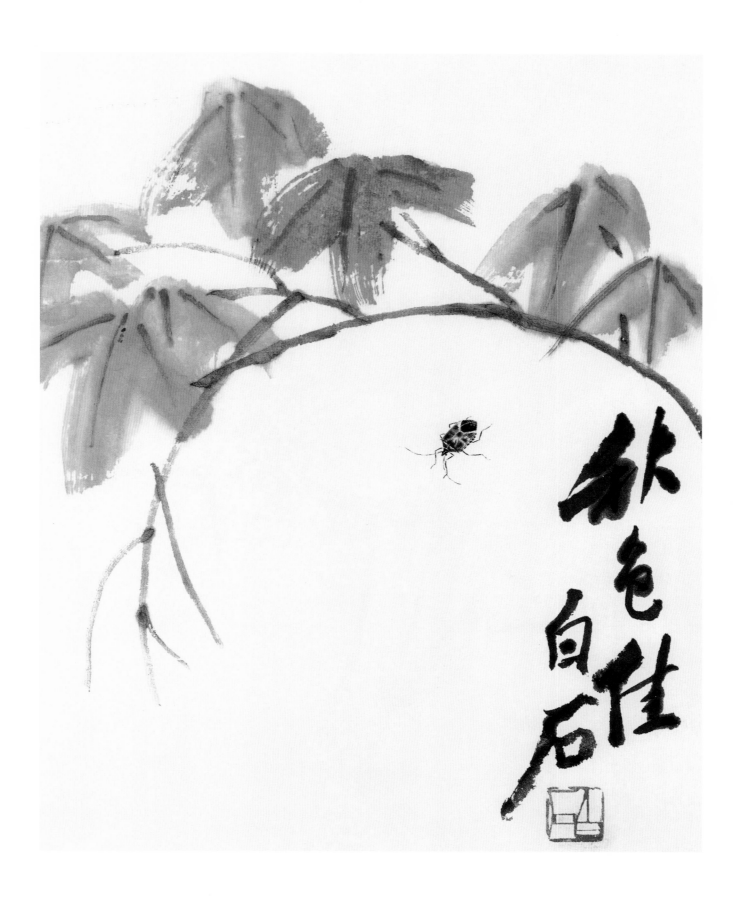

蜻蜓

花卉工虫册十开之二
册页 纸本设色
33cm×26.5cm　无年款
荣宝斋藏

款识
白石。

钤印
甑屋（朱文）

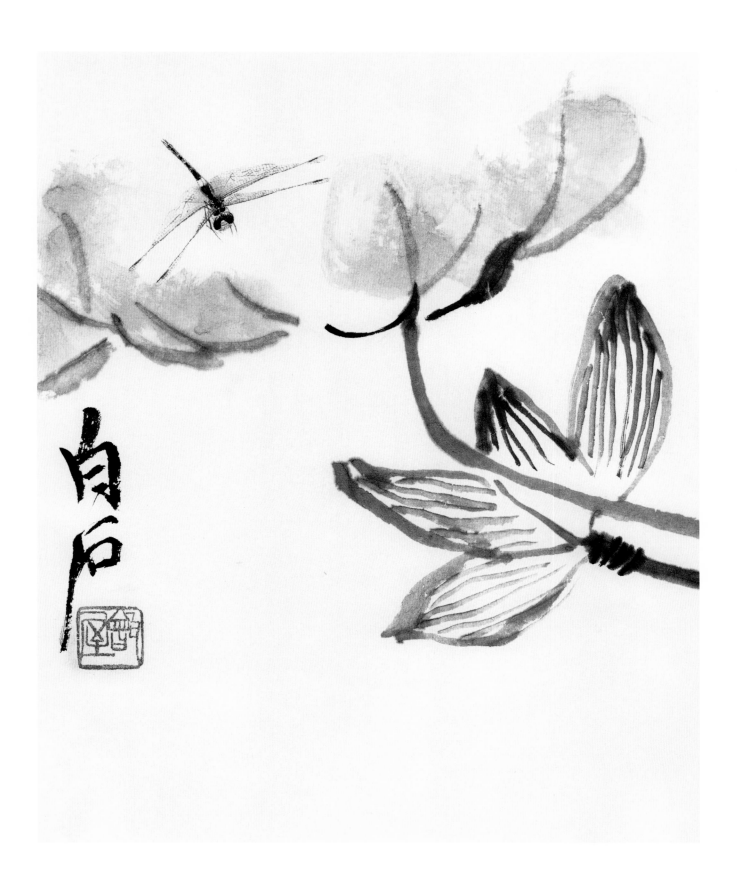

灯蛾

花卉工虫册十开之三
册页 纸本设色
33cm×26.5cm 无年款
荣宝斋藏

款识
白石老人。

钤印
白石（朱文）

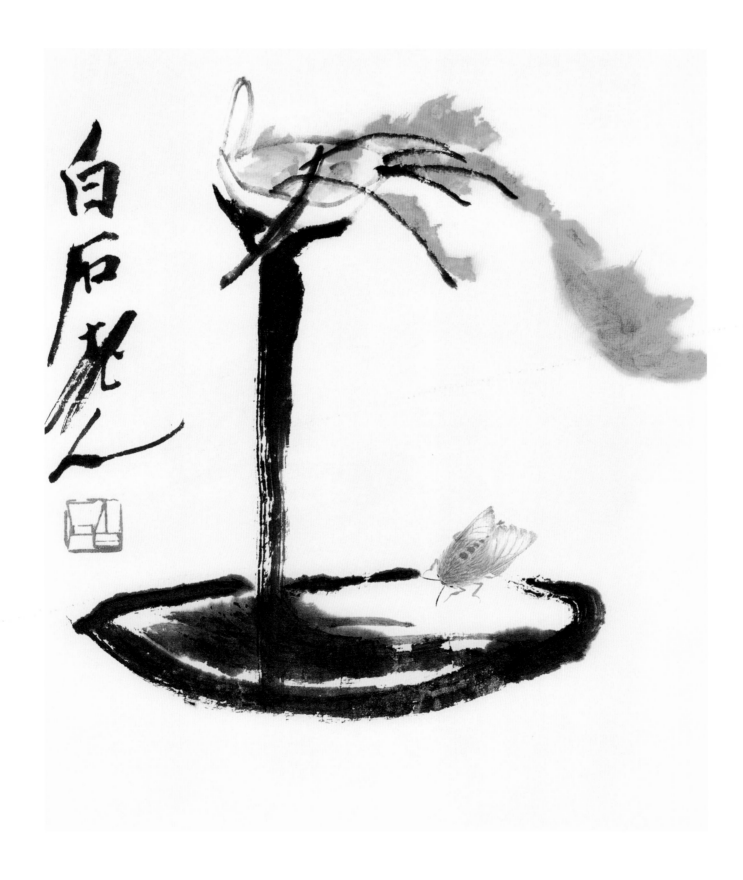

———

蜻蜓

花卉工虫册十开之四
册页 纸本设色
33cm×26.5cm　无年款
荣宝斋藏

———

款识

青虫也。白石。

钤印

齐白石（白文）

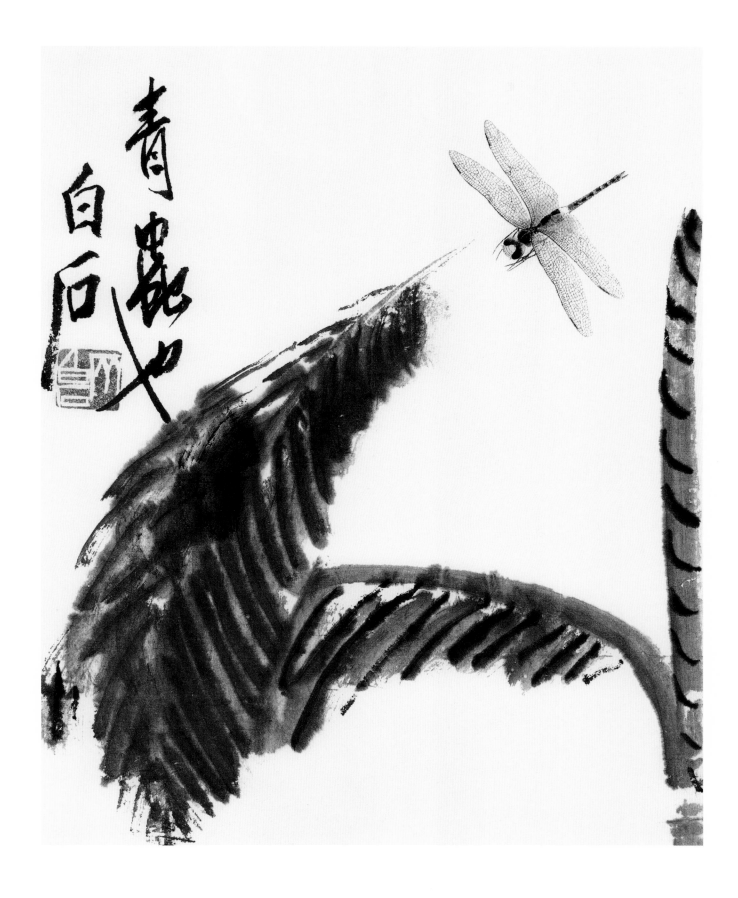

———

细腰蜂

花卉工虫册十开之五
册页 纸本设色
33cm×26.5cm　无年款
荣宝斋藏

———

款识

秋虫白虫此黄虫。白石。

钤印

白石（朱文）

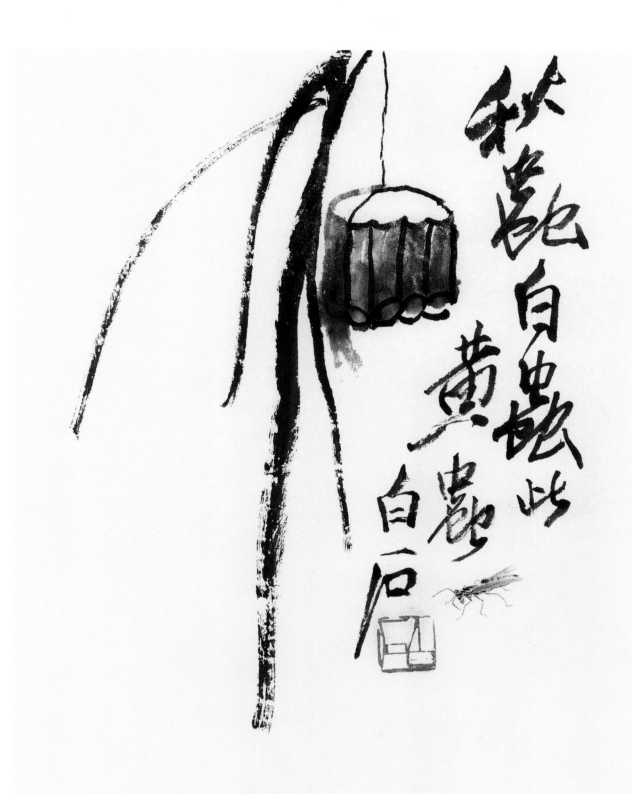

蚱蜢

花卉工虫册十开之六
册页 纸本设色
33cm×26.5cm　无年款
荣宝斋藏

款识
蚱蜢。白石。

钤印
木人（朱文）

———

螳螂

花卉工虫册十开之七
册页 纸本设色
33cm×26.5cm　无年款
荣宝斋藏

———

款识

秋佳
白石。

钤印

白石老人（白文）

———

蜜蜂

花卉工虫册十开之八
册页 纸本设色
33cm×26.5cm 无年款
荣宝斋藏

———

款识
松多寿
白石。

钤印
白石相赠（白文）

松枝壽詩 白石

——

蛾

花卉工虫册十开之九
册页 纸本设色
33cm×26.5cm　无年款
荣宝斋藏

——

款识

芝多寿

白石。

钤印

借山翁（朱文）

兰多壽時白石

蛾

花卉工虫册十开之十
册页 纸本设色
33cm×26.5cm　无年款
荣宝斋藏

款识
白石。

钤印
白石（朱文）

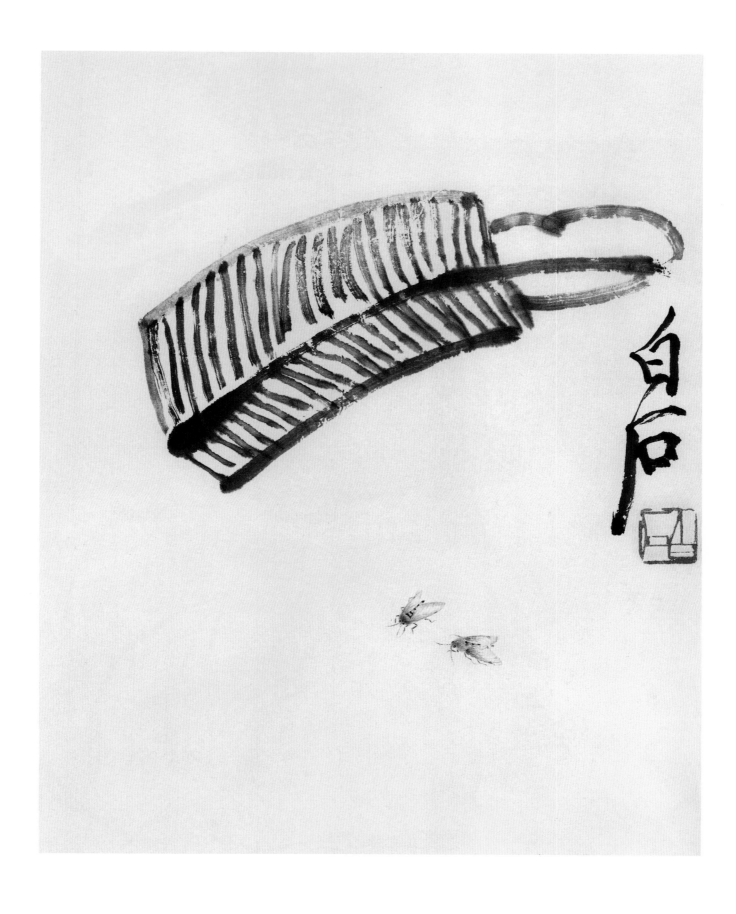

———

葡萄

轴 纸本设色
33cm×33cm　1955 年
北京市文物公司藏

———

款识

九十五岁白石老人。

钤印

齐白石（白文）

九十二歲白石老人

———

花卉双蝶

轴 纸本设色
33cm×33cm 1955 年
北京市文物公司藏

———

款识

九十五岁白石。

钤印

齐大（白文）

——

丝瓜蝈蝈

轴 纸本设色
33cm×33cm　1955 年
北京市文物公司藏

——

款识
九十五岁白石老人。

钤印
齐白石（白文）

九十五歲白石老人

画
稿

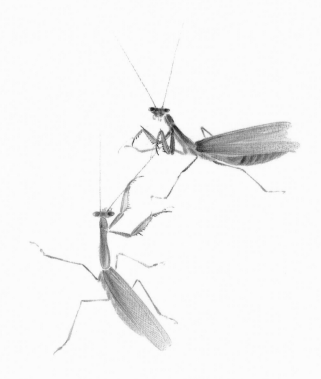

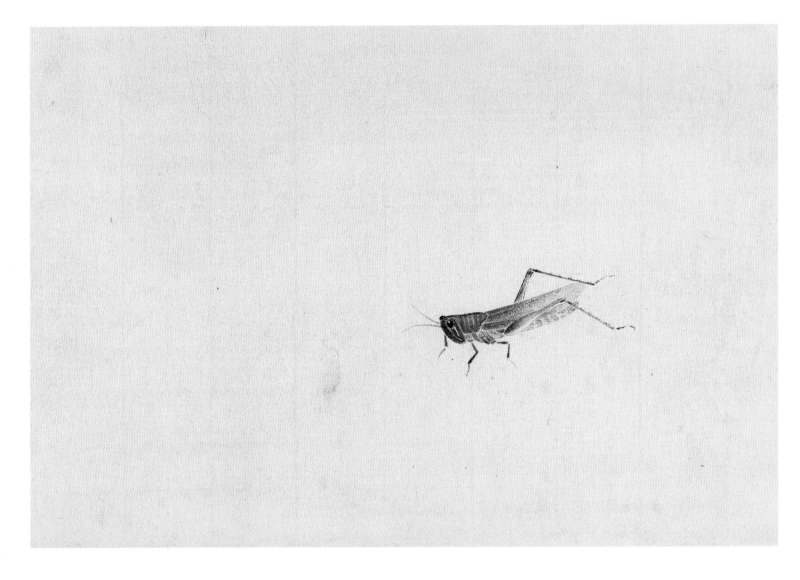

蝗虫

托片 纸本设色

19cm×26.5cm 无年款

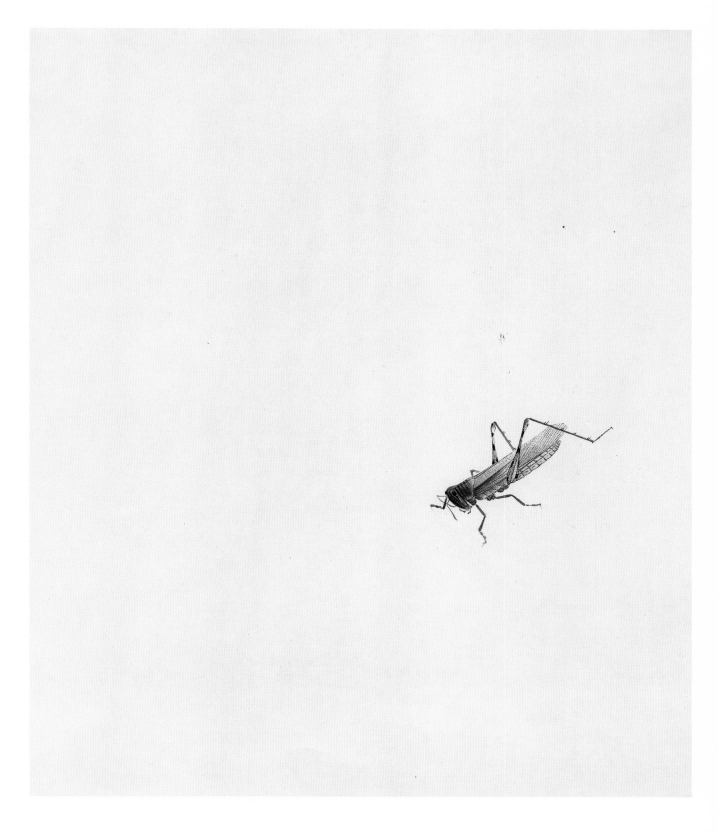

蝗虫

托片 纸本设色
34.5cm×29.5cm　无年款

蝗虫

托片 纸本设色
30.5cm×30.5cm　无年款

蛾子

托片 纸本设色
30.5cm×30.5cm　无年款

灯蛾

托片 纸本设色
41.5cm×30.5cm　无年款

双凤蛾

托片 纸本设色
35cm×34.5cm 无年款

尺蛾

托片 纸本设色

28cm×35cm 无年款

尺蛾

托片 纸本设色
35cm×28cm 无年款

鹿蛾

托片 绢本设色
17cm×22.5cm　无年款

螟蛾

托片 绢本设色
19.5cm×17.5cm　无年款

雀天蛾

托片 纸本设色
36.5cm×24.5cm　无年款

菜粉蝶
托片 绢本设色
17cm×24cm　无年款

蜻蜓

托片 纸本设色

35cm×35cm 无年款

色蟌

托片 纸本设色

36cm×24.5cm　无年款

双蜜蜂

托片 纸本设色

35cm×35cm　无年款

马蜂

托片 纸本设色
21.5cm×36cm 无年款

双熊蜂
托片 纸本设色
35cm×34.5cm 无年款

螳螂

托片 纸本设色
35.5cm×35.5cm　无年款

双螳螂

托片 纸本设色
69.5cm×35cm　无年款

蝉

托片 纸本设色
22cm×37cm　无年款

蟋蟀

托片 纸本设色

23.5cm×20cm 无年款

双蟋蟀

托片 纸本设色
35cm×47cm　无年款

蝈蝈

托片 纸本设色

34cm×27cm 无年款

纺织娘

托片 纸本设色

41.5cm×30.5cm　无年款

草青蛉

托片 纸本设色
23cm×28.5cm　无年款

蝇

托片 绢本设色
17.5cm×23.5cm　无年款

蝇

托片 纸本设色
17cm×22cm 无年款

丽蝇

托片 纸本设色
33.5cm×26.5cm　无年款

食蚜蝇

托片 纸本设色
33cm×27cm　无年款

灶马
托片 纸本设色
33.5cm×31.5cm　无年款

土元

托片　纸本设色

34.5cm×22cm　无年款

荔蝽

托片 绢本设色

17cm×23.5cm　无年款

蝽

托片 纸本设色
23cm×20.5cm　无年款

蝼蛄

托片 纸本设色

33.5cm×27cm 无年款

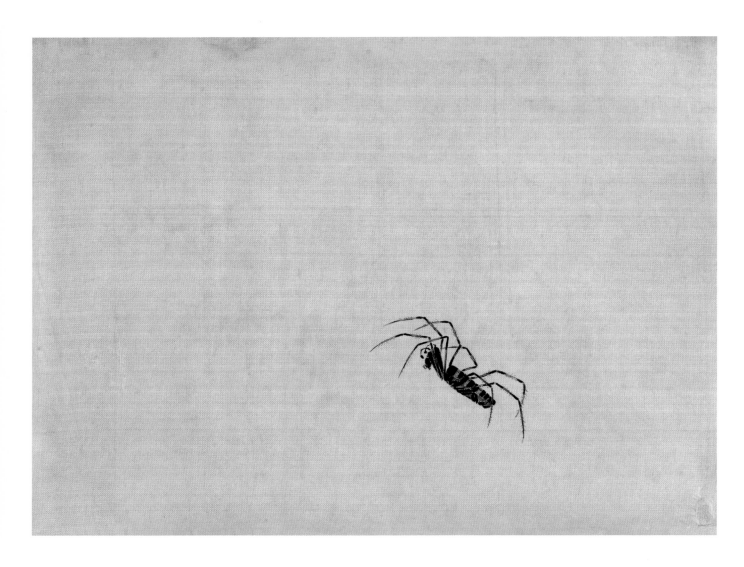

蜘蛛

托片 纸本
8cm×15cm 无年款

五虫图稿

托片 纸本设色
68cm×34cm　无年款

九虫图稿

托片 纸本设色
67.5cm×34cm　无年款

合作画

双蝶老少年

齐白石、齐子如合作
轴 纸本设色
94cm×34cm　1924 年
中国美术馆藏

款识

北楼仁兄大人法正。甲子仲冬月，弟璜画草，愚儿补蝶。

钤印

木居士（白文）　白石翁（白文）

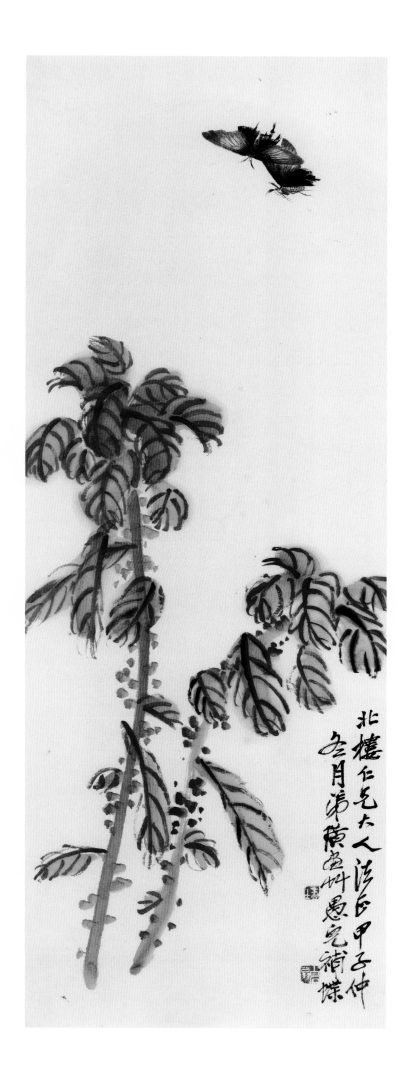

老少年

齐白石、萧重华合作
轴 纸本设色
33.5cm×36cm　无年款
北京市文物公司藏

款识
补老来少白石老人，画小蝶者萧重华女弟。

钤印
木人（朱文）

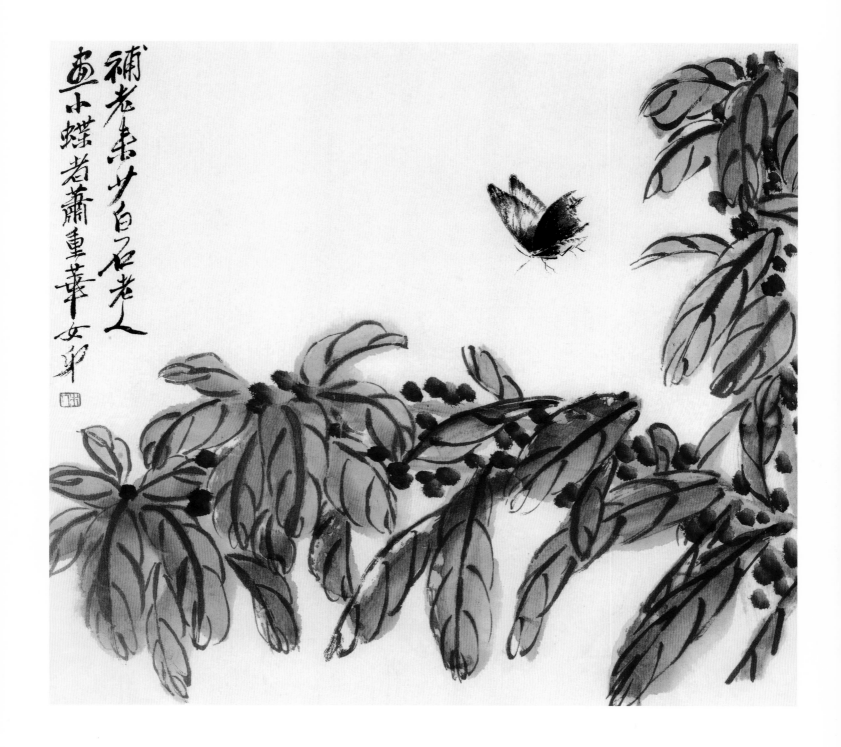

―――

秋色

齐白石、汪慎生、陈半丁、王雪涛合作
轴 纸本设色
95cm×25cm 1944 年
北京市文物公司藏

―――

款识

伯衡仁弟雅属。白石老人画老少年，八十四岁。
慎生画黄菊。
半丁写墨菊。
甲申春二月初十日，雪涛补虫于迟园，时同居燕市。

钤印

齐大（朱文） 慎生（白文） 半丁（朱文） 雪涛（朱文）
傲雪居士（朱文）

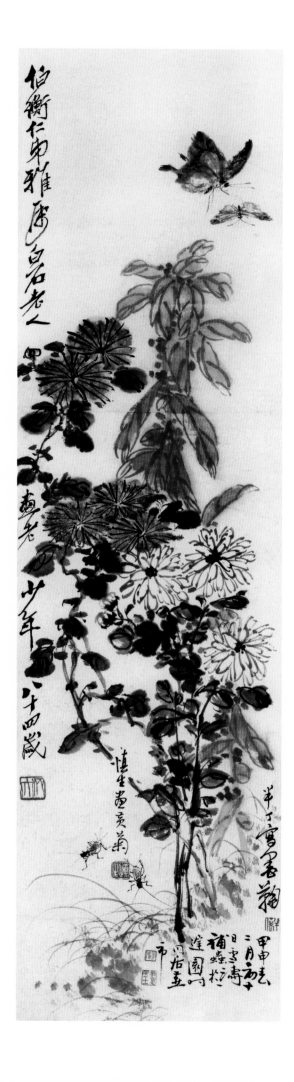

——

海棠秋虫

齐白石、王雪涛合作
镜芯 纸本设色
34.5cm×69cm　1944 年
北京市文物公司藏

——

款识

白石老人作。
雪涛补虫。

钤印

齐大（朱文）　雪涛（朱文）

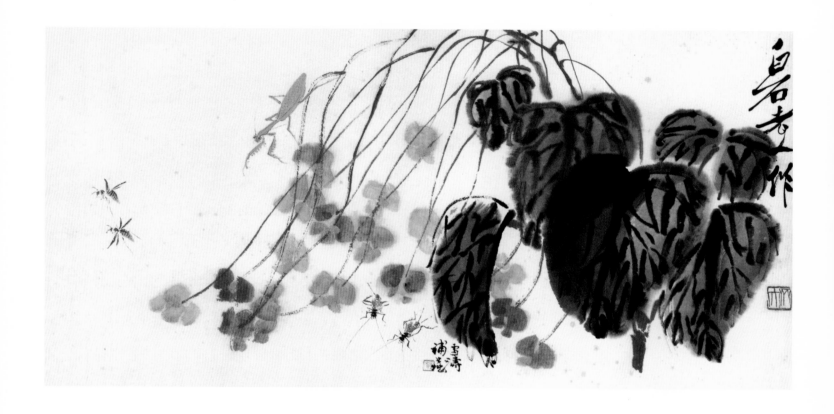

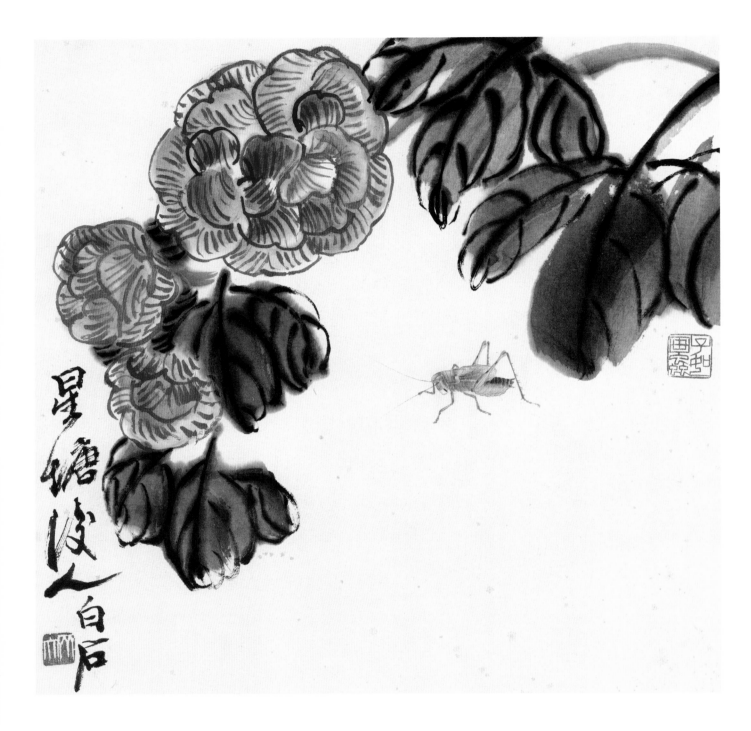

芙蓉蝈蝈

草虫册页十二开之一
齐白石、齐子如合作
册页 纸本设色
33cm×32.5cm 1954 年
辽宁省博物馆藏

———

款识

星塘后人，白石。

钤印

齐大（白文） 子如画虫（朱文）

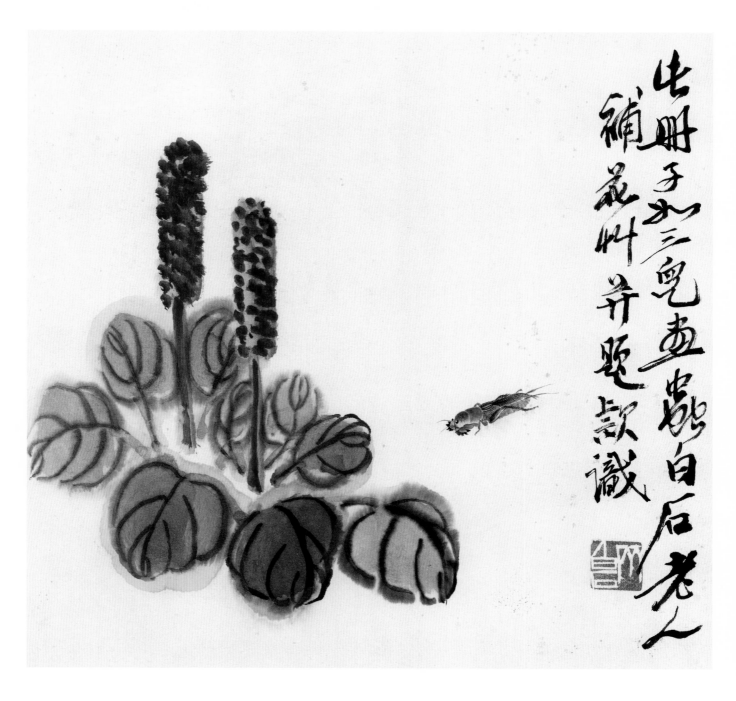

蝼蛄

草虫册页十二开之二

齐白石、齐子如合作

册页 纸本设色

33cm×32.5cm 1954 年

辽宁省博物馆藏

——

款识

此册子如三儿画虫，白石老人补花草并题款识。

钤印

齐白石（白文）

合作画

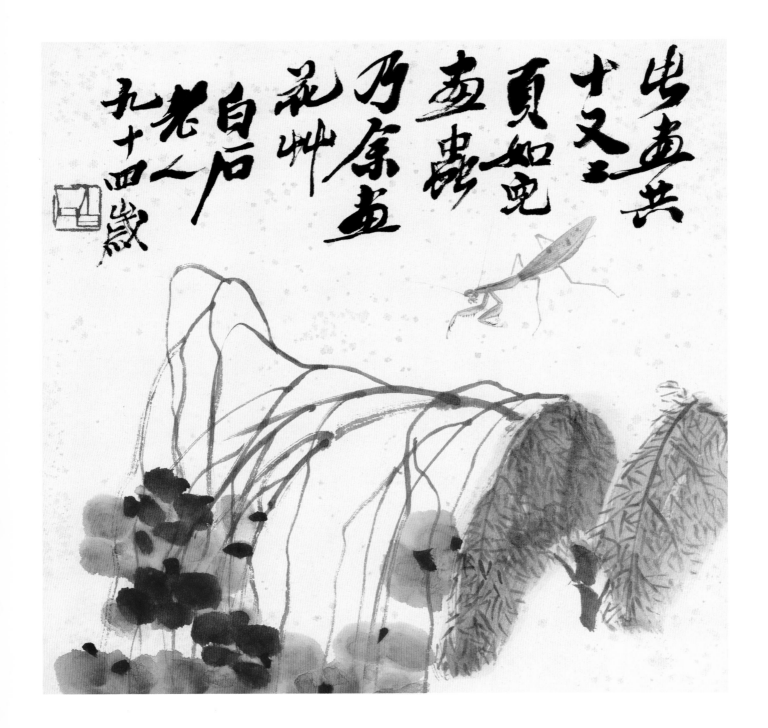

秋海棠螳螂

草虫册页十二开之三
齐白石、齐子如合作
册页 纸本设色
33cm×32.5cm 1954 年
辽宁省博物馆藏

———

款识

此画共十又二页，如儿画虫，乃余画花草。
白石老人九十四岁。

钤印

白石（朱文）

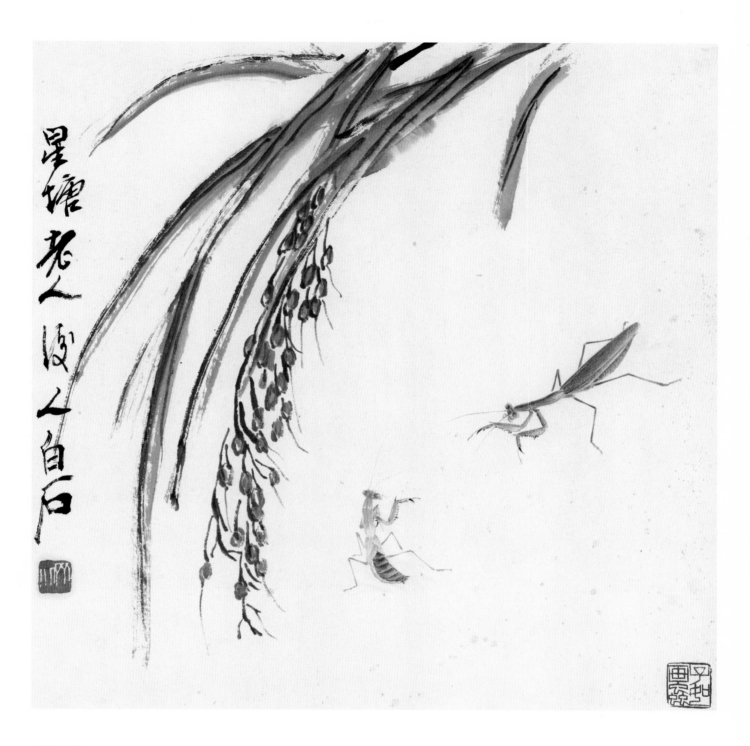

稻穗螳螂

草虫册页十二开之四
齐白石、齐子如合作
册页 纸本设色
33cm×32.5cm 1954 年
辽宁省博物馆藏

———

款识

星塘老人后人白石。

钤印

齐大（白文） 子如画虫（朱文）

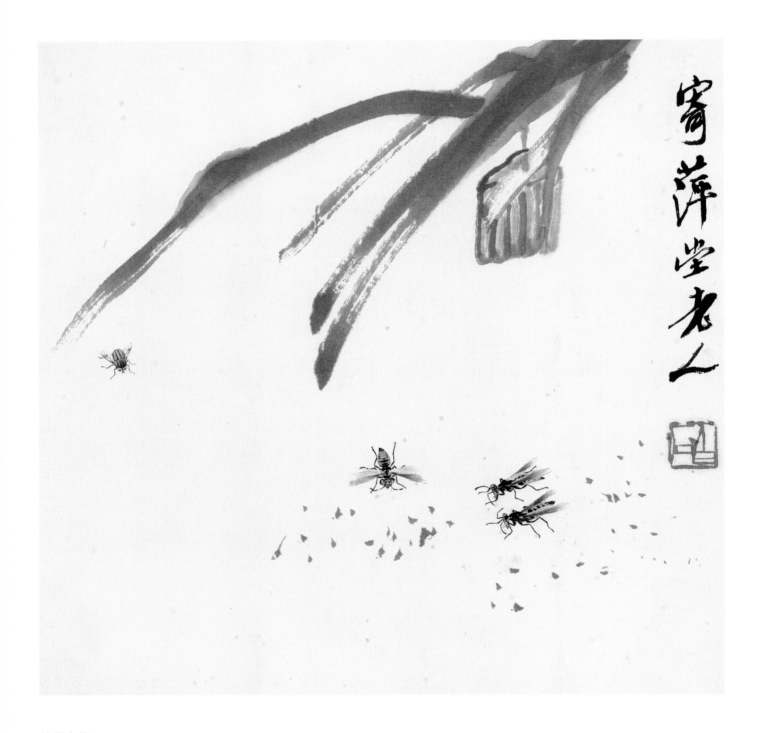

蜂巢蜜蜂

草虫册页十二开之五
齐白石、齐子如合作
册页 纸本设色
33cm×32.5cm 1954年
辽宁省博物馆藏

———

款识

寄萍堂老人。

钤印

白石（朱文）

合作画

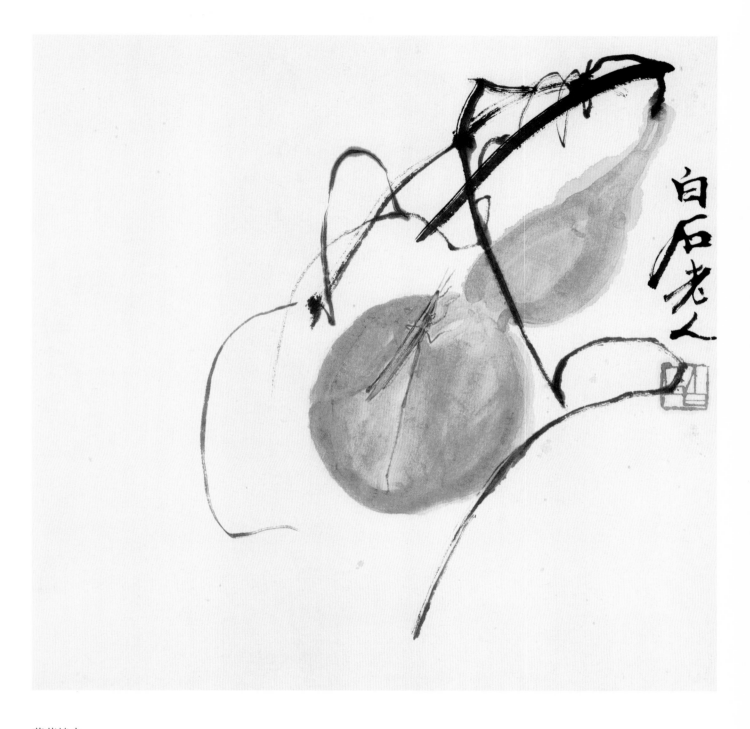

葫芦蝗虫

草虫册页十二开之六
齐白石、齐子如合作
册页 纸本设色
33cm×32.5cm 1954 年
辽宁省博物馆藏

———

款识

白石老人。

钤印

白石（朱文）

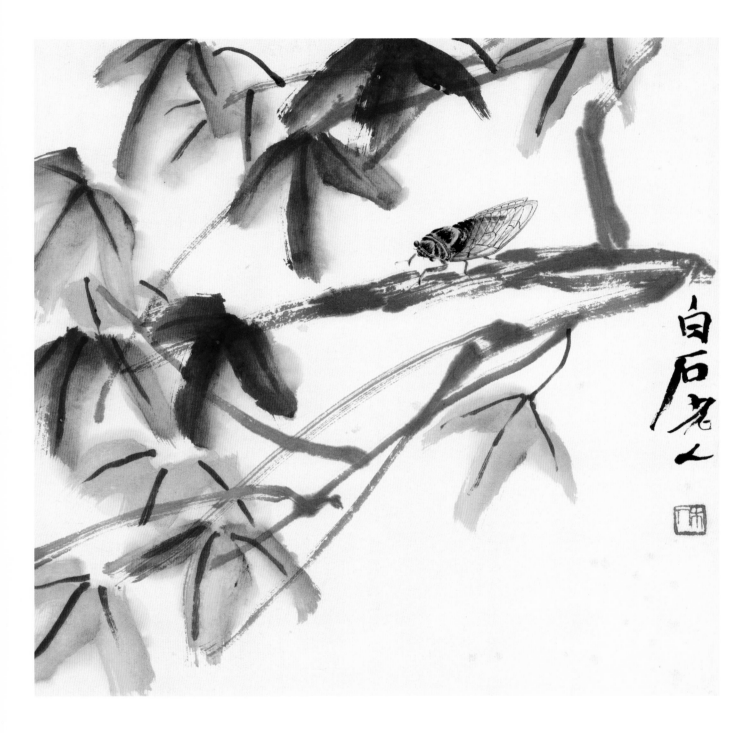

红叶秋蝉

草虫册页十二开之七
齐白石、齐子如合作
册页 纸本设色
33cm×32.5cm 1954年
辽宁省博物馆藏

———

款识

白石老人。

钤印

木人（朱文）

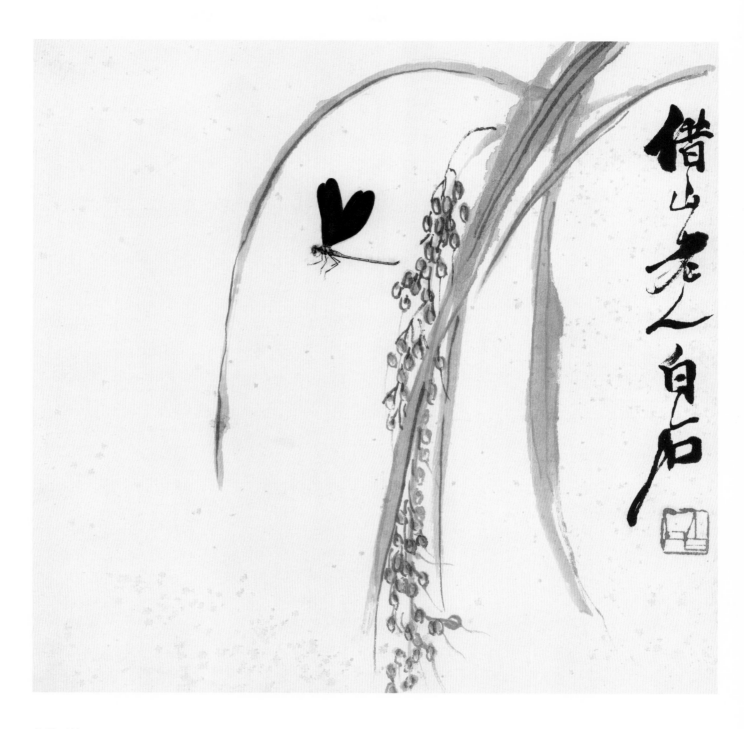

谷穗豆娘

草虫册页十二开之八
齐白石、齐子如合作
册页　纸本设色
33cm×32.5cm　1954 年
辽宁省博物馆藏

——

款识
借山老人白石。

钤印
白石（朱文）

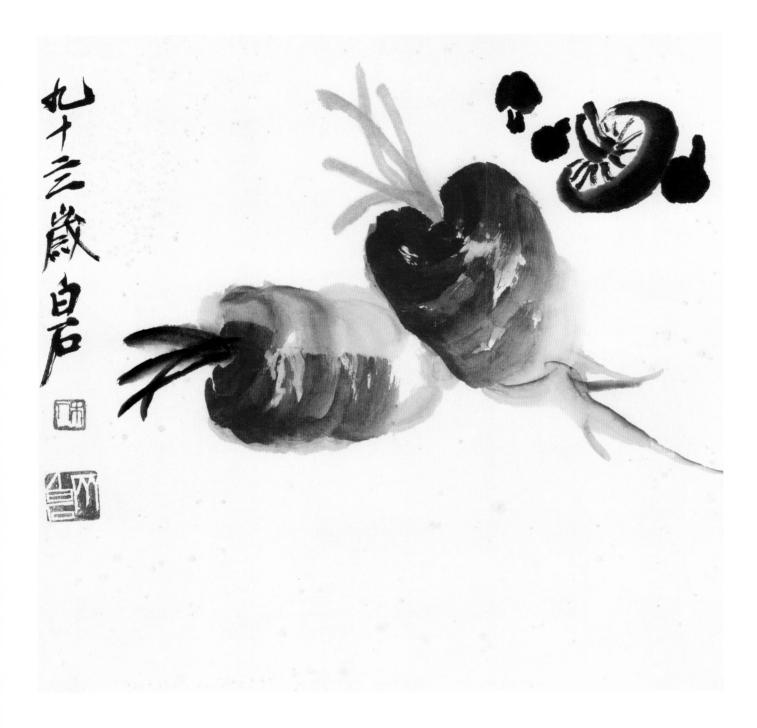

萝卜冬菌

草虫册页十二开之九
齐白石、齐子如合作
册页　纸本设色
33cm×32.5cm　1954 年
辽宁省博物馆藏

———

款识

九十四岁白石。

钤印

木人（朱文）　齐白石（白文）

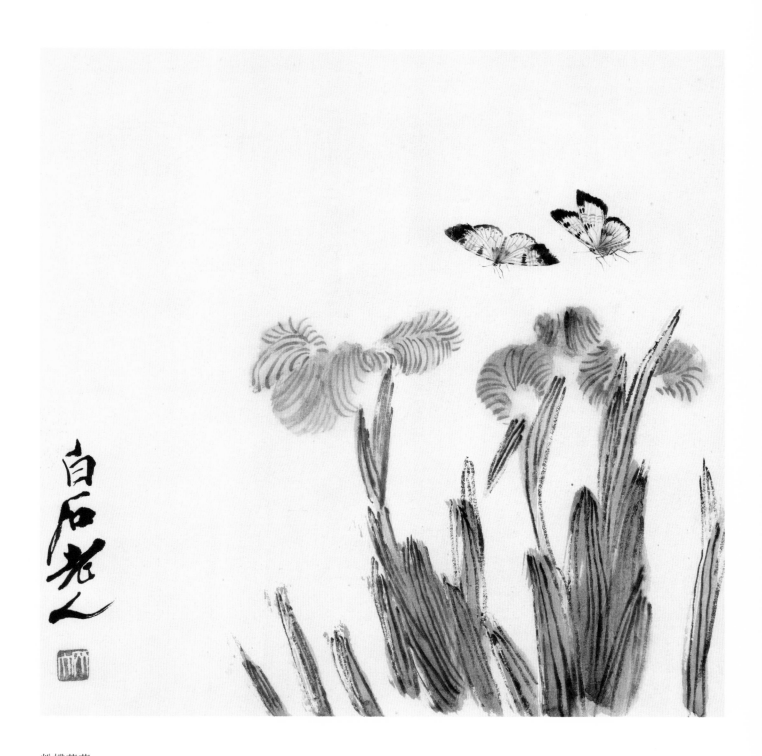

粉蝶萱草

草虫册页十二开之十
齐白石、齐子如合作
册页 纸本设色
33cm×32.5cm 1954 年
辽宁省博物馆藏

——

款识
白石老人。

钤印
齐大（白文）

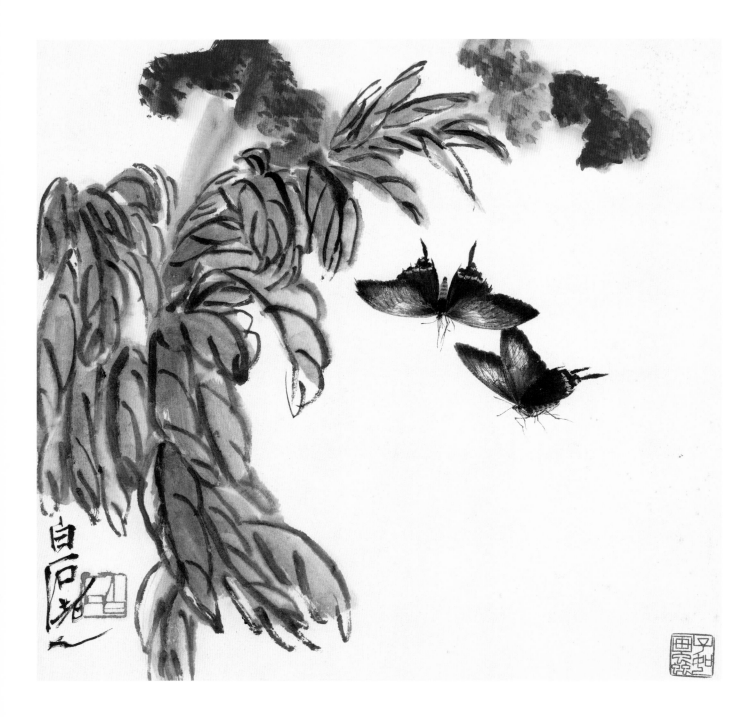

凤蝶鸡冠花

草虫册页十二开之十一
齐白石、齐子如合作
册页　纸本设色
33cm×32.5cm　1954年
辽宁省博物馆藏

———

款识

白石老人。

钤印

白石（朱文）　子如画虫（朱文）

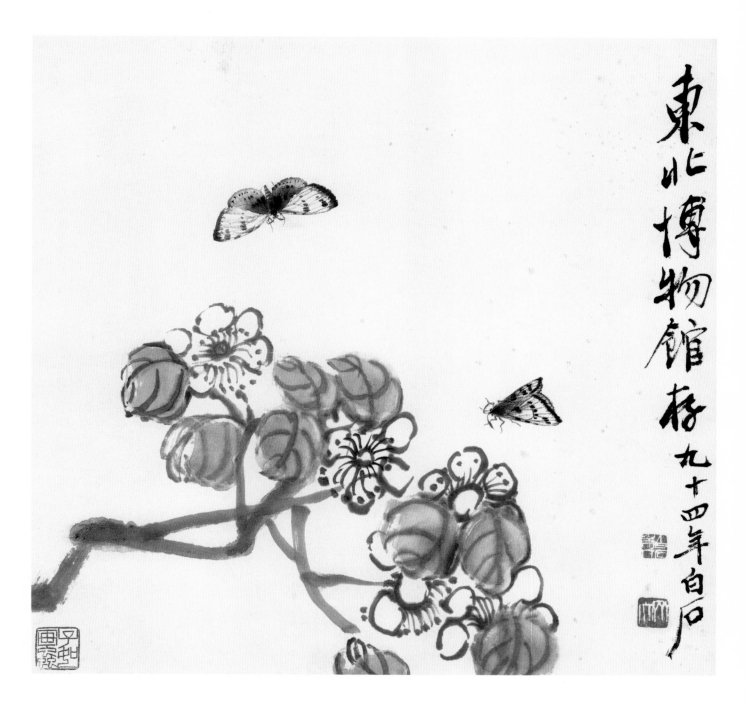

粉蝶梨花
草虫册页十二开之十二
齐白石、齐子如合作
册页 纸本设色
33cm×32.5cm 1954年
辽宁省博物馆藏

———

款识
东北博物馆存，九十四年白石。

钤印
白石老人（白文） 齐大（白文） 子如画虫（朱文）

合作画

兰花蚱蜢

草虫册页十七开之一
齐白石、齐子如合作
册页 纸本设色
32cm×33cm 1954 年
辽宁省博物馆藏

——

款识
白石。

钤印
白石（朱文）

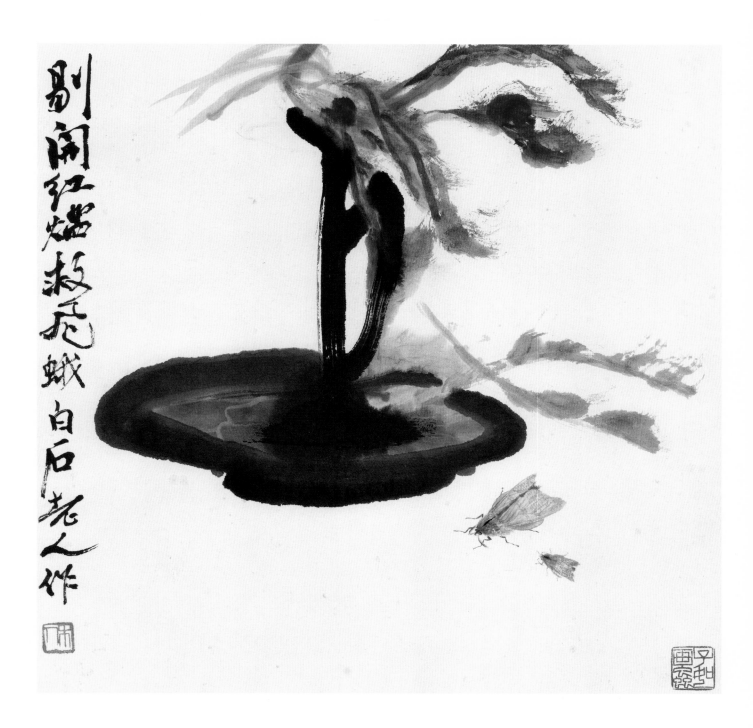

油灯飞蛾

草虫册页十七开之二
齐白石、齐子如合作
册页 纸本设色
32cm×33cm 1954年
辽宁省博物馆藏

——

款识
剔开红焰救飞蛾，白石老人作。

钤印
木人（朱文） 子如画虫（朱文）

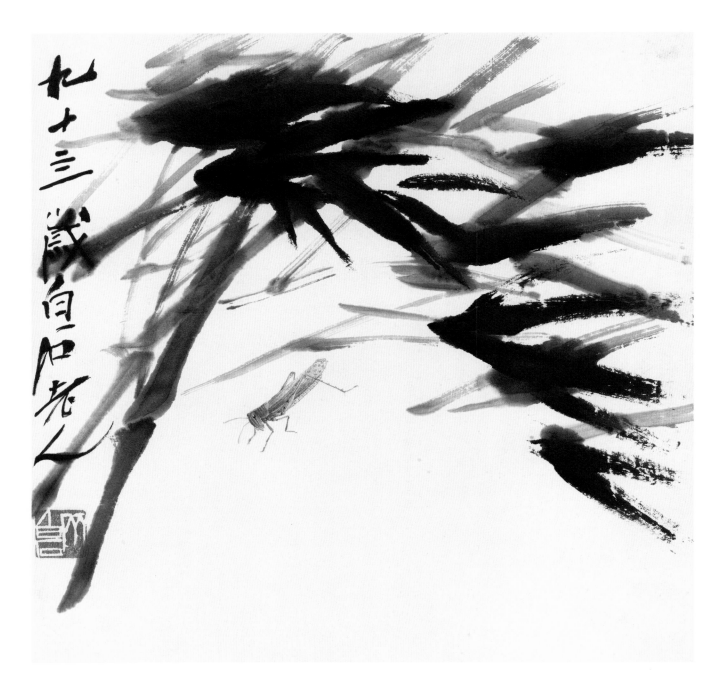

竹叶蝗虫

草虫册页十七开之三
齐白石、齐子如合作
册页 纸本设色
32cm×33cm 1954年
辽宁省博物馆藏

———

款识
九十四岁白石老人。

钤印
齐白石（白文）

秋草蝗虫

草虫册页十七开之四
齐白石、齐子如合作
册页 纸本设色
32cm×33cm 1954年
辽宁省博物馆藏

———

款识
白石老人。

钤印
白石（朱文）

咸蛋蟑螂

草虫册页十七开之五
齐白石、齐子如合作
册页 纸本设色
32cm×33cm 1954 年
辽宁省博物馆藏

——

款识

白石老人。

钤印

白石（朱文）

荷花蜻蜓
草虫册页十七开之六
齐白石、齐子如合作
册页 纸本设色
32cm×33cm 1954 年
辽宁省博物馆藏

———

款识
九十四岁白石。

钤印
齐白石（白文） 子如画虫（朱文）

兰花苍蝇
草虫册页十七开之七
齐白石、齐子如合作
册页 纸本设色
32cm×33cm 1954 年
辽宁省博物馆藏

———

款识
杏子坞老民白石。

钤印
白石（朱文）

荷花蜻蜓
草虫册页十七开之八
齐白石、齐子如合作
册页 纸本设色
32cm×33cm 1954 年
辽宁省博物馆藏

———

款识
白石。

钤印
木人（朱文） 子如画虫（朱文）

红梅凤蝶

草虫册页十七开之九
齐白石、齐子如合作
册页 纸本设色
32cm×33cm 1954 年
辽宁省博物馆藏

———

款识

白石老人。

钤印

木人（白石） 子如画虫（朱文）

合作画

红蓼粉蝶

草虫册页十七开之十
齐白石、齐子如合作
册页 纸本设色
32cm×33cm 1954 年
辽宁省博物馆藏

———

款识
白石。

钤印
齐白石（白文） 子如画虫（朱文）

红叶秋蝉

草虫册页十七开之十一
齐白石、齐子如合作
册页 纸本设色
32cm×33cm 1954 年
辽宁省博物馆藏

——

款识

白石老人。

钤印

齐白石（白文）

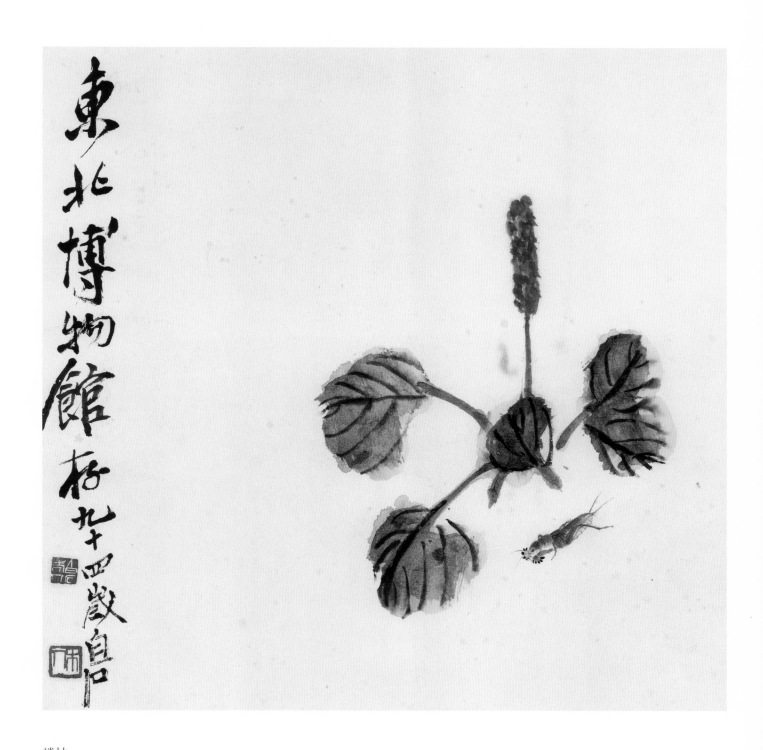

合作画

蝼蛄

草虫册页十七开之十二
齐白石、齐子如合作
册页 纸本设色
32cm×33cm 1954年
辽宁省博物馆藏

———

款识

东北博物馆存，九十四岁白石。

钤印

白石老人（白文） 木人（朱文）

"可惜无声
——齐白石笔下的草虫世界之二"展览综述

北京画院美术馆

2015年9月6日—2015年10月7日，齐白石艺术系列展"可惜无声——齐白石笔下的草虫世界之二"在北京画院美术馆一至四层展厅拉开帷幕。展览汇聚了中国美术馆、辽宁省博物馆、湖南省博物馆、中央美术学院美术馆、广州艺术博物院、荣宝斋、朵云轩、上海龙美术馆以及北京画院等多家单位收藏的齐白石草虫精品200余幅，堪称真正意义上的齐白石草虫总动员。正所谓"十年磨一剑"，从建馆首展的"草间偷活"到如今的"可惜无声"，北京画院美术馆经过十年磨砺，系统、完整地将齐白石艺术的全貌以十个专题的形式呈现给观众。作为第二轮"齐白石艺术系列展"的开场，"可惜无声"无疑凝聚了更多的心力与构想。无论作品挑选抑或展览策划，无论展示设计抑或布陈操作，我们希望能够探求到齐白石艺术"致广大，尽精微"的真意，让观众得以体味画面中"一花、一虫、一世界"的中国艺术精髓。

图 1

建馆十年，从齐白石的"草间偷活"到"可惜无声"

2005年，北京画院美术馆成立，并以"草间偷活——齐白石笔下的草虫世界"作为开幕首展。此后的十年时间里，陆续以齐白石的人物、山水、梅兰竹菊、水族、花卉、书法、蔬果、篆刻、手札为主题进行陈列展出。2015年，北京画院开启新一轮的齐白石艺术系列专题，面向全国征集作品，力图使齐白石的艺术最全面、最系统、最完整地呈现给观众。新一轮专题展的首次展出仍然选择齐白石的草虫画，并以1942年齐白石创作的一套草虫作品《可惜无声》作为展览题目。

在展厅的一层，我们回顾了"北京画院藏齐白石作品系列展"的十年历程，每个主题分别挑选一件代表作品进行展出。观众从中既可领略齐白石笔简意深的山水、刚柔并济的花鸟、幽默讽世的人物、苍劲老辣的书法、浑厚粗犷的印风、发自肺腑的诗文，又能总览北京画院美术馆十年期间的策展思路与学术成果。

图 1 展厅展示

图 2

图 2　一层展厅主题墙

迄今为止，齐白石草虫精品最大规模的集结

如何在第二轮的"齐白石艺术系列展"中寻求突破，就成为展览策划需要解决的首要问题。为此，我们跳出了北京画院藏品的范畴，放眼全国，与八家重要的齐白石作品收藏单位联手，打造出生机盎然、形神俱现的"齐白石笔下的草虫世界"。这也是迄今为止，齐白石草虫作品在京的首次最大规模的集结。展品之多样性、学术性以及观赏性都是空前的。

早年的齐白石在乡间做木匠时便曾学习雕刻草虫，拜入胡沁园门下后又随恩师学习画虫技法。他常入乡野间对草虫进行仔细观察，尤其是在幽居时期，还专门捕养昆虫注视其特点，做直接的写生练习。齐白石的草虫从工致入微走向自然传神，"衰年变法"后更将工虫与大写意花卉结合起来，创立"工虫花卉"的独特样式。早年的齐白石草虫无论展品数量还是展示渠道都比较稀缺，为了能让观众对这一时期的白石草虫有所认识，我们特别征借到齐白石早年初试草

图 3

图 4

虫的笔痕。约作于 1902 年的《花卉蟋蟀图》团扇（现藏于辽宁省博物馆）是齐白石为其师母，即胡沁园的夫人创作的，同时也是目前所知齐白石现存最早的草虫作品。画面中红花绿叶、草地蟋蟀在平尺间精心布置，海棠以没骨画法晕染，蟋蟀以小写意笔法勾勒，展现出齐白石早期草虫的形态面貌。为了讲述齐氏草虫的师承，我们又征借到尹金阳、胡沁园的墨迹。尹师的《花卉草虫图》（现藏于湖南省博物馆）缜密工雅，有冷逸神韵之趣；胡师的《草虫图稿》（现藏于辽宁省博物馆）用笔简率却形神兼备，这两件作品和齐白石早年草虫经对照便可发现其中内在关联，观众一眼便知。齐白石初到北京时，他的草虫画就已闻名京城。《草虫册页》十二开（现藏于中国美术馆）恰恰体现了这一阶段齐白石草虫的成就以及他对写生的注重。他在该册《葡萄蝗虫》一页中题"此虫须对物写生，不仅形似，无论名家画匠不得大骂"，足见白石老人非常注重对草虫体态和结构的细微观察。而北京画院收藏的八开《工虫册页》则体现了"衰年变法"后齐白石的草虫特征，即以工笔画虫，用粗笔大写意与勾点结合的小写意绘花草，即我们俗称的"工虫花卉"。子如代笔常常是学术界颇有争议的话题，那么几可乱真的齐子如到底和齐白石有无差距，是只得其形，还是模仿得天衣无缝？为此，我们特别向辽宁省博物馆商借到两套有明确标识"子如画虫"的册页同齐白石的草虫一并展示，为学术界以及普通观众提供了一次难得的比对机会。

此次展览，北京画院与诸多重量级艺术机构联手，打造出齐白石草虫世界的百态千姿，同时也更为完整地呈现出齐白石草虫画的发展脉络，使观者能够全面地认识齐白石草虫画的艺术魅力与价值。

图 3、图 4 展厅展示

可惜无声，却亦此处无声胜有声

　　齐白石往往把生活中的平常物入画，却给每一位观众不同的联想。《可惜无声》册页是上海龙美术馆的重要藏品，册页中的草虫情趣盎然，笔墨清雅，工整细致而有天真之态。白石老人对此册钟爱有加，题名为《可惜无声》，意指画中草虫跃然纸上，其形态逼真无以复加，实不输于真实世界的草虫，只可惜无声。为了弥补白石老人心中这一份"可惜"，展览还原了自然界中的风吹、雨落、鸟语、虫鸣之音，并以齐白石的视角为引导，令观众体会白石老人如何观察草虫，如何进入一花一世界，一草一天堂的内心清凉。

　　如何理解齐白石草虫世界的这一份灵动，我们在展览空间营造出春、夏、秋、冬的季节环境，并有蝶影翩然起舞，蜜蜂萦绕其间。在不同的季节板块，分别配有白石老人的画与诗。夏季蝉鸣，他题"薄翼无须尽力飞，居身何必与云齐"；黄叶飘落，他写"秋风吹得晚凉生，扁豆篱边蟋蟀鸣"，自然世界的宏观与微观，全自笔下涌动而出。齐白石早年居于湖南湘潭，"五出五归"游历之后，最终定居北京。而他的草虫也由早期的工致精细转向工写兼具以至写意更足。为了区分这些草虫在不同时期的创作特点，二层展厅复原了齐白石在杏子坞的湖南老家，透过一扇斑驳的木门，映入观众眼帘的是屋前波光粼粼的星斗塘和院后林影婆娑的竹丛。三层展厅营造了齐白石进京后的生活氛围，一只振翅的蝴蝶停落在花窗之上。几件昆虫标本，还原了齐白石将草虫钉于画案借以写生的状态。而展板中对历代草虫题材作品的梳理，可以帮助观众理解草虫绘画的发展演变，从而体会齐白石在古人基础上所迈出的属于自己的一大步。

以草虫之精微，现宇宙之广大

　　"致广大，尽精微"源自《中庸》之"修身"，原意为善问好学，致力于达到广博深厚的境界，尽心于深入到精致详细的微观之处。此句也成为徐悲鸿当年在美院教学时倡导的理念，以体现艺术的真意。相映成趣，英国诗人布莱克有诗云："一沙一世界，一花一天堂"，佛家亦语"一花一世界，一草一天堂"，即心若无物，那一花一草皆是天堂，参透这些，整个世界便空如花草。万物渺小或庞大，宏观或微观，都将是一个宇宙。

　　这种参透世事的哲学境界在齐白石的草虫艺术中恰恰有所体现，并饱含了中国艺术的寄情之味。他画"草间偷活"来表达自己身处乱世的人生感悟；他画"油灯飞蛾"来表达对弱小生命的深深爱怜。可以说，齐白石的草虫正是用"一花、一草、一虫"在描绘他心中的世界，甚至在其中融入自己的人生感悟。

　　展览展出了三十余种草虫，蝴蝶、蟋蟀、知了、螳螂……它们无不充满着生机与活力，不忧郁悲哀，不柔弱颓废，健康、乐观、自足。它们或跳跃，或爬行，

图 5

图 5　动手操作游戏之间，孩子们也可以体味
　　　一次"一花一虫一世界"的意味

图 6　孩子们心中虫与花、与草的世界

图 6

或飞翔，或欢鸣，每一个都是鲜活的生命，每一个又都寄寓了白石老人的感悟与深情。观众立足于这些草虫作品前，不免情绪共鸣，引发联想，感齐老之所感，悟齐老之所悟。正如白石老人在《红叶》诗中写道："窗前容易又秋声，小院墙根蟋蟀鸣。稚子隔窗问爷道，今朝红叶昨朝青。"引口语入诗，极朴素，又极有味。写出了自然的生命流动亦有光阴流失、人生易老之叹。但这感叹并不悲哀。秋风起了，秋虫叫了，枫叶红了，生命流动着，诗十分平淡，但充满内在冲动。描绘了声音，境界却寂静悠远。齐白石的草虫画洋溢着对自然界小生灵的关爱，诗情画意，无不体现出老人的博爱与睿智。

游戏之间，与孩子品读白石老人的草虫艺术

　　当我们感慨传统艺术离孩子们越来越远的时候，也许一场有趣的游戏，就可以缩短孩子和白石老人之间的距离。10月6日，30名孩子带着好奇的心情参加了"和齐白石爷爷玩一场叶与虫的游戏"活动。美术馆公共教育部的老师带着孩子们走进齐白石的草虫世界，讲述了齐白石爷爷儿时的生活。当孩子们拿着放大镜凑近齐白石爷爷所画的工笔草虫的时候，每一个孩子都发出了赞叹的声音，他们感慨齐白石爷爷画得太像了，不但像，而且像活的一样。这也颠覆了很多孩子心中齐白石爷爷只画大写意绘画的印象，他们激动地在画作之间流连。

　　活动的第二个环节是用齐白石爷爷画中的小虫和孩子们自己带的树叶、菜叶和花瓣做一幅创意作品。在孩子们的想象力和创作中，小虫安身于美丽的花朵上，一片菜地中，或者是一片树叶上。孩子们用剪刀将齐白石的草虫剪下，也是对草

图7

虫的形态结构进行了解的过程。在卡宣上面进行粘贴创作的时候，他们会思考这些菜叶如何使用，小虫如何安身等问题。在趣味性的玩耍中，孩子们对齐白石笔下的草虫有了更为深入的理解。

微信导览，悄悄解读齐白石的草虫世界

齐白石笔下的草虫世界异彩纷呈，精妙绝伦，他是如何来画的？他现存最早的草虫是什么样子？他的"草间偷活"究竟是何含义？当一名普通的观众走进美术馆的时候，他可能或多或少对展览有一些疑问。在这次展览中，我们将所有观众可能遇到的问题都做了解答，并制作成微信二维码。扫描二维码就可以一边听讲解，一边看展览。截止到10月8日上午11点，展览的微信导览访问人数已达到10931人次。

艺术传播，让更多人知道齐白石的草虫艺术

齐白石的艺术可谓雅俗共赏，他的草根出身也让他的艺术充满了乡土田园之情。齐白石一生传播最广的便是"齐白石画虾最有名"，而实际上他笔下的草虫更是让人叹为观止。媒体是艺术传播的媒介，在网络媒体、自媒体时代，我们也在不断地摸索和尝试新的传播方式，希望能够有更多的人了解、关注齐白石的艺术。

"可惜无声——齐白石笔下的草虫世界之二"展览，设置了专门的媒体接待日，邀请媒体共22家，包括中央媒体（人民日报、光明日报）、文化艺术类媒体（中国文化报、中国艺术报、美术报、文艺报、中国书画报等）、大众媒体（京华时报、北京青年报、南方都市报等）、网络媒体（雅昌艺术网、新浪网、99艺术网、凤凰网等），基本涵盖了现在主流媒体的类型。由北京画院副院长、北京画院美术馆馆长吴洪亮先生和北京画院理论研究部主任吕晓老师为媒体记者们解读了展览。在边走边聊的观展方式中，媒体记者们不断提出问题，两位老师随时解答。四层展厅慢慢看下来，记者们的问题问完了，也对展览有了更加深入的了解。

如今，已是自媒体的时代，优秀的微信公众号和文章必然会吸引更多的人关注。尝试新的媒体传播方式和话语方式，将传统艺术借着新的形式传播出去，可能会让更多的人乐于接受。艺术类微信公众号"ART一点"的编辑生动地解读了展览中的方方面面，阅读量达到14310次。"民国画事"是近期很热门的微信公众号，画事君以一篇《爱画虫子的齐白石，心里住了个小男孩》，吸引了26363次的点击和阅读。而北京画院自从建立了官方微信公众号之后，也得到了越来越多人的关注。本次展览我们也依托自己的微信公众号进行了推广宣传，从展览预告、展览介绍到展览分析，都进行了更为专业、精准的解读，每一篇相关文章的

图7 "可惜无声——齐白石笔下的草虫世界之二"微信导览热点前十名

图 8　　　　　　　　　图 9

阅读量都在 2000 次以上。

　　"可惜无声——齐白石笔下的草虫世界之二"希望与观众分享十年来，北京
画院对齐白石笔下那些或毫厘毕现，或"一挥而就"的草虫之感悟，也希望观众
在观展之后，更能够体会白石老人心中对自然的那份关爱，对普世的那片真情。

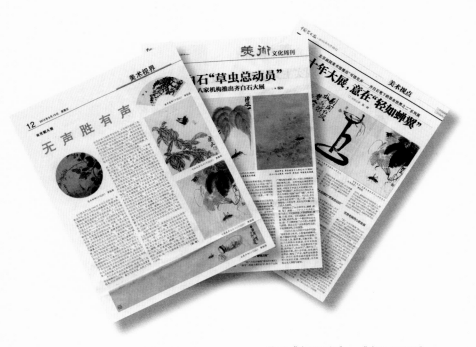

图 10《光明日报》、《中国文化报》、
　　　《中国艺术报》

作品索引

120 贝叶秋蝉
草虫册页四开之一
册页 纸本设色
11cm×17cm 1924 年
荣宝斋藏

121 小虫子
草虫册页四开之二
册页 纸本设色
11cm×17cm 1924 年
荣宝斋藏

122 秋梨细腰蜂
草虫册页四开之三
册页 纸本设色
11cm×17cm 1924 年
荣宝斋藏

123 枯草小蚂蚱
草虫册页四开之四
册页 纸本设色
11cm×17cm 1924 年
荣宝斋藏

124 佛手昆虫
轴 纸本设色
118cm×60cm 1924 年
中国美术馆藏

126 扁豆蟋蟀图
立轴 纸本设色
67cm×40.5cm 无年款
捷克布拉格国立美术馆藏

128 色洁香清
花卉草虫四条屏之一
条屏 瓷青纸单色
60cm×30cm 1924 年
荣宝斋藏

130 延寿
花卉草虫四条屏之二
条屏 瓷青纸单色
60cm×30cm 1924 年
荣宝斋藏

132 居高声远
花卉草虫四条屏之三
条屏 瓷青纸单色
60cm×30cm 1924 年
荣宝斋藏

134 晚色犹佳
花卉草虫四条屏之四
条屏 瓷青纸单色
60cm×30cm 1924 年
荣宝斋藏

136 菱蝗
草虫册页十开之一
册页 纸本设色
13.5cm×18.5cm 1924 年
北京画院藏

137 敉甲
草虫册页十开之二
册页 纸本设色
13.5cm×18.5cm 1924 年
北京画院藏

138 三蛾图
草虫册页十开之三
册页 纸本设色
13.5cm×18.5cm 1924 年
北京画院藏

139 蜜蜂花卉
草虫册页十开之四
册页 纸本设色
13.5cm×18.5cm 1924 年
北京画院藏

140 双蜂图
草虫册页十开之五
册页 纸本设色
13.5cm×18.5cm 1924 年
北京画院藏

141 天牛
草虫册页十开之六
册页 纸本设色
13.5cm×18.5cm 1924 年
北京画院藏

142 天牛
草虫册页十开之七
册页 纸本设色
13.5cm×18.5cm 1924 年
北京画院藏

143 水蜻
草虫册页十开之八
册页 纸本设色
13.5cm×18.5cm 1924 年
北京画院藏

144 蝗虫
草虫册页十开之九
册页 纸本设色
13.5cm×18.5cm 1924 年
北京画院藏

145 蝗虫
草虫册页十开之十
册页 纸本设色
13.5cm×18.5cm 1924 年
北京画院藏

146 熊蜂
草虫册页八开之一
册页 纸本设色
12.8cm×18.3cm 1924 年
中国美术馆藏

147 秋草黄蜂
草虫册页八开之二
册页 纸本设色
12.8cm×18.3cm 1924 年
中国美术馆藏

148 墨蛾
草虫册页八开之三
册页 纸本设色
12.8cm×18.3cm 1924 年
中国美术馆藏

149 蚂蚱
草虫册页八开之四
册页 纸本设色
12.8cm×18.3cm 1924 年
中国美术馆藏

150 草蜻蛉
草虫册页八开之五
册页 纸本设色
12.8cm×18.3cm 1924 年
中国美术馆藏

151 蝈蝈
草虫册页八开之六
册页 纸本设色
12.8cm×18.3cm 1924 年
中国美术馆藏

152 黄蛾
草虫册页八开之七
册页 纸本设色
12.8cm×18.3cm 1924 年
中国美术馆藏

153 青蛾
草虫册页八开之八
册页 纸本设色
12.8cm×18.3cm 1924 年
中国美术馆藏

154 封面题字
花卉草虫册十二开之封面
册页 纸本设色
43cm×39cm 1924 年
中央美术学院藏

156 春蚕桑叶
花卉草虫册十二开之一
册页 纸本设色
43cm×39cm 1924 年
中央美术学院藏

157 兰草青蛾
花卉草虫册十二开之二
册页 纸本设色
43cm×39cm 1924 年
中央美术学院藏

158 落花双蛾
花卉草虫册十二开之三
册页 纸本设色
43cm×39cm 1924 年
中央美术学院藏

159 杂草蚱蜢
花卉草虫册十二开之四
册页 纸本设色
43cm×39cm 1924 年
中央美术学院藏

342 咸蛋小虫
花草工虫册八开之七
册页 纸本设色
29.2cm×22.7cm 1941 年
中国美术馆藏

344 老少年蝴蝶
花草工虫册八开之八
册页 纸本设色
29.2cm×22.7cm 1941 年
中国美术馆藏

346 蝗虫雁来红
镜芯 纸本设色
68.5cm×34cm 无年款
北京画院藏

348 鸡冠花蝗虫
托片 纸本设色
69.5cm×35cm 无年款
北京画院藏

350 桃筐蜜蜂
托片 纸本设色
69cm×35cm 无年款
北京画院藏

352 莲蓬蜻蜓
扇面 纸本设色
24cm×51.5cm 无年款
北京画院藏

354 蝶花与蝴蝶
轴 纸本设色
69cm×34cm 无年款
北京画院藏

356 丝瓜大蜂
轴 纸本设色
132.5cm×34cm 无年款
北京画院藏

358 丝瓜大蜂
（局部）

360 荔枝蜻蜓
轴 纸本设色
102cm×34cm 无年款
中国美术馆藏

362 秋海棠蜜蜂
镜芯 纸本设色
26.5cm×56cm 无年款
北京画院藏

364 玉簪蜜蜂
托片 纸本设色
68cm×33.5cm 无年款
北京画院藏

366 可惜无声首页题字
册页 纸本设色
29cm×23cm 1942 年
龙美术馆藏

368 可惜无声
十二开之一
册页 纸本设色
29cm×23cm 1942 年
龙美术馆藏

370 可惜无声
十二开之二
册页 纸本设色
29cm×23cm 1942 年
龙美术馆藏

372 可惜无声
十二开之三
册页 纸本设色
29cm×23cm 1942 年
龙美术馆藏

374 可惜无声
十二开之四
册页 纸本设色
29cm×23cm 1942 年
龙美术馆藏

376 可惜无声
十二开之五
册页 纸本设色
29cm×23cm 1942 年
龙美术馆藏

378 可惜无声
十二开之六
册页 纸本设色
29cm×23cm 1942 年
龙美术馆藏

380 可惜无声
十二开之七
册页 纸本设色
29cm×23cm 1942 年
龙美术馆藏

382 可惜无声
十二开之八
册页 纸本设色
29cm×23cm 1942 年
龙美术馆藏

384 可惜无声
十二开之九
册页 纸本设色
29cm×23cm 1942 年
龙美术馆藏

386 可惜无声
十二开之十
册页 纸本设色
29cm×23cm 1942 年
龙美术馆藏

388 可惜无声
十二开之十一
册页 纸本设色
29cm×23cm 1942 年
龙美术馆藏

390 可惜无声
十二开之十二
册页 纸本设色
29cm×23cm 1942 年
龙美术馆藏

392 谷穗螳螂
轴 纸本设色
117cm×40.5cm 无年款
北京画院藏

394 谷穗螳螂
（局部）

396 荔枝蝗虫
轴 纸本设色
104cm×34.5cm 无年款
北京画院藏

398 贝叶工虫
立轴 纸本设色
101.3cm×34.2cm 1944 年
中国美术馆藏

400 贝叶工虫
（局部）

402 青蛾
工虫册二十开之一
册页 纸本设色
28.2cm×20.9cm 1944 年
中国美术馆藏

403 蟋蟀
工虫册二十开之二
册页 纸本设色
28.2cm×20.9cm 1944 年
中国美术馆藏

404 黄蛾
工虫册二十开之三
册页 纸本设色
28.2cm×20.9cm 1944 年
中国美术馆藏

405 蜘蛛
工虫册二十开之四
册页 纸本设色
28.2cm×20.9cm 1944 年
中国美术馆藏

406 灰蛾
工虫册二十开之五
册页 纸本设色
28.2cm×20.9cm 1944 年
中国美术馆藏

407 蝉
工虫册二十开之六
册页 纸本设色
28.2cm×20.9cm 1944 年
中国美术馆藏

408 蜘蛛
工虫册二十开之七
册页 纸本设色
28.2cm×20.9cm 1944 年
中国美术馆藏

409 蝉蜕
工虫册二十开之八
册页 纸本设色
28.2cm×20.9cm 1944 年
中国美术馆藏

410 蚂蚱
工虫册二十开之九
册页 纸本设色
28.2cm×20.9cm 1944 年
中国美术馆藏

411 蝇
工虫册二十开之十
册页 纸本设色
28.2cm×20.9cm 1944 年
中国美术馆藏

412 螳螂
工虫册二十开之十一
册页 纸本设色
28.2cm×20.9cm 1944 年
中国美术馆藏

413 双蛾
工虫册二十开之十二
册页 纸本设色
28.2cm×20.9cm 1944 年
中国美术馆藏

414 黑蛾
工虫册二十开之十三
册页 纸本设色
28.2cm×20.9cm 1944 年
中国美术馆藏

415 蝼蛄
工虫册二十开之十四
册页 纸本设色
28.2cm×20.9cm 1944 年
中国美术馆藏

416 蚂蚱
工虫册二十开之十五
册页 纸本设色
28.2cm×20.9cm 1944 年
中国美术馆藏

417 蝈蝈
工虫册二十开之十六
册页 纸本设色
28.2cm×20.9cm 1944 年
中国美术馆藏

418 黄蜂
工虫册二十开之十七
册页 纸本设色
28.2cm×20.9cm 1944 年
中国美术馆藏

419 水虫
工虫册二十开之十八
册页 纸本设色
28.2cm×20.9cm 1944 年
中国美术馆藏

420 黄蛾
工虫册二十开之十九
册页 纸本设色
28.2cm×20.9cm 1944 年
中国美术馆藏

421 蝗虫
工虫册二十开之二十
册页 纸本设色
28.2cm×20.9cm 1944 年
中国美术馆藏

422 九秋风物图卷
手卷 纸本设色
30.3cm×170cm 1944 年
荣宝斋藏

424 老来红蝴蝶
草虫册页八开之一
册页 纸本设色
23cm×30cm 1945 年
中国美术馆藏

425 花卉蚂蚱
草虫册页八开之二
册页 纸本设色
23cm×30cm 1945 年
中国美术馆藏

426 丝瓜蝈蝈
草虫册页八开之三
册页 纸本设色
23cm×30cm 1945 年
中国美术馆藏

427 稻穗螳螂
草虫册页八开之四
册页 纸本设色
23cm×30cm 1945 年
中国美术馆藏

428 葫芦天牛
草虫册页八开之五
册页 纸本设色
23cm×30cm 1945 年
中国美术馆藏

429 红叶秋蝉
草虫册页八开之六
册页 纸本设色
23cm×30cm 1945 年
中国美术馆藏

430 莲蓬蜻蜓
草虫册页八开之七
册页 纸本设色
23cm×30cm 1945 年
中国美术馆藏

431 油灯飞蛾
草虫册页八开之八
册页 纸本设色
23cm×30cm 1945 年
中国美术馆藏

432 玉簪蜻蜓
轴 纸本设色
103cm×34cm 1945 年
中国美术馆藏

434 枫叶秋蝉
轴 纸本设色
65cm×33cm 1947 年
中国美术馆藏

436 菊花蟋蟀
托片 纸本设色
69cm×34cm 无年款
北京画院藏

438 菊花蟋蟀
（局部）

440 猫蝶图
轴 纸本设色
139cm×35cm 1947 年
广州艺术博物院藏

442 玉米牵牛草虫
轴 纸本设色
136cm×60cm 1947 年
中国美术馆藏

444 葫芦螳螂
轴 纸本设色
68cm×33cm
中国美术馆藏

446 菊酒延年
轴 纸本设色
135.3cm×67.6cm 1948 年
中国美术馆藏

448 菊酒延年
轴 纸本设色
103cm×68cm 1948 年
中央美术学院藏

450 丰年
轴 纸本设色
101.8cm×33.8cm 1948 年
中国美术馆藏

452 丰年
（局部）

454 牵牛蜻蜓
花卉草虫十二开之一
册页 纸本设色
45cm×34cm 1947—1948 年
北京市文物公司藏

456 红叶双蝶
花卉草虫十二开之二
册页 纸本设色
45cm×34cm 1947—1948 年
北京市文物公司藏

458 稻谷蝗蜂
花卉草虫十二开之三
册页 纸本设色
45cm×34cm 1947—1948 年
北京市文物公司藏

460 竹叶蝗虫
花卉草虫十二开之四
册页 纸本设色
45cm×34cm 1947—1948 年
北京市文物公司藏

462 水草蝼蛄
花卉草虫十二开之五
册页 纸本设色
45cm×34cm 1947—1948 年
北京市文物公司藏

464 黄花螳螂
花卉草虫十二开之六
册页 纸本设色
45cm×34cm 1947—1948 年
北京市文物公司藏

466 黄罐蛐蛐
花卉草虫十二开之七
册页 纸本设色
45cm×34cm 1947—1948 年
北京市文物公司藏

468 莲蓬蜻蜓
花卉草虫十二开之八
册页 纸本设色
45cm×34cm 1947—1948 年
北京市文物公司藏

470 蜜蜂秋海棠
花卉草虫十二开之九
册页 纸本设色
45cm×34cm 1947 年
北京市文物公司藏

472 �与老少年
花卉草虫十二开之十
册页 纸本设色
45cm×34cm 1947—1948 年
北京市文物公司藏

474 兰花豆娘
花卉草虫十二开之十一
册页 纸本设色
45cm×34cm 1947 年
北京市文物公司藏

476 水草蚊甲
花卉草虫十二开之十二
册页 纸本设色
45cm×34cm 1947 年
北京市文物公司藏

478 花与凤蛾
工虫画册精品八开之一
册页 纸本设色
34cm×27cm 1949 年
北京画院藏

480 独酌
工虫画册精品八开之二
34cm×27cm 1949 年
北京画院藏

482 竹笋蝗虫
工虫画册精品八开之三
34cm×27cm 1949 年
北京画院藏

484 藕和蝼蛄
工虫画册精品八开之四
册页 纸本设色
34cm×27cm 1949 年
北京画院藏

486 灵芝、草和天牛
工虫画册精品八开之五
册页 纸本设色
34cm×27cm 1949 年
北京画院藏

488 豇豆螳螂
工虫画册精品八开之六
34cm×27cm 1949 年
北京画院藏

490 枫林亭
工虫画册精品八开之七
册页 纸本设色
34cm×27cm 1949 年
北京画院藏

492 蚊甲和水龟
工虫画册精品八开之八
册页 纸本设色
34cm×27cm 1949 年
北京画院藏

494 丝瓜蜜蜂
装裱形式未知 纸本设色
34cm×35cm 1952 年
荣宝斋藏

496 草虫
镜芯 纸本设色
33cm×33.5cm 1955 年
北京市文物公司藏

498 水蟑
花卉工虫册十开之一
册页 纸本设色
33cm×26.5cm 无年款
荣宝斋藏

500 蜻蜓
花卉工虫册十开之二
册页 纸本设色
33cm×26.5cm 无年款
荣宝斋藏

502 灯蛾
花卉工虫册十开之三
册页 纸本设色
33cm×26.5cm 无年款
荣宝斋藏

504 蜻蜓
花卉工虫册十开之四
册页 纸本设色
33cm×26.5cm 无年款
荣宝斋藏

506 细腰蜂
花卉工虫册十开之五
册页 纸本设色
33cm×26.5cm 无年款
荣宝斋藏

508 蚱蜢
花卉工虫册十开之六
册页 纸本设色
33cm×26.5cm 无年款
荣宝斋藏

510 螳螂
花卉工虫册十开之七
册页 纸本设色
33cm×26.5cm 无年款
荣宝斋藏

553 丽蝇
托片 纸本设色
33.5cm×26.5cm 无年款

554 食蚜蝇
托片 纸本设色
33cm×27cm 无年款

555 灶马
托片 纸本设色
33.5cm×31.5cm 无年款

556 土元
托片 纸本设色
34.5cm×22cm 无年款

557 荔蝽
托片 绢本设色
17cm×23.5cm 无年款

558 蟥
托片 纸本设色
23cm×20.5cm 无年款

559 蝼蛄
托片 纸本设色
33.5cm×27cm 无年款

560 蜘蛛
托片 纸本
8cm×15cm 无年款

561 五虫图稿
托片 纸本设色
68cm×34cm 无年款

562 九虫图稿
托片 纸本设色
67.5cm×34cm 无年款

566 双蝶老少年
齐白石、齐子如合作
轴 纸本设色
94cm×34cm 1924年
中国美术馆藏

568 老少年
齐白石、萧重华合作
轴 纸本设色
33.5cm×36cm 无年款
北京市文物公司藏

570 秋色
齐白石、汪慎生、陈半丁、王雪涛合作
轴 纸本设色
95cm×25cm 1944年
北京市文物公司藏

572 海棠秋虫
齐白石、王雪涛合作
镜芯 纸本设色
34.5cm×69cm 1944年
北京市文物公司藏

574 芙蓉蝈蝈
草虫册页十二开之一
齐白石、齐子如合作
册页 纸本设色
33cm×32.5cm 1954年
辽宁省博物馆藏

575 蝼蛄
草虫册页十二开之二
齐白石、齐子如合作
册页 纸本设色
33cm×32.5cm 1954年
辽宁省博物馆藏

576 秋海棠螳螂
草虫册页十二开之三
齐白石、齐子如合作
册页 纸本设色
33cm×32.5cm 1954年
辽宁省博物馆藏

577 稻穗螳螂
草虫册页十二开之四
齐白石、齐子如合作
册页 纸本设色
33cm×32.5cm 1954年
辽宁省博物馆藏

578 蜂巢蜜蜂
草虫册页十二开之五
齐白石、齐子如合作
册页 纸本设色
33cm×32.5cm 1954年
辽宁省博物馆藏

579 葫芦蝗虫
草虫册页十二开之六
齐白石、齐子如合作
册页 纸本设色
33cm×32.5cm 1954年
辽宁省博物馆藏

580 红叶秋蝉
草虫册页十二开之七
齐白石、齐子如合作
册页 纸本设色
33cm×32.5cm 1954年
辽宁省博物馆藏

581 谷穗豆娘
草虫册页十二开之八
齐白石、齐子如合作
册页 纸本设色
33cm×32.5cm 1954年
辽宁省博物馆藏

582 萝卜冬菌
草虫册页十二开之九
齐白石、齐子如合作
册页 纸本设色
33cm×32.5cm 1954年
辽宁省博物馆藏

583 粉蝶萱草
草虫册页十二开之十
齐白石、齐子如合作
册页 纸本设色
33cm×32.5cm 1954年
辽宁省博物馆藏

584 凤蝶鸡冠花
草虫册页十二开之十一
齐白石、齐子如合作
册页 纸本设色
33cm×32.5cm 1954年
辽宁省博物馆藏

585 粉蝶梨花
草虫册页十二开之十二
齐白石、齐子如合作
册页 纸本设色
33cm×32.5cm 1954年
辽宁省博物馆藏

586 兰花蚱蜢
草虫册页十七开之一
齐白石、齐子如合作
册页 纸本设色
32cm×33cm 1954年
辽宁省博物馆藏

587 油灯飞蛾
草虫册页十七开之二
齐白石、齐子如合作
册页 纸本设色
32cm×33cm 1954 年
辽宁省博物馆藏

588 竹叶蝗虫
草虫册页十七开之三
齐白石、齐子如合作
册页 纸本设色
32cm×33cm 1954 年
辽宁省博物馆藏

589 秋草蝗虫
草虫册页十七开之四
齐白石、齐子如合作
册页 纸本设色
32cm×33cm 1954 年
辽宁省博物馆藏

590 咸蛋蟑螂
草虫册页十七开之五
齐白石、齐子如合作
册页 纸本设色
32cm×33cm 1954 年
辽宁省博物馆藏

591 荷花蜻蜓
草虫册页十七开之六
齐白石、齐子如合作
册页 纸本设色
32cm×33cm 1954 年
辽宁省博物馆藏

592 兰花苍蝇
草虫册页十七开之七
齐白石、齐子如合作
册页 纸本设色
32cm×33cm 1954 年
辽宁省博物馆藏

593 荷花蜻蜓
草虫册页十七开之八
齐白石、齐子如合作
册页 纸本设色
32cm×33cm 1954 年
辽宁省博物馆藏

594 红梅凤蝶
草虫册页十七开之九
齐白石、齐子如合作
册页 纸本设色
32cm×33cm 1954 年
辽宁省博物馆藏

595 红蓼粉蝶
草虫册页十七开之十
齐白石、齐子如合作
册页 纸本设色
32cm×33cm 1954 年
辽宁省博物馆藏

596 红叶秋蝉
草虫册页十七开之十一
齐白石、齐子如合作
册页 纸本设色
32cm×33cm 1954 年
辽宁省博物馆藏

597 蝼蛄
草虫册页十七开之十二
齐白石、齐子如合作
册页 纸本设色
32cm×33cm 1954 年
辽宁省博物馆藏